명화의 탄생
그때 그 사람

명화의 탄생
그때 그 사람

성수영 지음

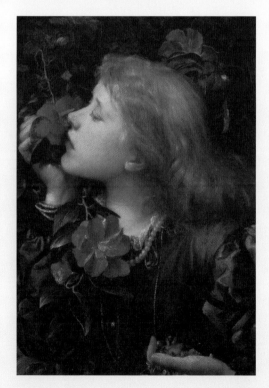

한경arte

PART 4

일상, 흔히 지나치는 것들에게서 찾은 소중함

다리를 놓으려 합니다

좋은 음악과 훌륭한 글은 처음 한 소절만으로도 듣는 이의 가슴을 뛰게 합니다. 배경지식과 작곡가(작가)의 의도를 예습하면 더 좋지만, 그냥 즐겨도 좋습니다. 하지만 미술은 조금 다릅니다. 대체 뭘 그린 건지, 어떤 의미가 담긴 건지 잘 이해하기 어려울 때가 많습니다.

예습하지 않은 사람에게 때로 미술관은 난처한 장소가 됩니다. 주변의 눈치를 보느라 난해한 추상화 앞에 괜히 멈춰 서서 감동을 받은 척한 적이 있나요? 모르는 서양인 얼굴 그림을 뚫어져라 들여다본 적은요? 그러고 나서 집에 돌아오는 길엔 십중팔구 이렇게 생각하게 되지요.

'역시 미술은 어려워.'

작품을 보는 취향은 분명 제각각입니다. 남들이 다 좋다는 그림도 내 눈에 차지 않을 수 있지요. 하지만 작품을 모른다는 이유로 미술을 싫어하게 되는 건 안타까운 일이라고 생각했습니다. 그래서 작품과 관람객 사이에 다리를 놓고 싶었습니다. 지금 이 시대를 살아가는 사람들이 최대한 쉽고 재미있게 건널 수 있는 다리를요.

이 책은 그림을 작가의 삶과 연관 지어 설명합니다. 그림의 주재료인 작가의 관점, 그리고 그 관점의 원료인 삶을 알게 되면 작품을 이해하는 데 도움이 될 것이라는 생각에서 출발했습니다. 몰랐던 작가의 삶을 풍부하게 전하기 위해 외국의 미번역 최신 문헌을 최대한 참고하려고 노력했으며 많이 읽고, 조금 판단하고, 있는 그대로 전하려 했습니다.

책의 대부분은 연재됐던 내용을 다시 한번 다듬어 묶은 것입니다. 거장들의 이야기가 여러분들에게 조금이라도 위로와 도움이 되었으면 합니다. 무엇보다도 재미있게 읽어주시면 더 바랄 게 없겠습니다.

고마운 분들이 많습니다. 먼저 주간 연재를 재미있게 읽어주시고 응원을 보내주신 독자 여러분께 각별히 감사드립니다. 그리고 놀라운 재능과 헌신으로 이 책이 세상에 나올 수 있게 해주신 한경BP의 노민정 과장님을 비롯한 편집진 분들께도 감사의 말씀을 올립니다. 또한 출간 작업에 많은 편의를 봐주고 격려해주신 한국경제신문 문화부의 오상헌 부장님과 박종서 차장님, 김보라 차장님, 미술팀 동료인 이선아 기자와 최지희 기자에게도 은혜를 입었습니다. 항상 기사를 꼼꼼히 읽고 격려와 검수를 해준 부모님과 누나에게도 무한한 감사를 전합니다. 무엇보다도 기사의 첫 번째 독자가 되어준 사랑하는 아내, 삶과 생각에 새로운 지평을 열어준 두 아이에게 이 책을 바칩니다.

<div align="right">

2024년 3월
성수영

</div>

PART
1

사랑

그 아름다운
불균형에 대하여

예술과 결혼했다던 비혼주의 화가에게
찾아온 운명적 사랑

○
프레더릭 레이턴
Frederick Leighton

"비혼주의자라더니 개뿔. 결국 이 양반도 똑같은 남자구먼."

1895년 영국 런던의 한 미술관. 그림 앞에 선 관객이 이렇게 중얼거리자 옆에 있던 사람들이 '빵' 터졌습니다. 그도 그럴 것이, 작품을 그린 화가가 '런던에서 가장 유명한 비혼주의자'였거든요. 키 큰 미남인데 그림 실력도 천재적. 돈 많고 성격 좋고 사교성 좋은 데다 노래까지 잘하니 수많은 여성의 사랑을 한몸에 받았지만, "나는 예술과 결혼했다"며 독신을 고수하던 남자였습니다.

그런데 이 남자, 쉰이 넘은 나이에 늦바람이 든 걸까요. 나이 차이가 스물아홉이나 나는 하류층 여성과 동거하기 시작했다는 겁니다. 연예계 사람들을 만나서 "이 아이를 배우로 써달라"고 부탁까지 하고 다닌다네요. '그냥 모델일 뿐'이라지만, 이 그림을 보세요. **누가 봐도 화가가 모델을 사랑하고 있다는 사실이 뻔히 보이잖아요.**

둘이 결혼이라도 하면 모르겠는데, 그건 또 화가가 싫다네요. "하류층 여성이니 데리고 놀다 버리겠다는 심보인가? 여자만 불쌍하게 됐어." "다 늙어서 주책이야, 정말." 사람들은 쑥덕거렸습니다.

희대의 '엄친아', 딱 하나 없었던 게…

소문의 주인공은 영국 신고전주의 화가이자 조각가였던 프레더릭 레이턴(1830~1896). 스캔들이 있기 전까지만 해도 레이턴

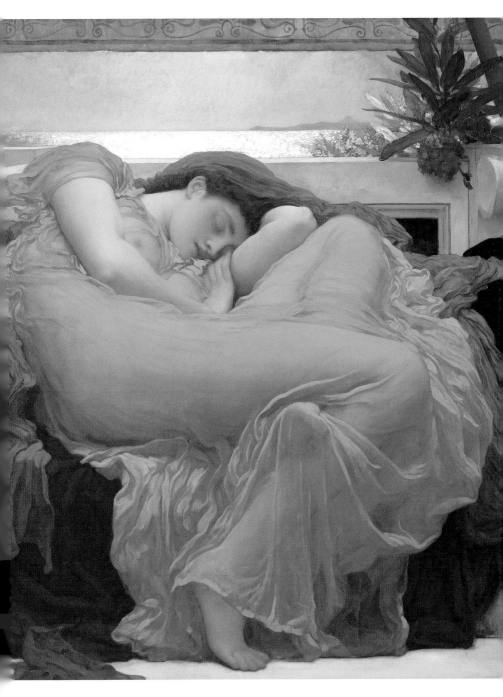

의 이미지는 '완벽 초인'이었습니다. "당신은 도대체 부족한 게 뭐냐"는 말을 지겹도록 들었지요.

그럴 만도 했습니다. 먼저 태생부터가 금수저였습니다. 할아 버지가 러시아 황제(차르)의 의사로 일하며 돈을 많이 벌었고, 아버지도 의사였습니다. 레이턴 본인은 키 큰 미남이었습니다. 게다가 인품이 훌륭했고, 사교성도 좋았으며, 술·담배도 안 하 고, 어린 시절부터 프랑스·독일·이탈리아 등을 여행하며 각 나라의 언어를 마스터했으며, 심지어 피아노도 잘 치고 노래까 지 잘했습니다. 그 많은 재능 중에서도 가장 빛났던 게 그림 그

리는 실력이었습니다.

 전설의 시작은 1855년 여름, 영국 런던 왕립예술원에서 열린 전시회. 전시 첫날 축사를 위해 전시장을 찾은 빅토리아 여왕은 의례적으로 전시작들을 둘러보며 영혼 없이 "너무 좋네요"를 반복하고 있었습니다. 그러다 한 작품 앞에 자신도 모르게 걸음을 멈추게 됩니다. 그 작품은 바로 당시 스물다섯이었던 레이턴이 그린 〈피렌체의 거리를 행진하는 치마부에의 마돈나〉. 여왕은 그 자리에서 거액을 지불하고 이 그림을 구입했습니다. 여왕의 그날 일기엔 이렇게 적혀 있습니다. "그림이 너

프레더릭 레이턴
〈자화상〉, 1880, 우피치미술관
프레더릭 레이턴이 쉰 살 때 그린 작품.

무 좋아서 도저히 안 살 수가 없었다." 불과 20대 중반에 영국 화가로서 최고의 성공을 거둔 겁니다.

너무 어린 나이에 최고가 된 만큼 레이턴을 질투하는 사람도 많았습니다. 하지만 얼마 되지 않아 그는 미술계와 사교계의 스타가 됩니다. 누구도 부정할 수 없는 뛰어난 그림 실력에 더해 특유의 친화력과 겸손한 성품 덕을 봤습니다. 돈을 많이 번 건 물론이고, 서른네 살이던 1864년에는 왕립예술원의 준회원이 되는 명예도 얻었습니다. 당시 사람들이 그를 '주피터 올림포스'라고 불렀으니 말 다 했죠. 그리스·로마 신화를 소재로 한 그림을 많이 그렸다는 뜻도 있지만, '최고의 신에 비교할 만큼 완벽한 사람'이라는 뉘앙스가 담겨 있는 별명이었습니다.

하지만 이 남자가 없는 게 딱 하나 있었으니, 바로 배우자(애인)였습니다. 수많은 여성이 "제발 나와 만나달라"며 애걸복걸해도 레이턴은 꿈쩍하지 않았습니다. "남자를 좋아하는 것 아니냐"는 소문도 돌았습니다. 그가 남성의 몸을 아주 아름답게 표현한다는 사실이 그런 소문을 더욱 부추겼지요. 하지만 그는 남자에게도 별 관심이 없었습니다.

레이턴이 유일하게 좋아했던 건 사실 여자도 남자도 아닌 '일'이었습니다. 그의 아버지는 레이턴이 화가가 되는 걸 처음부터 못마땅하게 여겼습니다. 아들이 아무리 큰 성공을 거둬도 좀처럼 인정하거나 칭찬하지 않았지요. 그래서 레이턴은 아버지가 인정할 만큼 성공하기 위해 쉴 틈 없이 일했고, 자연스레 일에 중독됐습니다. 영국의 빅토리아 시대엔 이렇게 '일과 결혼한 사람'이 꽤 많았다고 합니다. '레이턴도 그런가 보네, 아깝다…' 시간이 흐르자 사람들은 레이턴이 독신이라는 사실을 당연하게 여기게 됐습니다.

뒤늦게 만난 평생의 사랑

그렇게 50대에 접어든 레이턴은 늦은 나이에 '평생의 사랑'을 만나게 됩니다. 1881년 동료 화가의 스튜디오를 방문했다가, 모델 일을 하던 스물두 살의 여성과 눈이 마주친 겁니다. 레이턴은 즉시 그녀를 자신의 그림 모델로 고용합니다. 자기 집 바로 옆에 그녀와 가족이 살 수 있는 집을 얻어주고, '도로시 딘 (Dorothy Dene)'이라는 예명까지 지어줍니다. 그리고 둘은 항상 꼭 붙어 다녔습니다.

두 사람의 관계에 대한 기록이 많지는 않지만, 서로 아끼고 사랑했다는 것만큼은 확실합니다. 레이턴의 친한 친구들이 편지에서 딘을 레이턴의 '아내'라고 지칭한 게 증거입니다. 또 레이턴은 딘이 갖고 있던 배우의 꿈을 적극적으로 지원했습니다. 연기 선생님을 붙여줬고, 공연계 사람들에게 그녀를 배우로 써 달라고 부탁했고, 활동비도 내줬지요.

당연히 언론과 호사가들은 '곧 두 사람이 결혼할 것'이라

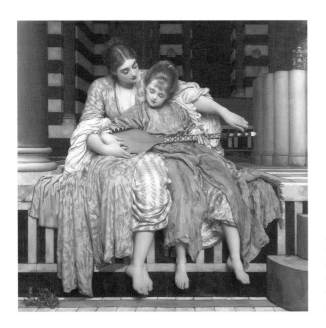

프레더릭 레이턴
〈음악 수업〉, 1877, 길드홀미술관
섬세한 손놀림 표현과 색채, 악기를 만지는 자연스러운 손길, 파란색과 금색 등 드레스의 질감과 색채, 배경 등 그림의 모든 요소가 탁월하다.

고 추측했습니다. 하지만 레이턴은 "약혼하지는 않았다"는 말만 반복할 뿐, 입을 꾹 다물었습니다. 그러자 뒷말이 돌기 시작했습니다. "있는 집안 출신인 레이턴이 딘을 갖고 놀고 있다", "딘만 불쌍하게 됐다", "다 늙은 남자가 젊은 여자 데리고 인형놀이를 하는 것 같다." 별별 조롱과 악담이 쏟아지는데도 레이턴은 여전히 침묵을 지켰습니다.

"레이턴이 딘의 곁을 지키면서도 침묵했던 건 사랑하는 여자의 꿈을 이뤄주기 위해서였다." 이스라엘의 전기 작가 에일라트 네게브(Eilat Negev)와 예후다 코렌(Yehuda Koren)은 저서 《플레이밍 딘(Flaming Dene: A Victorian stunner, actress and nude model)》에서 침묵의 이유를 이렇게 분석합니다. 딘이 하류층 출신이라는 한계를 넘어 배우의 꿈을 이룰 수 있었던 건 레이턴의 지원 덕분이었습니다. 하지만 결혼은 안 될 일. 지독하게 보수적이었던 빅토리아 시대, 기혼 여성이 배우로 일하는 건 쉽게 용납되지 않는 일이었기 때문입니다. 딘이 꿈을 이루는 걸 도우면서도 커리어에 폐를 끼치지 않으려면 레이턴으로서는 이런 식의 처신이 최선이었다는 얘깁니다.

훗날 딘은 한 언론과의 인터뷰에서 이렇게 말했습니다. "예순이 넘었지만 레이턴은 내가 아는 가장 젊은 남자다. 그리고 가장 친절하고, 관대한 남자다."

죽음, 그리고 잊히다

예순을 넘어서면서 레이턴의 건강은 급격히 악화하기 시작합니다. 나이가 들었지만 그는 여전히 일중독이었습니다. 끊임없이 사람을 만나고, 출장을 다니고, 그림을 그렸지요. 삶의 방식이라고는 그것밖에 모르는 사람이었으니까요. 그러다 지병인 협심증이 도졌습니다. 그래도 레이턴은 마지막 순간까지 계속 그림을 그렸습니다.

물론 작품의 주 모델은 딘이었습니다. 조용한 작업실에서

프레더릭 레이턴
〈데스데모나〉, 1888,
레이턴하우스박물관
레이턴이 딘을 모델로 셰익스피어의 희곡 《오셀로》 속 등장인물을 그린 그림.

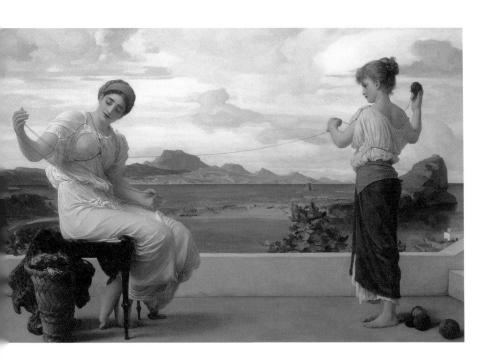

딘은 포즈를 취했고 레이턴은 그림을 그렸습니다. 이 세상에서 함께 보낸 마지막 몇 달의 시간 동안 둘 사이에는 별다른 말이 필요 없었습니다. 그림이 말을 대신했습니다.

레이턴이 죽기 직전까지 그렸던 미완의 명작 〈클리티에〉 (1895~1896). 이 작품의 제목이자 주인공인 클리티에는 그리스·로마 신화에 나오는 존재로, 태양의 신 아폴론을 짝사랑해 태양만 애달프게 바라보다 해바라기가 되어버린 님프(요정)입니다. 인생의 해는 저물어가고, 석양 속 한줄기 빛이 마지막으로 비치는 지금, "제발 사라지지 말아달라"고 애절하게 기도하는 클리티에. 삶도, 예술도, 딘과의 사랑도 붙잡고 싶었던 레이턴의 애절한 마음이 그림에 그대로 녹아 있습니다.

이 작품을 채 완성하지 못하고 레이턴은 1896년 세상을 떠납니다. 딘에게는 상속자 중 가장 많은 5,000파운드의 유산을 남겼고, 딘의 가족을 지원하기 위해 별도로 5,000파운드를 더 남겼습니다. 지금 한국 돈으로 따지면 15억 원 정도 되는 돈입

프레더릭 레이턴
〈타래 감기〉, 1878,
뉴사우스웨일스미술관
레이턴이 왕립예술원 회장이 되던 해 왕립예술원에 걸었던 작품으로, 자연스러운 등장인물들의 자세와 우아한 분위기, 아름다운 배경이 일품이다.

니다. 하지만 레이턴의 배려에도 불구하고 딘은 행복한 삶을 보내지 못했습니다. 3년 뒤 병에 걸려 불과 마흔의 나이로 세상을 등졌거든요. 여기엔 레이턴에 대한 그리움도 영향을 미쳤을 것으로 보입니다. 레이턴이 죽은 뒤 딘이 두 번 다시 화가의 그림 모델을 서지 않은 게 그 방증입니다.

그리고 레이턴과 딘은 세상 사람들의 기억에서 점차 잊혀갑니다. 공교롭게도 레이턴이 사망한 직후 세계 미술계의 유행이 '개성적인 그림'으로 확 바뀌었고, 레이턴식의 '잘 그린 그림'은 좋지 못한 평가를 받기 시작했습니다. 한참 동안 이런 풍조가 계속되면서 처음 소개한 작품 〈플레이밍 준〉도 한때는 작품값이 액자값보다 저렴해지기도 했습니다. 세계 미술의 변방인 중앙아메리카 푸에르토리코의 폰세미술관이 이 그림을 소장하게 된 것도 이런 이유에서입니다.

남의 시선, 뭐가 중요한가

다행히도 1960년대부터 레이턴의 작품 세계에 대한 재평가 바람이 일기 시작했습니다. 그 결과 레이턴은 빅토리아 시대의 위대한 영국 화가로, 〈플레이밍 준〉은 '남반구의 모나리자'로 불리는 세기의 명작으로 대접받게 됐습니다. 레이턴의 연인이자 배우였던 딘에 대한 관심도 커졌지요. 이에 따라 둘의 사랑 이야기도 재조명받게 됐습니다.

생전 둘의 사랑은 순탄치 않았습니다. 사회적 지위와 나이가 많이 차이 난다는 이유로 온갖 비난과 음해를 받았고, 억울한 일들을 겪고 여러 손해를 보기도 했습니다. 하지만 결코 후회는 없었을 겁니다. 서로 함께였기에 언제나 행복했으니까요.

레이턴의 이야기를 소개하면서 이런 생각이 듭니다. 세상의 규칙을 완전히 거부하면서 살 수는 없지요. 하지만 때로는 레이턴처럼 타인의 시각이나 편견을 어느 정도 무시해야 얻을 수 있는 행복도 있는 법입니다.

(왼쪽)
프레더릭 레이턴
〈클리티에〉, 1895~1896,
레이턴하우스박물관
레이턴이 죽기 직전까지 그렸던 미완의 명작.

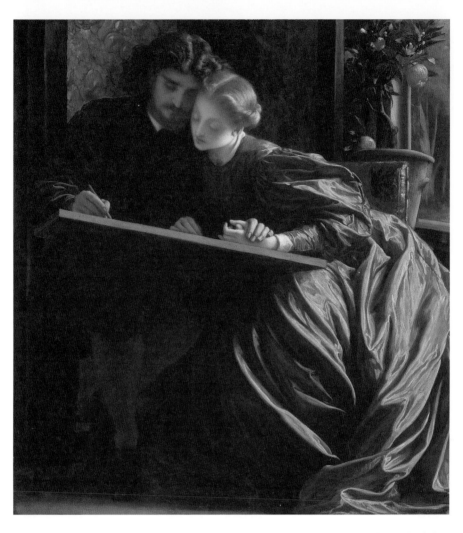

프레더릭 레이턴
〈화가의 신혼〉, 1864, 보스턴미술관
레이턴이 딘을 만나기 한참 전의 그림이다. 어쩌면 레이턴은 비혼주의자를 가장했을 뿐, 마음 깊은 곳에서는 사랑을 원하고 있었을지도 모른다.

간절히 하고 싶은 일이 있다면, 그게 다른 사람에게 피해를 주지 않는다면, 그리고 그 방향이 옳다고 확신한다면, 용기를 내서 그 길을 계속 가세요. 그렇다면 사랑이 됐든 일이 됐든, 그 길은 아름다운 작품으로 남을 것입니다.

삶을 사랑과 희망이라는
색으로 칠한 색채의 마술사

○
마르크 샤갈
Marc Chagall

아버지의 몸에서는 늘 지독한 생선 비린내가 났습니다. 아들은 그게 싫었습니다.

생선 가게에서 일하던 아버지는 종일 무거운 생선 궤짝을 날랐습니다. 그러지 않을 땐 청어를 이 상자에서 저 상자로 옮겨 담았습니다. 손이 얼어붙는 건 일상이었고, 햇빛이 비치면 옷에 찌든 생선 기름이 빛을 반사해 불쾌하게 반짝였습니다. 그렇게 버는 돈은 고작 한 달에 20루블. 평균은 조금 넘겼지만 아홉 남매를 먹여 살리기엔 벅찬 돈이었습니다. '마치 노예 같은 삶이다. 나는 절대로 아버지처럼 살지 않을 거야.' 아들은 이렇게 생각했습니다.

어느 날 저녁, 아들은 부모님께 말했습니다. "화가가 되고 싶어요. 미술학교에 보내주세요." 순간 정적이 흘렀습니다. "하늘과 별을 들여다볼 수 있고, 삶의 의미를 찾을 수 있는 일을 하고 싶어요. 아버지처럼 살지 않을 거예요." 어머니는 대답했습니다. "네가 미쳤구나." 아버지는 말없이 자리에서 일어나 방에 들어갔습니다.

며칠 뒤, 아버지가 아들을 불렀습니다. "이 철없는 놈아. 정 그렇게 부모 속을 썩이고 싶다면 받아라." 그리고 아버지는 돈을 꺼내 창밖으로 던져버렸습니다. 미술학교 수업료, 5루블이었습니다. 누가 가져갈세라 후다닥 밖으로 뛰어나가 돈을 주운 아들의 이름은 마르크 샤갈(1887~1985). 그는 훗날 '사랑의 화가'로 불리며 20세기를 대표하는 미술 거장 중 한 명이 됩니다.

가엾은 아버지, 작품이 되다

샤갈은 원래 화가가 될 운명이 아니었습니다. 그는 1887년 러
시아제국의 작은 도시 비텝스크(현재 벨라루스)에 있는 유대인

마을에서 태어났습니다. 당시 러시아제국에서 유대인은 정부가 정해준 곳에서만 살 수 있었고, 교육을 제대로 받지 못했으며, 좋은 직업을 얻을 수도 없었습니다. 그래서 집안 형편은 넉넉지 않았습니다.

마르크 샤갈
〈우유 한 스푼〉, 1912, 개인 소장

생선 가게 일꾼으로 아홉 남매를 먹여 살리는 아버지의 눈에는 언제나 근심이 가득했습니다. 그는 성실했지만 과묵하고 무뚝뚝한 남자였습니다. 일을 마치고 나면 말할 힘조차 없기 때문이었을까요. 아버지는 매일 아침 6시에 일어나 교회를 다녀온 뒤 일터로 떠났습니다. 저녁쯤 녹초가 돼서 돌아온 뒤에는 식탁에 앉아 반쯤 졸며 초라한 식사를 입에 넣었습니다. 샤갈은 이렇게 회고합니다. "아버지는 무슨 생각을 하는지 알 수 없는 사람이었다. 가끔 슬픈 미소를 지었는데, 그 모습이 마치 꺼져가는 촛불처럼 보였다."

그래도 아버지는 자식들을 사랑했습니다. 말로 표현하지는 않았지만요. "일터에서 돌아온 아버지는 주름진 갈색 손으로 주머니에서 빵 몇 조각을 꺼내 우리에게 나눠주곤 했다. 아버지가 준 빵은 접시에 담겨 식탁에 올라왔을 때보다 훨씬 더 맛있었다." 식료품점을 운영하는 '워킹 맘'이었던 어머니도 항상 따뜻한 사랑으로 아이들을 품었습니다. "부모님 덕분에 우리의 식탁에는 언제나 버터와 치즈가 놓여 있었다. 넉넉지는 않았지만 배가 고팠던 적은 단 한 번도 없었다."

당시 유대인은 공립학교에 입학할 수 없었습니다. 하지만 어머니는 50루블을 마련해 교사에게 뇌물을 찔러주고 샤갈을 학교에 보냈습니다. 부모의 이런 사랑은 결국 샤갈의 인생을 바꿔놓고야 맙니다. 샤갈이 자신의 재능을 발견하고 화가의 꿈을 갖게 된 것이지요. 그가 부모님께 "미술학교에 보내달라"고 한 게 열아홉 살 때. 없는 형편에도 뇌물까지 줘가며 장남을 가르쳐서 이제 보탬이 좀 되나 싶었는데, 예술가가 되겠다니 좋아할 리가 없겠지요. 하지만 결국 부모님은 아들의 말을 들어줬습니다.

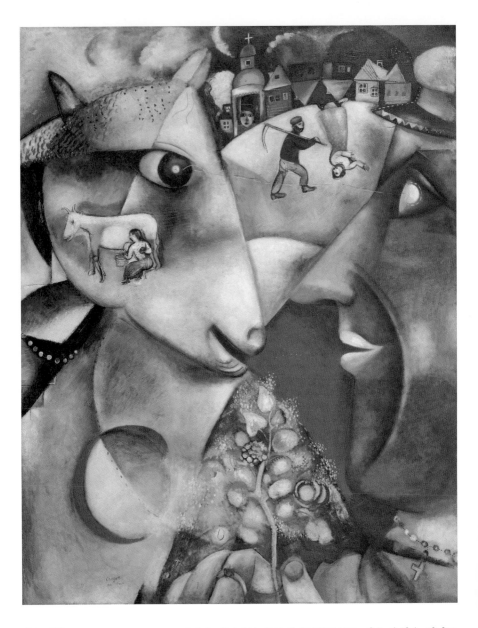

마르크 샤갈
〈나와 마을〉, 1911, 뉴욕현대미술관

샤갈이 대도시인 상트페테르부르크로 미술 유학을 떠나고 싶다고 했을 때도 마찬가지였습니다. 아버지는 긴 한숨을 쉰 뒤 이렇게 말했습니다. "그래. 네가 가고 싶다면 어쩔 수 없지.

하지만 한 가지는 말해둬야겠다. 나는 돈이 없어. 너도 잘 알겠지만. 이게 내가 모은 전부다. 이 이상 주는 건 불가능하다." 그러고는 식탁 아래로 27루블을 던졌습니다. 쥐꼬리만 한 월급을 조금씩 아껴 마련한, 월급보다 많은 비상금. 샤갈은 울면서 그 돈을 주웠습니다. 아마 아버지에 대한 고마움과 미안함 때문이었을 겁니다.

길을 떠나는 샤갈에게 아버지는 종이 한 장을 쥐어줬습니다. 아는 사람에게 부탁해 얻어 온 유대인 통행 허가증이었습니다. 그렇게 유학을 떠난 샤갈은 상트페테르부르크에서 그림을 공부하다 후원자를 만나 1910년 파리로 갔습니다.

처음에는 생선 한 마리를 이틀에 걸쳐 나눠서 먹을 정도로 형편이 어려웠지만, 샤갈은 강렬한 색을 쓴 특유의 화풍으로 점차 이름을 알리기 시작했습니다. 영감의 원천은 고향에 대한 그리움. 더 정확히 말하자면, 부모님에게 받은 사랑이었습니다. 파리에서 샤갈은 머나먼 고향 마을과 부모님을 생각하며 마음속에 떠오르는 것들을 그대로 캔버스에 옮겼습니다. 러시아에서 샤갈에게 미술을 가르쳤던 선생님(레온 박스트, Leon Nikolaevich Bakst)은 파리에서 샤갈의 그림을 보고 이렇게 말합니다. "자네의 그림 속 색들이 제각기 노래를 부르는 것 같군."

나의 사랑, 나의 신부

그러던 중 샤갈은 운명의 여인 벨라(Bella Rosenfeld)를 만났습니다. 그녀는 똑똑하고 아름다웠습니다. "그녀를 처음 봤을 때, 그녀의 눈은 나의 과거와 현재, 미래를 모두 들여다보는 것 같았다. 그녀는 내 영혼이다." 그리고 둘은 1915년 결혼했습니다. 활짝 피어난 샤갈의 마음처럼 그의 작품 세계도 사랑으로 꽃을 피웠습니다. 이 시기 샤갈은 몽환적이고 밝고 아름다운 색을 썼고, 작품 어디에나 벨라를 등장시켰습니다.

좋은 일만 있는 건 아니었습니다. 샤갈의 어머니와 아버지

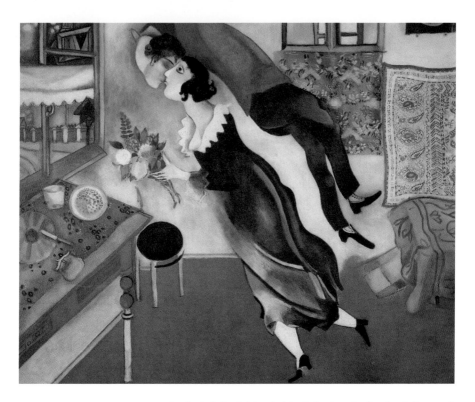

마르크 샤갈
〈생일〉, 1915, 뉴욕현대미술관
결혼 몇 주 전 완성한 그림이다. 젊은
연인들 사이 행복한 사랑의 감정이
강력하게 전달된다.

가 이 시기에 세상을 떠났습니다. 아들의 성공을 제대로 보지도 못하고 말이지요. 또 러시아를 방문하는 동안 제1차 세계대전이 시작되면서 샤갈 부부는 파리로 오랫동안 돌아가지 못했습니다. 공산혁명이 일어난 러시아에서 살아보려고도 했지만, 다른 화가들의 견해와 "사회주의적 요소가 없다"는 비판을 받게 됩니다. 하지만 샤갈은 벨라와의 사랑으로 이런 슬픔과 어려움을 이겨냈습니다.

열심히 돈을 모은 샤갈 부부는 1923년 파리로 돌아갔습니다. 그리고 1920년대 후반부터 세계적인 명성을 떨치기 시작합니다. 샤갈은 이때를 "내 인생에서 가장 행복했던 시절"이라고 회고합니다.

하지만 고난은 다시 시작됐습니다. 1933년 히틀러가 독일 총리가 된 뒤 본격적으로 유럽에 반유대주의가 번지기 시작한

겁니다. 유명한 유대인 예술가인 샤갈은 나치에게 제물로 삼기 딱 좋은 타깃이었습니다. 독일 정부는 샤갈의 작품을 "삐뚤어진 유대인의 영혼을 보여준다"고 콕 집어 비난했습니다. 1939년 제2차 세계대전이 발발하고 프랑스가 독일에 점령되면서 샤갈은 생명이 위태로워졌습니다.

샤갈과 벨라는 간신히 미국으로 탈출했지만, 이곳에서 샤갈 인생 최대의 불행이 닥칩니다. 망명 생활 3년 만인 1944년 벨라가 병으로 목숨을 잃은 겁니다. "암흑이 내 눈앞으로 모여들었다." 샤갈은 이렇게 썼습니다. 고향인 비텝스크는 전쟁으로 파괴됐고, 유대인 학살로 수많은 고향 사람이 죽고 뿔뿔이 흩어졌습니다. 마음의 상처도 깊어져만 갔습니다. 혼자가 된 그는 1947년 아내와의 추억을 좇아 프랑스로 돌아왔고, 남부 프로방스 지방의 도시 생폴드방스에 정착했습니다.

마르크 샤갈
〈그녀의 주변〉, 1945, 퐁피두센터
벨라가 세상을 떠난 다음 해에 그린 그림이다. 중앙에는 비텝스크의 밤 풍경이 보이고, 이를 딸이 들고 있다. 오른쪽 위에는 아내를 이끌고 하늘로 올라가는 젊은이가, 앞에는 죽은 사람의 얼굴을 한 벨라와 저승의 하늘을 쳐다보는 샤갈 자신의 모습이 있다.

언제나 사랑은 이긴다

하지만 샤갈은 다시 일어났습니다. 바바(발렌티나 브로드스키, Valentina Brodsky)라는 여인을 만나 재혼도 했습니다. 이후 그는 루브르박물관에서 회고전을 열었고, UN 본부와 시카고 예술연구소, 파리 오페라하우스, 뉴욕 메트로폴리탄 오페라하우스 등에 많은 벽화와 스테인드글라스를 남기는 등 활발하게 활동했습니다. 아흔일곱이 되던 1985년, 세상을 떠나기 전날까지도 새롭게 그릴 그림 이야기를 했습니다.

독창성. 얼핏 보면 초등학생이 그린 것 같은 샤갈의 작품이 높은 평가를 받는 이유가 여기에 있습니다. 그 독창성의 핵심은 '조화'였습니다. 샤갈은 입체주의, 초현실주의, 야수파 등 많은 미술 사조의 영향을 받았지만, 그 어느 사조에도 속하지 않았습니다. 대신 샤갈은 고향의 풍경과 농민들의 생활, 유대인 특유의 정서, 어린 시절에 대한 추억, 사랑하는 사람들에 대한 그리움, 그러니까 자신이 겪은 모든 걸 그림에 한데 녹였습

마르크 샤갈
〈붉은 꽃다발과 연인들〉, 1975,
국립현대미술관
왼쪽 아래 등장하는 연인은 샤갈 자
신과 벨라다.

니다. 샤갈의 그림에서 반복적으로 등장하는 물고기는 그의 아
버지를 의미하는 대표적인 예시입니다.

세상에 샤갈은 오직 한 사람뿐. 하나밖에 없는 삶을 작품에
녹였으니 그림이 독창적일 수밖에 없었지요. 그 모든 것을 한

데 결합한 접착제는 샤갈이 부모님과 벨라에게 받았던 사랑이었습니다. 여러 비극을 겪은 샤갈이 언제나 사랑과 평화에 대한 그림을 그릴 수 있었던 것도 그 덕분입니다.

샤갈 자신부터가 사랑을 실천했습니다. 독실한 유대교 신자였지만 성당이든 교회든 가리지 않고 그림을 그려줬거든요. 그래서 미술사학자인 인고 발터(Ingo F. Walther)는 "수백 년에 걸쳐 서로 멀어져버린 종교와 예술 사조들 사이의 간극을 메웠다. 20세기 거장 중에서도 전혀 타협할 수 없는 것들을 조화시킬 수 있었던 사람은 샤갈뿐"이라고 했습니다.

결국에는 사랑입니다. 나를 다른 사람과 구분하고, 나를 나답게 하고, 삶을 의미 있게 하는 것. 그건 우리가 무엇을 어떻게 얼마나 사랑하느냐로 결정되니까요. 샤갈의 그림처럼요. 그래서 샤갈은 말했습니다. **"우리 인생에서 삶과 예술에 의미를 주는 단 하나의 색채는 사랑이다."**

스타일리시한 초상화로
런던을 사로잡은 파리지앵

○
제임스 티소
James Tissot

제임스 티소
〈HMS 캘커타 호에서〉, 1876, 테이트
젊은 하급 해군 장교는 흰옷의 여성을
바라보고 있고, 여성은 부채로 얼굴을
숨기며 장교에게서 고개를 돌리고 있
다. 파란 리본이 달린 드레스를 입은
여성은 장교의 아내일지도 모른다.

1878년 영국 런던의 한 무도회장. 떠들썩하게 웃고 떠드는 사교계 사람들 사이, 오직 한 남자만 엉거주춤하게 홀로 서 있습니다. 주변 사람들은 그가 들으라는 듯 수군댑니다. "이혼녀에게 홀딱 반했다지? 그것도 아빠가 누군지도 모르는 애가 둘이나 딸린." "가만히라도 있을 것이지, 뻔뻔하게 그 여자를 모델로 그림까지 그려? 그것도 그렇게 요조숙녀처럼. 내가 다 부끄럽네. 쯧쯧쯧…."

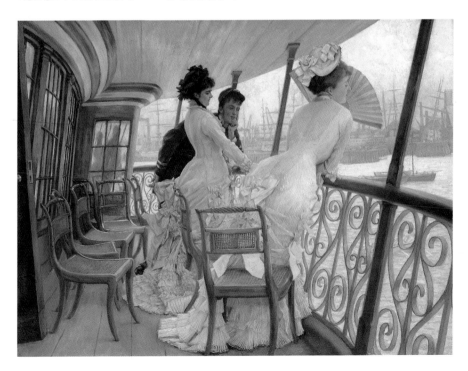

그러던 중 한 신사가 남자에게 다가와 인사를 건넵니다. 반가움도 잠시뿐. "저기, 미안하지만… 다음 모임부터는 나오지 말아줬으면 하네. 그리고 나도 자네에게 실망했네."

이런 치욕과 수모, 보통 사람이라면 견디기 힘들겠지요. 그런데도 집에 돌아가는 남자의 발걸음은 가볍기만 합니다. 세상 사람들이 뭐래도 그는 여인을 사랑했고, 집에서 자신을 기다리는 그녀를 이제 곧 볼 수 있거든요. 콧노래를 부르며 집으로 향하는 이 '사랑꾼'. 화가 제임스 티소(1836~1902)의 특별한 사랑 이야기와 아름다운 작품들을 소개합니다.

잘나가는 런던의 파리지앵

티소는 1836년 프랑스의 항구도시 낭트에서 태어났습니다. 아버지는 옷감을 거래하는 상인이었고, 어머니는 모자를 디자인했습니다. 장사는 꽤 잘됐습니다. 티소는 아버지의 사업 감각과 어머니의 패션 감각을 모두 물려받았습니다.

열일곱이 되던 해, 티소는 부모님께 "화가가 될 거니 그림 공부를 시켜달라"고 말을 꺼냈습니다. 예나 지금이나 자식 입에서 "예술 하겠다"는 소리가 나오면 부모 가슴은 덜컥 내려앉는 법. "그림 공부 따위 시간 낭비. 말 같지도 않은 소리 마라!" 하지만 '자식 이기는 부모 없다'는 말 역시 예나 지금이나 마찬가지입니다. 스무 살의 나이로 티소는 파리로 그림 유학을 떠났습니다. 그리고 파리 살롱과 런던의 왕립예술원 등 주요 전시장에 그림을 선보이면서 그럭저럭 괜찮은 평가를 받았습니다.

'그저 그런 화가'에서 '스타'가 된 건 1863년, 티소가 여성의 초상화를 본격적으로 그리기 시작하면서부터입니다. 사실 초상화야말로 그의 적성에 딱 맞는 일이었습니다. 어머니에게서 물려받은 패션 감각 덕분에 얼굴은 물론 각종 장식과 옷 주름까지 섬세하고 스타일리시하게 그릴 수 있었거든요. 돈이 별로

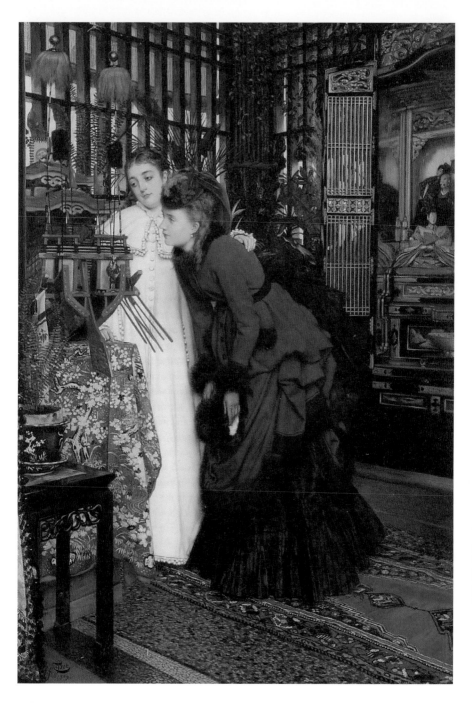

안 되는 '순수예술'과 달리 초상화는 수입도 짭짤했습니다. 아버지에게 물려받은 사업 감각도 한몫을 해서, 그는 곧 가장 인기 있는 초상화가 중 한 명으로 떠오릅니다.

잘나가던 그의 커리어는 파리 미술시장이 무너지면서 위기를 겪습니다. 프로이센과의 전쟁, 혁명 등으로 인해 도시가 극심한 혼란에 빠졌기 때문이었지요. 그래서 티소는 영국 런던으로 향합니다.

1871년 6월 거의 무일푼으로 런던에 도착한 티소는 잡지 삽화 등을 그리기 시작했습니다. 실력이 워낙 출중했던지라 런던 사람들은 티소를 금방 알아봤습니다. 곧이어 그는 런던 최고의 초상화가로 이름을 날리게 됐고, 돈을 엄청나게 많이 벌어서 런던 시내 금싸라기 땅에 큰 집을 샀습니다. 적지 않은 평론가들과 동료 화가들은 그가 지나치게 상업적이라며 비판했습니다. 대부분 질투 때문이었지요. 하지만 티소의 인기가 끝없이 치솟으면서, 이런 악평도 점점 사라져갔습니다.

제임스 티소
〈여름〉, 1878, 개인 소장

모든 걸 버리고 택한 그녀

상업적 성공을 이어가던 그는 1875년 서른아홉의 나이에 '운명의 여인' 캐슬린 뉴턴(Kathleen Newton)을 만났습니다. 둘은 만나자마자 서로에게 푹 빠졌습니다. 캐슬린의 나이가 스물한 살에 불과하다는 건 전혀 문제가 되지 않았습니다. 진짜 문제는 캐슬린이 이혼녀인 데다 아빠가 누구인지 모르는 애가 둘이나 딸려 있다는 점이었습니다.

캐슬린에게도 나름의 사연이 있었습니다. 이야기는 4년 전 (1871년)으로 거슬러 올라갑니다. 그녀의 아버지는 인도(영국 동인도회사)에서 일했습니다. 그러다 현지에서 영국 출신의 괜찮은 외과의사를 만나게 됐고, 사윗감으로 삼기로 했습니다. 그래서 아일랜드에서 수도원 학교를 갓 졸업한 열일곱의 캐슬린을 인도로 불러들였습니다. "결혼 상대가 정해졌으니 알아서

(왼쪽)
제임스 티소
〈일본 유물을 바라보는 두 여성〉, 1869, 신시내티미술관
당시 유럽에서는 이국적인 동양의 문화가 큰 인기를 끌었다. 티소는 이런 수요에 부응해 동양적인 요소를 넣은 그림들을 그렸고, 덕분에 그의 인기는 더욱 높아졌다.

(오른쪽)
제임스 티소
〈숨바꼭질〉, 1877,
워싱턴내셔널갤러리
아이들이 숨바꼭질을 하고 있고, 캐슬린은 뒤쪽 의자에 기대 신문을 읽고 있다.

제임스 티소
〈선상 무도회〉, 1874, 테이트
선상 행사를 묘사한 이 그림은 예상 외로 존 러스킨(John Ruskin)을 비롯한 일부 미술 평론가들로부터 혹평을 받았다. 하지만 오늘날에는 그의 대표적인 걸작 중 하나로 인정받는다.

배 타고 잘 오렴." 엄격한 생활에서 처음으로 해방된 예쁜 사춘기 소녀가, 보호자도 없이 남자가 득실거리는 배에 홀로 올라탄 겁니다.

기나긴 항해 도중 캐슬린은 한 남자와 뜨거운 사랑에 빠졌습니다. 미래의 남편을 생각하면 용서받지 못할 일. 하지만 질풍노도의 시기를 지나던 그녀에겐 이성보다 감정이 앞섰습니다. 남편 될 사람의 얼굴도 모른다고 생각하니 죄책감도 덜어졌습니다. 어찌어찌 도착한 인도에서 결혼식까지 올렸지만, 누군가의 아이를 가졌다는 사실을 깨달은 캐슬린은 남편에게 진실을 고백했습니다. 바로 이혼 절차가 시작돼 이듬해 이혼이 확정됐습니다. 그리고 캐슬린은 언니 집에 얹혀살게 됐습니다.

하지만 이런 과거 따위는 티소에게 문제가 되지 않았습니다. 이혼했든 애가 딸렸든, 티소는 지금의 그녀를 사랑했습니다. 둘은 1876년부터 같이 살기 시작했습니다. 다만 결혼은 하지 못했습니다. 티소가 이혼과 재혼을 사실상 금지하는 가톨릭 신자였기 때문입니다.

이들을 보는 세상의 시선은 곱지 않았습니다. 캐슬린은 물론이고 티소도 당시 영국 사회에서는 죄인 취급을 받았습니다. 캐슬린은 혼외자를 둘이나 낳은 헤픈 여자. 미혼인 티소가 그런 여자와 공개적으로 '연애질'을 하고 동거까지 하는 데다, 뻔뻔하게도 그녀를 모델로 그림을 그려 공개적으로 전시했습니다. 더군다나 그녀를 그토록 우아하게 묘사했지요. 이건 당시 사람들에게 불륜보다 더 끔찍한 죄악이었습니다. 그래서 티소는 사교계에서 '왕따'가 됐고, 사업적으로도 큰 타격을 받았습니다.

그래도 티소는 캐슬린을 사랑했습니다. 캐슬린의 아이들도 티소의 집을 자유롭게 드나들었습니다. 캐슬린과 함께 시간을 보내며 그녀를 그릴 수만 있다면 티소는 더 바랄 게 없었습니다.

하지만 행복은 길지 않았습니다. 캐슬린이 당시로서는 불치병이었던 폐결핵에 걸렸기 때문입니다. 1882년 캐슬린은 불과 스물여덟의 나이로 세상을 등졌습니다. 둘이 함께한 시간은 고작 6년. 세상 사람들에게 버림받더라도 반드시 지키고 싶었던 단 하나의 사랑이 그렇게 허무하게 티소를 떠나갔습니다. 그녀와 함께 걸었던 길, 점심을 먹었던 정원, 추억이 가득한 집 모두가 이제는 그를 견딜 수 없이 괴롭게 했습니다. 캐슬린이 죽은 지 1주일이 지난 뒤, 티소는 집과 그림 도구, 미완성 작품을

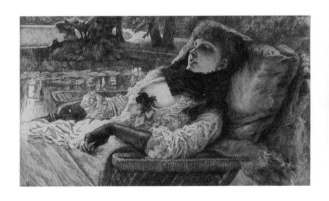

제임스 티소
〈여름 저녁〉, 1882,
워싱턴내셔널갤러리
죽어가는 캐슬린의 모습을 그렸다.

남겨두고 고국인 프랑스로 훌쩍 떠났습니다. 그리고 다시는 런던으로 돌아가지 않았습니다.

슬픔, 그리고 20년

그래도 삶은 계속돼야 합니다. 파리로 돌아간 티소는 다시 작품 활동을 재개했습니다. 하지만 이제 그에겐 '영국적'이란 수식어가 조롱처럼 따라다녔습니다. 프랑스 평론가들은 자신의 나라를 떠나 라이벌 국가에서 명성을 떨쳤던 티소를 좋아하지 않았습니다. 한 비평가는 말했습니다. "런던의 파리지앵이 이제 파리의 런더너가 됐구먼." 파리로 돌아온 티소가 어디에도 속하지 못하는 이방인이 됐단 사실을 잘 보여주는 얘깁니다.

그런데도 티소는 작품 활동을 이어갔습니다. 그림을 그릴 때만큼은 캐슬린을 잃은 슬픔을 조금이나마 덜어낼 수 있었기 때문일 겁니다. 얼마나 그리움이 컸던지 티소는 그녀의 영혼을 불러내준다는 심령술사들을 만나고 다니기도 했습니다. 그중 한 명은 사기죄로 감옥까지 갔는데도, 티소는 캐슬린의 영혼을 만날 수 있다는 믿음을 버리지 않았습니다.

그러던 중 1880년대 말부터 그는 종교에 몸과 마음을 맡기고 성경을 소재로 한 그림에 집중하기 시작했습니다. 이후 그는 인간사 따위엔 관심 없다는 듯 쭉 종교화만 그렸습니다. 그러다 1902년 예순여섯의 나이로 세상을 떠났습니다. 죽을 때까지 그는 결혼하지 않았습니다.

세상을 떠난 뒤 티소는 사람들의 기억에서 점차 잊혔습니다. 그림을 무척 잘 그렸지만, '이래서 이 작가가 중요하다'고 강조하기에는 여러모로 애매했기 때문입니다. 전통을 계승하는 예술가로 보기에는 대중적인 성격이 강했던 반면, 인상주의 등 새로운 사조에 동참한 것도 아니고, 고전적 스타일을 쭉 고수해서 시대별로 구분하기도 어려웠거든요. 다행히도 1980년대 이후 작품의 높은 완성도, 생활·패션 역사를 보여주는 자

제임스 티소
〈기도하러 산에 오르신 예수〉,
1886~1894, 브루클린미술관
독특한 구도가 인상적인 작품이다.

료로서의 가치가 재조명되면서 다시 티소는 좋은 평가를 받을 수 있었습니다.

그리고 티소를 연구한 학자들은 그가 죽는 날까지 캐슬린을 간절히 그리워했다는 사실을 발견했습니다. 〈정원 벤치〉는 캐슬린이 살아 있을 때 그리기 시작해 그녀가 세상을 떠난 이후 완성된 작품입니다. 그림 속 건강한 시절의 캐슬린은 아름다운 정원에서 두 아이, 조카와 행복한 시간을 보내고 있습니다. 찰나처럼 짧게 느껴졌던 6년간의 행복, 그리고 비극적인 결말. 그 모든 걸 몇 번이고 다시 머릿속에서 떠올리며 티소는 끝없이 눈물을 흘렸을 겁니다.

작품을 완성한 티소는 20년간 늘 이 그림을 곁에 두고 캐슬린을 추억했습니다. 전시에는 몇 번 내놨지만, 결코 팔지는 않았습니다. 그의 인생 66년을 통틀어 진정으로 행복했던 시기는 오직 캐슬린과 함께한 6년뿐이었을 것입니다. 이후 티소는

제임스 티소
〈정원 벤치〉, 1882, 개인 소장

(왼쪽)
제임스 티소
〈파리의 여인들: 서커스 애호가〉,
1883~1885, 보스턴미술관
그는 파리로 복귀한 뒤 〈파리의 여인들〉이라는 연작을 그렸다. 다양한 계층 여성의 일상을 묘사해 파리 사회의 생활상을 재현했다.

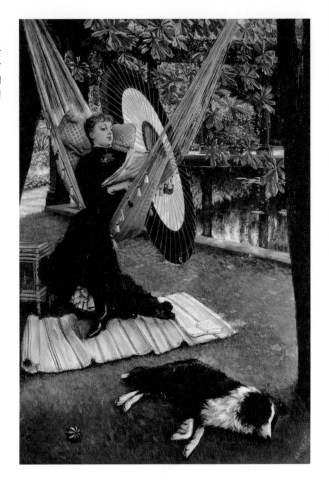

제임스 티소
〈해먹〉, 1879, 개인 소장
2001년 크리스티 경매에서 132만
3,750달러(약 17억 2,500만 원)에 낙
찰됐다. 지난 20여 년간 경매 시장의
가파른 성장과 화폐 가치를 고려하면
지금 가격은 훨씬 높을 것이다.

20년을 슬퍼하며 보내야 했습니다. 하지만 결코 그는 후회하지 않았을 겁니다. 그리고 그의 사랑은 아름다운 작품과 이야기로 영원히 남았습니다.

따져보면 우리의 인생도 크게 다르지 않습니다. 6년보다 길든 짧든 사랑하는 사람들은 언젠가 모두 시간이 흐르면 내 곁을 떠나갑니다. 예외는 없습니다. 그래서 영국의 시인 G. K. 체스터턴(Gilbert Keith Chesterton)의 시구를 떠올리게 됩니다.

"사랑하는 건 쉽다. 그것이 사라질 때를 상상할 수 있다면."

세상의 손가락질에도
금지된 사랑에 빠진 그림 신동

○
존 에버렛 밀레이
John Everett Millais

"이제 와서 돌이키기엔 너무 늦었어요. 내 마음을 받아주지 않으면 나는 더 이상 살 수 없어요. 당신이 그린 그림처럼."

1854년 영국 런던, '금지된 사랑'을 하는 두 남녀는 이런 대화를 주고받았을 겁니다. 남자는 당시 유명 화가였던 존 에버렛 밀레이(1829~1896). 밀레이는 매일같이 드나들던 은인의 집에서 그의 아내, 에피 그레이(Effie Gray)를 보고 그만 첫눈에 사랑에 빠져버렸습니다.

그레이도 머지않아 밀레이를 사랑하게 됐고, 갈수록 둘의 사랑은 깊어졌습니다. 급기야 그레이는 남편과의 결혼을 무효로 해달라는 소송을 법원에 막 내려는 참입니다. 지긋지긋했던 결혼 생활을 끝내고 밀레이와 새 출발을 하려는 거지요. 도대

존 에버렛 밀레이
〈오필리아〉, 1851~1852, 테이트
오필리아는 셰익스피어의 희곡 《햄릿》에 나오는 등장인물로, 자신이 사랑하는 햄릿이 자신의 아버지를 죽이자 미쳐버려 스스로 강에 빠져 익사한다.

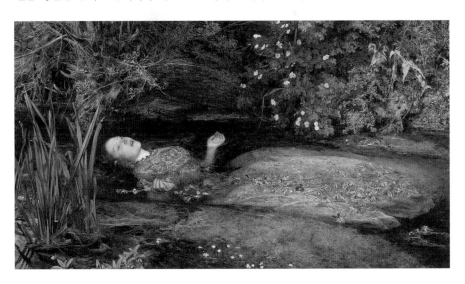

체 이 남녀에게는 무슨 일이 있었고, 그 앞에는 어떤 운명이 기다리고 있을까요.

매장당할 뻔한 그림 신동, 은인 덕에 기사회생

1829년 영국에서 태어난 밀레이는 어릴 때부터 천재적인 그림 실력으로 두각을 드러냈습니다. 밀레이의 손을 잡은 어머니가 왕립예술원을 찾아가 "천재인 아이니 얼른 입학시켜달라"고 다짜고짜 요구한 게 아홉 살 때. 소년을 힐끗 본 왕립예술원 회장은 당연히 코웃음을 쳤습니다. "화가는 무슨 화가. 굴뚝 청소부 훈련이나 시키세요." 어머니는 아랑곳하지 않고 밀레이의 그림을 하나하나 보여줬습니다. 회장의 눈이 점점 커졌습니다. "이 아이는 뭡니까. 천재인가요?" "아까 내가 그렇게 말했잖아요."

아무리 그래도 아홉 살은 왕립예술원에서 공부하기엔 너무 어린 나이였습니다. 그래서 회장은 밀레이를 기초 미술교육을 받을 수 있는 학교에 보냈습니다. 하지만 그의 재능은 나이와 경험을 가볍게 뛰어넘을 정도로 탁월했습니다. 불과 2년 뒤, 밀레이는 열한 살의 나이로 왕립예술원에 들어갔습니다. 왕립예술원 역사상 최연소 입학생의 탄생이었습니다.

왕립예술원에서는 인간과 자연의 모습을 이상적으로 묘사하는 르네상스 미술을 주로 가르쳤습니다. 하지만 밀레이가 보기에 이런 미술은 비현실적이었습니다. 밀레이가 1848년 친구들과 의기투합해 라파엘전파(르네상스 거장인 라파엘로 이전 대세였던, 사실적이고 자연스러운 화풍을 추구하는 화파)를 결성한 것도 이런 이유에서였습니다. 그리고 결성 이듬해, 밀레이는 〈부모의 집에 계신 그리스도〉를 야심차게 그려서 발표했습니다. '이 훌륭한 작품을 보면 사람들도 우리 생각에 공감하겠지.' 완성된 작품을 본 밀레이는 뿌듯했습니다.

하지만 예상과는 달리 사람들은 밀레이의 그림에 혹평을 쏟

(오른쪽)
존 에버렛 밀레이
〈마리아나〉, 1851, 테이트
아름다운 여성이 수를 놓다가 잠시 일어서서 허리를 젖히고 몸을 풀고 있다. 밀레이는 시인 앨프리드 테니슨(Alfred Tennyson)이 쓴 〈마리아나〉라는 시에서 영감을 받아 이 그림을 그렸다. 동명의 시는 셰익스피어 작품에서 영감을 받은 것으로, 시 속 여인은 떠나가버린 연인을 허망하게 기다린다. 그림의 섬세한 색채와 세부 표현이 일품이다.

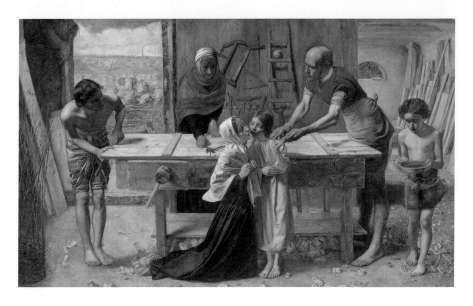

**존 에버렛 밀레이
⟨부모의 집에 계신 그리스도⟩,
1849, 테이트**
실수로 손바닥을 못에 찔린 소년 예
수는 피를 흘리고 있고, 가족들은 이
를 걱정하고 있다. 손바닥에 난 상처
는 훗날 예수의 고난을 상징한다. 어
머니 마리아는 소년 예수의 상처를
보고 걱정이 가득하다. 잘 그렸지만
처음 발표했을 땐 '불경하다'는 비판
이 쏟아졌다.

아냈습니다. 《올리버 트위스트》로 지금까지도 유명한 인기 소
설가 찰스 디킨스(Charles Dickens)가 대표적입니다. "성스러운
가족을 무슨 술주정뱅이와 거지처럼 그렸다."

화가로서 매장당할 위기에 처한 밀레이. 그를 구해준 건
권위 있는 작가이자 예술 평론가인 존 러스킨(John Ruskin,
1819~1900)이었습니다. "이렇게 아름다운 작품을 그려낸 밀레
이와 그 동료들이야말로 영국 미술의 위대한 전통을 만들 사
람들이다." 러스킨은 이렇게 선언합니다.

미술계에서 가장 큰 존경을 받는 비평가의 극찬에 여론은
단숨에 반전됩니다. "러스킨 말을 듣고 나서 그림을 다시 보니,
엄청나게 잘 그리긴 했네…." 밀레이의 그림 실력이 워낙 뛰어
났으니 가능한 일이었지만, 러스킨의 도움이 없었다면 밀레이
가 세간의 인정을 받는 데는 훨씬 더 오랜 시간이 걸렸을지도
모를 일입니다. 어쨌든 밀레이는 러스킨의 든든한 지원을 받으
며 승승장구합니다.

모든 게 잘 풀리는 것 같았던 1853년 여름, 러스킨은 자기
집으로 밀레이를 초대했습니다. 제자처럼 아끼는 밀레이에게

자신의 초상화를 부탁하기 위해서였지요. 밀레이는 그곳에서 러스킨의 아내인 그레이를 만납니다. 그리고는 첫눈에 사랑에 빠져버리고 말았습니다. 자, 이제 드라마가 시작됩니다.

은인의 아내와 금지된 사랑

잠깐 시간을 5년 전으로 돌려봅시다. 1848년 영국의 한 교회, 스물아홉 살의 러스킨과 열아홉 살의 그레이는 사람들의 축복 속에서 결혼식을 올렸습니다. 러스킨은 영국에서 이름 높은 지식인이자 '훈남'이었습니다. 그레이는 발랄한 성격의 매력적인 여성이었지요. 누가 봐도 흠잡을 데 없는 커플이었습니다.

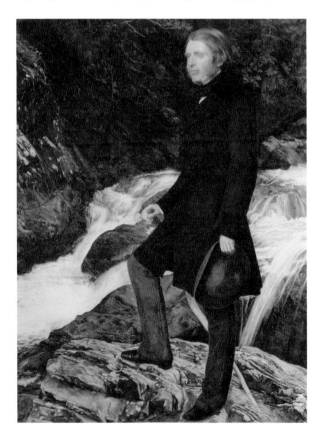

존 에버렛 밀레이
〈러스킨 초상화〉, 1853~1854,
애슈몰린박물관

하지만 사실 러스킨과 그레이의 결혼은 불행의 연속이었습니다. 먼저 둘의 성격부터가 정반대였습니다. 러스킨은 내성적인 성격이었고, 그레이는 거침없는 외향적 성격이었거든요. 더 심각한 문제는 따로 있었습니다. 둘이 단 한 번도 잠자리를 같이하지 않았다는 겁니다. 자세한 이유를 아는 사람은 아무도 없어서, 오늘날까지도 여러 추측이 제기되고 있습니다. 가장 유력한 설은 러스킨의 몸이나 마음에 뭔가 문제가 있었다는 겁니다. 어쩌면 둘 다였을지도 모르지요.

그렇게 불행한 결혼 생활을 하던 그레이의 눈에 밀레이가 들어왔습니다. 처음에는 별생각이 없었지만, 자꾸 보다 보니 괜찮은 사람 같았습니다. 얼굴도 잘생겼고 그림도 잘 그리는 데다 성격도 쾌활했거든요. 둘은 급속도로 친해졌습니다. 마침내 그레이는 결혼 생활의 속사정을 밀레이에게 털어놓게 됩니다. 망설임도 잠시, 둘은 힘을 합쳐 법원에 소송을 제기합니다. 그리고 1854년 그레이와 러스킨의 결혼이 무효라는 판결을 얻어낸 뒤 얼마 지나지 않아 결혼했습니다.

육체적인 의미의 간통은 없었지만, 다른 사람들이 보기에는 불륜이었습니다. 사람들이 물어뜯기 딱 좋은 가십거리기도 했지요. 밀레이는 '은인 뒤통수를 친 불한당', 그레이는 '남편을 배신한 천벌을 받을 여자'가 됐습니다. 러스킨은 '아내를 빼앗긴 불쌍한 사람'이었지만, 뒤에서 사람들은 수군댔습니다. "따지고 보면 러스킨도 잘못이 있다"고요. 아내에게 사랑을 주지 못한, 애초에 결혼하면 안 되는 사람이었으니까요.

과거·현재·미래 중 중요한 건

여기까지는 흔한 막장 이야기인데, 결말은 좀 다릅니다. '그 사건' 후 셋 다 행복했거든요. 밀레이와 그레이는 끄떡없었습니다. 둘의 금슬도 좋아서 자식을 여덟 명이나 낳았습니다. 이 대가족을 먹여 살리기 위해 밀레이는 자신의 그림 스타일을 좀

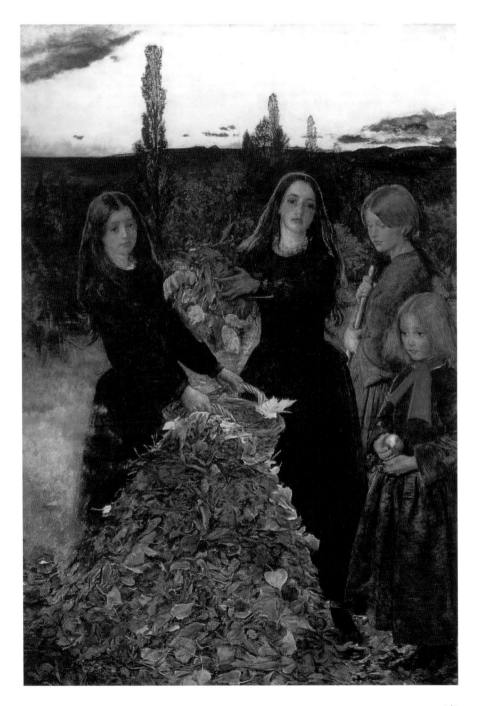

상업적으로 바꾸긴 했습니다. 이를 본 비평가들은 "밀레이가
돈을 벌기 위해 예술과 타협하고 재능을 낭비한다"는 비판을
쏟아냈지요.

그러거나 말거나 밀레이는 돈을 많이 벌었고, 작품성이 훌
륭한 그림도 많이 남겼습니다. 말년에는 귀족 작위를 받고 당
시 영국 화가 최고의 영예인 왕립예술원 회장도 지냈습니다.
그레이는 결혼 취소와 재혼 사건으로 명예가 실추되는 바람에
영국 왕실의 행사에 초대받지 못하는 등 불이익을 좀 받긴 했
습니다. 하지만 본인은 크게 신경 쓰지 않았던 것 같습니다. 그
레이의 생활은 부유하고 행복했습니다. 밀레이보다 한 해 먼저
(1828년) 태어난 그녀는 밀레이가 세상을 떠난 1년 뒤(1897년)
잠듭니다.

러스킨은 그 후 독신을 고수하며 학문에 매진했습니다. 일

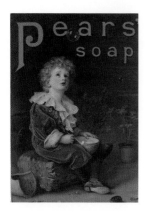

존 에버렛 밀레이의 〈비누거품〉을 이용한 포스터, 1886, 빅토리아&앨버트박물관
비누 회사 페어스는 이 포스터 광고 덕분에 엄청난 상업적 성공을 거뒀다.

에 집중한 덕분에 러스킨은 19세기 영국을 대표하는 사상가이자 예술 비평가로 오늘날까지 칭송받고 있습니다. 러스킨은 밀레이의 작품에 대한 비평을 몇 번 쓰기도 했습니다. 이전처럼 열렬한 찬사를 보내지는 않았지만, 여전히 호평이었습니다. 정말로 밀레이를 깊이 원망했다면 그러진 않았겠지요.

"과거보다는 현재와 미래가 중요하다." 그레이와 러스킨의 삶은 우리에게 이렇게 말하는 듯합니다. 사랑이든 직업이든 투자든, 인간이라면 누구나 잘못된 선택을 할 수 있습니다. 그 선택의 무게가 무거울수록 방향을 바꾸기는 어렵습니다. 주변의 시선이나 비난이 신경 쓰일 수도 있고, '본전 생각'이 날 수도 있습니다. 하지만 때론 과감하게 키를 돌려 자신의 길을 가는 게 행복의 지름길일 수 있습니다. 누가 뭐래도 과거는 흘러갔고 내 인생을 책임질 사람은 나뿐이니, 스스로 떳떳하기만 하다면 방향을 틀어서라도 행복을 거머쥐어야지요.

그렇다면 현재와 미래 중엔 뭐가 더 중요할까요? 정답은 없겠지만, 밀레이는 '현재'라고 생각했던 듯합니다. 자신에 대한 비판에 이렇게 답했으니까요. "영원히 남는 예술을 하지 않는다고 나를 비난하지 마. 지금 사람들이 좋아하는 그림을 그리는 게 뭐 어때? 난 사람들이 내 작품을 좋아했으면 좋겠고, 칭찬하고 기꺼이 돈 주고 사면 좋겠어. 몇 백 년 뒤 사람들이 뭘 좋아할지 내가 어떻게 알아? 그때 좋은 평가를 받아봤자 무슨 소용이냐고. 그때 난 죽고 묻혀서 먼지가 됐을 텐데." [라파엘전파 동료였던 윌리엄 홀먼 헌트(Wiliam Holman Hunt)에게 보낸 편지에서]

이제 밀레이의 그림을 보고 어떤 생각이 드시나요? 저는 참 좋은 그림이라는 생각이 드는데요. 현재에 충실하고 행복하면, 미래에도 충분히 행복할 수 있다는 좋은 사례가 밀레이의 그림인 듯합니다.

화가가 사랑하고 화가를 사랑했던 사람들, 그림이 되다

○
클로드 모네
Claude Monet

"네 아들놈이 내 딸에게 병을 옮겼다. 네 아들이 내 딸을 죽인 거나 다름없다는 말이다." 분노와 절망을 애써 억누르며 형은 동생에게 씹어뱉듯 말했습니다.

형은 언제나 동생에게 든든한 버팀목이었습니다. 동생이 그린 그림을 사주고 용돈을 준 것도, 동생의 아들을 자신이 운영

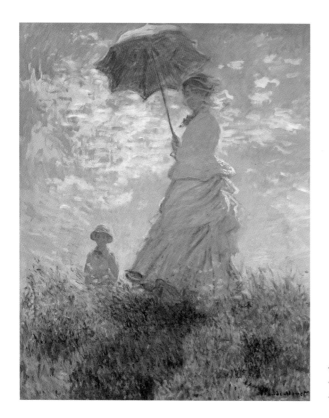

클로드 모네
〈파라솔을 든 여자〉, 1875,
워싱턴내셔널갤러리

하는 공장에 취직시켜준 것도 형이었습니다. 하지만 동생의 아들은 은혜를 원수로 갚았습니다. 어디선가 처음 보는 병을 얻어와 공장 직원들에게 병을 옮긴 겁니다. 그리고 형의 귀한 딸까지 병에 옮아 세상을 떠났습니다.

하지만 동생도 할 말은 많았습니다. "애초에 내 아들이 아팠던 게 뭐 때문인데. 원래 건강했던 애가 그 잘난 공장에 다니고 나서부터 아프기 시작했잖아. 내 아들은 피해자야. 공장에 뭔가 문제가 있는 게 분명하다고." 하지만 이 말을 들은 형의 분노는 폭발하고 말았습니다. "뭐가 어쩌고 어째? 내 눈앞에서 썩 꺼져. 너는 이제 내 동생도 아니다!" 형은 문을 부서져라 닫고 동생의 집에서 나가버렸습니다.

동생의 이름은 인상주의의 개척자로 불리는 화가 클로드 모네(1840~1926), 형의 이름은 레옹(Leon Monet, 1836~1917). 둘도 없는 사이였던 형제는 이렇게 영원히 인연을 끊게 됐습니다.

집에 홀로 남은 모네는 얼굴을 감싸 쥐었습니다. 어디서부터 잘못된 걸까. 문득 그의 삶에서 가장 행복했던 시간, 그날의 그 장면이 떠오릅니다. 하지만 그런 행복은 이제 모네의 남은 삶에서 허락되지 않습니다. 그가 가장 사랑했던 사람들은 이제 곁에 없으니까요. 모네에게 과연 무슨 일이 있었던 걸까요.

배짱 두둑한 화가

혁신은 세상에 없던 새로운 것을 창조하는 일입니다. 그래서 혁신가들은 초창기에 고생을 많이 합니다. 듣도 보도 못한 걸 처음 시작하는 사람은 '미쳤다'는 욕을 듣기가 십상이지요. 그럼에도 꺾이지 않고 자신의 길을 고집해 혁신을 완수하려면, 배짱이 두둑해야 합니다.

인상주의를 개척한 모네도 배짱이 두둑한 인물이었습니다. 그전까지 서양에서는 사실적으로 그린 그림만을 '잘 그린 그림'으로 인정했지만, 모네는 여기에 반기를 들고 빛이 주는 찰

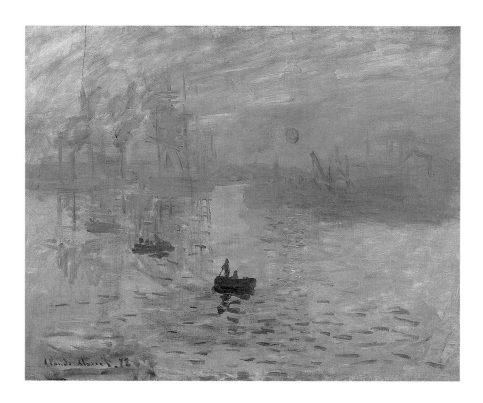

나의 '인상'을 표현하려고 했습니다. 하지만 '대충 그린 듯한' 인상주의 그림에 온갖 비판이 쏟아졌습니다. 인상주의자들의 첫 전시에서는 "이걸 그림이라고 그렸냐. 화가 나오라"며 소리치는 관객들이 너무 많아서 경찰이 출동하기도 했고요. "쓰레기나 다름없는 그림이 걸려 있어 태교에 좋지 않으니, 임신부는 관람을 금지해야 한다"는 원색적인 비난을 퍼부은 신문도 있었습니다.

하지만 모네는 신경 쓰지 않았습니다. 1877년 프랑스 파리의 생라자르역에서 벌어진 일은 모네의 배짱을 잘 보여주는 일화입니다.

당시 모네는 역에 정차해 있는 기차들의 모습을 직접 관찰하면서 그림을 그리려고 했습니다. 하지만 평범하게 부탁해서는 불가능한 일이었습니다. 그래서 모네는 가장 화려하고 좋은

클로드 모네
〈인상, 해돋이〉, 1872,
마르모탕모네미술관
인상주의의 시초로 꼽히는 작품이다. 한 평론가가 이 그림에 대해 던진 "본질 없이 흐릿한 인상만 남긴다"는 비아냥이 그대로 화풍의 이름으로 자리 잡았기 때문이다. 모네는 거친 붓질로 프랑스 서북부의 항구 르아브르의 일출 무렵 풍경을 잡아냈다.

클로드 모네
〈생라자르역〉, 1877, 오르세미술관

(오른쪽)
클로드 모네
〈생드니 거리〉, 1878, 루앙미술관
일부 연구에 따르면 모네는 대부분의 사람들이 놓치는 장면의 특징을 한 번에 잡아내는, 극도로 민감한 시각 능력이 있었다고 한다. 예를 들어 이 작품에 있는 깃발은 흐릿하고 불분명해 보인다. 하지만 실제로 이 위치와 상황에서 군중을 내려다보는 사람에게는 깃발이 이런 식으로 보인다고 한다. 이 점은 화면보다 그림을 실제로 봤을 때 더 잘 느껴진다.

옷을 입고 고급스러운 지팡이를 휘두르며 생라자르역의 서부역 사무실을 찾아갔습니다. 역장을 만난 모네는 거드름을 피우며 자신을 소개했습니다. "나는 클로드 모네요. 나 알지?"

모네가 그렇게 유명하지 않을 때였지만, 역장은 그 기세에 눌려 침을 꿀꺽 삼켰습니다. 괜히 모른다고 했다가는 불호령이 날아올 것만 같았습니다. "화가 선생님, 일단 자리에 앉으시지요." 그렇게 자리에 앉은 모네는 자신 있게 말했습니다. "내가 당신네 역을 그리기로 마음먹었소. 북부역을 그릴지, 서부역을 그릴지가 고민이긴 했지. 그런데 오늘 보니 당신이 운영하는 서부역이 더 그릴 만한 가치가 있는 것 같군. 기차를 역에 멈추고 플랫폼을 폐쇄하시오." 역장은 생각합니다. '무슨 소리인지는 잘 모르겠지만 좋은 일인 것 같다.'

한술 더 떠 모네는 말했습니다. "연기를 뿜는 모습을 더 실감 나게 그리고 싶으니, 연기를 좀 더 많이 뿜어주면 좋겠군." 이왕

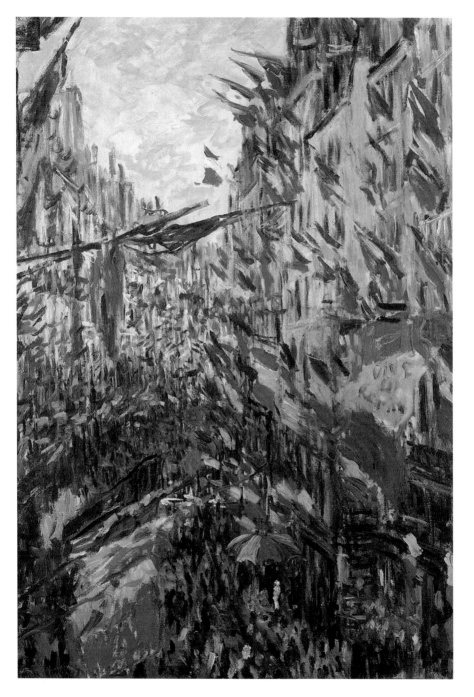

도와주는 거, 역장은 '특별 서비스'로 연기가 많이 날 수 있도록 기관차에 석탄까지 가득 채워줬습니다. 이렇게 모네는 며칠 동안 역을 점거하고 여섯 점의 작품을 완성했다고 합니다.

이처럼 모네는 보통 사람이 아니었습니다. 물론 재능도 확실했습니다. 화가들 사이에서도 군계일학이었습니다. 동료 화가가 "이 사람은 훗날 우리 중 누구보다도 대성할 겁니다. 그의 작품을 사세요"라고 말할 정도였습니다.

물론 그의 독창적인 스타일이 세상의 인정을 받는 데까지는 오랜 시간이 필요했습니다. 그래도 모네는 꺾이지 않고 자신의 직감을 끝까지 밀고 나갔습니다. 훗날 모네는 회고했습니다. "나는 위대한 화가가 아니다. 단지 내가 느낀 것들을 표현하기 위해 최선을 다했으며, 그 과정에서 세상의 그림 그리는 규칙들을 자주 잊어버렸을 뿐이다."

진정한 사랑, 카미유

배짱 두둑한 천재들이 많이들 그렇듯, 모네는 성격이 그리 좋지 않았습니다. 이기적이고 자기중심적인 데다 괴팍한 면이 많았습니다.

그런 그를 세상과 연결해준 건 일곱 살 연하의 아내 카미유(Camille Doncieux)였습니다. 화가와 모델로 만난 둘은 순식간에 사랑에 빠졌습니다. 카미유는 언제나 힘든 내색 없이 모네의 모델을 서줬고, 모네의 뒷바라지를 했습니다. 1867년 8월에는 모네의 장남인 장(Jean)을 낳았고, 3년 뒤인 1870년 모네와 정식 결혼식을 올렸습니다. 하지만 모네의 가족은 둘 사이를 인정하지 않았습니다. 카미유가 천민 출신이라는 이유에서였습니다. "저 여자와 헤어지기 전에는 한 푼도 줄 수 없다." 모네의 아버지는 말했습니다.

당시 모네는 가난한 무명 화가였습니다. 집에서 용돈을 받지 못하면 그림을 그리기는커녕 당장 밥을 먹을 수도 없었습

클로드 모네
〈점심〉, 1873, 오르세미술관
화가와 카미유, 장의 행복한 일상이
담겨 있다.

니다. 그래서 모네는 한동안 가족들에게 카미유와 헤어진 것처럼 거짓말을 하고 도움을 받으며 그림을 그리다가, 작품이 팔리고 형편이 나아지자 처자식 곁으로 돌아왔습니다.

여전히 주머니 사정은 넉넉지 않았습니다. 가끔 작품이 잘 팔려서 형편이 괜찮을 때도 있었지만, 대체로 가난했습니다. 동료 화가들에게 "빵도 다 떨어지고, 기름도 없고, 물감도 없어. 제발 조금만 돈을 빌려줘"라며 여러 번 손을 벌리기도 했습니다. 그래도 가족은 행복했습니다. 서로가 함께였으니까요. 모네의 작품이 가장 화사했던 때도 이 시기입니다.

하지만 카미유가 병에 걸려 1879년 서른두 살의 나이로 세상을 떠나면서 이런 행복도 끝나게 됩니다. 모네는 절망했습니다. 아내를 잃고 얼마 되지 않아 친구에게 보냈던 편지엔 이렇게 적혀 있습니다. "나는 극도의 슬픔에 빠져 있네. 어떤 길로

나가야 할지, 두 아이를 데리고 내 삶을 어떻게 꾸릴 수 있을지 아무 생각도 나지 않아. 비통함이 뼈에 사무치네."

든든하게 동생을 지켜줬던 형

그래도 삶은 계속됩니다. 여전히 그에게는 두 아들이 남아 있었습니다. 그리고 형인 레옹이 있었습니다.

어린 시절부터 공부를 잘했던 레옹은 화학을 공부한 뒤 잘나가는 스위스 화학회사의 프랑스 지부에 취직했습니다. 그리고 본사의 신임을 받아 공장장 자리에까지 올랐습니다. 경제적으로 넉넉했던 레옹은 동생의 작품을 비싼 값에 사주곤 했습니다. 작품을 사준 뒤 다시 돌려주는 식으로 용돈을 주기도 했고요. 경매장에도 나가 모네를 도왔습니다. 1875년 경매에서

(왼쪽)
클로드 모네
〈카미유의 임종〉, 1879,
오르세미술관
모네는 절망했다. "새벽녘에 나는 내가 가장 사랑했고 앞으로도 사랑할 죽은 여인의 옆에 앉아 있었네. 그녀의 비극적인 잠을 응시하고 있었지. 그리고 문득, 내 눈이 죽은 사람의 안색의 변화를 좇고 있음을 깨달았네. 파랑, 노랑, 회색의 색조. 내가 뭘 하고 있는 거지? 내 곁에서 사라져가는 그녀의 모습을 마음속에 새기고 싶다는 소망이 생기더군. 하지만 소중한 사람을 그리겠다고 생각하기도 전에 그 색채가 유기적인 감동을 불러일으켜 나는 반사적으로, 내 인생을 지배해온 무의식적인 행동을 하고 있었던 거야. 나를 동정해주게, 친구."

클로드 모네
〈레옹 모네의 초상〉, 1874, 개인 소장

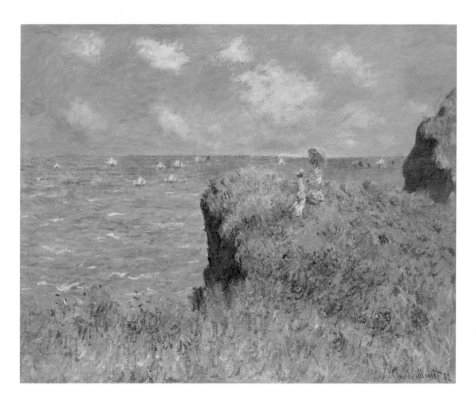

클로드 모네
〈푸르빌의 절벽 산책〉, 1882,
시카고미술관

는 〈센강의 일몰〉을 당시로서는 거금이었던 255프랑에 사줬습니다. 고가에 작품이 팔렸다는 사실이 화제가 된 덕분에 모네의 명성도 높아졌습니다.

레옹은 물감을 연구하고 개발하는 화학자이기도 했습니다. 그가 개발한 인공물감은 천연물감보다 색이 선명했고, 19세기 말에는 인상주의자의 80퍼센트가 이 물감을 사용할 정도로 인기를 끌었습니다.

카미유가 세상을 떠난 뒤 좌절한 모네를 돌봐준 것도 레옹이었습니다. 모네는 레옹의 공장이 있던 노르망디 지역의 루앙에 머물며 그의 조수로 일했습니다. 이 시기 모네는 빛과 색을 연구하면서 노르망디 해안가를 주제로 한 수많은 풍경화를 그리는 데 몰두했습니다. 그러는 사이 모네의 마음도 점차 치유됐습니다.

10대 시절부터 늘 사이가 좋았던 둘. 하지만 1914년 비극적인 일이 벌어지고 맙니다. 모네의 아들은 당시 레옹의 공장에서 일하고 있었습니다. 레옹의 딸도 마찬가지였습니다. 그런데 공장에서 사용하던 화학물질의 독성 때문에 모네의 아들과 레옹의 딸이 연달아 병에 걸려 목숨을 잃었습니다. 화학물질의 유독성이 잘 알려지지 않았던 시절이었습니다. 이 일로 형제는 서로의 탓을 하며 크게 다퉜고, 다시는 만나지 않았습니다.

이 일은 모네의 마음에 또 한 번 깊은 상처와 후회를 남겼습니다. 1917년 레옹이 세상을 떠난 뒤 모네는 형수에게 이렇게 편지를 썼습니다. "형님의 마지막 모습을 보지 못했던 게 후회됩니다. 안 좋았던 일은 모두 잊고, 형님이 편안히 가셨으면 합니다."

찰나의 빛을 영원으로

모네는 오래 살았습니다. 그 탓에 수많은 사람의 죽음을 봤습니다. 카미유와 레옹, 큰아들인 장뿐만 아니라 르누아르를 비롯한 절친한 화가 친구들과 재혼 상대인 알리스(Alice Hoschedé)가 세상을 떠나는 것도 두 눈으로 지켜봐야 했습니다. 나이가 든 뒤에는 건강도 좋지 않았습니다. 백내장으로 실명 직전까지 갔고, 수술 뒤에도 부작용을 겪었습니다.

빛과 공기의 흐름에 따라 시시각각 바뀌는 순간의 빛. 일순간 사라져버리는 그 잡을 수 없는 인상을 그림에 잡아내 고정한다는 모네의 목표는 사실 영원히 이룰 수 없는 모순이었습니다. 그래서 모네는 평생 자기 작품에 만족하지 못했고, 끊임없이 좌절하고 절망했습니다. 몸과 마음이 노쇠하고 사랑하는 사람들이 먼저 세상을 떠나자 이런 좌절은 더욱 깊어졌습니다. 그래도 홀로 남은 모네는 그림을 그리고 또 그렸습니다.

포기하고 싶을 때도 많았을 겁니다. 하지만 모네를 믿고 그의 꿈을 전심전력으로 도운 사람들의 마음이 그를 지탱했습니

클로드 모네
〈포플러 나무〉, 1891, 테이트
모네의 〈포플러 나무〉 연작 중 하나다. 그는 생전 수많은 연작을 남겼다. 돈을 벌기 위해서는 아니었다. 조금만 마음에 들지 않으면 작품을 불태워버렸다. 모네가 연작을 그렸던 건, 빛에 따라 한 가지 대상이 끝없이 변하는 모습을 그리기 위해서였다.

클로드 모네
〈수련〉, 1919, 메트로폴리탄미술관

다. 그 사람들의 마음을 헛되이 만들지 않기 위해서라도, 모네는 계속 그려야 했습니다.

모네의 대표작으로 꼽히는 〈수련〉 연작은 그 결과물입니다. 이 작품은 추상미술의 시대를 열어젖히며 미술사를 새로 썼다는 평가를 받습니다. 어떻게 보면 그저 물에 둥둥 떠 있는 똑같은 수련을 반복해서 그린 희미한 그림일 뿐이지만, 자세히 들여다보면 그 색채에서는 형언할 수 없는 깊이와 감동이 느껴집니다.

아마도 그건 '순간을 잡아내겠다'는 불가능한 목표를 생의 마지막까지 추구했던 대가의 의지가 색채에 녹아 있기 때문일 겁니다. 그 의지를 떠받친 건 모네가 받았던 사랑이었습니다. 그렇게 모네가 꿨던 덧없는 꿈은 영원이 되었습니다.

정신병원에서 태어난 화가,
그의 운명을 뒤흔든 연인

○
페데르 세베린 크뢰위에르
Peder Severin Krøyer

남자가 태어난 곳은 노르웨이 바닷가 시골 마을의 한 정신병원. 어머니는 이 병원에 입원 중인 중증 정신질환자였고, 아버지는 누구인지 알 수 없었습니다. 친척 집에 맡겨진 그는 아홉 살까지 갇혀 있는 것과 다름없는 생활을 했습니다. 학교에 가기는커녕 집 밖으로 놀러 나갈 수도 없었지요. 어린 시절 그에게 바깥세상은 작은 창밖으로 보이는 한적한 공터가 전부였습니다.

페데르 세베린 크뢰위에르
〈스카겐 해변의 여름 저녁,
화가와 그의 아내〉, 1899,
히르슈슈프룽컬렉션

그랬던 남자는 수십 년의 세월이 흘러 덴마크의 '국민 화가'로 우뚝 섰습니다. 아름다운 아내와 팔짱을 낀 채 해변을 거닐며 달콤한 여름밤을 만끽하는 남자. 해는 수평선 너머로 떨어졌지만 아직 하늘에 푸르스름한 빛이 남아 있는 잠깐의 시간, 하늘빛이 바다빛과 뒤섞여 가장 아름다운 이때를 사람들은 '푸른 시간(Blue hour)'이라 불렀습니다. 하루 중 남자가 가장 사랑하는 시간이었지요. 하지만 그는 몰랐습니다. 푸른 시간이 지나면 어두운 밤이 찾아오듯, 자신의 삶에도 짙은 어둠이 몰려오고 있다는 사실을요. 이 남자의 이름은 노르웨이 태생의 덴마크 자연주의 화가 페데르 세베린 크뢰위에르(1851~1909)였습니다.

정신병원에서 태어난 아이

그가 이 세상에 태어나 처음으로 본 광경은 낡은 정신병원 천장이었습니다. 그의 아버지는 인근 부자 집안의 도련님이라는 얘기도 있고, 이따금 이 동네를 찾아오는 선장이라고도 하고, 병원에 근무하는 직원이라는 말도 있었습니다. 어쨌거나 부모는 그를 제대로 돌봐주지 못했습니다.

다행히도 이모 부부가 크뢰위에르를 맡아줬습니다. 이모는 크뢰위에르를 아꼈습니다. 문제는 지나치게 아꼈다는 겁니다. 이모는 소년이 조금이라도 다칠까 봐 학교에 가지도, 나가서 친구들과 놀지도 못하게 했습니다. 반면 이모부는 크뢰위에르에게 무관심했습니다. 결과적으로 크뢰위에르는 일종의 감금 생활을 하게 됐습니다. 친구도 없는 소년이 혼자 할 수 있는 놀이라고는 집 안의 물건들을 그림으로 그려보는 게 고작이었습니다.

그러던 어느 날, 크뢰위에르의 운명이 뒤바뀌는 사건이 벌어집니다. 소년이 아홉 살 되던 해였습니다. 생물학자였던 이모부는 미생물에 관한 논문을 쓰고 있었습니다. 그런데 논문에

참고 자료로 붙일 그림을 그리기가 쉽지 않았습니다. 지금이야 현미경용 카메라를 쓰면 되겠지만, 당시에는 현미경으로 보이는 광경을 연구자가 직접 그림으로 옮겨야 했거든요. '크뢰위에르가 맨날 그림만 그리던데, 한번 맡겨볼까….' 이모부는 크뢰위에르를 불러 현미경을 보여주고 한번 그림을 그려보라고 했습니다. 완성된 결과물은 아홉 살짜리가 그렸다고는 믿을 수 없을 정도로 뛰어났습니다.

이모부가 논문을 발표하자 "논문도 좋지만 그림 실력이 아주 훌륭하다"는 찬사가 쏟아졌습니다. 학회에서 만난 사람들은 이모부에게 이렇게 말했습니다. "아홉 살짜리가 이 그림을 그렸다고요? 아이가 상당히 머리가 좋겠군요. 잘 가르치면 나중에 꼭 훌륭한 사람이 될 겁니다." 그 말을 들은 이모부는 크뢰위에르를 학교에 보내기로 했습니다.

기회를 얻은 크뢰위에르는 곧바로 천재성을 드러냅니다. 아홉 살에 미술학교에 들어간 그는 열 살 때 바로 상급학교로 진학했고, 열세 살 때는 덴마크 역사상 최연소로 왕립미술아카데미의 예비학교에 입학하는 데 성공합니다. 그를 한번 본 선생님들은 입을 모아 "누구보다도 빨리, 잘 그리는 천재"라고 평가했습니다.

그가 스무 살의 나이에 전업 화가로 데뷔하자마자 곧바로 유명 인사가 된 것도 당연한 일이었습니다. 덴마크 왕립미술아카데미는 그에게 미술 공부를 하라며 보조금을 줬고, 부자들은 앞다퉈 그를 후원했습니다. 이 돈으로 크뢰위에르는 네덜란드, 벨기에, 스페인, 이탈리아, 독일, 프랑스 등 전 세계를 누비며 각지의 미술을 스펀지처럼 빨아들였습니다. 프랑스에서 인상주의의 영향을 받은 게 단적인 예입니다.

스카겐 바다, 그리고 사랑

그가 동료 화가의 초대로 덴마크 최북단에 있는 스카겐을 처음 찾은 건 1882년. 당시만 해도 이곳은 그저 평범한 시골 어촌 마을이었습니다. 하지만 곧 크뢰위에르는 스카겐의 신비로운 바다와 하늘에 푹 빠졌습니다. 이곳은 북해와 발트해가 만나는 지점. 염도가 다른 두 바다가 만나는 덕분에 스카겐 앞바다에서는 서로 다른 색의 두 물결이 부딪히는 모습을 볼 수 있

페데르 세베린 크뢰위에르
〈스카겐 해변의 여름 저녁,
물놀이하는 소년들〉,
1899, 덴마크국립미술관

습니다. 각자의 방향으로 치는 파도가 중간에서 부딪히는 모습은 꼭 바다가 손뼉을 치는 것 같고, 이는 해 질 녘 하늘과 어우러져 환상적인 풍경을 연출합니다.

크뢰위에르는 그 광경을 보고 이런 말을 남겼습니다. "스카겐의 대낮은 끔찍하도록 지루하지만, 해가 지고 달이 바다 위로 떠오르면 수정처럼 맑고 매끄러운 물이 빛을 반사한다. 나는 그 모습을 사랑한다." 그리고 그는 매년 여름마다 이곳을 찾기 시작했습니다. 덴마크 출신의 동료 화가들도 그와 함께 스카겐으로 향했지요. 이들은 스카겐에서 먹고, 마시고, 그림을 그리고, 예술을 논했습니다.

서른일곱 살 때 프랑스 파리에서 동료 화가의 소개로 아내를 만난 건 그의 인생 최고의 순간이었습니다. 아내의 이름은 마리(Marie Triepcke), 나이는 스물두 살. 덴마크 출신의 그녀는

페데르 세베린 크뢰위에르
〈힙 힙 후레이!〉, 1888,
예테보리미술관
스카겐에 모인 화가들이 즐거운 파티를 벌이는 장면을 그렸다. 스카겐 화가들이 보낸 행복한 시간과 그들의 우정을 상징하는 그림이다.

화가 지망생으로 파리에 유학을 와 있었습니다. 미인이 많은
파리에서도 예쁘기로 유명할 정도로 미모가 뛰어났지요. 크뢰
위에르는 마리의 그 빛나는 젊음과 외모에 반했습니다. 마리도
존경할 만한 실력과 명성을 지닌 선배 화가 크뢰위에르가 좋
았습니다.

불같은 사랑에 빠진 둘은 이듬해인 1889년 결혼했고, 1년간
신혼여행을 떠났습니다. 1891년에는 스카겐에 큰 집을 마련해
정착했고요. 스카겐의 자연, 그 속에 어우러진 아내와 동료 예
술가들은 크뢰위에르가 가장 즐겨 그린 소재였습니다. 그리고
결혼 6년 차인 1895년 딸이 태어납니다.

그사이 크뢰위에르는 덴마크의 '국민 화가' 반열에 오릅니
다. 덴마크 미술계의 핵심 인물이 된 그에게는 항상 그림을 그
려달라는 의뢰가 끊이지 않았습니다. 부유하고 존경받는 화가
와 아름다운 아내, 그리고 단란한 가정. 누구도 이들의 행복을
방해할 수 없을 것처럼 보였습니다.

푸른 시간은 저물고

하지만 사실 크뢰위에르와 마리의 관계는 속에서 썩어들어가고 있었습니다. 먼저 마리. 그녀는 결혼한 뒤에도 그전처럼 계속 그림을 그릴 수 있을 줄 알았습니다. 하지만 결혼 생활은 생각과 달랐습니다. 살림하고, 크뢰위에르가 그림 그리는 데 집중할 수 있도록 돕고, 그림의 모델을 서고…. 임신 전에도 많지 않았던 그림 그릴 시간은 아이를 낳자 아예 사라졌습니다. '남편을 만나지 않았더라면 나도 훌륭한 화가가 될 수 있었을 텐데…. 결혼으로 내 앞길이 막혔어.' 마리는 어느새 남편을 원망하게 됐습니다. 여기에 산후우울증까지 겹쳤습니다.

크뢰위에르는 아내의 이런 감정을 이해하지 못했습니다. 천재인 크뢰위에르가 보기에 아내의 재능은 평범한 수준이었습니다. '그냥 취미로 그리면 되지, 왜 억울해하는지 이해를 못하겠네.' 크뢰위에르는 이렇게 생각했습니다.

크뢰위에르가 밤낮없이 일에만 몰두하면서 부부 사이는 더

페데르 세베린 크뢰위에르
〈스카겐 해변의 여름 저녁〉, 1893,
스카겐미술관

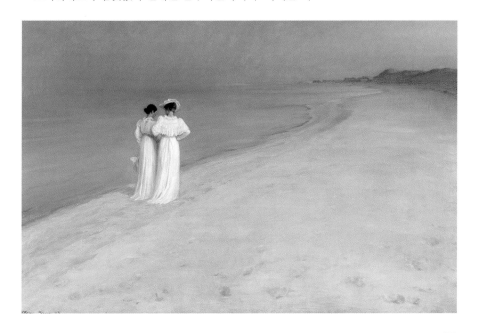

페데르 세베린 크뢰위에르
〈덴마크 왕립학술원 회의〉, 1897,
칼스버그재단
가로 5미터, 세로 2미터가 넘는 초대
형 그림이다. 크뢰위에르에게는 이
같은 초대형 단체 초상화 주문이 몰
렸다. 그림을 매우 빨리, 잘 그렸기
때문이었다. 하지만 이런 그림을 그
리는 데는 막대한 시간과 에너지가
필요했고, 크뢰위에르는 결국 건강을
잃고 말았다.

악화됐습니다. 크뢰위에르는 암울한 어린 시절을 보내다가 그
림 실력 하나로 인생을 바꾼 인물. 그래서인지 평생 사람들의
인정과 존경을 갈구하며 무리할 정도로 많은 일을 스스로 떠
맡았습니다.

과로는 병을 낳는 법입니다. 어느 순간부터 크뢰위에르는
정신질환을 앓기 시작했습니다. 여기엔 유전적인 영향도 있었
을 겁니다. 그래도 크뢰위에르는 무리해서 일하는 걸 멈추지
않았고, 그 결과 상황은 계속 더 나빠졌습니다. 정신질환이 점

점 악화하면서 부부 사이는 돌이킬 수 없을 정도가 됐습니다.

약해져가는 크뢰위에르에게 결정타를 날린 건 마리의 불륜이었습니다. 1902년 마리가 다섯 살 연하의 스웨덴 작곡가 후고 알벤(Hugo Alfvén)과 뜨거운 사랑에 빠진 겁니다. 얄궂게도 알벤이 마리의 존재를 처음 알게 된 건 크뢰위에르가 그린 초상화를 통해서였습니다. 알벤은 초상화 속 마리의 아름다운 모습에 푹 빠져 '이 사람을 꼭 직접 봐야겠다'고 생각했고, 마리에게 계획적으로 접근했다고 합니다.

마리는 불륜 사실을 크뢰위에르에게 고백하며 "이혼해달라"고 했지만, 그녀를 너무나 사랑했던 크뢰위에르는 "잠깐의 불장난일 뿐이다. 다시 생각해보라"며 붙잡았습니다. 하지만 한 번 떠난 마음은 다시 돌아오지 않았고, 마리와 알벤의 불륜은 계속됐습니다. 간절히 마리에게 매달리던 크뢰위에르는 1905년 그녀가 알벤의 아이를 갖게 되자 결국 이혼에 합의하게 됩니다.

바다와 하늘만 남았네

아내가 떠나자 크뢰위에르는 급격히 무너지기 시작합니다. 정신질환은 빠르게 악화했고, 시력도 나빠져 한쪽 눈이 실명하기

페데르 세베린 크뢰위에르
〈자화상〉, 1909, 앙케르의 집
붓 터치는 많이 거칠어졌지만, 여전히 천재성이 엿보인다.

에 이르렀습니다. 평생 그려온 그림도 점점 그리지 못하게 됐습니다. 마리가 떠난 지 불과 4년 뒤인 1909년, 크뢰위에르는 쉰여덟의 나이로 생을 마감합니다.

마리는 어떻게 됐을까요? 새로운 사랑을 찾아 떠났지만, 알벤이 책임감 없는 바람둥이라는 사실을 깨닫게 되는 데는 그리 오랜 시간이 걸리지 않았습니다. 어서 결혼식을 올리자는

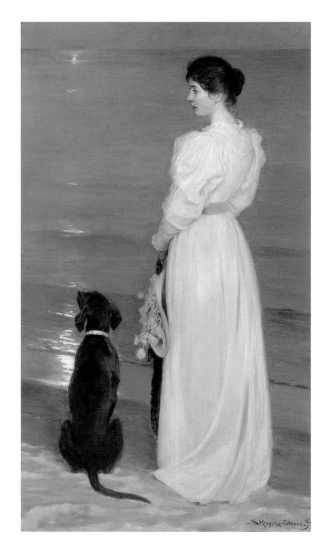

**페데르 세베린 크뢰위에르
〈스카겐의 여름 저녁,
화가의 아내와 개〉, 1892,
스카겐미술관**

페데르 세베린 크뢰위에르
〈아내 마리의 초상〉, 1889, 존 L.
러브 주니어 덴마크미술컬렉션

마리 크뢰위에르
〈자화상〉, 1889, 스카겐미술관
남편이 본 자신의 모습과 분위기가
딴판으로 우울하다.

마리에게 알벤은 "지금은 결혼할 때가 아니다"며 사실혼 관계를 유지하다가 7년 뒤인 1912년 마지못해 식을 올렸습니다. 하지만 알벤은 마리에게 불성실했고, 마리는 또다시 불행한 결혼 생활을 하다가 이혼하게 됩니다. 1940년 그녀는 홀로 쓸쓸히 세상을 떠났습니다.

비참한 환경에서 태어난 크뢰위에르. 그는 타고난 재능과 노력으로 기회를 잡아 모두가 부러워할 만한 부와 성공을 거머쥐었습니다. 스카겐의 아름다운 바다와 하늘을 뒤로하고 서 있는 마리의 모습은 그의 행복을 증명하는 상징적인 장면이었습니다. 하지만 크뢰위에르가 애써 쌓아 올린 모든 것은 한순간 너무나 허무하게 흩어져버렸습니다. 손에 쥔 모래가 손가락 사이로 빠져나가듯이 말입니다.

사랑과 눈물이 담긴 그 모든 드라마는 파도에 쓸려 가버리고, 스카겐 바다와 하늘은 무슨 일이 있었냐는 듯 전과 그대로입니다. 남은 건 크뢰위에르의 작품들뿐입니다. 허무하다는 생각도 들지만, 생전 겪은 그 모든 번잡한 일에도 불구하고 크뢰위에르가 자신이 남긴 고요하고 아름다운 작품으로 기억되는 건 참으로 다행한 일입니다. 삶은 짧지만 예술은 영원하니까요.

미국을 대표하는 그림의 탄생 뒤
존재한 내조의 여왕

○
앤드루 와이어스
Andrew Wyeth

그녀가 결혼한 지도 어느덧 45년이라는 세월이 흘렀습니다. 함께했던 날들이 행복했기에 충격은 더 컸습니다. 웬 모르는 여자의 알몸 그림들이 남편의 '비밀의 방'을 가득 채우고 있었거든요. 남편의 기어들어가는 목소리. "지난 15년간 당신 몰래 그렸어. 이제야 말해서 미안해. 나도 비밀이란 게 필요했어…."

죽음 같은 적막이 방 안을 채웠습니다. '뭔 소리야. 이 여자는 도대체 누구야. 지금 무슨 일이 벌어지고 있는 거지. 이 그림들은 대체….' 떠오르는 수많은 생각은 말이 되지 못해 그녀

앤드루 와이어스
〈백일몽〉, 1980, 해머뮤지엄

뉴웰 컨버스 와이어스
〈자화상〉, 1940,
뉴욕국립디자인아카데미

의 목구멍을 타고 올라오다가 사라졌습니다.

그리고 곧이어 그녀는 미칠 듯한 웃음을 터뜨렸습니다. 한참을 웃던 그녀. 눈에 눈물이 맺힌 채 어디론가 전화를 걸었습니다. 1986년 미국 전역을 뒤흔든 '헬가 스캔들'은 이렇게 시작됐습니다. 그 주인공은 미국의 국민 화가 앤드루 와이어스(1917~2009)와 그의 아내 벳시 와이어스(Betsy Wyeth, 1921~2020). 이 부부의 삶과 그림 이야기를 소개합니다.

아버지 그늘에서 벗어나 아내에게로

앤드루의 삶과 작품을 말하려면 그의 아버지를 먼저 이야기해야 합니다. 아버지는 《로빈슨 크루소》, 《보물섬》 등의 삽화를 그린 유명 삽화가 뉴웰 컨버스 와이어스(Newell Convers Wyeth, 1882~1945). 삽화가의 재능 덕에 '미국 최고의 일러스트레이터'라는 평가를 받았지만, 마음속에는 항상 순수미술을 하는 화가들에 대한 열등감을 품고 있었던 사람이었지요. 그래서 그는 아이들을 훌륭한 순수예술가로 키우고 싶어 했습니다.

오 남매 중 그림 재능이 가장 탁월했던 아이가 막내아들인 앤드루였습니다. 아버지는 앤드루를 학교에 보내지 않고 홈스쿨링으로 가르쳤습니다. 아들이 몸이 약해 걱정된다는 이유도 있었지만, 직접 '밀착형 영재교육'을 시켜 순수미술 화가의 꿈을 대신 이루게 하려는 의도도 있었습니다.

아버지는 앤드루에게 그림 기술을 자세히 가르쳐주지는 않았습니다. 대신 미술이 무엇이고 자연을 어떻게 바라봐야 하는지 근본적인 가르침을 줬습니다. "빛과 자연을 사랑하라"는 게 아버지의 입버릇이었습니다. 이는 앤드루의 작품 세계를 만드는 데 결정적인 영향을 끼쳤습니다. 타고난 재능과 체계적인 영재교육이 만났으니 앤드루가 20대의 젊은 나이로 미술계에서 두각을 드러내기 시작한 것도 당연한 결과입니다.

아버지는 앤드루를 깊이 사랑하고 아꼈지만, 한편으로는 자

신이 원하는 대로 조종하려고 했습니다. 그래서 앤드루는 아버지를 존경하면서도 두려워하고 불편해했습니다. 아무리 잘 그리고 다른 사람들이 좋아해도 아버지의 취향에 맞지 않으면 거친 비난이 돌아왔거든요. 특히 아버지는 앤드루가 푹 빠졌던 템페라(계란을 섞어 만드는, 유화물감 이전에 많이 사용했던 물감) 그림을 혹평했습니다. "아무도 이런 칙칙한 그림은 사지 않을 거다. 수채화를 그려라." 다른 가족들도 마찬가지로 "템페라 그림은 그만두라"고 입을 모아 말했습니다.

하지만 단 한 사람만큼은 앤드루의 편을 들어줬습니다. 1939년 여름 휴가지에서 만난 평생의 반려자 벳시였습니다. 당시 앤드루는 스물두 살이고 벳시는 열여덟 살이었습니다. 벳시는 아름다웠습니다. 하지만 앤드루를 결정적으로 사랑에 빠지게 한 건 벳시의 외모가 아니라 '안목'이었습니다. 자신의 그림을 보여주던 앤드루가 "뭐가 가장 마음에 드냐"고 묻자, 벳시가 구석에 처박혀 있던 템페라 그림을 가리켰거든요. 아무도 인정해주지 않던 자신의 템페라 그림을 처음 만난 그녀가 인정해준 겁니다.

'이 여자다' 하는 확신이 들었습니다. 더 볼 것도 없이 곧바로 직진. 1주일 만에 앤드루는 벳시에게 청혼했고, 이듬해 두 사람은 결혼했습니다. 아버지는 말렸습니다. "너무 이르다. 지금은 그림에 집중할 때야. 결혼하지 마라. 결혼을 취소하면 내가 스튜디오도 지어주고 용돈도 넉넉히 주마." 하지만 사랑에 푹 빠진 청춘이 그런 말을 귓등으로라도 들을 리가 있겠습니까. 그렇게 앤드루는 아버지의 그늘에서 나와 아내와 함께 새로운 길을 걷게 됐습니다. 그리고 템페라 그림은 앤드루의 평생에 걸친 트레이드마크가 됐습니다.

부부의 환상의 호흡

벳시는 생전 이렇게 말하곤 했습니다. "나는 감독이고, 앤드루

는 배우예요. 그것도 세계 최고의 배우. 그런 배우를 쓰는 감독이라니. 세상에서 가장 우아하고 멋진 직업 아닌가요." 남편과 자신의 '역할 분담'을 설명하는 비유였습니다. 반면 앤드루는 이렇게 말했습니다. "벳시가 없었으면 나는 아무것도 아닌 평범한 화가였을 거예요."

앤드루가 명배우였다면 벳시는 명감독이었습니다. 벳시는 미술을 전공하지 않았습니다. 하지만 그녀에게는 더 중요한 게 있었습니다. 뛰어난 안목과 핵심을 꿰뚫는 통찰력이었지요. 그녀는 남편의 작품 방향에 엄청난 영향을 끼쳤습니다. 그림을 지나치게 자세히 그리는 남편에게 "다 그릴 필요 없다"고 조언한 게 대표적입니다. "해부학 그림 같아. 그런 종류의 화가가 되고 싶다면 그렇게 해. 하지만 나는 그런 그림은 재미없더라. 카드(세부 사항)를 다 보여주지 말고 숨겨." 앤드루는 곧바로 조언을 받아들였고, 덕분에 그의 그림은 더욱 신비로워졌습니다.

오늘날까지 미국인들이 가장 사랑하는 그림 중 하나인 〈크리스티나의 세계〉도 벳시 덕분에 완성될 수 있었습니다. 앤드루는 벳시의 소개로 크리스티나를 알게 됐습니다. 게다가 부부의 아들인 제이미 와이어스(Jamie Wyeth)에 따르면, 원래 앤드루는 이 작품에 여성의 모습을 넣지 않고 들판과 집의 모습만 그린 뒤 마무리할 생각이었다고 합니다. 하지만 벳시가 크리스티나의 모습을 넣으라고 강력히 권유하면서 지금의 작품이 완성됐습니다. 이 그림을 위해 벳시는 몸이 불편한 크리스티나 대신 직접 모델을 서주기도 했습니다.

당시 미국 미술계의 주류는 추상미술이었습니다. 앤드루의 그림처럼 사실주의적인 작품은 구닥다리 취급을 받던 때였지요. 비평가들은 촌구석에서 유행에 뒤떨어진 그림을 그리는 데다 학맥도 없는 앤드루의 작품을 혹평했습니다. 하지만 당시 뉴욕현대미술관(MoMA) 관장은 이 작품의 진가를 알아봤고, 곧바로 이사회를 소집해 그림을 사서 미술관에 걸었습니다. 관장의 예상대로 작품은 관객들 사이에서 선풍적인 인기를 끌었습

니다. 앤드루의 명성은 가파르게 높아졌고, 작품값도 천정부지로 뛰었으며, 주요 미술관이 그의 작품을 앞다퉈 사들였습니다. 이는 앤드루를 '국민 화가'로 만들었습니다.

벳시는 남편의 경력을 철저히 관리했습니다. 작품 제작 연도를 비롯해 모든 걸 꼼꼼히 기록하는 건 기본. 판매와 관련된 일도 모두 도맡아 처리하며 남편 대신 고객과 싸우고 흥정했습니다. 때로는 일을 매몰차게 거절하며 악역을 맡기도 했습니다. '시대를 초월하는 예술은 인간관계보다 더 중요하다'는 게 벳시의 생각이었습니다.

앤드루에게도 단호했습니다. "작품을 좀 바꾸면 거액에 사겠다"는 고객의 제안을 받아들이려고 하자 "그리기만 해봐라. 그럼 난 떠난다"고 화를 낸 적도 있었고요. 큰돈을 줄 테니 잡지 표지를 좀 그려달라는 요청에 대해서도 "받아들이면 나를 다시 못 볼 줄 알아라"라고 소리를 지른 적도 있었습니다. 모두 남편 작품의 가치와 예술 세계를 지키기 위해서였고, 그 판

앤드루 와이어스
〈크리스티나의 세계〉, 1948,
뉴욕현대미술관

앤드루는 어느 날 창밖을 내다보다가 친한 이웃인 크리스티나가 두 팔로 열심히 기어가는 모습을 보게 됐다. 크리스티나는 하반신이 마비된 장애인이었지만 이를 부끄럽게 여기지 않고 항상 당당한 태도로 혼자서 모든 일을 해결하려는 여성이었다. 앤드루는 그녀가 겪고 있는 잔인한 상황을 의연하게 견디고 이겨내려는 태도에서 깊은 감명을 받고, 그 인간 승리의 현장을 그렸다. 이 작품은 이후 수많은 예술 작품의 모티브가 됐다.

단은 적중했습니다.

일상에서도 벳시의 역할은 빛났습니다. 앤드루는 주변의 평범한 풍경과 사람들을 영혼 깊숙이 받아들여 예술로 승화시키는 섬세한 감수성의 소유자였습니다. 다른 말로 하면, 극도로 예민해서 일상생활엔 좀 부적합한 성격이었지요. 앤드루는 아주 기본적인 일상생활조차 서툴렀습니다. 아기에게 젖병을 물리거나 기저귀를 갈아달라는 부탁조차 금세 잊어버리고 애가 우는데도 그림에 몰두하곤 했지요. 심지어 세 살배기 아들과 함께 호숫가에서 그림을 그리다가 너무 집중하는 바람에 아들이 익사할 뻔한 사건도 있었다고 합니다. 일부러 그런 건 또 아니니 벳시는 속이 터졌겠지요. "어휴, 이 화상아!"

비밀의 누드를 본 벳시, 반응은

순조롭게 작품 활동을 이어가던 1967년 어느 가을날. 앤드루

는 이웃의 열세 살짜리 소녀를 보고 갑자기 '꽃피는 청춘을 캔버스에 담고 싶다'는 영감을 느꼈습니다. 그래서 소녀를 모델로 그림을 그리기 시작했습니다. 물론 본인과 부모에게 허락은 제대로 받았지요. 다만 아쉬운 점이 있었습니다. 청춘의 모습을 제대로 담으려면 누드화가 제격인데, 차마 어린 여자아이에게 옷을 벗으라고 할 수는 없었던 거지요. 그래서 앤드루는 소녀의 집 안에 있는 사우나에서 몸을 수건으로 가리고 앉아 있는 소녀의 모습을 그리기 시작했습니다.

남편이 그리는 그림을 본 벳시의 첫마디는 이랬습니다. "아이고 세상에…." 여기까진 당연한데, 이어진 말이 의외였습니다. "사우나에 수건을 두르고 앉는 사람은 아무도 없어. 설마 이대로 그림을 완성할 건 아니지? 그릴 거면 제대로 벗은 모습으로 그려!" 앤드루는 놀라서 말했습니다. "무슨 소리야. 얘는 겨우 열세 살이라고. 아이 아빠가 나를 총으로 쏠 거야." 돌아온 그녀의 대답. "당신 배짱을 한번 보겠어."

어쩌겠습니까. 아내가 시키는 대로 해야지요. '산탄총에 맞아도 할 말이 없겠어.' 소녀와 부모에게 "누드를 그려도 되겠냐"고 물으면서 앤드루는 이렇게 생각했다고 합니다. 그런데 소녀와 부모는 의외로 흔쾌히 허락했습니다. 아무리 '아메리칸 스타일'이라고 해도 딸의 누드를 허락해준 걸 보니, 누가 봐도 앤드루가 허튼짓할 사람은 아니었나 봅니다. 여기까지는 어떻게든 이해할 수 있다고 칩시다.

그런데 이후 벌어진 일은 보통의 상식으로 이해하기가 상당히 어렵습니다. 소녀가 자라나고 여러모로 계속 그리기가 어려워지자 앤드루는 다른 모델로 눈을 돌렸습니다. 1971년 만난 서른 살의 옆집 유부녀, 헬가 테스토르프(Helga Testorf)였습니다. 그리고 앤드루는 헬가와 15년간 정기적으로 단둘이 만나 누드화를 비롯한 200여 점의 '헬가 연작'을 그렸습니다. 벳시도, 헬가의 남편도 모르게 말입니다.

앤드루는 이렇게 설명했습니다. "아버지에게 그랬던 것처럼

벳시에게도 지배당하는 것 같은 느낌을 받았어요. 벳시 없이는 아무것도 못 할 것 같은 생각도 들었고요. 새로운 영감을 얻어서 참신한 작업을 하려면 새로운 나만의 모험을 해야 했습니다. 〈크리스티나의 세계〉 같은 작품을 남겼다고 해서 죽을 때까지 그림을 대충 아무렇게나 그려도 되는 건 아니잖아요." 한편 헬가도 모델이 되면서 삶의 의미를 찾았다고 합니다. 독일에서 혼자 미국으로 건너온 그녀는 친구도 없고 고향이 그리워서 극도로 우울해져 있었거든요.

원래 앤드루는 자신의 작업을 평생 벳시에게 비밀로 할 생각이었습니다. 하지만 어느 날 걱정이 됐습니다. '만일 내가 죽고 나서 벳시가 그림을 발견하면 어쩌지. 그러면 정말 돌이킬 수 없을 텐데….' 그래서 앤드루는 아들에게 먼저 작품을 보여줬습니다. 다행히도 아들은 "최고의 작품이니 엄마에게 꼭 보여줘야 한다"고 앤드루를 설득했습니다. 결국 앤드루는 벳시에게 작품들을 보여주기로 했습니다. 그 과정을 돕던 직원은 이렇게 생각했다고 합니다. '이런 그림을 몰래 그리다니 이 영감이 미쳤구먼. 보여주는 건 더 미친 짓이고. 괜히 옆에 있다 총에 맞을 수 있으니 멀리 피해 있어야지.'

마침내 작품을 보게 된 벳시. 처음엔 어안이 벙벙했지만, 작품을 보고 한참을 웃었습니다. 그리고 이렇게 말했습니다. "그렇게 바빴는데 어느 틈에 이런 작품들을 그렸어? 그림이 별로였으면 당신을 죽였을 거야." 그리고 남편의 작품 세계를 잘 아는 큐레이터에게 즉시 전화를 걸어 "내 남편이 얼마나 새롭고 참신한 그림들을 그렸는지 얼른 와서 보라"고 했습니다. 그렇게 헬가 연작은 세상에 알려졌습니다.

'헬가 사건'은 곧바로 미국 문화계의 최대 스캔들로 떠올랐습니다. 앤드루가 그린 헬가의 그림은 1986년 8월 18일 자 〈타임〉과 〈뉴스위크〉의 표지를 동시에 장식했습니다. 피카소도 이루지 못한 일이었습니다. 이 작품들은 1987년 워싱턴 D.C.의 내셔널갤러리에서 공개돼 전시됐고, 미국 전역의 다른 주요 박

물관 여섯 곳을 순회하며 총 백만 명이 넘는 관람객을 끌어모 았습니다.

한편으로는 비난도 쏟아졌습니다. '싸구려 치정극', '관음증 적 작품'이라는 비판이 대표적이었습니다. 노이즈마케팅으로 그림값을 올리기 위해 앤드루 부부가 자작극을 벌였다는 주장 까지 제기됐습니다. 그럴 법도 했습니다. 15년간 남편에게 속 은 아내치고는 벳시의 모습이 너무 평온해 보였거든요. 어떻게 그럴 수 있었을까요.

명감독과 명배우, 그 마술적 리얼리즘

벳시가 남편의 바람을 의심하지 않았던 건 남편이 '그림밖에 모르는 바보'라는 사실을 잘 알고 있었기 때문입니다. 그녀는 훗날 이렇게 회고했습니다.

"속상했냐고요? 당연하죠. 깊은 상처를 받았어요. 하지만 바 람을 피웠다고 의심해서는 아니에요. 항상 다른 여자는 내 라 이벌이 아니었어요. 남편을 놓고 경쟁해야 할 상대는 언제나 작품이었지요. 내가 화났던 건 '내가 앤드루의 작품을 위해 모 든 걸 다 해줬는데 어떻게 나를 이렇게 중요한 작품 활동에서 뺄 수 있냐'는 배신감 때문이었어요. 그리고 남편은 무슨 그림 을 언제 그렸는지를 제대로 기억하지 못하잖아요. 그걸 맞춰서 다시 기록하느라 얼마나 힘들었는지…."

그 말을 증명하듯 1991년부터 헬가는 아예 앤드루의 집에서 일하게 됐습니다. 간호사 겸 간병인이라는 새로운 역할로요. 벳시가 남편을 용서했듯, 헬가의 남편도 헬가를 용서했다고 합 니다. 그리고 이들의 공동생활은 앤드루가 세상을 떠날 때까지 이어졌습니다. 부부가 모두 살아 있을 때 함께한 인터뷰에서 벳시는 말했습니다. **"우린 여전히 재미있어요. 배가 아플 때까 지 웃었죠. 정말 멋진 인생이었어요! 슬픔도 많았고, 눈물도 많 았고, 웃음도 많았죠."**

앤드루 와이어스
〈결혼〉, 1993, 개인 소장

2009년 앤드루가 눈을 감은 뒤 벳시는 1940년대부터 해왔던 남편의 카탈로그 레조네(Catalogue Raisonné, 전작도록) 정리 작업을 하며 여생을 보냈습니다. 그리고 2020년 벳시가 세상을 떠나면서 명감독과 명배우는 다시 함께하게 되었습니다.

　　앤드루의 작품에는 쓸쓸한 분위기가 감돕니다. 죽음과 신비, 비밀에 대해 탐닉하던 앤드루의 섬세하면서도 우울한 감성이 녹아 있기 때문입니다. 하지만 작품 안에 담긴 게 그뿐이었다면 지금처럼 많은 이에게 감동을 주지 못했을 겁니다. 이 모든 성공은 벳시가 있었기에 가능했습니다. 그보다 더 중요한 건, 둘 사이를 이어준 부부간의 깊은 믿음과 사랑이었습니다.

　　사람들은 앤드루 와이어스의 화풍을 마술적 사실주의(마술적 리얼리즘)라고도 부릅니다. 서로 다른 두 인간이 이토록 깊고 넓은 사랑을 할 수 있다는 사실을 발견할 때야말로, 우리가 현실에서 마주할 수 있는 가장 마술적인 순간일지도 모릅니다.

평생 독신으로 살며 예술의 길을 간
까칠한 완벽주의자

○
에드가르 드가
Edgar Degas

자기 일에서 큰 성취를 이룬 덕분에 부와 명성을 모두 누리는 40대 남성이 있었습니다. 그는 날카로운 지성의 소유자였습니다. 미술과 음악, 문학에 조예가 깊었고 문화생활을 즐겨서 "오페라 없는 삶은 견딜 수 없다"고 말하곤 했습니다. 유머 감각도 겸비했습니다. 냉소적인 성격 때문에 "사람 신경을 긁는 경향이 있다"는 평가도 받았지만, 치명적인 결점까지는 아니었습니다. 그의 인간적인 매력을 좋아하는 친구들도 많았으니까요. 외모도 나쁘지 않았습니다. 그가 입고 다니는 깔끔하고 세련된 옷은 사람들의 호감을 샀습니다.

누가 봐도 꽤 괜찮은 이 남자, 그런데 '모태 솔로'였습니다. "도대체 그 사람은 왜 연애를 안 한대?" 주변 사람들은 모일 때마다 이런 얘기를 화젯거리로 삼았습니다. 때로는 그에게 "왜 혼자 사느냐"고 직접 물어보는 사람도 있었습니다. 하지만 남자는 적당히 웃어넘길 뿐이었습니다. 사람들의 궁금증은 커져만 갔습니다. 그는 비밀이 많은 사람이었습니다.

그 뒤로 오랜 시간이 흘렀습니다. 남자가 평생 독신으로 살다 세상을 떠난 뒤에도 사람들은 여전히 그의 이야기를 궁금해했습니다. 이렇게 아름다운 작품들을 남긴 화가가 무슨 생각을 했는지, 무엇 때문에 한 번도 연애를 하지 않았는지, 누구를 사랑했는지를요. 그 남자, 19세기 프랑스 화가 에드가르 드가 (1834~1917)의 이야기를 풀어보겠습니다.

(오른쪽)
에드가르 드가
〈무대 위의 무희〉, 1876~1877,
오르세미술관

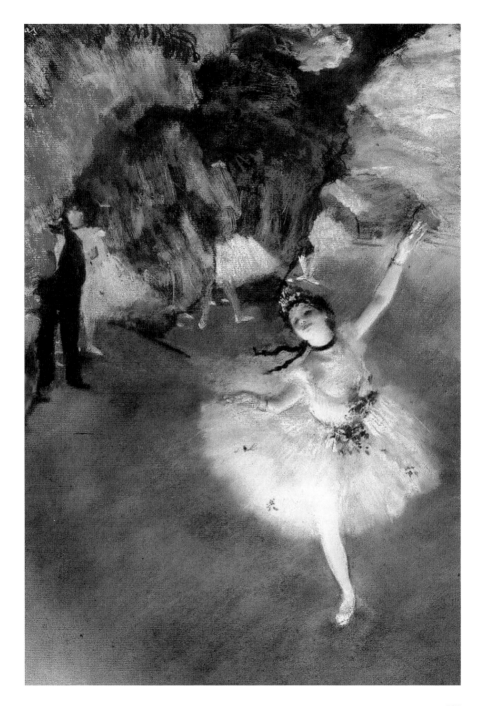

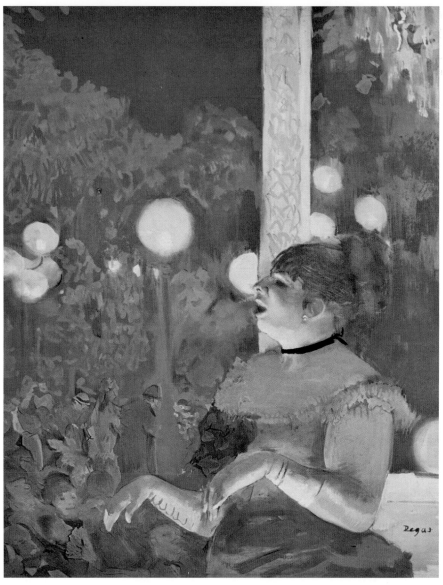

에드가르 드가
〈개의 노래〉, 1875~1877, 개인 소장

드가는 1834년 프랑스 파리의 부잣집에서 오 남매 중 장남으로 태어났습니다. 그의 아버지는 문화생활을 즐겼습니다. 루브르박물관은 가족이 즐겨 찾는 나들이 장소였지요. 어린 시절 박물관에서 본 그림들은 열아홉 살의 드가가 "화가가 되겠다"고 선언하는 데 큰 영향을 끼쳤습니다. 아버지는 드가가 법조인이 되기를 바랐지만, 긴 한숨을 몇 번 내쉰 뒤 아들을 지원해주기로 했습니다. 말 안 듣는 아들 하나쯤 지원해줄 돈은 있었고, 무엇보다도 드가의 재능은 아버지가 봐도 너무 뛰어났으니까요.

"선을 그리게. 기억을 되살려서든 자연을 보고서든, 선을 많이 그려보는 게 중요해." 그림 공부를 시작할 때 프랑스 신고전주의 대표 거장인 장 오귀스트 도미니크 앵그르(Jean Auguste Dominique Ingres)가 해준 조언은 드가의 한평생에 영향을 끼쳤습니다. 그는 존경하는 선배의 말을 받들어 그림을 그리고 또 그렸습니다. 거장들의 작품도 빠짐없이 공부했습니다. 드가는 지칠 줄을 몰랐습니다. '노력하는 천재'. 그를 정확히 설명하는 말이었습니다.

그런데 문제가 한 가지 있었습니다. 당시 파리 미술계의 대세는 역사적인 장면을 주제로 한 역사화(畵)였습니다. 제대로 된 화가로 인정받아서 돈을 잘 벌고 싶으면 정통 역사화를 그려야 했습니다. 하지만 드가에게는 옛날 위인들의 이야기를 상상해서 그리는 일이 재미없고 공허하게 느껴졌습니다. 게다가 사람들에게 인정받거나 돈을 버는 건 그에게 별로 중요한 일이 아니었습니다. '자신이 납득할 수 있는 좋은 작품을 그리는 것'만이 목표였지요.

'그렇다면 어떤 작품을 그려야 하는가.' 이런 고민을 이어가던 스물여덟 살의 어느 날, 드가는 중요한 만남을 겪습니다. 1862년 루브르박물관에서 명작을 따라 그리며 공부하던 그에

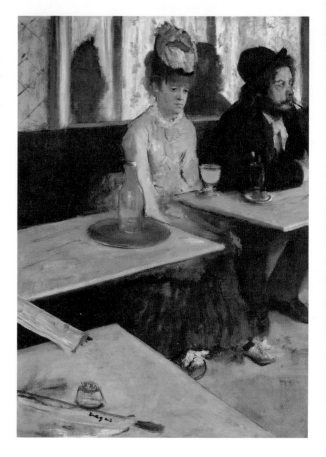

게 에두아르 마네(Édouard Manet)가 말을 걸어온 겁니다. 비록 초면이었지만, 붙임성 좋기로 유명했던 마네는 드가에게 이런 저런 표현 기법에 대해 조언했습니다.

몇 마디를 주고받은 두 천재는 금세 의기투합했습니다. 드가가 같은 시대를 살아가는 사람들을 그리기 시작한 데도 마네의 영향이 컸습니다. "위대한 화가라면 지금 우리가 살아가는 현실을 그려야 한다"는 게 마네의 철학이었거든요.

마네는 드가에게 젊은 인상주의 화가들을 소개했습니다. 덕분에 드가는 인상주의 화가들의 전시에 여러 번 참여했습니다. 사실 드가가 자신을 인상주의자라고 생각했던 건 아닙니다. 인

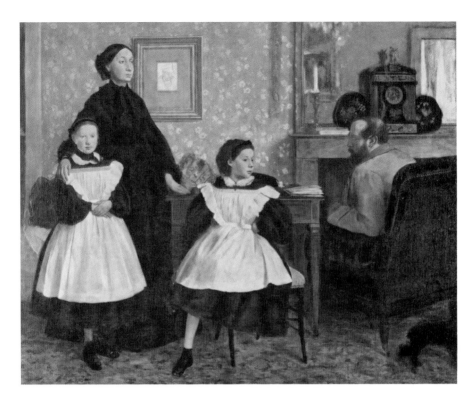

상주의라고 하기에 그의 묘사는 아주 사실적이었고 전통적인 '그림의 기본'에도 충실했습니다. 같이 전시한 화가 중 드가가 가장 먼저 미술계의 인정을 받고 상업적으로 성공을 거둔 것도 이런 실력 덕분이었습니다. "주제나 화풍이 좀 그렇긴 해도, 잘 그리긴 하는구먼." 소위 '정통파 화가'로 불리던 사람들도 드가의 실력을 인정할 수밖에 없었던 거지요.

에드가르 드가
〈벨렐리 가족〉, 1858~1867,
오르세미술관

고모 일가를 그린 그림. 아름다운 그림이지만 자세히 보면 긴장감으로 가득 차 있다. 왼쪽 어머니의 공허한 시선과 오른쪽 아버지의 소외된 위치가 대립 구도를 형성한다. 중간에 앉은 딸은 어쩔 줄 몰라 하는 듯하다.

사랑하고 싶었지만

드가가 탁월한 실력을 갖추게 된 건 그가 완벽주의자였기 때문입니다. 한 작품을 그릴 때마다 그는 괴로울 정도로 노력을 쏟아부었습니다. 다 그린 뒤에도 머리를 쥐어뜯으며 끊임없이 작품을 다시 고쳤습니다. 드가는 이렇게 말하곤 했습니다. "내

그림만큼 인위적인 그림은 없다. 화가는 같은 대상을 열 번, 백 번 반복해서 그려야 한다. 미술에서는 동작 하나라도 우연일 수 없다."

장점만 있는 사람은 없습니다. 완벽주의자들이 종종 그렇듯 그는 성격이 까칠했습니다. 천성이 나쁜 건 아니었지만, 냉소 섞인 유머와 날카로운 비판으로 동료 화가들을 짜증나게 할 때가 많았습니다. 그의 말과 행동에서 '내가 가장 잘 그린다'는 자부심과 우월감이 은근히 드러나는 것도 비호감을 주는 요소였습니다. 성격 좋기로 유명했던 동료 화가 귀스타브 카유보트(Gustave Caillebotte)가 이렇게 말한 적이 있을 정도입니다. "드가는 정말 참아주기 어려운 인간이야. 재능 하나는 정말로 뛰어나다는 걸 인정할 수밖에 없지만."

예술의 길을 걷는 까칠한 완벽주의자. 그런 삶에 연애가 끼어들 자리는 없었습니다. 훗날 드가는 이런 말을 남겼습니다. "사랑이 있고, 예술이 있다. 인간의 마음은 둘 중 하나만 택할 수 있다." 실제로 당시 예술가들 사이에서는 '결혼하면 예술은 종 친다'는 생각이 널리 퍼져 있었습니다. 귀스타브 쿠르베(Gustave Courbet)는 "유부남은 예술에서 반동이다"라고 했으며, 외젠 들라크루아(Eugéne Delacroix)는 "당신이 사랑을 한다면 그건 안 좋은 일이야. 상대방이 예쁘다면 최악이지. 예술에 대한 열정이 완전히 죽어버리거든. 예술가는 다른 모든 걸 버리고 작품에만 열정을 가져야 해"라고 했을 정도니까요.

주변 사람들의 결혼 생활이 별로 행복해 보이지 않았다는 사실도 드가에게 확신을 줬습니다. 어머니는 그가 철이 들기도 전인 열세 살 때 세상을 떠났습니다. 초대받아 한동안 머물렀던 고모의 집에서 직접 보고 겪은 결혼 생활은 그야말로 최악이었습니다. 정략결혼을 했던 고모 부부는 성격이 서로 잘 맞지 않았거든요. 고모는 드가에게 이렇게 말했습니다. "혐오스러운 나라야. 남편은 아주 불쾌한 거짓말쟁이고, 지루하기까지 하다니까." 드가는 생각했습니다. '결혼은 힘든 거구나. 나 같

은 사람에게는 더욱 힘들 것이다.'

하지만 드가는 여느 피 끓는 청춘들처럼 연애와 결혼에 관심이 많았습니다. 그의 일기장에는 "천생연분을 찾는다면 얼마나 좋을까"라는 말이 여러 번 적혀 있습니다. 30대 중반에는 동료 인상주의 화가 베르트 모리조(Berthe Morisot)를 짝사랑하기도 했습니다.

안타깝게도 모리조는 드가의 친구이자 동료인 마네에게 더 끌렸습니다. 마네와 모리조의 밀고 당기는 관계에서 드가는 '양념' 역할을 하는 조연에 불과했습니다. 모리조는 바람둥이인 마네의 질투를 유발하기 위해 드가를 이용했고, 그럴 때마다 마네는 모리조에게로 돌아와 "드가는 여자를 모르고 사랑할 수도 없는 녀석"이라고 험담했지요. 드가는 생각했습니다.

에드가르 드가
〈카드를 쥐고 있는 커샛의 초상〉,
1880~1884,
워싱턴국립초상화미술관
커샛은 종종 드가의 모델이 돼줬다. 드가는 "내가 여성의 모자와 장식을 잘 못 그리니 연습을 도와달라"고 요청했다고 한다. 정말 그랬을까?

'나는 역시 사랑과 거리가 먼 인간이구나.'

사랑보다 먼, 우정보다는 가까운

그런 드가에게도 운명이라고 할 수 있는 여성이 있었습니다. 열 살 연하의 화가, 미국 출신의 메리 커샛(Mary Cassatt)이었습니다. 두 사람은 사실 만나기 전부터 서로의 존재를 알고 있었습니다. 커샛은 훗날 회고했습니다. "1873년 파리 오스만대로에 있는 한 화랑 창문 너머로 드가의 작품을 처음 봤던 기억이 지금도 생생하다. 나는 창문에 코를 대고 그 작품에 빠져들었다." 이듬해 커샛의 작품을 본 드가도 깊은 인상을 받았습니다. "나와 같은 방식으로 세상을 보는 사람이 또 있었군."

1877년, 마침내 마흔셋의 드가와 서른셋의 커샛이 만났습니다. 실제로 만나보니 두 사람은 생각보다 더 잘 맞았습니다. 예술을 정말로 사랑했고, 서로의 재능을 존경했으며, 성격과 집안 배경까지 비슷했습니다. 얼마 지나지 않아 파리 곳곳에서 함께 있는 두 사람의 모습을 봤다는 사람이 속출했습니다. 드가는 커샛에게 그림에 대한 조언을 했고, 커샛은 드가의 그림을 위해 포즈를 취해주기도 했습니다. 둘 사이에 흐르는 감정은 누가 봐도 단순한 친구 이상이었습니다.

그러니 두 사람이 사귀는 사이라는 소문이 퍼진 게 너무나 당연했습니다. 하지만 드가와 커샛은 "무슨 소리냐. 우리는 절대 연인이 아니다"라며 극구 부인했습니다. 그리고 믿기 어렵지만, 이는 사실이라는 게 당시 사람들의 결론이었습니다. 그렇게 오랜 시간을 붙어 다닌 두 사람이니 연인이라면 아무리 철저하게 숨기려 해도 티가 조금은 날 법한데, 아주 친한 친구들조차 그런 낌새를 전혀 느낄 수가 없었거든요. 훗날 기록을 검토해본 미술사가들이 내린 결론도 똑같았습니다.

이런 특이한 관계가 이어졌던 건 두 사람의 성격 탓이 컸습니다. 사실 커샛은 드가만큼이나 자존심이 강했고 성격이 까다

로웠습니다. 예술 외길을 걷는 독신주의자면서 모태 솔로라는 점까지 똑같았지요. 그녀는 언제나 이렇게 말했습니다. "나는 독립적인 사람이다. 나는 혼자 일하는 걸 좋아하고, 혼자서도 충분히 살 수 있다."

종합하면 이렇게 설명할 수 있겠습니다. 서로 잘 어울리는 두 남녀가 만났다. 하지만 두 사람은 '사랑을 버리고 예술에 집중해야 한다'는 신념이 있었고, 자존심이 아주 강했으며, 사람을 대하는 게 서툴렀고, 무엇보다도 연인이 돼서 서로에게 실망하거나 헤어져서 서로 멀어지는 상황을 두려워했다. 사랑과 우정 사이에서 두 사람이 '썸'만 탄 건 이런 이유에서다.

미묘한 마음이 스쳐 지나간 자리

두 사람이 평생 붙어 다닌 건 아닙니다. 드가와 커샛은 1870년 대 후반부터 1880년대 초반까지 5년 넘는 기간 동안 함께 다녔지만, 여러 이유로 조금 거리를 두게 됐습니다. 서로에 대한 마음이 처음보다 차분해졌다는 이유도 컸겠지요. 그래도 둘은 다정하게 편지를 주고받으며 예술적 동반자 관계를 이어갔습니다. 이런 관계는 드가가 여든셋의 나이로 세상을 떠나는 1917년까지 계속됐습니다. 드가는 세상을 떠나기 전 자신의 묘비에 단 한 문장을 새겨달라고 부탁했습니다. "드가는 드로잉을 참으로 사랑했다."

그렇게 두 사람은 각자 바라던 대로 자신의 예술에 집중하며 독신을 고수했고, 미술사에 큰 발자국을 남겼습니다. 예술 측면에서 아마 이들의 판단은 옳았을 겁니다. 드가와 커샛이 결혼했다면 최소한 둘 중 한 사람은 충분한 양과 질의 작업을 남기지 못했을 가능성이 높습니다. 당시 시대 상황이나 각자의 별난 성격을 생각해보면 더욱 그렇습니다. 서로를 원망하며 예술과 사랑 모두를 놓쳤을 가능성이 높겠지요.

하지만 서로 조금의 미련쯤은 남아 있었던 것으로 보입니다.

(왼쪽)
에드가르 드가
〈무용 수업〉, 1873~1876,
오르세미술관
1870년대 드가의 동생이 파산했지만, 다행히도 드가는 이미 인기 화가가 돼 있었습니다. 드가의 그림 중 가장 잘 팔렸던 건 발레 그림이었습니다. 드가가 발레 그림을 특히 많이 그린 건 이런 이유에서입니다.

메리 커샛
〈푸른 소파에 앉아 있는 소녀〉,
1878, 워싱턴내셔널갤러리
아래는 엑스레이로 본 것으로, 커샛
이 원래 그렸던 선(파란색)과 드가가
고쳐준 선(빨간색)을 확인할 수 있다.
드가의 손길 덕분에 그림에 깊이감이
더해졌다. 워싱턴내셔널갤러리의 적
외선 분석으로 밝혀졌다.

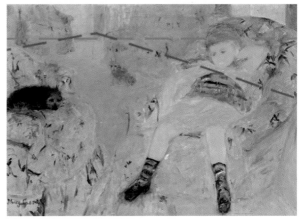

50대의 어느 날 드가는 불쑥 이렇게 말했습니다. "이때까지 살
아오면서 백이면 백, 나는 필요한 만큼의 용기가 없었다." 한편
커샛은 자신이 세상을 떠나기 전, 드가와 나눴던 편지를 모조
리 불태워버렸습니다. 왜 그랬는지, 무슨 내용을 비밀로 하고
싶었는지는 아무도 모릅니다.

두 사람의 이런 관계가 얼마나 사람들의 상상력을 자극했던 지, 후대 사람들은 기어이 두 사람이 '합작'한 흔적을 밝혀냈습니다. 2014년 미국 워싱턴내셔널갤러리가 커샛의 대표작 〈푸른 소파에 앉아 있는 소녀〉에서 드가의 흔적을 발견한 겁니다. 커샛은 이 작품에 대해 "드가가 많이 도와줬다"고 간단히 기록했지만, 정확히 어느 부분에 도움을 받았는지는 적어두지 않았습니다.

　적외선 검사를 비롯한 정밀 분석 결과에 따르면 이 그림 일부분에서는 커샛의 다른 작품에서 볼 수 없는 날카롭고 빠른 붓질이 발견됐다고 합니다. 드가의 것이겠지요. 또 커샛은 원래 이 장면을 뒷면에 벽이 하나만 있는 형태로 그리려 했습니다. 하지만 드가는 그 벽의 일부를 모서리로 바꿔서 깊이를 더했습니다. 워싱턴내셔널갤러리의 큐레이터 킴벌리 존스(Kimberly A. Jones)는 말했습니다. "'볼 만한 그림'에 드가의 작은 붓터치가 더해지면서 걸작이 되었다."

　그림을 한번 볼까요. 파란 소파에 앉아 있는 귀여운 소녀와 강아지. 여느 행복한 가정의 모습 같습니다. 그림 속에서 이 장면을 바라보는 사람은 아마도 소녀의 부모님이겠지요. 예술이라는 길을 홀로 걸어가기로 굳게 결심한, 하지만 서로를 한없이 아끼는 친밀한 두 사람. 둘은 머리를 맞대고 행복한 가정의 모습이 담긴 이 작품을 그리면서 무슨 생각을 했을까요? 잠시 교차했던 두 사람의 길은 다시 흩어졌습니다. 그러나 함께 걷는 잠깐 사이에 흘렀던 미묘한 기류는, 이렇게 그림에 아름다운 흔적으로 남았습니다.

PART

2

—

헌신

늘 고뇌하며 필사적으로
그리는 마음

가난한 인상파의 후원자였던 괴짜 금수저 화가

○
귀스타브 카유보트
Gustave Caillebotte

"저 남자, 왜 저래? 재산이 수천억 원에, 가만히 앉아만 있어도 매달 통장에 3,000만 원씩 꼬박꼬박 꽂힌다던데…. 하층민처럼 흥하게 땀 흘리며 일하고 있잖아."(당시 화폐 가치는 1프랑=2만 원으로 일괄 계산했습니다.)

1877년, 비 내리는 프랑스 파리의 르펠르티에 거리. 우산을 쓰고 걷던 남녀가 길가 전시장 앞에 멈춰 서서 수군댔습니다. 안에서 땀을 뻘뻘 흘리며 그림을 옮기는 인부들 사이, 파리 최

귀스타브 카유보트
〈비 오는 날, 파리 거리〉, 1877,
시카고미술관

고의 부자 중 하나로 꼽히는 귀스타브 카유보트(1848~1894)가 섞여 있었기 때문이었습니다.

"저 양반이 성병 걸린 가난한 화가들한테 전시비를 대주고, 같이 어울려서 그림도 그린다며?" "그래, 인상파라는 그 이상한 그림 그리는 작자들 말이야. 급이 떨어지게 저게 무슨 짓인가, 쯧쯧…." 사람들은 혀를 차며 다시 발걸음을 옮겼습니다.

삶이 지루했던 부잣집 아들

'괴짜 금수저'. 사람들은 카유보트를 이렇게 불렀습니다. 그는 이상한 그림을 그리는 거지꼴 화가들과 어울리며 용돈을 주고 그림을 사줬습니다. 덕분에 그 화가들은 살아남아 훗날 인상파라는 이름으로 역사에 남았습니다. 카유보트 자신도 그림을 그렸습니다. 평생 놀고먹어도 되는 재산을 가지고 있으면서도, 당장 작품을 팔아야 밥을 먹을 수 있는 사람처럼 그림에 매달렸습니다. 전시 준비를 할 땐 직접 땀 흘리며 일했지요.

당시 사람들은 카유보트의 행동을 이해하지 못했습니다. 카유보트가 금수저를 넘어선 '다이아 수저'를 물고 태어난 사람이었기 때문입니다. "나도 저렇게 돈이 많다면, 평생을 놀고먹을 텐데…." 사람들은 그를 보며 이런 얘기를 주고받았습니다.

판사였던 카유보트의 아버지는 사업 수완이 탁월했습니다. 1841년 초반 섬유회사 지분을 4만 5,000프랑에 매입해 기업을 수백 배 규모로 키웠습니다. 그 이익으로 국채와 주식, 부동산을 매입했습니다. 호텔도 지었지요. 이렇게 축적한 자산이 2,000만 프랑. 지금 우리 돈으로 최대 5,000억 원에 이르는 막대한 돈이었습니다.

이런 집안에서 태어난 카유보트는 최고 수준의 교육을 받으며 모범생으로 자랐습니다. 아버지의 뒤를 이어 법학을 공부한 그는 1870년 변호사 개업 면허를 땄습니다. 변호사로 돈을 벌 생각은 없었습니다. 가문의 막대한 재산에 비하면 변호사

수입은 푼돈 수준이었으니까요. 1873년 파리 국립고등미술학교(에콜 데 보자르)에 입학한 것도 사실 대단한 뜻이 있어서 내린 결정은 아니었습니다. '어린 시절부터 미술을 좋아했고 재능도 있으니, 한번 본격적으로 배워볼까' 정도의 가벼운 마음이었습니다.

당시 파리에는 카유보트 같은 다이아 수저들이 꽤 있었습니다. 기술과 자본주의의 발달, 식민지 개척 등의 흐름을 타고 엄청난 부를 얻은 가문 출신들이었습니다. 이들의 삶은 평온하고 풍족했지만, 행복하지만은 않았습니다. 지루했기 때문입니다. 지금이야 TV와 인터넷이 있지만 그 시절엔 밥 먹고 수다 떠는 것 외에는 일반적인 즐길 거리가 없다시피 했습니다. 이런 부유한 젊은이들의 삶을 '지루함과의 싸움'이라고 표현하는 사람도 있었습니다. 그래서 카유보트가 이때까지 봐왔던 상류층 젊은이들은 대개 무기력하고 매사에 시큰둥했습니다.

그런데 학교에서 만난 사람들은 전혀 달랐습니다. 그곳에는 르누아르, 모네, 마네, 드가와 같은 화가들이 있었습니다. 가난했고 행실이 불량한 데다 화풍도 거칠었지만, 이들에게는 맨주먹으로 세상을 헤쳐 나가는 젊은이 특유의 에너지가 넘쳐났지요.

이들이 내뿜는 삶의 에너지는 카유보트의 가슴을 끓어오르게 했습니다. "한 번 사는 인생, 저들처럼 자신을 불태우며 살아야 한다." 카유보트는 인상파 화가들과 어울리며 함께 본격적으로 그림을 그리기 시작했습니다.

사실 카유보트는 평판이 나쁜 인상파와 굳이 엮일 필요가 없었습니다. 화풍부터가 인상파보다는 사실주의에 가까웠습니다. 한 평론가는 카유보트의 그림에 대해 "인상주의 맞냐"고 의아해했고, 한 일간지는 "인상파가 아니다. 진지한 그림을 그릴 줄 안다"고 단언하기도 했습니다. 그 말대로 당시 인상파는 "그림 같지도 않은 그림을 그린다"는 비판을 받던 상황이었습니다.

카유보트가 화가로 성공하기 위해서는 사실주의 그림을 그려서 권위 있는 정통파 전시인 살롱에 작품을 내놓는 게 지름길이었습니다. 하지만 그의 마음속에 들끓는 열정은 딱딱한 살롱보다 파리 길거리의 인상파 전시장에 더 잘 어울렸습니다. 1876년에 열린 인상파의 두 번째 전시회에 공식적인 참여 작가로 초청받은 것도, 인상파 전시가 열릴 때마다 적잖은 비용을 댄 것도 이 때문이었습니다.

'일'을 빼앗긴 사람

일은 먹고살 돈을 벌기 위해 하는 것입니다. 그래서 '돈이 많으면 일을 그만두고 싶다'고 생각하는 사람이 많습니다. 하지만 현실의 여러 사례를 보면, 일을 하지 않는 사람은 대개 무기력해지곤 합니다. 일도 인생의 중요한 부분이기 때문입니다. 때로는 자신의 가치와 존재 이유를 증명하는 중요한 수단이자,

귀스타브 카유보트
〈대패질하는 사람들〉, 1875,
오르세미술관

세심한 드로잉, 대담한 구도, 자연광의 섬세한 표현이 특징이다. 미술 역사상 도시 노동자들을 대상으로 그린 최초의 작품 중 하나다. 그 때문에 1875년 프랑스 최고 권위 전시회인 살롱에서 저속하다는 이유로 출품을 거절당하기도 했다.

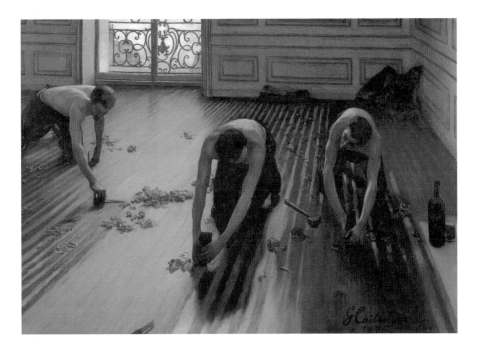

살아가는 보람을 주는 원천이 되기도 하지요.

평생 일할 필요가 없던 카유보트가 노동을 동경했던 건 이런 이유에서였습니다. 그는 노동계급의 모습을 그렸습니다. 상류층 화가로서는 이례적인 일입니다. 그 자신이 그림을 그리는 방식도 노동에 가까웠습니다. 아주 공을 많이 들여서 섬세하게 그렸거든요. "부자의 취미나 아마추어 수준이 결코 아니다. 집착이라고 할 정도로 필사적으로 그린다." 인상주의 화가들과 친하게 지냈던 미술 평론가 귀스타브 제프루아(Gustave Geffroy)는 이렇게 평가했습니다.

1874년 아버지와 1876년 큰동생, 1878년 어머니를 연이어 잃은 뒤 그는 더욱 그림에 몰두했습니다. 딱 한 명 남은 가족인 막냇동생을 제외하면, 카유보트에게 세상과 자신을 묶어줄 것이라고는 미술뿐이었습니다. 인상파 동료들도 계속 챙겨줬습니다. 1886년 제8회 인상파 전시까지 그는 꾸준히 그림을 그려 출품하면서 르누아르를 비롯한 화가들의 그림을 사주고 용돈까지 따로 쥐어줬습니다.

아이러니하게도 '화가 카유보트'의 앞길을 막은 건 부모님이 물려준 막대한 재산이었습니다. 인상파 화가들에게 카유보트는 좋은 친구이자 후원자였지만, 마음을 털어놓고 현실적인 고민을 의논하기엔 다소 부담스러운 존재였습니다. 화가들은 반드시 그림을 팔아서 돈을 벌어야 했지만 카유보트는 그럴 필요가 없었거든요. 서 있는 위치와 이해관계가 다른 사람이 서로 깊이 공감하는 건 언제나 쉽지 않은 일입니다. 일각에서는 여전히 그를 두고 "부잣집에서 태어나 편하게 산다"고 수군댔습니다.

점차 카유보트는 그림에 흥미를 잃었습니다. 그리고 막냇동생과 함께 다른 취미를 찾아다녔습니다. 우표를 수집하거나 보트를 타고, 직접 보트를 설계하기도 했습니다. 이 모든 분야에서 카유보트는 두각을 드러냈습니다. 이들의 우표컬렉션은 영국 최고의 우표 수집가에게 팔려 현재 대영박물관에 전시돼

(오른쪽)
귀스타브 카유보트
〈창가의 남자〉, 1876, 폴게티미술관
카유보트의 막냇동생을 그린 작품.

있고, 카유보트가 설계한 보트 구조 중에서는 지금까지도 쓰이는 것들이 있을 정도입니다.

사랑했던 것들로 기억되다

1887년 곁에 있던 막냇동생이 결혼해서 새로 가정을 꾸리며 카유보트의 곁을 떠나갔습니다. 홀로 남은 카유보트는 모든 게 허무해졌습니다. 가족을 연이어 잃었을 때의 상실감, 죽고 잊히는 것에 대한 두려움, 인간관계의 무상함이 그의 마음을 사로잡았습니다. 카유보트는 지겨운 파리를 떠나기로 결심합니다.

파리 북서부의 작은 마을에 자리를 잡은 그는 정원을 가꾸며 살았습니다. 친한 인상파 화가들과는 계속 만났고 생활비도 종종 챙겨줬지만, 그림을 모으는 일은 그만뒀습니다. 하층민 출신의 연인과 함께 살았지만 결혼은 하지 않았습니다. 당시 프랑스에선 이런 일이 흔했습니다. 그러다 마흔다섯의 젊은 나이에 뇌졸중으로 갑작스럽게 세상을 떠났습니다.

평생을 풍족하게 살았지만, 물려받은 재산에 가려 노력과 재능을 제대로 인정받지 못했던 카유보트. 하지만 세상을 떠난

귀스타브 카유보트
〈정원사들〉, 1875, 개인 소장
카유보트는 원예에도 진심이었다고 한다. 모네를 비롯해 화가들 중에는 정원을 열심히 가꾼 이들이 많았다.

뒤엔 달랐습니다. 유언에 따라 그의 인상파컬렉션은 루브르박물관에 기부됐습니다. 관련 업무는 유언에 따라 친구였던 르누아르가 도맡았습니다. 인상파를 극도로 싫어하던 당시 미술계 주류와 박물관 위원회는 탐탁지 않게 생각했지만 결국 조건부로 기부를 받았습니다. 그리고 그 작품들은 지금 루브르박물관을 대표하는 소장품이 됐습니다.

카유보트 자신의 작품이 재평가받는 데는 시간이 좀 더 걸렸습니다. 재산과 작품을 물려받은 사람들이 모두 부자였기 때문에, 그림을 내다 팔려는 사람이 없어 노출 기회가 적었기 때문입니다. 한동안 '인상파 화가들의 마음씨 좋은 후원자'로만 기억되던 카유보트는 1960년대 화가로 본격 재조명을 받기 시작해 지금은 19세기 말 파리의 모습, 그리고 비 오는 풍경을 가장 아름답게 그린 화가로 꼽힙니다.

그가 안간힘을 써가며 그리고, 전시를 열고, 어렵게 모으고, 열렬히 사랑했던 그림들은 사후 백 년 넘게 지난 지금도 카유보트가 어떤 사람이었는지 생생하게 전해주고 있습니다. 온화하고 사려 깊으면서도 열정이 넘치는 사람이었다는 사실을요.

빛과 색의 본질적 아름다움을 그린
엄청난 노력파 천재

○
윌리엄 터너
William Turner

"이거 도대체 뭘 그린 거야? 석회 반죽을 비누 거품이랑 섞어서 발라놓은 것 같네. 제목은 또 왜 이래?"

1845년 영국 왕립아카데미 전시장. 〈눈보라-얕은 바다에서 신호를 보내며 유도등에 따라 항구를 떠나가는 증기선. 나는 에어리얼 호가 하위치항을 떠나던 밤의 눈보라 속에 있었다〉라는 그림 앞에 선 관객들이 웅성거렸습니다. 작가의 이름은 조지프 말러드 윌리엄 터너(1775~1851). 탁월한 그림 실력으로

윌리엄 터너
〈눈보라-얕은 바다에서 신호를 보내며 유도등에 따라 항구를 떠나가는 증기선. 나는 에어리얼 호가 하위치항을 떠나던 밤의 눈보라 속에 있었다〉, 1842, 테이트

젊을 때부터 최고 화가로 군림한 그였지만, 나이가 들면서 뭐가 뭔지 도통 알 수 없는 그림을 그려대기 시작했습니다. 벽돌가루, 유황, 생선을 담은 그릇, 주방용품…. 그의 그림을 보면서 사람들은 이런 것들을 떠올리곤 했습니다.

갑자기 전시장에서 웅성거림이 잦아들었습니다. 관객들의 반응을 보러 온 터너가 직접 모습을 드러낸 겁니다. 싸늘한 분위기를 눈치챘는지, 터너는 항변했습니다. "이해 못 할 수도 있겠지. 하지만 나는 이 그림을 그리려고 배를 타고 폭풍우가 치는 바다에 나갔어. 거기서 돛대에 내 몸을 묶고 네 시간이나 바다를 관찰했거든. 그러면 이런 게 보인다고."

전시장을 나오며 사람들은 쓸쓸하게 얘기했습니다. "선생님이 이제 노망이 드셨나 봐요. 그, 아시잖아요. 선생님 집안 내력이…." "그러게나 말이야, 이렇게 말하고 싶진 않지만 아무래도 모친에게 물려받은 정신질환이 도진 것 같아." 터너에게

윌리엄 터너
〈베네치아: 도가나와 산조르조마조레〉, 1834, 워싱턴내셔널갤러리
그는 베네치아 여행에서 본 풍경을 모티브로 여러 작품을 그렸다.

대체 무슨 일이 있었던 걸까요.

심술궂은 신동, 혜성처럼 등장

오른쪽 작품은 터너가 스물네 살이 되던 1799년 그린 자화상
입니다. 잘 그린 그림입니다. 남자다운 외모의 젊은이가 관객
을 정면으로 바라보고 있습니다. 눈빛도 꽤 자신만만하지요.
뛰어난 실력 덕분에 20대 초반에 '미술계 스타'로 떠올라 왕립
아카데미 준회원까지 됐으니 그럴 만도 합니다. 그런데 이 모
습, 다른 사람들이 남긴 기록과는 거리가 멉니다. "독수리 부리
보다 더 큰 매부리코에 머리는 컸고 이마는 낮았다. 키는 5피
트 4인치(162센티미터), 허리 치수는 35인치였다. 농부나 선원,
현장 노동자처럼 생겼다. 한마디로 '뽀샵'을 심하게 한 거지요.

윌리엄 터너
〈자화상〉, 1799, 테이트

　이 그림에서 터너의 성격을 설명하는 두 가지 키워드를 읽
을 수 있습니다. '천재성'과 '열등감'입니다. 그는 열 살이 조
금 넘었을 때부터 돈을 받고 작품을 팔 정도로 그림 실력이 뛰
어났습니다. 하지만 그는 강한 열등감의 소유자였습니다. 그럴
만도 했습니다. 터너의 키는 또래보다 작았고 외모는 볼품없었
습니다. 말재주도 없었고 학교에서는 따돌림을 당했습니다. 어
머니는 여덟 살 때 정신질환으로 입원했습니다. 아버지의 전폭
적인 지원과 사랑도 터너의 성격이 괴팍해지는 걸 막진 못했
습니다.

　성격은 안 좋아도 그림 실력만큼은 제대로였습니다. 터너가
영국 미술계의 스타로 떠오르기 시작한 건 불과 스물한 살이
던 1796년. 영국 왕립아카데미에 전시한 그의 작품 〈바다의 어
부들〉을 본 평론가들은 감탄을 금치 못했습니다. 한 평론가는
"그가 천재라는 걸 인정할 수밖에 없다"고 했지요.

　1799년 왕립아카데미 준회원 선임, 1802년 왕립아카데미
정회원 선임, 1804년 개인 화랑 개업…. 순식간에 터너는 최고
화가의 반열에 올라 부와 명예를 모두 거머쥐었습니다. 그의

윌리엄 터너
〈바다의 어부들〉, 1796, 테이트

나이가 서른도 되지 않았을 때였습니다.

시대를 너무 앞서갔나… 쏟아진 혹평

그런 터너의 얼굴은 항상 붉었다고 합니다. 술을 많이 마셔서
그런 게 아니었습니다. 매일같이 바깥 풍경을 관찰하고 그림을
그리며 햇빛과 바람, 비에 노출된 탓이었습니다. 새로운 풍경
을 보기 위해 여행도 자주 했습니다. 그만큼 그는 엄청난 노력
파였습니다. 예술에 방해될까 봐 결혼도 하지 않았습니다.

　친한 친구는 몇 없었습니다. 툭하면 빈정대고 쉽게 화를 내
는 성격 때문이었습니다. 하지만 그를 인간적으로 싫어하는 사
람들조차 터너의 그림에 대한 열정과 실력만큼은 인정할 수밖
에 없었습니다.

이론 연구도 게을리하지 않았습니다. 원근법이나 기하학적 지식은 왕립아카데미의 원근법 교수로 위촉될 만큼 뛰어났습니다. 말재주가 없었던 탓에 강의 평가는 좋지 않았지만요. 천재성에 이런 노력을 더한 끝에 마침내, 터너는 이때까지 다른 화가들이 한 번도 도달하지 못했던 경지에 오르게 됐습니다. 실제 모습을 따라 그리는 걸 넘어 빛과 색채 그 자체를 직접 다루기 시작한 겁니다.

해가 지는 모습을 그린다고 생각해봅시다. 아무리 공을 들여 자세히 그린다고 해도, 시시각각 변하는 하늘의 모습과 색을 물감으로 캔버스에 완전히 정확하게 표현하는 건 결코 불가능한 일입니다. 하지만 사람들은 해가 지는 광경을 보고 설명할 수 없는 아름다움을 느낍니다.

명확하게 말로 표현할 수 없는 그 아름다움이라는 느낌을,

윌리엄 터너
〈색채의 시작〉, 1819, 테이트
아무런 형체가 없어 해석에 따라 달리 보인다. 색의 조합일 뿐이지만 여러 해석의 가능성이 예기치 않은 생동감을 준다.

터너는 빛·그림자·색채를 통해 전달하려고 했습니다. 정확한 묘사보다는 본질적인 느낌을 전달하는 것. 그게 그림의 목적이자 화가의 존재 이유라고 생각한 겁니다.

40대에 들어 그는 본격적으로 빛과 색채의 실험을 시작합니다. 프랑스에서 '인상주의의 창시자' 클로드 모네가 태어나기 수십 년도 전에 인상주의와 추상화로 발을 내디딘 겁니다. 하지만 너무 일렀던 걸까요. 그림에는 "병에 걸려서 앞을 제대로 못 보는 노인이 본 장면 같다" "무미건조하고 뭐가 뭔지 모르겠다"는 혹평이 쏟아졌습니다. 수천 년간 이어져 내려온 '그림은 명확하게 현실을 표현해야 한다'는 고정관념의 벽은 그만큼 높았습니다.

태어나 처음으로 보는 노을처럼

그래도 터너는 그리고 또 그렸습니다. 스트레스 때문이었는지 그의 행동은 갈수록 기이해졌습니다. 사랑하는 단 한 명의 가족이었던 아버지까지 세상을 떠난 뒤에는 더욱 사람과의 만남을 피했습니다. 말년에는 자신이 사는 곳도 주변에 제대로 알리지 않았고, 가명을 쓰기도 했습니다.

일흔여섯의 나이로 세상을 떠나던 1851년, 터너가 남긴 유언은 "태양은 신이다"였습니다. 마지막 말까지도 평생 '빛'에 천착했던 사람다웠습니다. 그리고 그는 자기 작품을 대거 국가에 기증했습니다. 언젠가는 누군가 자신의 진가를 알아봐줄 것이라는 믿음에서였을 겁니다.

터너 그림의 진가를 알린 일등 공신은 19세기를 대표하는 미술 평론가인 존 러스킨입니다. 그는 터너의 작품에 대해 "그림을 뜻과 지식으로 파악하는 게 아니라, 어느 날 갑자기 시력을 되찾은 맹인처럼 순수한 시각으로 보게 한다"고 했습니다. 이 평가를 보고 한때 광고 문구로도 유명했던 헬렌 켈러(Helen Kelle)의 명언이 떠올랐습니다. "사흘만 세상을 볼 수 있다면

첫째 날은 사랑하는 이의 얼굴을 보겠다. 둘째 날은 밤이 아침으로 변하는 기적을 보리라. 셋째 날은 사람들이 오가는 평범한 거리를 보고 싶다."

한번 상상해볼까요. 평생 앞을 보지 못하며 살다가 난생처음으로 눈을 떠 해가 떠오르고 지는 풍경을 보게 된다면. 그리고 3일 후 영원한 암흑의 세계로 돌아가게 된다면. 그 사람의 마음속에는, 세상이 어떤 기억으로 남아 있을까요? 명확한 형상이 잊히고 마침내 가슴에 남는 건, 모호하지만 가슴 벅차게 아름다운 색채의 향연일지도 모른다는 생각이 듭니다. 터너의 그림 속에서 만날 수 있는 그 색들 말입니다.

켈러의 말은 이렇게 끝납니다. **"단언컨대, 본다는 것은 가장 큰 축복이다."** 빛과 색채의 본질적인 아름다움을 그대로 보여줘서, 이 세상의 아름다움을 깨닫게 해주는 것. 터너의 그림이 사랑받는 이유가 여기에 있습니다.

윌리엄 터너
〈레굴루스〉, 1828, 런던내셔널갤러리
이 그림은 고대 로마의 장군 레굴루스의 이야기를 바탕으로 하고 있다. 레굴루스는 로마와 카르타고의 전쟁 도중 사로잡혀 포로가 됐다. 카르타고는 레굴루스의 목숨을 살려주는 대신 로마와 평화 협상을 하는 걸 돕도록 강요했지만, 레굴루스는 이를 거부했다. 그러자 카르타고는 레굴루스의 눈꺼풀을 잘라내는 고문을 가했다. 터너는 이 풍경에 레굴루스가 시력을 잃기 전 마지막으로 바라봤던 강렬한 빛을 담았다. 관람자는 이 그림을 통해 레굴루스에게 닥친 가혹한 운명을 직접 체험하게 된다.

윌리엄 터너
〈전함 테메레르의 마지막 항해〉,
1838, 런던내셔널갤러리

프랑스와 벌인 트라팔가르 해전에서
핵심적인 역할을 수행한 배로, '해가
지지 않는 나라' 대영제국의 신화를
이뤘지만 수명을 다해 증기선에 이끌
려 해체장으로 가는 장면이다. 옛 시
대가 가고 새 시대가 온다는 상징성
에 더해 불타는 듯한 석양이 향수를
느끼게 한다. 1995년 BBC 선정 '영
국이 소장한 가장 위대한 그림 1위'에
오른 그림으로, 화가 자신이 최고 작
품으로 꼽은 역작이기도 하다. 현재
20파운드 지폐 뒷면에 새겨진 그림
이며, 지폐 앞면에는 터너의 초상화
가 들어가 있다.

그의 작품은 실물과 이미지의 차이가 큽니다. 기회가 된다
면 꼭 직접 보기를 권합니다. 그리고 뭐든 좋으니, 평소 아름다
운 것들을 눈에 담는 시간을 자주 가졌으면 합니다.

끊임없이 새로운 시도와
실험을 거듭한 성실형 화가

○

조지 프레더릭 와츠
George Frederic Watts

1864년 2월 20일 토요일, 영국 런던에 있는 성 바나바스 교회에서 마흔일곱 살 유명 화가와 열일곱 살 여배우의 결혼식이 열렸습니다. 지금 이런 일이 벌어진다면 아마도 난리가 날 겁니다. 무엇보다도 신부가 미성년자니, 도덕적인 지탄을 받는 건 물론 법적인 문제도 생길 테니까요. 하지만 당시 이 결혼은 많은 이의 축복을 받았습니다. 그때 영국에서는 이런 결혼이 흔했거든요. 영국의 대문호 셰익스피어의 《로미오와 줄리엣》

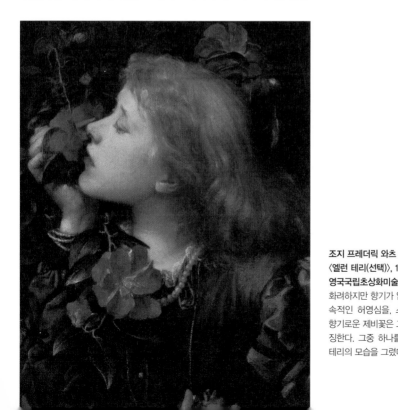

조지 프레더릭 와츠
〈엘런 테리(선택)〉, 1864,
영국국립초상화미술관
화려하지만 향기가 없는 동백꽃은 세속적인 허영심을, 소박해 보이지만 향기로운 제비꽃은 고귀한 가치를 상징한다. 그중 하나를 선택해야 하는 테리의 모습을 그렸다.

에 나오는 줄리엣 나이가 만으로 열세 살이었다는 걸 생각하면 쉽습니다.

두 남녀는 달콤한 꿈에 젖어 있었습니다. 소녀는 사람들의 존경을 받는 천재 화가의 아내가 될 생각에 행복했습니다. 당시 배우는 사회적으로 좋은 대우를 받는 직업이 아니었고, 근로 조건도 열악했습니다. 하지만 이 결혼으로 그녀는 '천재 화가의 뮤즈'가 돼 명예롭고 부유한 삶을 살 수 있을 터였습니다. 화가도 행복했습니다. 그림 실력도 인품도 훌륭했던 그였지만, 사랑에는 영 젬병이라 이때까지 제대로 된 연애 한 번 해보지 못했습니다. 그런 그가 살짝 늦긴 했어도 아름다운 신부를 맞이하게 되니 더할 나위 없이 기뻤겠지요.

하지만 이들 앞에는 수많은 장애물이 놓여 있었습니다. 그 중에서도 가장 큰 장애물은 바로 남자가 세 들어 사는 집의 주인이었습니다. 대체 이게 무슨 말인지, '영국의 미켈란젤로'라 불리며 19세기부터 20세기 초입까지 전 세계적인 존경을 받았던 거장, 조지 프레더릭 와츠(1817~1904)의 예술과 사랑 이야기를 자세히 해보겠습니다.

자수성가한 흙수저

와츠는 조금 내성적이고 서툰 면이 있지만 속이 깊고 주변 사람들에게 친절한 사람이었습니다. 한편으로는 뛰어난 재능을 갖고 있으면서도 늘 성실했습니다. 쉽게 말해 '진국'이었습니다. 이런 성격은 그의 어린 시절 만들어졌습니다.

와츠의 아버지는 악기를 만드는 장인이었습니다. 예술에 대한 소양이 깊고 세련된 사람이었지요. 아들이 '음악의 어머니'로 불리는 게오르크 프리드리히 헨델(Georg Friedrich Händel)과 똑같은 날(2월 23일) 태어나자 아들에게 조지 프레더릭이라는 이름을 붙인 것도 이런 배경에서였습니다. 하지만 치명적인 단점이 하나 있었으니, 장사 수완이 부족하다는 것. 그래서 집

은 가난했습니다. 게다가 와츠가 여섯 살 때 세 명의 형제가 홍역으로 세상을 떠났고, 3년 뒤엔 어머니마저 같은 병으로 잃는 비극이 덮쳤습니다. 이런 일들을 겪으면서 와츠는 내향적이고 진지한 성격이 됐습니다.

돈은 잘 벌지 못했어도 예술적 감각이 있었던 아버지는 어린 와츠가 그림에 재능이 있다는 사실을 일찌감치 알아봤습니다. 그래서 열 살이 된 와츠를 자신이 아는 조각가의 스튜디오에 보내 공부시켰지요. 와츠는 그곳에서 일을 도우며 미술 공부를 했고, 그리스 파르테논 신전에서 가져온 대리석 부조 조각들을 보며 감각을 키웠습니다.

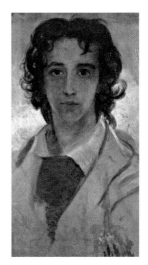

조지 프레더릭 와츠
〈열일곱 살의 자화상〉, 1834,
와츠갤러리

와츠는 금세 두각을 드러냈습니다. 열일곱 살 때 꽤 괜찮은 자화상을 그려서 스승에게 칭찬받았지요. 하나 남은 아들이 그림을 잘 그리는 게 너무 사랑스럽고 자랑스러웠던지, 아버지는 거기서 만족하지 않았습니다. 아들의 손을 잡고 왕립예술원 원장을 찾아가 작품을 보여줬지요. 하지만 돌아온 반응은 실망스러웠습니다. "나쁘진 않은데 아드님이 굳이 예술가가 될 필요가 있는지, 저는 잘 모르겠네요…."

하지만 와츠는 좌절하지 않았습니다. 그러기는커녕 더 열심히 그림을 그렸습니다. 밤마다 다음 날 입고 나갈 옷을 갖춰 입고 바닥에서 잔 것도 아침에 그림 그리러 나가는 시간을 아끼기 위해서였습니다. 그렇게까지 할 필요가 있나 싶긴 하지만, 때로 젊은 사람들은 좀 미련한 짓을 하면서 각오를 다지곤 하지요. 이런 마음가짐 덕분이었는지 실력은 일취월장했습니다. 이듬해 와츠는 열여덟 살의 나이로 왕립예술원에 입학하는 데 성공합니다.

스무 살 때인 1837년부터 와츠는 본격적으로 성공의 길을 걷기 시작합니다. 와츠의 실력과 성실함을 눈여겨본 그리스 출신의 부자가 그를 후원한 게 계기였습니다. 먹고사는 일이 대강 해결되면서 와츠도 자기가 그리고 싶은 그림을 그릴 수 있게 됐습니다. 1843년 꽤 큰 상을 받았고, 상금으로 받은 300파

운드(지금 한국 돈으로 2,700만 원가량)를 활용해 4년간 이탈리아
등지로 미술 유학도 다녀왔습니다. 30대에 들어선 와츠는 어
느덧 영국 미술계에서 주목받는 화가가 돼 있었습니다.

예술은 알아도 사랑은 몰라

1850년을 전후로 30대 초반의 와츠는 자기 인생의 주요 무대
중 한 곳에 도착했습니다. 17개의 침실이 있는 호화 주택인 '리
틀 홀랜드 하우스'에 살게 된 겁니다. 당시 이곳의 주인은 고위
공직자였던 헨리 토비 프린셉(Henry Thoby Prinsep)과 그의 아
내 사라(Sara Pattle). 예술 애호가였던 이들 부부는 며칠 머물다

가라며 와츠를 초대했는데, 와츠의 인간적인 매력과 예술에 푹 빠져버려서 "그냥 같이 살면서 작업을 하라"고 제안하기에 이르렀습니다. 수년 전 아버지를 잃고 혼자 살던 와츠도 이곳이 마음에 들었기에 흔쾌히 제안을 받아들였지요.

리틀 홀랜드 하우스는 당시 런던 예술계의 중심이기도 했습니다. 떠들썩하지만 집에 갈 때는 허무한 일반적인 사교 모임과 달리, 일요일 오후마다 열리는 리틀 홀랜드 하우스의 살롱에서는 당대 최고의 예술가들과 사상가들이 진지한 토론과 인간적인 교류를 나눴습니다. "3일만 머물다 가려고 와서 30년을 머물러버렸다." 훗날 와츠는 웃으며 이렇게 말했습니다. 이곳에서 와츠는 독특하면서도 아름다운 작품을 많이 그렸고, 좋은 친구도 많이 사귀었습니다.

하지만 연애만큼은 잘 풀리지 않았습니다. 요즘 말로 '썸'은 몇 번 탔지만, 열매를 제대로 맺지 못했습니다. 여주인의 친척이자 살롱의 단골손님이었던 버지니아 패틀(Virginia Pattle)과의 관계가 그랬습니다. 버지니아는 당시 살롱에서 가장 인기 있는 여성이었습니다. 미모도 미모였지만 교양과 매력이 아주 뛰어났지요. 한 화가는 그에 대해 "손끝까지 예술적이었고, 예술을 알아보는 탁월한 안목이 있었다"고 했습니다. 그런 그녀가 와츠의 인품과 실력을 알아본 것도 당연했습니다. 그녀는 항상 와츠를 격려했고, 인간적인 호감도 있었던 것으로 보입니다.

와츠도 버지니아를 연모했습니다. 하지만 그는 자신의 마음을 표현하지 못했습니다. '그녀는 내가 아니라 내 그림을 좋아해주는 것뿐이야. 그녀는 귀족이고, 나는 서민 출신인걸. 내 사랑을 얘기해봤자 비웃음만 당할 게 뻔해.' 대신 와츠는 버지니아의 그림을 그리고 또 그렸습니다.

사랑이 담긴 탓에 와츠가 그린 버지니아의 그림은 보는 이들을 확 끌어당겼습니다. 와츠의 스튜디오를 방문했다가 서랍장 위에 걸린 버지니아의 초상화를 보고 홀딱 반한 귀족(서머스 백작)도 그중 하나였습니다. 서머스 백작은 수소문 끝에 버지니

아를 만날 수 있었고, 얼마 되지 않아 그녀에게 청혼했습니다.
와츠가 자신을 사랑하는지 확신하지 못했던 버지니아는 청혼
을 수락했습니다. 와츠는 짝사랑하던 여인을 자신이 그린 그림
때문에 빼앗긴 셈입니다.

버지니아는 훗날 이렇게 회상했습니다. "나를 반하게 했던
붓은 와츠의 붓뿐이다. 그에 비하면 다른 모든 붓은 신발 닦는

솔처럼 느껴졌다." 한편 1910년 버지니아의 부고 기사에도 이렇게 적혀 있습니다. "와츠의 그림은 그녀의 매력을 더했다. 그런 위대한 아름다움은 세상에 주는 선물이다."

서른 살 연하와 결혼한 아저씨

와츠의 명성은 날로 높아졌고, 돈도 많이 벌어서 꽤 부자가 됐습니다. 인품도 훌륭해서 그를 만나본 사람들은 모두 칭찬을 아끼지 않았습니다. 그를 좋아한다는 여성도 많았습니다. 하지만 연애는 여전히 잘되지 않았습니다. 운이 따르지 않았고, 자신의 매력을 잘 보여주지 못하는 서툰 성격 탓도 있었습니다. 1856년 서른아홉의 와츠는 친구에게 보내는 편지에서 이렇게 말했습니다. "내가 결혼할 확률보다는 차라리 내가 중국 황제로 즉위할 확률이 더 높겠어." 그렇게 세월이 흘러 1863년이 됐고, 와츠도 마흔여섯이 되었습니다. 결혼은 거의 포기 상태였습니다.

그러던 어느 날 사랑이 갑자기 찾아와 그를 들이받았습니다. 어느 봄날 살롱에 초대된 테리 가족. 전국을 돌며 연극을 해서 먹고살던 이 가족에는 어릴 때부터 배우로 훈련받은 딸이 두 명 있었습니다. 둘 다 아름다웠고 당시 런던 연극계의 스타로 떠오르고 있었지만, 특히 둘째 딸 엘런 테리(Ellen Terry)의 톡톡 튀는 매력이 와츠를 사로잡았습니다. 와츠는 홀린 듯 엘런의 그림을 그리고 또 그렸습니다.

엘런도 와츠가 자신을 그리는 게 좋았습니다. 멋지고 고상한 리틀 홀랜드 하우스의 분위기, 아름다운 정원과 스튜디오, 조용한 목소리와 우아한 예절을 갖춘 온화하고 예술적인 사람들…. 다소 거칠고 열악한 극장의 분위기에 익숙하던 그녀에게, 살롱에서 와츠의 그림 모델이 되는 건 꿈만 같은 이야기였습니다.

자연히 두 사람은 서로에게 이끌렸습니다. 와츠는 엘런의

아름다움에 반해 그녀의 얼굴, 머리카락, 피아노를 치는 모습, 인사하는 모습 등을 낭만적이면서도 섬세하게 그렸습니다. 엘런은 그 작품에 감탄하며 몇 시간이고 와츠의 앞에 앉아 있었습니다.

처음에는 그저 '아껴주고 싶다'는 마음이었지만, 와츠는 자신이 엘런을 사랑하고 있다는 사실을 점차 깨닫게 됐습니다. 엘런이 평범한 집안 출신이라는 것도 와츠에게는 매력으로 느껴졌습니다. 와츠가 이때까지 연애 감정을 나눴던 사람들을 비롯해 그가 아는 대부분의 여성은 귀족이었습니다. 그런 그에게 마침내 자신의 신분을 부끄러워하지 않아도 되는 상대가 찾아온 것입니다. 엘런도 와츠에게 사랑을 느꼈습니다.

마침내 와츠는 용기를 내 엘런의 아버지에게 "당신의 딸과 결혼하고 싶다"고 말했습니다. 엘런의 아버지와 와츠는 동갑. '이거 뭐 하는 놈이야?' 처음엔 이런 생각이 들긴 했겠지요. 하지만 따져보면 나쁜 제안은 아니었습니다. 서른 살의 나이 차이가 크긴 하지만, 당시 이런 결혼은 그리 드물지 않았습니다. 게다가 상대는 돈도 많고 인품도 훌륭한, 나이를 빼면 흠잡을 데 없는 유명인. 결국 결혼은 별문제 없이 이뤄졌습니다.

하지만 둘의 결혼 생활은 순탄치 않았습니다. 나이 차이와 성격 차이는 그렇다 치더라도, 가장 큰 문제는 집주인의 아내 사라였습니다. 잠깐 머무는 손님으로는 나쁘지 않았지만, '평민 출신의 못 배운 어린 여자애'가 같은 집에 사는 게 갈수록 사라의 마음에 거슬렸던 겁니다. "머리가 그게 뭐니?" "너는 아는 게 없으니 손님들이 오면 아무 말도 하지 마." 커리어를 모두 포기하고 결혼했는데, 졸지에 지독한 시집살이가 시작된 겁니다.

와츠가 화끈하게 엘런의 편을 들어주고 나가서 따로 집을 구하기라도 했으면 좋았을 텐데, 안타깝게도 그러질 못했습니다. 사정은 있었습니다. 이때까지 집주인 부부에게 입은 은혜가 있을뿐더러, 집주인에게 밉보이면 자신의 사회적·예술적

(왼쪽)
조지 프레더릭 와츠
〈사랑과 삶〉, 1884~1885, 테이트
작가가 자신의 최고작 중 하나로 꼽은 그림이다. 그는 이 그림에 긴 설명을 붙였다. 그중 일부를 옮긴다. "나는 오랫동안 위대한 도덕적 개념인 인생, 그 어려움, 의무, 고통, 형벌을 이해하고 설명하기 위해 노력해왔으며, 정의가 우리 행동의 주요 원천이 되어야 하고 부드러움, 연민, 사랑이 방향을 제시해야 한다는 것을 발견했습니다. 나는 나의 최고의 구성이 이 주제에 있다고 생각합니다. 연약하고 미약한 존재인 인간이 동정심, 자비, 부드러움, 인간애라는 사랑으로 인해 낮은 단계에서 높은 단계로 상승할 수 있다는 것을 암시합니다."

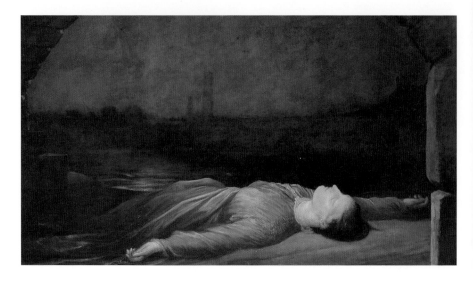

조지 프레더릭 와츠
〈익사자 발견〉, 1850년경,
와츠갤러리
당시 빈곤층의 삶은 비참했고, 여성의 삶은 더욱 힘들었다. 와츠는 이를 주목한 몇 안 되는 화가 중 하나였다. 여성의 시신, 그리고 차가운 도시의 밤 풍경이 대비를 이룬다.

조지 프레더릭 와츠
〈메리〉, 1887, 와츠갤러리

기반인 살롱 사람들에게 완전히 소외될 게 뻔했습니다. 부부간의 갈등은 갈수록 심해졌고, 결국 둘은 1년도 채 안 돼 이혼하게 됐습니다.

결혼은 파국을 맞았지만 의외로 그 후 둘은 좋은 관계를 유지했다고 합니다. 다시 연극배우로 돌아간 엘런은 큰 성공을 거둬서 당대를 대표하는 여배우가 됐습니다. 당연히 뛰어난 재능 덕분이었지만 와츠와 함께 살면서 문화계의 중요한 사람들을 만났던 덕도 많이 봤지요. 결혼도 두 번이나 더 했고, 아이들도 뒀고요. 와츠와 엘런은 때때로 우정 어린 편지를 주고받았다고 합니다. 와츠는 편지에 이렇게 썼습니다. "과거는 모두 예전에 읽은 책 속 이야기로 남겨둡시다. 우리는 여전히 두 사람의 예술가로서, 아름다운 이미지를 꿈꿀 수 있습니다…"

와츠도 23년 뒤인 1886년 예순아홉의 나이로 재혼했습니다. 이번엔 나이 차이가 더 컸습니다. 아내인 메리(Mary Fraser Tytler)가 와츠보다 서른두 살 어렸거든요. 이번에는 둘의 뜻이 잘 맞았고 결혼을 방해할 사람도 없어서 와츠가 세상을 떠나는 날까지 행복한 결혼 생활이 이어졌습니다.

서툴지만 좋은 사람, 익숙한 감동을 전하다

와츠의 작품 세계는 이런 연애사와 닮은 점이 많습니다. 그의
재능은 프레더릭 레이턴이나 존 에버렛 밀레이 같은 당대의
대가들에 비해 아주 살짝 못 미친다는 평가를 받았습니다. 화
려함이나 세련미가 조금 부족하다는 평가를 받기도 했지요. 남

조지 프레더릭 와츠
〈맘몬〉, 1885, 테이트
신약성서에 나오는 악마로 7대 죄악
중 인색을 상징한다. 황금만능주의와
탐욕을 비판한 그림이다.

들이 안 하는 시도를 이것저것 해서 때로는 "이게 뭐냐"는 비판을 받기도 했습니다. 걸작도 많았지만, 워낙 많은 시도를 하다 보니 거장이라고 하기엔 약간 부족한 작품도 많이 그렸습니다.

무엇보다도 그의 작품 스타일은 유행과 거리가 좀 있었습니다. 성경이나 신화를 통해 인생의 교훈이나 신의 말씀을 전하던 과거 명화들과 달리, 당대의 유럽 화가들은 그림 자체의 아름다움에 집중했습니다. 하지만 와츠는 여전히 그림을 통해 사랑이나 검약, 약자에 대한 배려와 같은 메시지를 전하려 했지요. 본인부터가 "눈을 즐겁게 하는 작품보다는 인간의 가장 고귀한 면을 불러일으킬 수 있는 위대한 생각을 전하는 게 내 작품의 의도"라고 대놓고 설명했을 정도입니다. 이는 확실히 좀 뻔한, '한물간 생각'이긴 했습니다. 당시 전통적인 스타일의 그림들 대부분이 냉혹한 비평을 받고 세상에서 잊힌 것도 이 때문입니다.

하지만 와츠의 그림만큼은 예외였습니다. 그 비결 중 하나가 성실함입니다. 그는 한 가지 스타일이나 주제에 안주하지 않고 죽는 날까지 새로운 시도와 실험을 거듭했습니다. 추상회화라는 개념이 거의 없었던 시절부터 추상적인 그림을 그린 게 단적인 예입니다. 이런 시도들은 후학들의 디딤돌이 돼서, 그의 추상화풍은 피카소의 그림에 큰 영향을 미치기도 했습니다.

더 중요한 건 와츠의 인품이 너무나도 훌륭했다는 점입니다. 화가는 작품은 물론이고 자기 삶으로도 그 작품에 담은 뜻을 증명해야 합니다. 예컨대 작품을 통해 줄기차게 '약자를 보호해야 한다'는 메시지를 전하던 작가가 사실은 갑질을 하거나 성추행을 저질렀다면, 그가 이때까지 만들었던 작품들은 모두 무가치한 것이겠지요. 하지만 와츠는 자신의 성실함과 삶으로 작품 속에 담긴 메시지를 증명했습니다. 그는 항상 예술에 헌신하면서도 어려운 사람들을 도왔고, 가난하고 학대받는 사람들을 적극적으로 나서서 도왔으며, 자기 작품 대부분을 국가

(오른쪽)
조지 프레더릭 와츠
〈희망〉, 1886, 테이트
손녀를 잃은 슬픔을 담은 그림이다. 와츠는 자신의 작품을 이렇게 설명하고 있다. "지구본 위에 앉아 있는 희망, 두 눈엔 붕대를 감은 채 줄이 하나만 남은 리라를 연주하는 것. 어떻게든 온 힘을 다해 작은 소리를 내서 음악을 들으려는 것."

조지 프레더릭 와츠
〈자화상〉, 1864, 테이트

에 기증했습니다.

1904년 세상을 떠날 때 와츠는 전 세계에서 가장 큰 존경을 받는 화가 중 하나였습니다. 한 귀족은 그에게 헌정하는 글에 이렇게 썼습니다. "불멸의 스승이자 역사상 가장 위대하고 친절한 최고의 남자." 전 세계 언론들이 수백 개에 달하는 부고 기사를 썼고, 그 내용 대부분은 위인전에 가까운 칭찬이었습니다. 당시 기사들을 읽다 보면 "이렇게 착하고 친절하고 헌신적인 사람이 어디 있어? 세상을 떠났다고 너무 칭찬만 한 것 아니야?"라는 생각이 잠깐 들 정도지만, **어떤 편지나 기록에서도 그의 인품에 대한 기록은 오직 칭찬뿐입니다.**

화가의 삶을 자세히 알지 못하는 사람에게도 이런 사실은 은연중에 드러나기 마련인 것 같습니다. 마틴 루서 킹(Martin Luther King)과 사회운동가 시절의 넬슨 만델라(Nelson Mandela) 같은 사람들도 이 〈희망〉을 보고 받은 감동을 통해 투쟁을 이어나갔다고 하니까요. 세련미로 유명한 거장들에 비해 약간은 투박한 와츠의 그림들이 여전히 많은 이에게 감동을 주는 것도 이런 이유에서입니다. "좀 서툴어도 괜찮아. 희망을 품고 좋은 마음을 가지고 성실하게 노력하면 어떻게든 잘 풀리는 법이야. 내 사랑도, 내 작품도 그랬어." 와츠의 그림은 오늘날의 우리들에게 이렇게 좀 뻔한, 그렇지만 따뜻하고 위로가 되는 충고를 조곤조곤 전하는 듯합니다.

이해할 수 없는 세상,
좌절된 욕망을 담아낸 초현실적 그림

○
르네 마그리트
René Magritte

"친구, 여기 런던의 상황은 복잡해. 전시 때문에 일이 너무 많아. 내 처지가 어렵다는 걸 아내가 이해할 수 있도록 자네가 잘 설명해줬으면 하네. 내 아내를 잘 돌봐주게."

화가는 '베프'에게 이런 편지를 보냈습니다. 바다 건너 벨기에 브뤼셀에 남겨두고 온 아내가 외로움을 느끼지 않도록, 아내와 함께 시간을 보내며 그녀를 즐겁게 해달라고 부탁한 겁니다. 그만큼 화가는 아내를 사랑했습니다. 어린 시절의 동화

르네 마그리트
〈연인들 1〉, 1928, 호주국립미술관

같은 만남, 전쟁으로 헤어진 뒤 운명적인 재회, 16년간의 결혼 생활…. 그 오랜 세월 동안 부부는 항상 서로의 버팀목이 돼 현실을 견뎌왔습니다.

그래서 더 충격이었습니다. 오랜만에 만난 아내가 꺼낸 첫마디가 "이혼하자"라니. 그것도 내가 편지를 보낸 그 친구 놈과 바람이 났다니…. 이 기구한 운명의 화가, 르네 마그리트(1898~1967)의 사랑과 예술 이야기를 좀 더 자세히 풀어보겠습니다.

이해할 수 없는 것들에 빠지다

마그리트는 1898년 벨기에의 작은 도시 레신에서 삼 형제 중 장남으로 태어났습니다. 이상적인 가정은 아니었습니다. 사업가인 아버지의 별명은 '허풍쟁이'. 말솜씨와 유머 감각이 뛰어났지만, 자기중심적이고 무책임한 데다가 방탕한 성격 때문에 붙은 별명이었습니다. 간혹 사업에 성공해 돈을 많이 벌기도 했지만 금세 돈을 다 날려버리곤 했습니다. 반면 어머니의 성격은 정반대였습니다. 성실하고 신중했지만 지나치게 섬세해서 우울증에 시달렸습니다.

마그리트가 열네 살이던 1912년, 어머니가 스스로 목숨을 끊은 것도 오랫동안 앓았던 우울증 때문이었습니다. 마그리트는 훗날 건조하게 회고했습니다. "1912년, 어머니는 더 이상 살고 싶지 않았다. 그녀는 강에 몸을 던졌다." 미친 듯이 웃고 장난치며 놀아주다가도 갑자기 싸늘하게 등을 돌리는 아버지, 가난함과 풍족함을 정신없이 오가는 집안 형편, 갑자기 목숨을 끊은 어머니…. 총명하고 감수성 예민한 마그리트에게 세상은 이해할 수 없는 것투성이였습니다.

그래서인지 마그리트는 어릴 때부터 신비한 것들에 끌렸습니다. 예를 들어 그는 나이가 들어서도 "어린 시절 침대 옆에 있던 보물 상자처럼 생긴 상자가 기억난다"는 이야기를 자

주 했습니다. "뭐가 들었는지는 모르겠지만 잠겨 있던, 그래서 낯설고 불안한 감정을 자아내면서도 어딘가 매력적인 상자였다." 또 마그리트는 어릴 적 열기구가 집 지붕에 추락했던 사건에 대해서도 종종 얘기했습니다. 갑자기 지붕 위로 떨어진 거대한 풍선, 그리고 귀덮개가 달린 헬멧을 쓰고 기구를 회수하려는 기구 조종사들은 어린 소년에게 하늘과 구름, 잘 이해되지 않는 것들에 대한 매혹을 심어줬습니다.

마그리트가 화가가 되기로 결심했던 것도 일종의 신비로운 체험이 계기였습니다. 어린 시절 장난꾸러기였던 그는 동네 친구와 공동묘지나 지하 납골당에서 자주 뛰어놀곤 했습니다. 그러던 어느 날, 납골당에서 놀다가 지상으로 올라온 마그리트는 햇살 속에서 그림을 그리고 있는 화가를 우연히 목격하게 됩니다.

납골당이라는 죽음의 공간, 그 위로 올라오자 눈앞에 펼쳐진 대낮의 풍경과 이를 캔버스에 그리는 화가, 캔버스 속 마법

르네 마그리트
〈골콩드〉, 1953, 메닐컬렉션
남자들은 하늘에서 비처럼 떨어져 내려오는 것인가, 하늘로 솟아오르는 것인가?

처럼 펼쳐지는 새로운 세상. 각각 떼어놓고 보면 그렇게 특별한 장면들이 아니지만, 이 장면은 어린 마그리트의 마음에 깊은 인상을 남겼습니다. 평범한 것들이 예상치 못한 방식으로 얽혀 신비로움을 만들어내고, 마침내 마음을 흔드는 마그리트의 작품 세계도 이런 경험의 영향을 받았습니다.

그림을 그리기 시작하자 마그리트가 천부적인 화가의 재능을 타고났다는 사실이 드러났습니다. 그는 왕립아카데미 드로잉 과목에서 1등을 하는 등 금세 두각을 보였습니다. 전체적인 성적은 그렇게 좋지 않았지만, 철학과 인문학 공부는 열심히 했습니다. 세상의 신비를 파헤치기 위해, 이해할 수 없는 것들을 이해하기 위해, 그리고 이를 그림으로 그려내기 위해서였습니다.

운명적인 사랑, 그리고 초현실주의

1913년 8월, 열다섯 살이던 마그리트는 박람회장의 회전목마 앞에서 운명의 사랑을 만났습니다. 그녀의 이름은 조르제트 베르제(Georgette Berger). "같이 한 바퀴 타실까요?" 마그리트는 물었고, 조르제트는 고개를 끄덕였습니다. 그렇게 둘의 풋풋한 사랑은 시작됐습니다. 하지만 운명의 장난이었을까요. 이듬해 독일군의 벨기에 침공으로 둘은 헤어지고 맙니다. 그렇게 둘은 서로의 생사조차 모른 채 떨어져 지내야 했습니다.

그로부터 6년이 흐른 어느 날. 기적 같은 일이 벌어졌습니다. 각자 브뤼셀의 한 식물원을 걷던 두 사람이 우연히 마주친 겁니다. 그날 저녁 마그리트는 장미 두 송이를 종이에 그려 조르제트에게 건넸습니다. 그날 이후 둘은 매일 저녁 만나 함께 걸었습니다.

2년 뒤 두 사람은 결혼했습니다. 모아놓은 돈도 물려받을 돈도 없었던 까닭에 마그리트는 벽지를 디자인하고 광고용 포스터를 만드는 등 닥치는 대로 일해 조르제트를 먹여 살렸습니

르네 마그리트
〈심금〉, 1960, 개인 소장

다. 하지만 조르제트와 함께하는 생활은 행복했습니다. 게다가 이런 상업미술 경험은 마그리트에게 새로운 창조력을 불어넣고 대중의 눈을 확 잡아끄는 능력을 키워줬습니다. 마그리트의 그림은 고급 자동차, 모피 코트, 담배 등 다양한 회사의 광고에 쓰였습니다.

마그리트가 본격적으로 초현실주의의 길을 걷게 된 것도 이 무렵입니다. 우연히 초현실주의의 선구자 조르조 데 키리코(Giorgio De Chirico)의 작품을 보게 된 것이 계기였습니다. "그건 내 인생에서 가장 감동적인 순간이었다. 내 눈은 처음으로 사유(思惟)를 봤다." 낯익은 존재들을 재구성해 보는 이의 허를 찌르고 신비로운 경험을 선사하는 것. 이를 통해 그림을 보는 사람들을 생각에 빠지도록 만들고, 이해할 수 없는 것들을 이야기하는 것. 그것이야말로 마그리트가 하고 싶은 일이었습니다.

〈위험에 처한 암살자〉와 〈길 잃은 기수〉 등 마그리트가 그린 초현실주의 초기작들은 상업적으로 큰 성공을 거두지는 못했지만, 뛰어난 표현력과 깊은 철학을 담은 덕분에 화가들과 비평가들의 큰 호응을 이끌어냈습니다. 초현실주의야말로 마그리트가 가야 할 길이었고, 그 자신도 '뼛속까지 초현실주의자'였습니다.

하지만 초현실주의에 대한 사랑조차도 아내에 대한 사랑에는 못 미쳤습니다. 초현실주의자 모임의 대표 격인 앙드레 브르통(André Breton)이 모임에서 조르제트의 십자가 목걸이에 대해 "낡은 질서와 부르주아의 상징이니 당장 치워달라"고 모욕적인 말투로 요구하자 마그리트는 조르제트의 손을 잡고 나와버렸고, 초현실주의자 모임에서도 탈퇴했습니다. 마그리트는 말했습니다. "한 여자에 대한 사랑을 위해 자신의 신념을 배반하는 남자는 얼마나 행복한가!"

잘못된 만남

초현실주의자 모임에서 탈퇴했지만 마그리트는 점차 명성을 얻었습니다. 후원자와 고정 팬층이 생기면서 경제적 여유가 따라왔고, 상업적인 디자인을 그만두고 예술에만 집중할 수 있는 환경이 마련됐습니다. 이로 인한 성과 중 하나가 1938년 영국 런던에서 열린 전시였습니다.

런던에서 마그리트는 매력적인 여성 초현실주의 예술가 실라 레그(Sheila Legge)를 만나게 됐습니다. 그녀는 젊고 아름다웠으며 지적이었습니다. 초현실주의 예술가들을 비롯한 수많은 남자가 그녀에게 반했습니다. 마그리트도 그녀에게 매력을 느꼈던 것으로 보입니다. 친구에게 "그녀는 이상적인 여성이야. 조르제트가 없었으면 그녀와 함께하고 싶었을 정도"라고 털어놨으니까요. 이 때문에 마그리트는 오랫동안 그녀와 불륜 관계였다는 오해를 받았습니다. 하지만 당시 정황을 분석한

최근 연구 결과에 따르면 두 사람은 아무 관계가 아니었고, 마그리트의 표현은 단순히 그녀의 예술에 대한 칭찬이었다고 합니다.

정말로 불륜을 저지른 건 그사이 벨기에에 머무르던 조르제트였습니다. 상대방은 마그리트의 가장 친한 친구 중 한 명인 시인 폴 콜리넷(Paul Colinet). 조르제트는 콜리넷과 함께하

르네 마그리트
〈향수〉, 1940, 개인 소장
사자와 날개를 접은 남자 모두 이 다리에 있을 아무런 이유나 개연성이 없다. 우리가 살고 싶어 하는 진정한 삶이란 언제나 지금과 다른, 존재하지 않는 어떤 것임을, 그 현실과 이상의 괴리를 아는 사람들의 우울을 구현한다.

고 싶다며 마그리트에게 이혼까지 요청했습니다. "아내를 잘 돌봐달라"고 부탁할 정도로 콜리넷을 믿었던 만큼 마그리트의 배신감은 극심했습니다.

그런데도 마그리트는 아내의 이혼 요구를 단호하게 거절했습니다. 운명의 사랑이었던 아내를 이렇게 놓칠 수는 없었습니다. 그는 아내를 용서한다고 말했습니다. 그리고 가정으로 돌아오라고 끈질기게 설득했습니다. 설득 끝에 아내는 마그리트에게 돌아왔습니다. 그리고 마그리트가 원했던 대로 둘은 세상을 떠날 때까지 함께했습니다.

하지만 이런 일들을 겪으며 둘 사이의 소중하고 애틋한 뭔가는 영영 사라져버렸습니다. 늘 그림의 모델이 돼주던 조르제트는 더는 마그리트를 위해 포즈를 취하지 않았습니다. 이후에도 마그리트는 조르제트의 그림을 그렸지만, 이는 기억 속에 있는 조르제트의 모습이었습니다. "과거의 영광을 되살리려고 하는 불가능한 시도." 마그리트는 언젠가 조르제트를 그린 자기 작품에 대해 쓸쓸하게 말했습니다. 그 말대로, 둘 사이의 불꽃은 사라졌습니다.

표현하려 해도 설명할 수 없는 것들

마그리트의 유명한 작품 〈이미지의 배반〉에는 담배 파이프가 그려져 있습니다. 하지만 밑에 쓰여 있는 문장은 이렇습니다. "이것은 파이프가 아니다." 파이프가 아니라, 파이프를 그린 그림일 뿐이다. 이런 뜻입니다. 단순한 말장난이라고 생각할 수도 있지만 숨겨진 뜻은 좀 더 심오합니다. 파이프를 아무리 잘 그려도 그건 파이프 그림일 뿐, 파이프 자체가 될 수는 없습니다. 말은 말이고 그림은 그림일 뿐, 아무리 잘 쓰고 그려봤자 대상의 본질 자체가 될 수는 없다는 겁니다.

한발 더 나아가 볼까요. 어쩌면 우리는 결코 서로를 이해할 수 없을지도 모릅니다. 세상에는 아무리 표현하려 해도 결코

르네 마그리트
⟨대화의 기술⟩, 1950, 개인 소장

미셸 푸코(Michel Foucault)는 이 작품
에 대해 이렇게 적었다. "태초의 풍경
속에 아주 작은 두 인물이 대화를 나
누고 있다. 돌들의 침묵, 돌벽의 침묵
이 알아들을 수 없는 웅얼거리는 대
화를 곧바로 집어삼킨다. 이 거대한
돌덩어리들은 서로 이야기를 나누는
이 두 무언의 인물들 위로 우뚝 솟아
있다."

정확하게 설명할 수 없는 것들이 있습니다. 현실에 비하면 표현과 이해는 언제나 무기력합니다. 먼 나라의 전쟁이 어떻고, 백 년 뒤의 미래가 어떻고 아는 척 떠들면서도 바로 옆에 있는 사랑하는 사람의 한 치 깊이 마음도 모르는 것처럼. 마그리트가 평생을 사랑한 아내와 친한 친구의 마음조차 들여다볼 수 없었던 것처럼.

마그리트는 생전 "나는 그림을 통해 내 생각을 눈으로 보여준다(회화를 이용해 사유를 가시화한다)"고 말했습니다. 하지만 표현이라는 것이 결코 본질에 닿을 수 없는 허상이고 헛수고라면, 그림을 그리는 일도 마찬가지로 아무 소용없는 짓이 됩니다.

그런데도 마그리트는 1967년 예순아홉의 나이로 췌장암에 걸려 세상을 떠날 때까지 계속 그림을 그렸습니다. 그가 미처 완성하지 못하고 떠난 유작은 대표 연작인 ⟨빛의 제국⟩이었습니다. "나는 서로 다른 개념들, 즉 밤의 풍경과 낮의 하늘을 재현했다. 이 풍경은 우리에게 밤에 대해, 낮의 하늘에 대해 생각하게 한다. 낮과 밤이 이렇게 동시에 존재한다는 건 사람들을 놀라게 하고 홀리게 한다. 나는 이런 힘을 시(詩)라고 부른다."

그림 속에서 밤과 낮이 공존하듯, 본질에 닿지 못한다는 걸

르네 마그리트
〈빛의 제국 II〉, 1950,
뉴욕현대미술관
밤의 주택가 모습과 낮의 하늘이 공
존한다

알면서도 시를 쓰고, 그림을 그리고, 타인을 이해하려 끊임없
이 노력하는 인간의 모순. 어떻게 보면 그 모순이야말로 삶과
예술의 본질이자 신비와 숭고의 원천이라고, 마그리트는 말하
고 싶었는지 모릅니다. 깔끔한 솜씨로 그려낸 그의 초현실적
그림이 낯설고 비인간적이고 때로는 불편한 감정마저 불러일
으키는데도, 보는 이들을 강하게 끌어당기며 현대 문화의 중요
한 원천이 된 것도 이런 이유 때문이 아닐까요. 김연수의 소설
《세계의 끝 여자친구》(문학동네, 2009)에 실린 작가의 말 한 토막
을 옮기며 글을 마무리합니다.

　"나는 다른 사람을 이해한다는 일이 가능하다는 것에 회의
적이다. 우리는 대부분 다른 사람들을 오해한다. 네 마음을 내
가 알아, 라고 말해서는 안 된다. 그보다는 네가 하는 말의 뜻
도 나는 모른다, 라고 말해야만 한다. 내가 희망을 느끼는 건

인간의 이런 한계를 발견할 때다. 우린 노력하지 않는 한, 서로를 이해하지 못한다. 이런 세상에 사랑이라는 게 존재한다. 따라서 누군가를 사랑하는 한, 우리는 노력해야만 한다. 그리고 다른 사람을 위해 노력하는 이 행위 자체가 우리 인생을 살아볼 만한 값어치가 있는 것으로 만든다. 그러므로 쉽게 위로하지 않는 대신에 쉽게 절망하지 않는 것, 그게 핵심이다."

예술에 정답은 없다고 여긴
미술계의 이단아

○
에두아르 마네
Édouard Manet

에두아르 마네
〈화실에서의 점심 식사〉, 1868,
노이에피나코테크
뒤쪽의 여인은 아내, 앞쪽의 청년은
아들이 모델이지만 어딘가 분위기가
어색하고 사람들의 눈빛이 공허하다.

먼 나라에서 온 스물한 살의 피아노 과외 선생님을 처음 만난
날, 열여덟 살 청춘은 사랑에 빠졌습니다. 두 남녀는 머지않아
부모님의 눈을 피해 비밀 연애를 시작했습니다. 하지만 이듬해
선생님이 학생의 아이를 갖게 된 건 누구도 예상치 못한 일이
었습니다.

완고하고 엄격한 데다 유달리 남의 눈을 의식하는 아버지는
절대 결혼을 허락하지 않을 게 뻔했습니다. 그렇다고 사랑의

도피를 하자니 먹고살 길이 막막했습니다. 남자는 어머니에게 조언을 구했습니다. 어머니는 말했습니다. "아버지가 알면 가만히 있지 않을 테니까, 일단 엄마가 어떻게든 해볼게. 그리고 상황을 좀 보자꾸나." 그렇게 어머니는 아버지 몰래 예비 며느리와 손자가 살 집을 마련해줬습니다. 손자는 며느리의 호적에 사생아로 올렸습니다. 남자는 만삭의 여자에게 눈물지으며 말했습니다. "내가 꼭 성공해서 빨리 독립할게. 그러면 우리, 멋진 결혼식을 올리자."

1년, 2년, 3년⋯. 세월은 계속 흘렀고, 아이는 태어나 무럭무럭 자랐습니다. 하지만 여자와 아이가 사는 집을 찾는 남자의 발길은 점점 뜸해졌습니다. 일하느라 너무 바빠서, 갑자기 몸이 아파서, 급한 일이 생겨서⋯. 가지 못하는 이유가 늘어나는 만큼 이들의 사이는 점점 멀어졌습니다. 남자의 사랑이 식었기 때문만은 아니었습니다. 남자는 성공을 위해 안간힘을 쓰고 있었지만, 일은 좀처럼 잘 풀리지 않았습니다. 결국 두 사람은 11년 뒤 아버지가 세상을 떠나고 난 뒤에야 정식으로 결혼식을 올릴 수 있었습니다. 하지만 그사이 가족 사이는 돌이킬 수 없을 만큼 벌어져 있었습니다. '근대미술의 선구자'로 불리는 에두아르 마네(1832~1883)의 이야기입니다.

사고뭉치 아들, 화가가 되다

마네와 어머니에게도 이렇게까지 했던 나름의 이유는 있었습니다. 지금도 혼전 임신은 당황스러운 일이지만, 예전에는 훨씬 더 심각한 문제가 되는 사건이었습니다. 게다가 마네는 프랑스의 유력한 가문 출신. 그의 할아버지는 법조인 출신으로 지방 도시의 시장을 지낸 유명 인사였습니다. 아버지는 존경받는 판사였고요.

하필 아버지가 주로 담당했던 건 이혼 소송과 친자 확인 소송 등 가족과 관련된 민사 재판이었습니다. 이런 사람의 아들

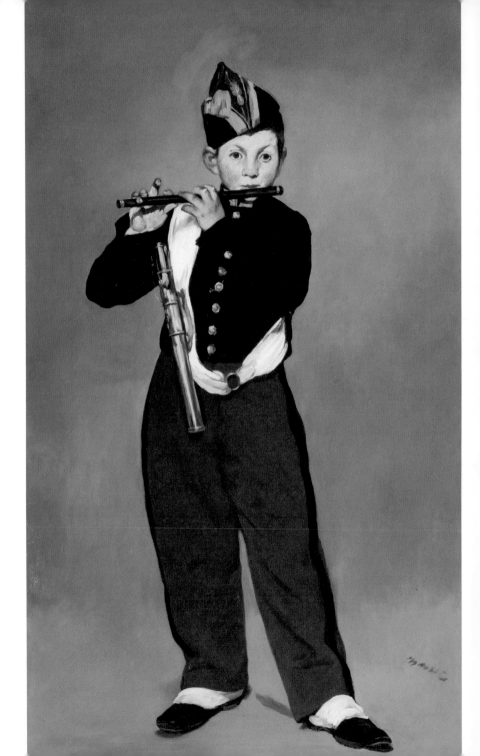

이 혼전 임신 스캔들을, 그것도 사회적 계급이 낮았던 외국인 여성과 벌였다는 건 당시 프랑스 사회에서 엄청난 지탄을 받을 만한 일이었지요. 아버지의 직업조차 위험해질 수 있는 문제였습니다.

사실 마네가 사고를 친 게 이번이 처음은 아니었습니다. "화가가 되겠다"고 한 것부터가 그랬습니다. 마네의 아버지는 소위 '화가라는 녀석들'에 대해 잘 알고 있었습니다. 법원으로 걸어서 출퇴근하는 길에 미술학교가 있었으니까요. '지지분하고, 공공질서를 밥 먹듯이 어기고, 학교 앞에서 매일 술이나 마시는 지저분하고 한심한 사람들'. 마네의 아버지가 화가에 대해 가진 인상은 이랬습니다.

그러니 대를 이어 법조인이 될 줄 알았던 마네가 열다섯 살의 나이로 그림을 그리겠다고 했을 때 아버지가 뒷목을 잡은 것도 당연합니다. 해군 장교를 시키려고 배도 태워봤지만, 마네는 배에서 바다 그림만 그려댔습니다. 천생 예술가인 마네에게 육체적으로 힘들고 단조로운 바다 생활은 맞지 않았던 겁니다. 마네는 어머니에게 보낸 편지에 이렇게 썼습니다. "뱃멀미는 끔찍하지만, 더 끔찍한 건 너무나도 지루하다는 거예요. 어딜 둘러보나 하늘과 물밖에 없고 항상 똑같은 일만 반복되니까요."

결국 아버지는 두 손을 들고 마네의 그림 공부를 허락했습니다. '나한테서 이런 아들이 나오다니 믿을 수 없구먼… 저 녀석은 대체 누굴 닮아서 저런 거야?' 아버지는 아마도 이렇게 생각했을 겁니다. 마네가 교양을 쌓게 해주려고 불러온 피아노 가정교사 수잔(Suzanne Leenhoff)과 연애를 하고, 열아홉 살의 나이로 손자 레옹(Léon Leenhoff)까지 만들었다는 사실을 알았다면 그야말로 기절초풍하고 부모 자식의 연을 끊었겠지요.

하지만 한편으로 마네에게는 아버지의 성격을 쏙 빼닮은 점도 있었습니다. 고집이 아주 세고, 다른 사람의 인정과 명예를 갈망한다는 것이었습니다. 이런 마네의 성격은 그의 삶을 결정

(왼쪽)
에두아르 마네
〈피리 부는 소년〉, 1866,
오르세미술관
마네의 대표작 중 하나로 꼽힌다.

에두아르 마네
〈마네 부부의 초상〉, 1860,
오르세미술관
완고한 아버지의 성격과, 수완 좋으면서도 남편의 눈치를 보는 어머니의 성격이 잘 드러나 있다.

적으로 바꾸는 계기가 됐습니다.

미술계의 이단아

에두아르 마네
〈풀밭 위의 점심 식사〉, 1863,
오르세미술관
고전의 반열에 올라 현대인들에게 꽤 익숙한 그림이지만, 처음 봤다고 생각하면 조금 당혹스러울 수 있는 그림이다. 그러니 19세기 프랑스인들에게는 엄청난 충격이었다. 마네는 이 그림을 통해 정면으로 "새로운 그림을 그리겠다"는 도전장을 냈다. 그 과감하고 저돌적인 자세가 마네의 매력이자 약점이었다.

자신이 작가라고 주장하는 어떤 사람이 이상하게 생긴 뭔가를 만들어냈다고 가정해봅시다. 현대 사회에서는 이게 독창적인 현대미술 작품인지, 그저 돈을 벌고 관심을 끌기 위해 대충 만든 흉물인지, 예술적 가치가 어느 정도고 가격은 얼마가 적정한지를 판단하는 명확하고 일관적인 기준이 사실상 없다시피 합니다. 쉽게 말해 뭐가 미술이고 아닌지 딱 떨어지는 정답이 없다는 거지요. 작가와 평론가 등 미술계의 사람들, 미술시장에서 매겨지는 가격, 대중들의 의견이 종합적으로 작용해 결정된다는 게 그나마 현실적인 대답일 겁니다.

현대미술이 대중의 비판을 받는 주된 이유 중 하나가 여기에 있습니다. "그냥 사기 아니냐" "이런 건 나도 그리겠다" 이런 얘기를 하는 분들도 적지 않지요.

그런데 무엇이 진정한 미술인지, 그 정답이 명확하게 있다고 해서 꼭 좋은 건 아닙니다. 마네가 활동하던 19세기 중반 프랑스의 주류 미술계가 그랬습니다. 당시 '정답'은 정교한 기법으로 신화나 기독교의 성인, 영웅, 역사와 같은 영원한 주제를 그린 그림이었습니다. 이런 작품을 그려서 정기 전시회인 살롱에 발표해 인정을 받고 왕립미술아카데미 회원이 되면 '진정한 화가' 대접을 받을 수 있었지요. 반면 정물화나 인물화 등 상대적으로 "급이 떨어진다"는 평가를 받았던 그림만 그린다거나, 정석적인 기법 외에 독특한 기법을 쓰는 화가들은 좋은 평가를 받기가 어려웠습니다.

마네에게는 당시 미술계가 요구하는 이런 '정답'이 너무 뻔하고 재미가 없었습니다. '세상은 바뀌고 있다. 고리타분한 기법으로 옛날 일만 반복해서 그려봐야 무슨 소용인가.' 그래서 그는 자신만의 기법으로, 자기 고집대로 당시 사람들의 생활을 그렸습니다. 이를 통해 그는 주류 미술계를 놀라게 하고 미술 역사에 영원히 이름을 남기고 싶었습니다. 의도는 적중해서 마네의 작품은 사람들을 깜짝 놀라게 하는 데 성공했습니다. 오늘날 마네가 '근대미술의 선구자'로 불리는 이유입니다.

욕을 먹고 거부를 당하는 건 선구자의 숙명입니다. 역사화에 익숙했던 당시 기준에서 마네가 쓴 독특한 기법은 그저 '실력이 부족한 사람이 그린 완성도 낮은 그림'으로 보였고, 현대 생활이라는 주제는 '예술에 어울리지 않는 저급한 주제' 취급을 받았습니다. 얼마나 거부감이 심했던지 마네의 전시 경비원들은 그림을 찢으려는 사람들을 막느라 진땀을 흘릴 정도였습니다.

이런 벽에 부딪혔을 때, 보통 사람이라면 자기 뜻을 꺾을 겁니다. 좀 더 강단이 있다면 아예 아카데미와 살롱이라는 체제

에두아르 마네
〈올램피아〉, 1863, 오르세미술관
매춘부를 소재로 그린 이 그림 역시
마찬가지로 프랑스인들에게 큰 충격
을 줬다. 여신이나 요정도 아니고, 현
실의 매춘부가 이토록 건방진 자세와
표정으로 관객을 바라보다니. 표현법
마저 당대 다른 화가들에 비해 거칠
고 생소했으니. 대중과 비평가들은
모두 한목소리로 마네를 비판했다.

(오른쪽)
에두아르 마네
〈칼을 든 소년〉, 1861,
메트로폴리탄미술관
아들 레옹이 모델이다.

를 벗어나 자신만의 길을 걸을 수도 있었겠지요. 클로드 모네
를 비롯한 다른 인상주의 화가들이 살롱 밖에서 전시를 열었
던 것처럼요. 하지만 마네는 끊임없이 살롱의 문을 두드리며
정면 돌파를 고집했습니다. 좋은 집안 출신이라는 배경, 사회
주류의 인정을 갈구하는 성격 때문이었지요. 안타깝게도 이런
시도는 마네가 필요 이상으로 미술계의 집중적인 조롱과 비난
을 받게 되는 계기가 됐습니다.

　미술계의 인정은커녕 작품이 제대로 팔리지도 않으니 '독
립해서 처자식을 데려오겠다'는 약속도 자꾸만 미뤄졌습니
다. 결국 마네가 처자식을 데려온 건 아버지가 세상을 떠난
뒤인 1863년이 돼서였습니다. 마네의 나이 서른한 살, 아들의
나이는 열한 살 때였습니다. 오랜 세월이 흐르는 동안 불꽃같
았던 사랑은 식은 지 오래. 아들과의 사이 역시 서먹하기만 했
습니다.

속마음 들켰다, 그림을 찢었다

비록 가족 관계는 삐걱거렸지만, 젊은 화가들 사이에서 마네는
어느새 영웅이 돼 있었습니다. 고리타분한 아카데미의 노인네
들이 그리는 역사 그림과 달리 마네의 그림에는 신선함이 있었
습니다. '나는 마네에게서 큰 영향을 받았다'고 말하는 화가들
도 하나둘씩 생겨났습니다. 마네는 자신을 인상주의 화가라고
부르는 걸 거부했지만, 인상주의 화가들은 그의 작품에서 크나
큰 영향을 받았지요. 마네가 그림을 발표할 때마다 따라다니는
팬들도 많았습니다. 여전히 그림이 잘 팔리지는 않았지만요.

에두아르 마네
〈발코니〉, 1869, 오르세미술관
왼쪽 아래가 베르트 모리조다.

이런 인기의 또 다른 비결은 마네의 인간적인 매력이었습니다. 비록 20대 때처럼 날씬한 근육질 몸매는 아니었지만, 여전히 그는 옷을 잘 입는 멋쟁이였습니다. 마네는 성격이 사교적이었고 유머 감각이 뛰어났습니다. 게다가 누구에게나 다정다감했고, 사람을 성별이나 재산으로 차별하지도 않았습니다. 작품 좋고 외모가 괜찮은 데다 성격까지 좋은 예술가는 동서고금을 막론하고 늘 인기 있는 법. 이런 마네에게 공공연히 호감을 표현하는 여성들이 적지 않았습니다. 마네도 자신의 인기를 즐겼습니다.

마네는 지적이고 도시적인 여성들에 끌렸습니다. 그런 여성들과의 관계 중 가장 유명한 게 인상주의 화가인 베르트 모리조(Berthe Morisot)와의 미묘한 사이입니다. 모리조는 마네의 실력을 동경했고 그의 매력을 사랑했습니다. 마네 역시 젊고 아름답고 지적인 모리조에게 푹 빠져서, 모리조에게 그림을 가르

에두아르 마네
〈피아노를 치는 마네 부인〉,
1867~1868, 오르세미술관
갈수록 그림 속 아내의 모습은 후덕해지고(현실을 일부 반영한 것이기도 하다) 묘사는 투박하고 거칠어진다.

쳐주고 그녀를 모델로 한 작품들을 여럿 그렸습니다. 하지만 모리조의 부모님에게 둘의 사랑은 말도 안 되는 일. 앞날이 창창한 딸이 처자식 있는 유부남과 만난다니 청천벽력 같은 얘기지요. 둘 사이를 정확하게 알 수는 없지만, 부모님의 집중 견제 덕에 사랑은 연애까지 이어지지 못했던 것으로 추정됩니다.

반면 아내에 대한 마네의 감정은 갈수록 차가워졌습니다. 아내는 수수하고 평범한 사람이었습니다. 하지만 시어머니를 모시고 아이를 홀로 키워내며 묵묵히 마네를 뒷바라지한 현모양처였습니다. 마네는 이런 아내를 거의 투명 인간처럼 취급했습니다. 동료 화가들을 집에 불러왔을 때도 아내를 따로 소개해주는 일이 드물었고, 간혹 아내를 불러낼 때면 대부분 피아노 연주를 시켰습니다. 이런 상황은 그의 작품 속 아내의 모습만 봐도 알 수 있습니다. 처음에는 요정처럼 그렸던 그림 속 아내의 형체는 갈수록 희미해집니다. 뒤에 그린 그림일수록 친근

에드가르 드가
〈마네와 그의 아내〉, 1860년대,
기타큐슈시립미술관
마네는 캔버스 오른쪽 부분을 칼로
찢어버렸다.

함이 묻어나는 모리조의 초상화와 대조적이지요.

마네 부부의 이런 분위기는 친구인 에드가르 드가도 본능적으로 감지할 수 있을 정도였습니다. 어느 날 드가는 마네 부부를 그린 작품을 마네에게 선물했습니다. 마네는 소파에 누워 있고 아내는 피아노를 치는 그 모습과 분위기를 담은 그림이었지요. 하지만 마네는 이 작품을 보고 아무 말 없이 칼로 그림을 찢어버렸습니다. 드가가 자기도 모르는 사이 대가다운 솜씨를 발휘해서, 마네가 숨기고 싶었던 결혼 생활의 불편한 진실을 그림에 그대로 포착했기 때문이었습니다. 마네가 헌신적인 아내에게 철저히 무관심했다는 진실을요.

어쨌든 시간은 흘렀습니다. 마네의 시간이 찾아온 건 정말 오랜 기다림 뒤였습니다. 마네가 쉰 살이 거의 다 됐을 때, 비로소 대중은 점차 마네를 비롯한 새로운 화가들의 독특한 화풍에 적응하기 시작했습니다. 처음 발표될 때 마네의 작품은 일반 대중의 눈에 황당할 정도로 저급한 그림이었습니다. 하지만 이는 생전 처음 보는 새로운 그림에 대한 거부 반응일 뿐이었습니다. 그의 진가를 알아보는 사람이 늘자 점차 그림이 팔리기 시작했습니다. 평생토록 마네를 무시하고 조롱했던 살롱도 마침내 그에게 2등 상을 줬습니다. 최고 영예인 레지옹 도뇌르(Légion d'honneur) 훈장도 받았습니다.

하지만 이는 너무 늦게 찾아온 영광이었습니다. 그가 끔찍한 병에 걸려 겨우 쉰한 살의 나이로 세상을 떠났기 때문입니다. 마네는 유언장에 썼습니다. "내 아들에게 대부분의 그림과 재산을 주고, 나머지는 아내에게 상속한다."

가족들은 어떻게 됐을까

마네에 대한 대부분의 자료는 여기서 끝을 맺습니다. 하지만 조사하다 보니 그 가족들의 뒷얘기가 궁금해져서 또 한 번 기록을 뒤졌습니다. 조사해본 내용은 이렇습니다.

에두아르 마네
〈폴리베르제르의 바〉, 1882,
코톨드미술관
마네의 대표작 중 하나로, 세상을 떠
나기 얼마 전 그렸다.

남들은 전설이라고 추켜세우지만, 아내 수잔과 아들 레옹에
게 마네는 그저 형편없는 가장일 뿐이었던 것 같습니다. 레옹
은 마네의 성을 이어받지 않고 '사생아 시절' 성을 고수했거든
요. 마네의 아내와 아들은 마네가 남긴 그림을 정리하고 기록
을 남겼지만, 이는 그저 작품을 현금화하기 위해서였습니다.

작품에 대한 유가족의 무관심을 잘 보여주는 사건이 〈막시
밀리안 황제의 처형〉을 조각조각 잘라서 팔아버린 일입니다.
마네가 세상을 떠난 뒤 그의 친구였던 드가는 시장에 나온 미
술품을 둘러보다가 소스라치게 놀랐습니다. 마네가 그렸던 작
품이 여러 조각으로 나뉘어 팔리고 있었기 때문이었지요. 드
가는 당장 그 조각들을 모두 사들였고, 레옹에게 "왜 이런 짓
을 했냐"고 호통을 쳤습니다. 레옹은 답했습니다. "그게 더 나
을 거 같아서 자른 부분도 있고, 썩어서 잘라버린 부분도 있어
요. 썩어서 잘라낸 캔버스 조각은 불을 피우는 데 썼는데… 가

치가 있었다니 아깝네요."

작품을 정리한 뒤 유가족들의 기록은 더욱 찾기 어렵습니다. 자료가 너무 부족해서 의도적으로 은둔 생활을 한 게 아닌가 싶을 정도입니다. 일단 기록에 따르면 작품을 모두 정리한 레옹은 반려동물용품과 낚시 도구를 파는 작은 가게를 열었다고 합니다. 그리고 어머니가 돌아가실 때까지 어머니를 모시고 살았습니다. 그 뒤 쉰넷이라는 다소 늦은 나이에 동갑내기 '돌싱녀'와 결혼했습니다. 은퇴 뒤 그는 노르망디에서 말년을 보냈고, 1927년 자식 없이 세상을 떠났습니다. 어떻게 보면 레옹의 이런 평범하고 소박한 은둔자 같은 삶은, 화려하게 살다 죽어서 전설이 된 아버지와 정확히 반대입니다.

영원한 명성을 갈망하며 평생을 바쳤지만, 소중한 가족조차 제대로 챙기지 못했던 마네. 레옹은 아버지의 이런 삶의 방식과 정반대로 살고 싶었던 게 아닐까요. 아버지가 그린 그림은 대충 팔아버렸고, 별 볼 일 없는 가게를 운영하다 은퇴했고, 자기 마음 가는 대로 결혼했으니까요. 사람들은 수군댔을 겁니다. 위대한 아버지와 딴판으로 보잘것없는 자식이라고. 하지만 레옹은 이런 평가를 전혀 신경 쓰지 않았을 것입니다. 머리가 희끗희끗해져 은퇴한 뒤에는 정답게 아내의 손을 잡고 매일 노르망디 해변을 걸었을 겁니다. 그리고 아마도, 아버지보다 행복했을 거라는 생각이 듭니다. 아버지와 달리 곁에 있는 사람의 손을 꼭 잡아줄 수 있었으니까요.

자연의 친근함과 편안함을 그린
사실주의 화가

○
페데르 뫼르크 뮌스테드
Peder Mørk Mønsted

동화 속 주인공처럼 모든 걸 다 가진 화가가 있었습니다. 그는 좋은 집안에서 태어나 최고의 학교에서 탁월한 스승에게 그림을 배웠고, 뛰어난 재능 덕분에 그림을 그리자마자 곧장 스타가 됐습니다. 누구라도 그의 작품을 보면 감탄할 수밖에 없었습니다. 누가 봐도 잘 그린, 너무나도 아름다운 그림이었으니까요. 화가는 유명해졌고 많은 돈을 벌었습니다. 그의 명성이 얼마나 높았는지 저 멀리 외국의 왕조차 그를 자기 나라로 모셔 와 "당신의 손으로 우리나라 풍경을 그려달라"고 할 정도였습니다.

화가는 인생을 즐길 줄도 알았습니다. 그는 1년에도 몇 번씩 여러 대륙을 누비며 세계여행을 다녔습니다. 그리고 여행에서 본 풍경을 그린 작품을 팔아 더 큰 부자가 됐습니다. 가정은 화목했고, 몸은 건강했습니다. 그렇게 화가는 평생을 별 어려움 없이 행복하게 살다가 여든두 살에 세상을 떠났습니다.

이렇게 큰 성공을 거둔 화가라면 당연히 오늘날에도 유명하겠지요. 그런데 그렇지 않습니다. 우리 주변에 페데르 뫼르크 뮌스테드(1859~1941)라는 이름을 아는 사람은 거의 없으니까요. 화가가 죽은 뒤 그의 이름은 급속도로 잊혔고, 고향인 덴마크에서조차 그의 삶과 작품 세계를 제대로 조명하는 논문이나 책이 나오지 않았을 정도로 푸대접받았습니다. 대체 이 화가에게 무슨 일이 있었던 걸까요. 왜 그는 잊혔을까요.

(오른쪽)
페데르 뫼르크 뮌스테드
〈화창한 겨울날 썰매 타기〉, 1919,
개인 소장

그가 잊힌 이유

거기엔 세 가지 이유가 있습니다. 첫째, 굴곡 없는 삶을 살았다는 점입니다. 예술 작품을 만드는 핵심 재료는 예술가가 살아온 삶과 생각입니다. 사람을 그리든 풍경을 그리든 마찬가지입니다. 다른 사람의 작품이나 사진을 그대로 베껴 그린 게 아니라, 예술가만의 시각과 해석이 담기고 그만의 독창성으로 사람들에게 감동을 주는 작품이 가치 있는 작품이겠지요. 그래서 예술가의 삶을 알면 작품을 이해하는 데 많은 도움이 됩니다. 예술가의 삶이 감동적일수록, 살면서 더 큰 비극을 극복했을수록 감동은 더 커집니다. 그런 삶의 향기가 작품에도 녹아 있을 테니까요. 이 책에서 소개하는 이야기들 대부분은 그런 화가들의 얘깁니다.

그런데 반드시 훌륭한 인품을 가져야만 좋은 작품을 남길

페데르 뫼르크 뮌스테드
〈봄의 반사〉, 1893, 개인 소장

수 있는 건 아닙니다. '막 산' 예술가 중에 걸작을 남긴 사람도 더러 있습니다. 사실 좋은 작품은 작가의 천재성과 상상력만으로도 충분히 만들어질 수 있거든요. 새 애인이 생겼다고 전 여자친구를 정신병원에 강제 입원시킨 데다, 남의 돈까지 상습적으로 떼먹은 '빛의 거장' 렘브란트(Rembrandt Harmensz van Rijn)가 대표적인 예입니다. 독창적인 작품을 만드는 데 필요한 '자유로운 영혼'이라는 건, 때로는 주변에 큰 폐를 끼치기도 합니다.

둘 중 어떤 식이든 역사에 이름을 남긴 예술가들에게는 공통점이 하나 있습니다. 삶과 작품에 '드라마'가 있다는 겁니다. 빈센트 반 고흐(Vincent Van Gogh)가 대표적이죠. 굽이치는 고흐의 붓질에는 천재의 불꽃같은 예술혼과 자신을 파괴하는 광기가 그대로 녹아 있는 듯합니다.

하지만 이 남자, 뢴스테드는 그렇지 않습니다. 기록만 보면 정말이지 흠잡을 데 없는 부러운 인생을 살았기 때문입니다. 그래서 그만큼 남들 입에 오르내릴 만한 이야깃거리는 많지 않은 삶이었습니다. 그의 삶에 대한 기록이 별로 남아 있지 않은 이유입니다.

그의 삶을 되짚어보면 이렇습니다. 1859년 덴마크의 성공한 사업가의 아들로 태어나 일찌감치 미술 공부를 시작해, 당시 덴마크 미술 최고 거장들의 지도를 받으며 공부했습니다. 같은 고향 출신 대가인 페데르 세베린 크뢰위에르, 프랑스 파리의 유명 화가 윌리엄 아돌프 부그로(William-Adolphe Bouguereau)에게 그림을 배운 것이지요. 그리고 1874년 데뷔한 뒤 곧바로 성공을 거둬 1879년 프랑스와 독일에서 연 대규모 전시회를 비롯해 당대 여러 주요 국제 전시회에 빠짐없이 참가했습니다. 그러니까 비유하자면 '금수저'인데 국내 최고 명문대를 나와 해외 유학을 성공적으로 마치고, 사회 초년생 때부터 돈을 엄청나게 벌었다는 거지요.

그의 실력은 대단해서 그의 그림을 한 번 본 사람들은 곧바

로 팬이 됐습니다. 당시 왕국이었던 그리스의 왕 요르요스 1세
도 그중 하나였습니다. 요르요스 1세는 뢴스테드에게 초청장
을 보냈지요. "우리 왕실의 손님으로 초청합니다. 와서 왕실 가
족들의 초상화와 그리스의 풍경, 고대 유적들을 그려주면 고맙
겠습니다." 뢴스테드는 초청을 기쁘게 받아들였습니다. 그리
스에도 수많은 화가가 있는데, 굳이 외국인에게 꼭 당신의 손
으로 그린 우리나라 모습을 보고 싶다고까지 했으니, 화가로서
그만한 영광이 또 없었을 겁니다.

그리스 외에도 뢴스테드는 스위스와 이탈리아, 북아프리카
를 자주 방문하며 여행을 즐겼습니다. 그리고 그곳에서 본 풍
경을 작품으로 그렸습니다. 1941년 세상을 떠날 때까지 그린
작품 수는 무려 1만 8,000여 점이나 됩니다. 오랜 세월 동안
뢴스테드는 중북부 유럽을 통틀어 가장 인기 있고 돈 많은 화
가 중 한 명이었습니다. 특히 독일에서 큰 인기를 누렸고, 러시
아 황제와 덴마크 왕실도 그의 작품을 사들였다고 합니다.

인기가 많아도 문제

그가 잊힌 두 번째 이유로는 너무 큰 인기를 들 수 있습니다.
최상급 와인을 만들 수 있는 좋은 포도를 얻으려면 척박한 환
경이 필요하다고 합니다. 포도나무는 물과 양분이 충분하면 싱
거운 열매를 맺습니다. 하지만 살아남기 어려운 환경에서는 훨
씬 더 달고 농축된 맛의 포도를 만듭니다. 모든 양분을 열매로
집중시켜 열매를 더 맛있게 만들어서, 자손을 최대한 멀리 퍼
뜨리려는 일종의 생존 본능이지요. 예술가도 똑같습니다. 자기
작품이 인정받지 못할 때 작가는 안간힘을 써서 작품의 수준
을 높입니다. 다양한 기법을 시도해보기도 하고, 기존의 기법
을 고수하되 완성도를 극한까지 높여보기도 합니다. 그렇게 죽
을힘을 다해 자기 잠재력을 쥐어짰냈을 때 예술가는 훌쩍 성
장합니다. 그러다가 몸과 마음을 돌보지 못해서 비극적인 최후

를 맞는 예술가들도 있지만요.

하지만 뢴스테드는 너무 인기가 많은 화가였습니다. 화가로 명성을 얻기 시작한 뢴스테드에게 세계 각지에서 그림을 그려 달라는 주문이 쏟아졌습니다. 1만 8,000여 점에 달하는 그림을 모두 완성도 높게 독창적으로 그려낸다는 건 그 누구도 불가능한 일일 것입니다. 뢴스테드는 자신의 삶을 불살라 작품 수준을 한 단계 높이는 대신, 자신만의 형식과 패턴을 만들어 비슷비슷한 그림을 그려내는 식으로 주문량을 소화해냈습니다. 그래서 뢴스테드가 인생 후반에 그린 그림은 정교하고 친근하지만 새로움이 없고 전형적이라는 평가를 받습니다.

뢴스테드의 그림을 유심히 살펴본 몇 안 되는 전문가들은 이렇게 말합니다. "만약 뢴스테드가 인기 없는 화가였다면, 그는 죽을힘을 다해 노력해서 더 높은 경지에 이르렀을 것이다. 뢴스테드가 화가 생활 초중반에 그린 그림을 보면 안다. 완성도는 다소 들쭉날쭉하지만 실험적인 시도와 톡톡 튀는 개성의 흔적이 보인다. 뢴스테드는 분명 훨씬 위대한 화가가 될 수 있었다."

하지만 뢴스테드는 그러지 못했습니다. 그래서 그의 작품은 오늘날 예술 작품이라기보다는 '장인이 만들어낸 공예품'에 가까운 취급을 받습니다. 명품 시계라고 하면 이해가 쉽겠지요. 아름답고, 기술적인 완성도가 높고, 하나쯤 갖고 싶지만 걸작이 된 예술품 특유의 '위대함'이 없는 그림. 그래서 오늘날 유력 미술관들은 그의 작품에 그다지 관심을 보이지 않습니다. 가격은 가로 1미터 정도 크기 그림 한 점에 수천만 원가량으로, 결코 싼값은 아니지만 비슷한 시기 위대한 거장들의 작품 가격이나 생전 위상을 감안하면 턱없이 낮은 수준입니다.

색채와 형태가 주는 힘

그렇다고 해서 뢴스테드의 작품 세계를 마냥 깎아내릴 수는

없습니다. 그의 작품이 너무 사실적이어서 흔한 극사실주의 그림으로 생각하는 사람들이 있는 건 사실입니다. 하지만 자세히 뜯어보면 그렇지 않습니다. 세밀해야 할 부분은 극도로 세밀하게 표현하면서도, 힘을 빼야 할 곳은 제대로 힘을 뺐거든요. 그래서 나무의 잎사귀 하나, 풀 한 포기까지 일일이 묘사했다면 느낄 수 없는 세련되고 편안한 느낌이 있습니다. 사진이 아닌 그림만이 간직할 수 있는 매력이 있고요.

묘사도 탁월합니다. 예컨대 물은 자연에서 가장 흔하고 아름다운 것 중 하나지만 표현하기는 어렵습니다. 투명하면서도 주변에 있는 것들을 반사하기 때문입니다. 그래서 적잖은 인상파 화가들이 물을 표현할 때 어려움을 겪었습니다. 빛을 반사하는 잔물결처럼, 물 대신 빛이 주는 효과를 표현하는 일종의 꼼수를 쓴 경우도 많았지요. 하지만 묀스테드는 누구보다도 완벽하게 물을 그려냈습니다. 눈도 마찬가지입니다. 르누아르는 눈을 두고 "도대체 저 곰팡이 같은 희끄무레한 걸 왜 그리는지

페데르 뫼르크 묀스테드
〈계곡을 흐르는 시냇물〉, 1905,
개인 소장

페데르 뫼르크 묀스테드
〈우드랜드 숲〉, 1898, 개인 소장

모르겠다"고 했지요. 하지만 묀스테드의 눈은 당장이라도 손으로 잡을 수 있을 것처럼 사실적입니다.

이는 자연의 색채와 형태에 대한 철저한 연구 덕분입니다. 스승인 크뢰위에르에게 배운 색채와 프랑스에서 배운 자연주의 기법, 그리고 고향 덴마크의 산천. 묀스테드는 이것들을 조합해 나뭇가지 사이로 비치는 햇살과 물에 반사되는 숲의 풍경, 겨울과 봄을 동시에 표현할 수 있는 풍부한 색을 만들어냈습니다. 이런 실력과 화풍을 갖추기 위해 그는 어마어마한 노력을 기울였을 것입니다. 기록으로 남지 않았을 뿐, 그 과정에서 남들처럼 인생의 쓴맛도 적잖이 겪었겠지요.

위대한 천재가 자기 내면을 절규하듯 쏟아낸 그림, 삶을 불

사르며 심오한 논리를 극한까지 추구해 표현해낸 작품은 아름답습니다. 그런 작품이야말로 미술 교과서에 실려 인류의 영원한 유산으로 남을 만합니다. 하지만 모두가 그런 작품을 그릴 수는 없습니다. 그럴 필요도 없습니다. 무엇보다도 화가 자신에게 불행입니다.

이런 맥락에서 뢴스테드의 작품에는 다른 위대한 명화들에 없는 매력이 있습니다. "자연은 아름답고 나는 그걸 잘 그려냈잖아. 어때, 멋지지?"하는 듯한 친근함과 편안함이 있습니다. 뛰어난 재능을 가진 사람이 노력해서 좋은 결과물을 내는, "나도 저렇게 살고 싶다"는 생각이 드는 삶. 열심히 노력하면 닿을 수 있을 것 같은 느낌이 드는 훌륭한 삶을 살았기 때문일 것입니다.

확실히 그의 그림에는 보는 이들을 행복하게 만드는 힘이 있습니다. **뢴스테드가 수많은 작품을 남겼는데도 그의 전시가 좀처럼 열리지 않는 마지막 이유가 여기에 있습니다.** 그의 작품 상당수가 세계 각지에 뿔뿔이 흩어져 있어서 이걸 한데 모으는 건 물론이고 무슨 작품이 얼마나 있는지 알기도 어려운 상황이거든요. 뒤집어 말하면 뢴스테드의 그림이 그만큼 많은 집안을 화사하게 밝히고 있다는 얘기기도 합니다. 지금도 보세요. 비록 책에 실린 그림으로 보고 있지만, 너무 잘 그렸잖아요!

PART

3

—

고난
그럼에도 언젠가 찾아올
그날을 기다리며

미술계 왕따에서 전설이 된
베네치아 화파의 대가

○
틴토레토
Tintoretto

"미친 거 아냐? 당신은 상도덕도 없어?"

　1564년 베네치아의 자선단체 '산로코'의 건물. 이곳에 모인 당대 최고의 화가들이 일제히 분통을 터뜨렸습니다. 그도 그럴 만했습니다. 원래대로였다면 이날은 건물 천장에 그림을 그릴 작가를 뽑는 날. 화가들은 각자 스케치한 작품을 보여주며 작품 구상을 발표하고, 자선단체는 그중 하나를 골라 일감을 주

기로 돼 있었지요. 쉽게 비유하면, 화가들이 신사업을 따내기 위해 설계도를 갖고 '경쟁 프레젠테이션(PT)'을 하는 날이었습니다.

그런데 경쟁 PT를 하러 와보니 기가 막힐 일이 벌어져 있었습니다. 어떤 정신 나간 작자가 아예 완성본을 만들어 와서 몰래 천장에 달아놓은 겁니다. 그리고 그 작자가 하는 말. "이미 설치까지 했으니까 공짜로 드릴게요. 다른 분들은 이제 집에 가시면 됩니다." 화가 머리끝까지 난 화가들은 "저 그림을 뜯어버리자"고 소리쳤지만, 이미 때는 늦었습니다. 이 자선단체의 규칙이 '누가 기부한 물건은 거절하지 않고 받는다'였기 때문입니다.

이 황당한 일을 벌인 화가의 이름은 틴토레토(1518~1594). '꼼수'까지 써가며 일감을 따와 온갖 욕을 자초했으면서, 돈까지 안 받은 건 무슨 심보였을까요? 지금부터 베네치아 화파의 거장이자 당시 미술계의 '왕따'였던 틴토레토의 이야기를 해보겠습니다.

어린 틴토레토, 거장에게 찍히다

레오나르도 다빈치(Leonardo da Vinci), 미켈란젤로(Buonarroti Michelangelo), 라파엘로(Raffaello). '르네상스 미술가' 하면 우리는 보통 이 사람들을 떠올립니다. 모두 피렌체를 기반으로 활동한 작가들이지요. 하지만 당시 이탈리아 땅에는 이들 못지않은 거장들이 있었으니, 베네치아를 기반으로 활동한 '베네치아 화파'였습니다.

16세기 베네치아는 지중해 무역을 지배하는 세계 최고의 부자 나라 중 하나였습니다. 사람과 물건이 오가는 곳엔 돈이 모이고, 돈이 있는 곳에서 예술은 꽃을 피우는 법. 해상 무역으로 쌓아 올린 막대한 부, 지중해의 화사한 풍광, 다양한 문화권과의 교류, 향락적인 분위기 덕분에 당시 베네치아는 그야말로

'컬러풀'했습니다. 선과 묘사를 중시했던 피렌체 미술과 달리, 베네치아의 거장들이 화려하고 풍부한 색채 표현에 집중한 것도 이런 영향 덕분이었지요.

그러니 1518년 베네치아에서 염색공의 아들로 태어난 틴토레토가 색채에 매료된 것도 당연합니다. 다만 옷감에 물을 들였던 아버지와 달리 틴토레토는 그림을 그리는 데 관심이 많았습니다. 도우라는 염색은 안 돕고, 여기저기 그림만 그려대던 틴토레토. "그래, 그러면 제대로 배워봐라." 틴토레토가 열다섯 살 무렵, 아버지는 그를 당시 최고의 거장 베첼리오 티치아노(Vecellio Tiziano, 1448-1490년경~1576)의 아틀리에로 보냅니다. 당시 티치아노의 별명은 '회화의 군주(왕)'. 베네치아는 물론 전 유럽을 통틀어 최고의 화가로 평가받는 거장이었죠.

하지만 틴토레토는 불과 2주도 안 돼 화실에서 쫓겨납니다. "티치아노가 제자의 재능을 질투했다" "틴토레토의 성격이 너무 이상했다" 등 해석이 분분하지만, 여러 정황을 보면 그냥 둘의 궁합이 안 맞았다고 생각하는 게 합리적입니다. 아무것도

틴토레토
〈최후의 만찬〉, 1592~1594,
산조르조마조레성당
틴토레토의 대표작 중 하나로 꼽히는 작품. 영화의 한 장면을 보는 듯한 복잡하면서도 역동적인 구도, 극적인 빛의 효과가 눈길을 끈다.

없는 10대 소년이 거장에게 위협이 되면 얼마나 됐겠으며, 잘 못하면 또 뭘 얼마나 잘못했겠습니까. 살다 보면 이렇게 궁합이 안 맞는 사람도 있는 법이지요. 아무 이유 없이 사람을 싫어 하는 인간도 많고요.

하지만 틴토레토에게는 보통 일이 아니었습니다. 당시 화가가 되는 일반적인 방법은 이렇게 누군가의 화실에 제자로 들어가는 것이었습니다. 하지만 세계 최고 거장에게 찍히고 쫓겨난 틴토레토를 받아줄 화실은 이제 없었습니다. 사실상 시작도 하기 전에 화가 인생을 좋 친 거나 다름없는 상황입니다. 틴토레토가 파블로 피카소(Pablo Picasso)나 안토니 반 다이크(Anthony Van Dyck)처럼 누구에게 그림을 배우거나 연습할 필요가 없는 '타고난 천재'도 아니었습니다.

하지만 틴토레토는 포기하지 않았습니다. 가구를 만드는 장인들과 함께 일하며 그림을 배웠고, 시체를 해부해가며 그림을 그리는 데 필요한 해부학을 공부했습니다. 빛과 공간 표현을 익히기 위해 밀랍으로 인형을 만들고 빛을 다르게 비추면서 명암을 공부했지요. 공부로 따지면, 선생님도 교과서도 문제집도 없이 수능 기출문제만 가지고 공부를 한 겁니다. 보통 사람은 못 할 일이지만, 틴토레토는 '노력의 천재'였습니다. 덕분에 틴토레토는 뛰어난 그림 실력과 함께 그 누구와도 다른 독창적인 화풍을 얻게 됩니다.

근본 없는 마케팅으로 대성공

그의 작품은 영화의 한 장면을 보는 것 같습니다. 작품 속 인물들의 움직임은 다소 과장돼 있고 원근법과 단축법도 독특하지만, 그래서 깊은 인상을 남깁니다. 빛을 비추는 실험을 직접하며 공부해서 그런지 명암 대비는 다소 불안정한 느낌을 주지만 강렬하고 신비롭습니다. 그래서 장 폴 사르트르(Jean Paul Sartre)는 "최초의 영화감독은 틴토레토"라는 평가를 남겼습니

틴토레토
〈성 마르코의 시신 발견〉,
1562~1566, 브레라미술관
성인의 유해를 찾기 위해 무덤을 뒤
지는 베네치아 상인들 앞에 성 마르
코가 나타나 "여기 있으니 다른 시신
을 그만 꺼내라"고 하는 장면을 묘사
했다. 극적인 효과를 내기 위해 틴토
레토는 동굴 모양의 깊은 공간을 만
들고 명암 대비를 더해 불가사의한
분위기를 연출했다.

다. 그만큼 그림이 드라마틱하다는 거지요.

　문제는 그가 당시 미술계에서 공공연한 '왕따'였다는 겁니
다. 업계 최고 대가에게 찍혔고, 근본도 없는 틴토레토를 보는
다른 화가들의 시선이 고울 리 없습니다. 티치아노는 서른 살
이나 어린 틴토레토가 뭐가 그리 맘에 안 들었는지 틈만 나면
틴토레토의 욕을 하고 뒤로 손을 써서 일감 수주를 방해했습
니다. 틴토레토가 티치아노에 대해 항상 좋은 말만 했던 걸 감
안하면 졸렬하지요. "어차피 뭘 해도 욕을 먹는데, 어디 한번
내 맘대로 해보자." 마침내 틴토레토는 '정면 돌파'를 결심하

고 혁신적인 마케팅에 나섭니다.

첫째, 공짜 마케팅입니다. 지금도 화가들은 누군가에게 '공짜 그림'을 선물하는 걸 금기시합니다. 공짜로 그림을 뿌리기 시작하면 그림 가치가 확 떨어진다는 게 이유입니다. 하지만 틴토레토는 역발상을 했습니다. "일단 공짜로라도 그림을 그려서 유명해져야겠다. 돈을 좀 덜 벌어도, 명성과 영향력을 키우면 나머지는 따라올 거야." 그래서 틴토레토의 초기 작품 중에선 공짜로 그려주거나 값을 확 깎아준 그림이 많습니다.

그림을 받은 이들은 훌륭한 품질에 감탄했습니다. 그리고 주변에 입소문을 내기 시작했습니다. "아직은 무명 화가지만, 분명히 곧 크게 될 거야." 자랑할 만큼 잘 그린 작품이기도 하고, 틴토레토가 유명해질수록 그림은 더 비싸질 테니까요. 처음에 언급한, 자선단체 산로코 건물 벽화를 공짜로 그린 것도 이런 이유에서였습니다. 결국 일은 틴토레토의 뜻대로 돌아갔습니다. 훗날 틴토레토는 산로코의 벽과 천장 그림을 사실상 독점하게 됩니다. 그가 여기에 그린 그림만 총 70여 점에 이릅니다.

둘째, 박리다매입니다. 돈을 버는 것보다 영향력을 키우는 데 집중했던 틴토레토는 아틀리에 경영에도 똑같은 철학을 적용합니다. 남들도 '공장식 아틀리에'를 운영하는 건 마찬가지였지만, 틴토레토는 그 규모를 최대한 키웠습니다. 그리고 이익보다 매출액을 늘리는 데 몰두했지요. 엄청나게 빨리, 많이, 싸게 그린 겁니다. 이렇게 평생 그가 그린 그림 너비가 총 3,500제곱미터에 달한다는 얘기도 있습니다. 그래서 "틴토레토는 붓이 아니라 빗자루로 그린다"는 말도 나왔죠.

그래서 틴토레토의 그림 중에서는 다소 마무리가 거칠고 서민적인 그림이 많습니다. 너무 많이 그린 탓에 개중에는 수준이 좀 떨어지는 그림도 있습니다. 하지만 틴토레토의 의도는 적중했습니다. 이름값이 높아지면서 냉담하던 귀족들도 하나둘씩 틴토레토에게 초상화를 맡기기 시작한 거죠.

셋째, 맞춤형 서비스입니다. 당시 틴토레토의 주요 경쟁자는 서른 살 많은 거장 티치아노와 열 살 어린 젊은 화가 파올로 칼리아리 베로네세(Paolo Caliari Veronese, 1528~1588)였습니다. 둘 다 부드럽고 섬세한 귀족 취향의 그림을 그렸고, 그래서 귀족들의 주문이 쏟아졌지만, 작품 마감이 늦었죠. 틴토레토는 생각합니다. '내가 저 일을 좀 해야겠다. 어차피 이 사람들은 내가 뭘 해도 이유 없이 싫어하는데, 뭔 상관이야?'

그렇게 틴토레토는 경쟁자들의 고객을 가로채기 시작합니다. 티치아노나 베로네세에게 주문을 넣어놨지만 한참을 기다리고 있는 사람들에게 접근해 "그들과 비슷한 느낌으로 더 싸게, 빠르게 그려주겠다"고 한 거지요. 고객 입장에서는 마다할 이유가 없습니다. 반면 고객을 뺏긴 입장에서는 머리끝까지 열을 받을 수밖에 없습니다. 당시 베네치아 화가들이 모였다 하

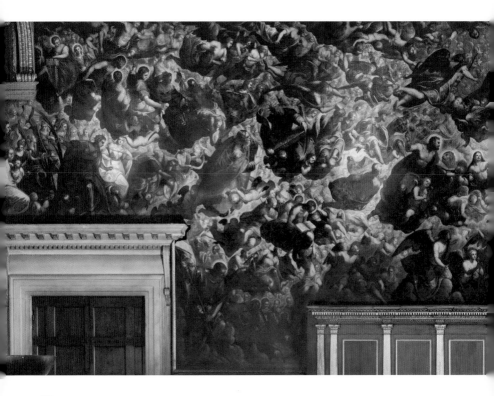

면 틴토레토를 욕한 것도 충분히 이해할 만한 일입니다.

미술계 왕따에서 위대한 전설로

하지만 틴토레토가 돈 때문에 이런 일을 벌인 건 아닙니다. 사업 규모는 컸지만, 화가 자신은 작업실과 집만 오가며 검소하게 살았습니다. 돈 욕심을 크게 내지도 않았습니다. 이를 잘 보여주는 대표적인 사례가 두칼레 궁전에 있는 그의 대표작 〈낙원〉입니다. 그림 크기가 세로 9.1미터, 가로 22.6미터에 달하는 대작입니다. 작품에 감탄한 베네치아 당국은 "부르는 대로 값을 주겠다"고 했지만 화가는 "알아서 주면 된다"고 했습니다. 이만큼 중요한 장소에 이만한 대작을 걸었다는 것으로 충분히 만족한 거지요.

틴토레토
〈낙원〉, 1588, 두칼레궁전
틴토레토가 두칼레궁전(베네치아 총독의 궁전)에 그린 초대형 유화로, 19세기 미술 평론가 존 러스킨은 이 그림을 두고 "이 세상에 있는 모든 예술작품 중 단연코 가장 귀중한 작품"이라고 말했다. 가로 길이가 22미터로, 그림이 너무 커서 실제로 봐도 제대로 감상하기가 쉽지 않다.

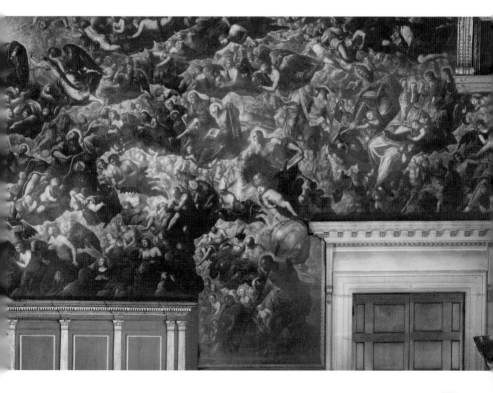

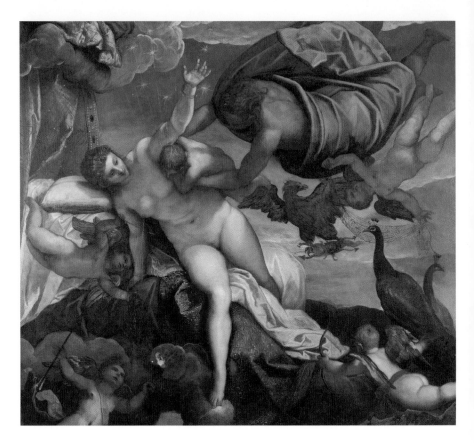

틴토레토
〈은하수의 기원〉, 1575,
런던내셔널갤러리
합스부르크 가문의 신성로마제국 황
제 루돌프 2세를 위해 틴토레토가 그
린 작품. 루돌프 2세의 취향에 맞춰
티치아노를 연상시키는 부드럽고 조
화로운 화풍으로 그렸다. 마무리도
평소보다 더 꼼꼼하게 했다.

틴토레토를 움직인 건 '감동을 주는 위대한 화가가 되고 싶
다'는 예술가의 열정이었습니다. 서민적이고 에너지 넘치는 화
풍도, 과격한 마케팅도 왕따와 배척이라는 현실을 이겨내고 이
런 목표를 달성하기 위한 전략이었습니다. 염색공의 아들을 뜻
하는 그의 별명 '틴토레토'부터가 그랬습니다. 그의 본명은 야
코포 로부스티(Jacopo Robusti). 다른 화가들은 본명을 쓰거나
자신에게 귀족적인 별명을 붙이는 데 열중했지만, 틴토레토는
오히려 자신의 서민적인 배경을 더욱 강조했습니다.

그의 개성적이고 현대적인 예술은 엘 그레코(El Greco)와 카
라바조(Caravaggio), 루벤스(Peter Paul Rubens) 등 훗날 대가들
에게 많은 영향을 미쳤고, 오늘날 현대미술에까지 그 흔적을

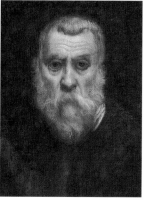

남겼습니다. 다만 캔버스에 그린 그림보다 벽화를 훨씬 많이 남겼기 때문에, 베네치아를 방문하지 않으면 그의 작품을 직접 보기가 쉽지 않습니다. 벽화를 뜯어올 수가 없으니까요. 베네치아에서 그의 그림으로 가장 유명한 장소는 자선기관 건물 '스쿠올라 디 산로코(유네스코 세계문화유산)'입니다. 천장에 몰래 공짜 그림을 그려준, 글 첫 부분에 언급한 바로 그곳입니다.

수백 년간 이곳을 찾는 사람들은 주로 가진 게 없는 이들이었습니다. 당장 오늘 밤 머물 곳이 없는 고아, 남편을 잃고 생활고에 시달리는 과부, 지참금을 낼 돈이 없어 결혼하지 못하는 소녀들이 도움을 요청하기 위해 불안한 마음으로 모여들었습니다. 그리고 그들은 틴토레토가 그린 천국과 성서 속 장면들을 올려다봤습니다. 그리고 생각했지요. '지금 삶이 힘들지만, 착하고 성실하게 살면 언젠가 나도 복을 받을 거야.'

끊임없는 견제와 배척을 견디며 화가가 그토록 열심히 살았던 건 바로 이런 반응을 보기 위해서였습니다. 틴토레토라는 이름은 그렇게 전설이 됐습니다.

트라우마를 딛고 풍경화의 신기원을 연
독일 낭만주의 거장

○
카스파르 다비트 프리드리히
Caspar David Friedrich

지난 30년간 남자는 수많은 밤을 후회로 지새워왔습니다. 그 일은 남자가 열세 살 때 벌어졌습니다. 한 살 아래였던 말을 잘 따르던 귀여운 동생. 뭘 하든 어디를 가든 형제는 늘 함께였습니다. "얼음이 녹고 있으니 위험하다"는 아버지의 말 따윈 귀에 들어오지 않던 나이. 형제는 함께 빙판 위에서 신나게 스케이트를 탔더랍니다. 그러다 남자의 발밑이 갑자기 무너져 내렸고, 코와 입으로 쏟아져 들어오던 차디찬 물, 나를 구하려고 뛰어드는 동생의 다급한 얼굴, 그리고 흐려지는 의식…. 집 침대에서 눈을 뜨니, 동생은 더는 세상에 없었습니다. 살아남은 건 남자뿐이었습니다.

어느덧 오랜 시간이 흘렀습니다. 고통스러운 기억은 마음속 깊은 곳에 숨어 있다가도 남자가 약해지면 튀어나와 마음을 헤집어놓곤 했습니다. 부모님과 여러 형제의 죽음은 우울증을 더욱 심하게 만들었습니다.

하지만 이미 모두 지난 일. 이제 남자에게는 아내가 있고, 아이도 생겼습니다. 그는 생각했습니다. 이제 상처는 뒤로하고 잘 살아보자고. 독일 낭만주의 거장 카스파르 다비트 프리드리히(1774~1840)의 이야기를 시작합니다.

상처를 딛고 슈퍼스타로

프리드리히는 1774년 독일 북동부의 도시 그라이프스발트(당시에는 스웨덴)에서 열 명의 자녀 중 여섯째로 태어났습니다. 집

안 형편은 괜찮았지만, 일곱 살 때 겪은 어머니의 병사를 시작으로 가족의 잇따른 죽음을 마주해야 했습니다. 열세 살 때의 사건은 결정적이었습니다. 빙판이 깨져 물에 빠진 프리드리히를 구하려던 동생이, 그만 물에 빠져 세상을 떠난 겁니다. 이 일은 두고두고 그에게 트라우마가 됐습니다. 프리드리히는 이후 삶과 죽음, 계절의 순환 등 세상의 섭리와 종교에 대해 깊이 생각하게 됐습니다.

삶의 허망함에 일찌감치 눈을 떴기 때문이었을까요. 이듬해부터 프리드리히는 예술을 시작했습니다. 인근 대학교에서 '풍경화 고수'로 이름을 날리던 드로잉 교수에게 그림을 배우기도 하고, '단순히 눈에 보이는 풍경보다 마음으로 보는 풍경이 중요하다'는 가르침도 받았습니다.

택한 장르는 풍경화였습니다. 그전까지만 해도 유럽 미술계에서는 풍경화를 시시하다고 여기는 분위기가 있었습니다. 풍경을 있는 그대로 따라 그리는 게 무슨 예술이냐는 거지요. 하지만 프리드리히의 생각은 달랐습니다. 대자연이야말로 세상의 섭리를 가장 잘 보여주는 작품. 평범한 사물에서도 우주의 원리와 신의 존재를 떠올리던 그에게는 풍경화야말로 진정한 예술이었습니다. 프리드리히는 여기서 한 걸음 더 나아갔습니다. 자신의 마음속 여러 풍경을 섞어 재구성한 겁니다. 대자연이 품고 있는 위대함과 무한성을 최대한 강조하기 위한 장치였지요. 안개와 어둠, 빛에 대한 특유의 섬세한 묘사는 이런 효과를 극대화했습니다.

남다른 관찰력과 통찰력 덕분에 프리드리히는 풍경 화가로 금세 두각을 보였습니다. 실연으로 인한 슬픔과 어릴 적 트라우마 등이 겹치면서 2년간 우울증을 겪는 등 여러 고생도 했지만, 서른한 살이 되던 1805년 처음으로 중요한 예술적 성공을 거두게 됩니다. 독일의 대문호 괴테가 주최한 그림 대회에서 세피아 먹물로 그린 드로잉 두 점으로 최고상을 받은 겁니다.

이후 그는 탄탄대로를 걸었습니다. 〈산속의 십자가〉와 〈바 닷가의 수도사〉 등 작품이 미술계의 열광적인 반응을 일으 켰습니다. 그림이 잘 팔린 덕분에 돈도 꽤 많이 벌었습니다. 1816년에는 드레스덴예술원 회원에 선출돼 월급을 받게 됐 고, 생활이 안정되면서 2년 뒤인 마흔네 살 때는 결혼까지 하 게 됐습니다. 아내는 열아홉 살 연하의 쾌활한 여성이었습니 다. 그의 적지 않은 대표작이 이때 탄생했습니다. 이 시기 그 림들은 프리드리히의 다른 작품들보다 상대적으로 분위기가 편안하고 여성 등장인물이 많은 게 특징입니다. 그의 인생에 서 가장 행복한 시기였습니다.

카스파르 다비트 프리드리히 〈바닷가의 수도사〉, 1808~1810, 베를린국립미술관
독일 낭만주의 회화 중 가장 대담한 작품으로 여겨진다. 모든 선이 그림 밖으로 이어지면서 그림은 무한한 세 계를 담은 것처럼 보인다. 작품을 보 는 사람은 작품 속 수도사와 함께 자 신의 왜소함을 인식하며 우주의 힘에 대해 생각하게 된다.

거듭된 불운, 살아난 트라우마

하지만 프리드리히에게 허락된 행복은 금세 끝났습니다. 결혼 2년 뒤 가장 친한 친구이자 예술적 동지였던 게르하르트 폰 퀴 겔겐(Gerhard von Kügelgen)이 산책하러 나갔다가 강도에게 살

**카스파르 다비트 프리드리히
〈바닷가의 월출〉, 1821,
예르미타시미술관**

해당하면서, 그의 마음속 트라우마가 되살아난 게 시작이었습니다.

하필 이 시기 유럽의 미술 유행이 급격히 변했습니다. 사실주의와 자연주의 예술이 인기를 끌면서 프리드리히가 그리던 낭만주의 그림은 '한물간 스타일' 취급을 받았고, 예술학교에서도 학과장 승진에 실패했습니다. 이때부터 프리드리히는 자기 내면으로 가라앉기 시작합니다. 멀쩡히 잘 있는 아내가 자신의 친구와 불륜을 저질렀다고 의심하는 등 망상증과 비슷한 증세를 보이기도 했고요.

그 와중에도 프리드리히는 자신만의 예술을 추구하기 위해 혼신의 힘을 기울였습니다. 이전보다 좀 더 다채로운 색을 쓰는 등 여러 변화도 시도했습니다. 그의 후기 대표작 〈빙해〉나 〈삶의 단계〉는 이때 나온 작품입니다.

이런 노력도 무색하게 1835년 뇌졸중이 프리드리히를 찾아왔습니다. 팔과 다리가 불편해지면서 이제는 더 이상 유화를 그릴 수 없었습니다. 가난이 찾아왔습니다. 그리고 5년 뒤 두 번째 뇌졸중 발작이 찾아오면서 행복했다고 하기엔 어려운 그의 66년 삶도 막을 내렸습니다. 그가 세상을 떠날 때까지도 가장 걱정했던 건, 가족들에게 유산을 한 푼도 못 남길지도 모른다는 것이었습니다.

사후 잊혔던 프리드리히의 그림은 20세기 초부터 본격적인 재평가를 받기 시작했습니다. 하지만 나치에 의해 '독일 민족의 우수성을 보여주는 화가'로 선전되는 수모를 겪으면서 제2차 세계대전 이후 수십 년간 제대로 관심을 받지 못했습니다. 제대로 다시 주목받기 시작한 건 20세기 말이 돼서였습니다.

카스파르 다비트 프리드리히
〈빙해〉, 1823~1824,
쿤스트할레함부르크
19세기 중요한 그림 중 하나로 꼽히는 걸작이지만 당시로서는 구도와 주제가 너무 급진적이었기 때문에 이해받지 못했고, 화가가 세상을 떠날 때까지 팔리지 않았다. 극지방에서 침몰하는 범선의 풍경은 암울한 시대 상황과 어린 시절의 트라우마를 상징한다. 하지만 빛으로 가득한 하늘과 수평선은 구원의 기회를 상징한다.

유한한 삶을 무한한 아름다움으로

프리드리히의 그림을 해석하는 데는 다양한 시각이 있습니다. 종교와 신앙에 관련한 해석, 미학적 개념인 '숭고'를 중심으로 한 해석, 낭만주의라는 예술 사조를 중심으로 한 해석, 심지어 프리메이슨과 연관된 그림이라는 의견까지 있을 정도니까요.

속 시원한 정답은 없습니다. 다만 프리드리히가 남긴 "예술의 유일한 근원은 바깥 세계가 아니라 예술가 마음속 깊은 곳의 설명하기 어려운 충동"이라는 말을 힌트 삼아, 작가의 삶을 통해 작품을 해석하면 이렇습니다.

글 처음에 등장하는 그림 〈안개 바다 위의 방랑자〉 속 남자는 모든 인간을 상징합니다. 자신을 둘러싼 세상과 맞서고 장렬하게 싸운 끝에는 죽음이라는 패배가 예정돼 있지만, 그 모습은 그 자체로 아름답다는 점에서입니다. 예컨대 프리드리히

카스파르 다비트 프리드리히
〈삶의 단계〉, 1835,
라이프치히조형예술박물관
프리드리히의 대표작 중 하나로. 그림에 나오는 다섯 인물은 작가 자신과 조카 등 가족들을 상징한다는 해석이 지배적이다. 총 다섯 척의 배 역시 각각 인물의 삶을 상징한다는 시각이 많다.

의 삶이 그렇습니다. 그는 평생 자신을 덮치는 여러 불행과 싸웠습니다. 거듭되는 불운을 이기지 못하고 끝내 꺾여버렸지만, 마지막 순간까지도 그는 다시 일어나려고 노력했습니다. 프리드리히가 남긴 아름다운 작품들은 그가 이렇게 세상과 싸우며 몸부림쳤던 흔적입니다.

그래서 〈안개 바다 위의 방랑자〉를 다시 생각합니다. 죽음이 패배라면 우리는 모두 패배할 수밖에 없는 운명입니다. 무한한 시간과 공간 속 먼지만 한 별에서 찰나를 살다 가는 하찮은 존재에 불과하지요. 하지만 그걸 알면서도 한 걸음씩 발자국을 남기며 나아가는 게 인생 아닐까요. 너무나도 무심하고, 나를 고통스럽게 하고, 잔인하지만, 때로는 이해할 수 없을 정도로 아름다운, 우리를 둘러싼 세계를 바라보면서 말입니다. 그림 속 주인공처럼요.

"세속적인 것에 고결한 의미를, 일상에 신비를, 알고 있는 것에 진기한 특징을, 유한에는 무한을 부여하는 것"이라는 독일의 시인 노발리스(Novalis)가 정의한 낭만주의는 이렇게 그림을 통해 우리네 삶과 만납니다.

삶을 덮치는 아픔을 견디며
따뜻한 그림을 그린 행복의 화가

○
피에르 오귀스트 르누아르
Pierre Auguste Renoir

1881년 프랑스 파리 근교의 샤투섬. 따사로운 햇살 아래, 한 화가가 능숙한 솜씨로 젊은 여성과 아이의 초상화를 그리고 있습니다. 보기만 해도 미소가 저절로 떠오르는 아름다운 광경, 아름다운 작품인 〈테라스에서〉입니다.

하지만 부드럽고 화사한 그림과 달리 화가의 마음은 소용돌이치고 있었습니다. 두 사람의 모습에서 오래전 가난 때문에

피에르 오귀스트 르누아르
〈테라스에서〉, 1881, 시카고미술관

곁을 떠나야 했던 연인과 딸이 떠올랐기 때문이었습니다. '내가 성공한 화가였더라면, 돈을 잘 벌었더라면. 그랬다면 그녀와 내 귀여운 딸도 지금 이들처럼 환하게 웃으며 내 앞에 앉아 있었을 텐데….'

그의 이름은 피에르 오귀스트 르누아르(1841~1919). 르누아르는 11년 전 사귀던 연인과의 사이에서 딸을 낳았습니다. 그리고 딸을 입양 보낸 뒤 연인을 떠나보냈습니다. 가난 때문이었습니다.

하지만 이런 괴로움은 르누아르가 평생 겪었던 고통 중 극히 일부에 불과했습니다. 그의 삶에는 수많은 고난이 있었습니다. 그런데도 르누아르는 집요할 정도로 행복한 그림만을 그렸고, '행복의 화가'라는 별명까지 얻었습니다. 르누아르에게는 무슨 일이 있었던 걸까요. 왜 행복한 그림만 그렸던 걸까요.

피에르 오귀스트 르누아르
〈잔 사마리의 초상〉, 1877,
푸시킨미술관
여배우를 그린 그림으로, 감미롭고 꿈꾸는 듯한 분위기 덕분에 '몽상'이라는 제목으로도 알려져 있다.

매일 굶어도 즐거웠던 젊은 화가

어린 시절부터 중년에 접어들 때까지, 르누아르는 내내 지독한 가난과 싸워야 했습니다. 가난한 하층민 집안에서 태어난 르누아르는 열두 살 때부터 공부를 그만두고 도자기에 그림을 그려넣는 공장에서 일했습니다. 어린아이에게는 가혹한 일이었지만, 다행히 르누아르는 그림 그리는 걸 즐겼고 재능도 뛰어났습니다. 공장이 망한 뒤에도 르누아르는 그림 그리는 일을 했습니다. 그리고 번 돈을 차곡차곡 모아 스물한 살 때 미술학교에 입학했습니다.

르누아르는 성실하고 실력 있는 학생이었습니다. 하지만 학교에서 제시하는 '정답'대로 그리는 대신 마음 내키는 대로 그림을 그렸습니다. 이런 일도 있었습니다. 어느 날 한 선생님이 그를 불러 말했습니다. "너, 그냥 너 좋자고 그림을 그리는구

피에르 오귀스트 르누아르
〈뱃놀이하는 사람들의 점심〉,
1880~1882, 필립스컬렉션
샤투섬에 있는 옥외 식당에서 르누아르와 친구들이 보낸 아름다운 시간을 작품에 담았다.

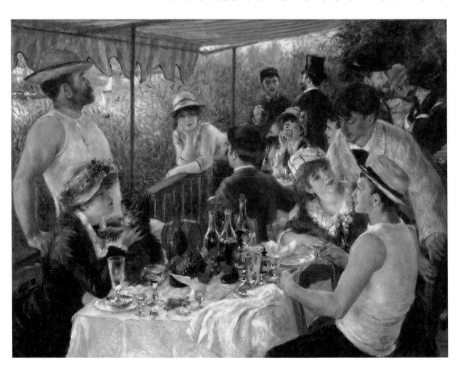

나. 그렇지?" 가르쳐주는 대로 그림을 그리지 않는다고 주의를 준 거였지요. "죄송하다. 앞으로 잘하겠다"는 대답을 기대했을 텐데, 르누아르가 내놓은 답이 예상 밖이었습니다. "당연하죠, 그림 그리는 게 즐겁지 않으면 왜 그림을 그리겠어요?"

그 학교엔 르누아르처럼 선생님 말씀을 안 듣고 자기 마음대로 그림을 그리는 젊은이들이 몇 있었습니다. 그중 대표적인 사람이 클로드 모네였지요. 이들은 곧 친구이자 동료가 됐고, 서로의 그림을 평가하고 토론하며 훗날 '인상파'라고 불리는 그룹을 만들어나가기 시작했습니다.

하지만 보수적이었던 미술계는 이들의 진가를 알아보지 못했습니다. 르누아르의 초상화는 한 평론가에게 "사람 피부를 그릴 때 녹색과 자주색을 쓰다니, 썩은 시체 같다"는 비난까지 들었습니다. 그림이 팔리지 않으니 이들은 지독하게 가난했습니다. 밥을 굶는 건 일상이었고, 물감도 겨우 샀습니다. 하지만 이들은 그저 즐거웠습니다. 르누아르는 친구에게 보내는 편지에 이렇게 썼지요. "모네와 나는 매일 굶지만, 여전히 매우 즐겁다네." 현실을 이겨내려는 의지를 불태우듯, 르누아르와 모네는 점점 더 밝은 색으로 그림을 그렸습니다.

비록 생활은 어려웠지만 마음씨 좋은 친구들 덕분에 르누아르는 종종 파티나 식사에 초대받아 즐거운 시간을 보낼 수 있었습니다. 사랑스러운 여인들의 부드럽고 우아한 움직임, 아름다운 의복, 따뜻하게 빛나는 연인들의 눈동자, 함께 모인 친구들 사이로 이따금 흐르는 한줄기 시원한 바람…. 르누아르는 가끔 찾아오는 그 찬란한 순간들을 하나하나 마음속에 소중하게 간직했고, 그림으로 옮겼습니다. 몸은 허름한 화실을 전전했지만 르누아르의 마음만큼은 결코 가난한 적이 없었습니다.

연인과 딸, 가난 때문에 보내다

가난하다고 해서 사랑을 모르는 건 아닙니다. 르누아르는

1866년 일곱 살 연하의 그림 모델인 리즈 트레오(Lise Tréhot) 와 만나 사랑에 빠졌습니다. 사랑이 담겨서였을까요. 르누아르 가 그녀를 모델로 그린 작품들은 르누아르의 젊은 시절 그림 중에서도 걸작으로 평가받습니다.

하지만 이 젊은 연인들은 곧 인생의 무게를 온몸으로 체감 하게 됩니다. 르누아르가 스물아홉 살이 되고 리즈가 스물두 살이 되던 해, 둘 사이에 딸이 태어났거든요. 르누아르는 여전 히 비전도 없고 찢어지게 가난한 화가였습니다. 이대로 둘이 결혼해 아이를 키운다면 세 가족 모두 평생 가난에 허덕이게 되겠지요. 르누아르는 물론 당장 그림을 그만두고 품팔이라도 해야 할 것이고요.

그런데 이를 벗어날 수 있는 방법이 딱 하나 있었습니다. 아 이는 입양을 보내고, 리즈는 르누아르를 떠나 다른 남자와 결 혼하는 거였습니다. 당시 프랑스 사회에서 이렇게 사생아를 낳 고 입양 보낸 뒤 완전히 잊어버리는 일은 아주 흔했습니다. 결 국 둘은 아이에게 어머니의 성을 따 잔 트레오(Jeanne Tréhot) 라는 이름을 붙여준 뒤 좋은 양부모에게 입양을 보내기로 합 니다. 그리고 둘은 헤어졌습니다.

몇 년 뒤, 리즈는 딸의 존재를 숨기고 좋은 집안의 남자와 결 혼했습니다. 그리고 죽을 때까지 잔과 르누아르에게 연락하지 않았습니다. 르누아르도 마찬가지로 비밀을 지켰습니다. 다만 르누아르는 잔에 대한 애정을 놓지 못했고, 남은 평생 잔과 비 밀리에 편지를 주고받으며 용돈을 주고 신혼집을 마련해주는 등 물심양면으로 지원했습니다. 훗날 잔이 남편을 먼저 떠나보 내고 슬픔에 빠졌을 때 르누아르는 이런 편지를 보냈습니다. "아버지는 항상 네 편이란다. 내가 할 수 있는 건 뭐든지 할게. 절대 절망하지 마."

결혼과 성공, 그러나 찾아온 병마

또다시 세월은 흘렀습니다. 서른일곱의 르누아르에게 다시 사랑이 찾아왔습니다. 주인공은 열여덟 살 연하의 모델, 알린(Aline Charigot)이었습니다. 알린은 다소 집착이 심하고 통제 성향이 강했습니다. 하지만 르누아르의 눈에는 그런 성격도 그저 귀여워 보이기만 했습니다. 같은 시기, 르누아르는 미술계에서도 서서히 인정받기 시작했습니다. 주머니 상황도 서서히 나아져 갔습니다.

르누아르가 지긋지긋한 가난에서 완전히 탈출할 수 있었던 건 마흔아홉 살이던 1890년입니다. 미국에서 르누아르의 그림이 선풍적인 인기를 끌었고, 이런 인기가 프랑스로 '역수입'되면서 대박이 터진 덕분이었습니다. 그해 르누아르는 알린과도 정식으로 결혼식을 올렸습니다. 다만 잔의 존재는 여전히 비밀이었습니다. 이미 10년 넘게 알린에게 잔의 존재를 숨긴 상황. 이제 와서 털어놓기도 늦었거니와, 알린의 성격상 사실을 말하면 르누아르를 절대로 용서하지 않을 게 뻔했습니다. 르누아르는 그 비밀을 무덤까지 가져가기로 했습니다.

이제 행복할 일만 남았으면 좋으련만. 가난과 교대라도 하듯 또다시 르누아르에게는 큰 불행이 닥쳤습니다. 류머티즘성 관절염이 찾아온 겁니다. 처음 제대로 증상이 나타나기 시작한 건 마흔일곱 살 때인 1888년. 병은 천천히, 하지만 확실히 화가의 몸을 갉아먹었습니다.

관절염이 진행되면서 르누아르의 손은 새 발톱처럼 휘었습니다. 거즈 붕대를 감지 않으면 손톱이 살에 파고들었습니다. 몸은 수시로 마비됐고, 체중은 44킬로그램까지 빠졌습니다. 좋아하던 산책도 못 하게 됐습니다. 아예 걸을 수 없게 됐기 때문입니다. 이도 모두 빠져버렸습니다. 그런데도 그는 이미 굳어버린 손가락 사이에 붓을 끼우고 그림을 계속 그렸습니다. 놀라는 사람들에게 르누아르는 말했습니다. "대작을 그릴 수 없

는 건 아쉽지만, 그림 그리는 데 손이 꼭 필요한 건 아니라네."

숨겨둔 딸을 들키다

그러던 중 르누아르에게 또 하나의 어려움이 닥칩니다. 아내에게 35년간 숨겨왔던 딸, 잔의 존재가 결국 발각된 겁니다.
그 긴 세월 동안 르누아르가 숨겨둔 딸과 몰래 편지를 주고받으며 돈을 보내줄 수 있었던 건, 첩보 드라마 뺨치는 보안 유지 덕분이었습니다. 그는 믿을 수 있는 극소수의 사람들을 통해 딸에게 용돈을 송금했습니다. 그 주요 인물 중 하나는 르누아르의 집에서 10년 넘게 가정부 겸 간호사, 보모로 일했던 가브

피에르 오귀스트 르누아르
〈가브리엘과 장〉, 1895,
오랑주리미술관
가브리엘은 알린의 사촌으로, 1894년 아이들의 가정교사로 처음 그들의 집에 들어왔다. 그녀는 르누아르가 생애 마지막 20년 동안 가장 의지한 인물이었다.

리엘 르나르(Gabrielle Renard)였습니다. 르누아르는 가브리엘에게 크게 의존하고 있었고, 가브리엘도 르누아르를 깊이 존경하고 있었기에 가능했습니다.

문제는 1913년 알린이 가브리엘의 책상에서 송금 서류를 발견하면서 벌어졌습니다. 송금 서류에 적힌 단서는 '트레오'라는 성(姓)뿐. 하지만 알린은 즉시 직감적으로 모든 상황을 알아챘습니다. 만난 적은 없어도, 남편의 옛 연인 성이 트레오였다는 사실은 들어서 알고 있었으니까요. 가브리엘을 추궁해 사실을 알아낸 알린은 르누아르에게 가브리엘을 해고하라고 강력하게 압박했습니다.

가족을 성실하게 돌봐왔던 가브리엘을 하루아침에 해고하라고 강요한 건, 르누아르가 아끼고 의존하는 사람을 쫓아내서 복수하기 위해서였습니다. 하지만 그 말을 어떻게 거역하겠습니까. 이즈음 르누아르가 친구에게 보낸 편지에는 가브리엘의 해고로 인한 상실감과 슬픔이 잘 드러납니다. "인생은 강물에 내던져진 코르크 조각과도 같지. 빙빙 돌다가 실려가고, 튀어 오르고 잠겼다 떠오르기도 하다가, 잡초에 걸리면 벗어나보려고 필사적으로 애쓰다가 사라지고 마니까 말이야. 가는 곳이 어디인지는 신만이 알겠지."

이런 상황에서 제1차 세계대전에 참전한 장남 피에르(Pierre)가 큰 부상을 입었습니다. 다행히 목숨은 건졌지만, 총알이 팔을 관통하는 바람에 팔을 못 쓰게 돼버렸습니다. 그도 모자라서, 둘째 장(Jean)마저 전쟁터에서 허벅지 윗부분에 총을 맞았습니다. 장은 이 부상으로 평생 발을 절뚝이게 됩니다. 1915년에는 알린이 세상을 떠납니다.

그래도, 행복

르누아르의 건강도 계속 나빠졌습니다. 평생 긍정적이던 그도 1917년 "이제는 죽고 싶다"는 말을 입에 올리게 됐습니다.

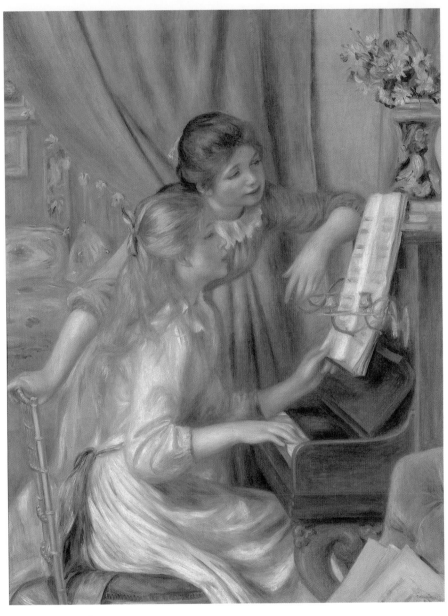

피에르 오귀스트 르누아르
〈피아노 치는 소녀들〉, 1892, 오르세미술관

1918년에는 순환 장애로 한쪽 발가락을 절단해야 했고요.

하지만 그는 계속 그림을 그렸습니다. 섬세한 터치는 불가능했지만, 여전히 조수 없이 스스로 붓을 놀렸습니다. 이 광경을 직접 본 이들은 큰 감동을 받았습니다. 모네는 친구에게 "르누아르가 그토록 아픈데도 그림을 그린다는 건 정말 놀랍다. 영웅적인 그 행동이 경외심과 영감을 준다"고 했고, 벨기에 화가 테오 반 리셀베르그(Théo van Rysselberghe)는 "몸이 반쯤 썩은 이 화가가 아직도 뜨거운 열정을 품고 그림을 그리는 건 정말 감탄스러운 일이다. 인간의 의지라는 것에 대해 엄청난 존경심이 든다"고 했습니다.

마지막 순간까지도 르누아르는 그림 생각뿐이었습니다. 숨을 거두기 며칠 전 르누아르는 이렇게 말했다고 합니다. "내 그림은 여전히 발전하고 있어." 1919년 12월 3일 그림을 그리기 위해 꽃을 준비시키던 그는 마지막으로 이 말을 남기고 세상을 떠났습니다. "꽃…."

그의 78년 인생에는 곡절이 많았습니다. 특히 가난과 질병은 먹구름처럼 평생 그의 삶에 슬픔과 고통을 뿌렸습니다. 하지만 르누아르는 이 모든 아픔이 자신의 그림에 스며드는 걸 절대로 허락하지 않았습니다. 밥을 굶을 때도, 세상이 그의 작품에 돌을 던질 때도, 딸과 생이별했을 때도, 사랑하는 사람들이 상처를 입거나 자신의 곁을 떠날 때도, 격심한 고통에 시달릴 때도 오직 행복만을 그렸습니다. 르누아르의 손이 붓을 건드리는 모든 순간마다 어김없이 캔버스에는 화사한 행복이 피어났습니다.

그래서 르누아르의 작품은 행복의 상징이 되었습니다. 그가 평생 남긴 총 4,000여 점에 달하는 작품은 인간의 위대한 의지를 상징하는 일종의 기념비이기도 합니다. 운명이 주는 고통을 온몸으로 받아내면서도 끈질긴 집념으로 행복을 캔버스에 담아낸, 한 사람의 승리를 상징한다는 점에서 말입니다. 르누아르가 최고의 인상파 화가 중 하나로 꼽히며 지금까지도 전 세

피에르 오귀스트 르누아르
〈첫 외출〉, 1876, 런던내셔널갤러리
아름다운 옷을 입고 꽃다발을 든 소녀는 파리 사교계로의 첫 외출에 대한 흥분과 기대로 가득 차 있다. 르누아르의 눈에 비친 세상은 이처럼 아름다움과 기쁨으로 가득했다.

계 사람들에게 사랑받는 이유가 바로 여기에 있습니다.

참고로 덧붙이자면 르누아르의 사후 유산을 정리하는 과정에서 자식들은 아버지에게 숨겨둔 딸이 있었다는 사실을 처음으로 알게 되었습니다. 이들은 고인의 뜻과 명예를 존중하는 차원에서 이를 비밀에 부치기로 했습니다. 르누아르의 아들 장이 1958년 출판한 아버지의 전기에도 이 사실은 빠져 있습니다. 르누아르가 리즈와의 사이에서 딸을 낳았다는 사실은 2002년 한 편지가 발견되면서 뒤늦게 밝혀졌습니다.

세상과 불화한 좌절한 청춘이 국민 화가로 추앙받기까지

○
제임스 앙소르
James Ensor

"자네 그림은 역겨운 쓰레기야."

밤이 깊도록 잠 못 이루고 뒤척이는 젊은 화가. 그의 귀에는 아까 낮에 전시회장에서 들었던 비평가와 관객들의 비웃음 소리가 아직도 생생히 들려오는 듯합니다. 화가는 생각합니다. '바보 같은 놈들! 나는 천재다. 그것도 젊은 나이에 이렇게 탁월한 그림을 그려낸 최고의 천재라고. 너희들은 그저 내 그림을 이해하지 못하는 것뿐이야.'

하지만 객관적으로 보면 지금 화가의 상황은 그저 우울할 뿐입니다. 그가 작품을 전시할 때마다 비평가들은 폭언에 가까운 비난을 퍼붓고, 관객들은 "이건 그림도 아니다"라고 욕을 합니다. 자신보다 실력이 못하다고 생각했던 동년배 라이벌은 천재라 불리며 잘나가는데 말이지요. 무엇보다도 가장 문제는 주머니가 텅 비었다는 사실입니다.

같이 사는 어머니는 매일같이 잔소리합니다. "시간 낭비하지 말고 관광객들한테 팔 수 있는 돈 되는 그림이나 그려!" 문을 쾅 닫는 화가. "아! 내가 알아서 한다고!" 세상은 도대체 왜 나를 몰라주는 걸까. 이런저런 생각을 하는 사이 남자의 눈에 어느새 눈물이 맺힙니다.

그의 이름은 제임스 앙소르(1860~1949). 앙소르의 젊은 시절은 그야말로 '찌질한 청춘'이었습니다. 꿈은 크고 돈과 명예를 갈망하지만 그 무엇도 가지지 못한, 마음속에 자아도취와 자기혐오, 좌절과 치기가 소용돌이치는 답 없는 젊음. 하지만 열정 하나만큼은 그만큼 뜨거운 그 시절 화가의 이야기를 지금부터

풀어보겠습니다.

가면의 도시에서 태어난 아이

화가가 태어난 곳은 벨기에의 조용한 항구도시 오스텐더. 인구
1만 6,000여 명에 불과한 심심한 동네였지만, 여름이 되면 도
시는 해수욕을 즐기려는 벨기에 왕실 사람들과 바다 건너편에
서 놀러 온 영국 상류층들로 붐비는 관광 명소로 탈바꿈했습
니다. 특히 매년 열리는 가면 축제는 벨기에 전체의 명물로 꼽
히며 관광객을 끌어모았습니다. 앙소르의 집은 이들에게 여러
기념품과 잡동사니를 파는 일을 했습니다. 조개껍데기부터 축
제 때 쓰고 다닐 가면과 의상까지, 집 곳곳에 넘쳐나는 신기한
물건은 어린 앙소르의 상상력에 불을 지폈습니다.

그의 아버지는 영국 출신의 신사였습니다. 오스텐더에 놀러
왔다가 이곳 처녀와 결혼해 정착한 사람이었지요. 아버지는 키
가 크고 당당한 외모의 소유자였고 음악과 학문에 두루 능한
교양인이었습니다. 하지만 치명적인 단점이 있었으니, 경제적

제임스 앙소르
〈음모〉, 1890, 안트베르펜왕립미술관

제임스 앙소르
⟨꽃 장식 모자를 쓴 자화상⟩, 1883,
안트베르펜왕립미술관
23세 때 그린 자화상으로, 그림 속
화가는 자신만만한 표정을 짓고 있
다. 깃털과 꽃으로 장식한 모자와 수
염은 플랑드르(벨기에) 출신 최고의
화가 루벤스의 자화상을 떠올리게
한다.

으로 무능하다는 것이었습니다.

동네 사람들이 볼 때 일도 하지 않고 낮부터 술이나 마시며
노닥거리는 아버지는 인생의 실패자이자 우스꽝스러운 술주
정뱅이에 불과했습니다. 하지만 아들인 앙소르만큼은 아버지
의 마음이 따뜻하다는 사실을 알고 있었습니다. 자신에게 그림
을 그리는 재능이 있다는 사실을 알아준 건 아버지뿐이었거든
요. 아버지는 앙소르가 그림을 배울 수 있도록 해줬습니다.

앙소르는 점차 재능을 꽃피우며 자신만만한 청년 화가로 자
라났습니다. 열일곱의 나이로 브뤼셀 왕립아카데미에서 미술
을 공부하게 됐을 때도 그는 자신의 톡톡 튀는 개성을 여과 없
이 드러냈습니다. 로마 황제 아우구스투스의 석고상을 그림으
로 그리라는 과제를 받았는데, 얼굴을 분홍색으로 칠하고 머리
카락은 적갈색으로 칠한 거지요. 선생님들은 눈살을 찌푸리며
그를 '무식한 놈'이라고 했지만 앙소르는 아랑곳하지 않았습
니다.

앙소르는 자신을 천재로 여겼습니다. 루벤스 이후 최고의
벨기에 화가라는 자부심이 있었지요. 근거 없는 자신감은 아니
었습니다. 그의 작품은 다른 누구와도 달랐습니다. 20대 초반
의 젊은 나이였지만 이미 앙소르는 당시 유행하던 사실주의와
인상주의에 휩쓸리지 않고 독자적인 작품 세계를 구축하고 있
었습니다. '예술가라면 누구나 당연히 자신만의 스타일이 있어
야지.' 그는 이렇게 생각했습니다.

1883년 스물세 살이었던 앙소르는 자신처럼 젊은 화가 20명
과 함께 '20인회'를 결성하며 벨기에 미술계의 중심으로 떠올
랐습니다. 덕분에 벨기에는 서유럽에서 가장 급진적인 화가들
이 모인 곳이 됐습니다. 모네, 쇠라, 르누아르, 세잔 등 인상주의
화가들이 20인회와 함께 전시를 열었고, 빈센트 반 고흐가 생
전 유일하게 작품을 판 곳도 20인회와 함께 연 공동 전시에서
였습니다. 앙소르가 자신을 상징하는 주제인 가면을 소재로 그
림을 그리기 시작한 것도 이 무렵부터입니다. '앞으로 내 앞길

은 탄탄대로다.' 앙소르는 생각했습니다.

좌절한 젊음, 가면 뒤로 숨어들다

남들과 다른 길을 걷는다는 건 특별하지만 외로운 일입니다. 앙소르의 길도 그랬습니다. 독특한 화가들이 모인 20인회 중에서도 앙소르의 그림은 유독 튀었습니다.

앙소르는 자신이 젊은 벨기에 예술가들의 지도자라고 생각했습니다. 그렇게 생각하는 동료들이 실제로 있기는 했습니다. 하지만 그보다는 앙소르가 좀 이상하고 자기중심적인 인물이라고 여긴 사람들이 더 많았습니다. 작품도 인정받지 못했습니다. '지나치게 특이하다'는 이유로 작품 전시를 거절당하는 일도 있었습니다. 가족들은 앙소르의 작업을 시간 낭비로 여겼고요. 평론가들은 그를 무시하고 조롱했고, 시민들은 앙소르가 미쳤다고 생각했습니다.

좌절한 앙소르는 점차 방구석 폐인처럼 변해갔습니다. 다락방 작업실에 틀어박혀 그림만 그렸지요. 툭하면 화를 냈고, "나가서 돈이나 벌어오라"는 어머니의 잔소리를 들으면 확 짜증을 내며 자기 집 피아노를 쾅 쳐서 화풀이하기도 했습니다. 한번 비난을 받으면 갑자기 공격적으로 변해서 며칠이 지난 뒤에야 진정되기도 했지요.

유일하게 그의 편을 들어주던 아버지마저 1888년 세상을 떠나면서 그를 이해해주는 사람은 한 명도 없게 됐습니다. 엎친데 덮친 격으로 자신을 이해해주는 동료라고 생각했던 20인회도 앙소르의 탈퇴 여부를 놓고 찬반 투표를 벌였습니다. 일부 화가들이 '앙소르의 그림은 너무 이상해서 다른 멤버들의 명예를 실추시킨다'고 주장했기 때문입니다. 다행히 내쫓기는 일은 피했지만, 그의 마음에는 깊은 상처가 남았습니다.

세상과 앙소르의 불화는 갈수록 심해졌습니다. 마음속 라이벌로 생각했던 동년배 화가 쇠라(Georges Pierre Seurat)의 점묘

제임스 앙소르
〈1889년 그리스도의 브뤼셀 입성〉, 1889, 폴게티미술관
작품 가로 길이가 4미터 30센티미터에 달하는 대작으로, 색의 조화와 물감값 절감을 위해 흰색 래커(락카)를 주문해서 군데군
데 칠했다. 그림 속 앙소르의 얼굴로 표현된 그리스도는 화면 깊숙이 작게 보인다. 반면 여러 얼굴과 가면, 사제와 판사, 장교
등이 그리스도를 그림 뒤쪽으로 몰아내는 모양새다. 미술의 구원자가 되려 했던 앙소르였지만, 자신에게 쏟아지는 조롱과 왜곡
에 실망했던 경험을 그려냈다. 발표 당시에는 아무도 이 그림에 관심을 기울이지 않았고, 제작 후 41년이 지난 1929년에야 처
음 전시됐다. 지금은 앙소르의 최고 걸작 중 하나로 꼽힌다.

법 그림이 열광적인 인기를 끄는 것도 앙소르를 괴롭게 만드는 요인이었습니다. 그는 쇠라를 "차가운 계산만 있을 뿐 상상력이 부족한 예술이다. 활기도 없고 학술적이다"라고 평가했습니다. 속으로는 이렇게 생각했지요. '내 그림보다 저 그림이 좋다고? 미친 거 아니야? 저 인기를 내가 누려야 하는데….'

앙소르에게 대중은 이해가 불가능한 존재였습니다. 그는 4층에 있는 작업실에서 그림을 그리다가 지칠 때마다 창밖 거리를 내려다보곤 했습니다. 당시 벨기에에서는 집회와 시위가 잦았기 때문에, 앙소르는 사람들이 잔뜩 모여 있거나 몰려다니는 풍경을 자주 볼 수 있었습니다. 이들에게서 앙소르는 공포와 거부감을 느꼈지만, 한편으로는 하나가 되고 싶어 하는 충동도 느꼈습니다. 이런 감정은 가면을 쓰고 모여 있는 사람을 그린 특이한 작품들로 나타났습니다. 그림 속 군중에게 조롱당하거나 공격당하는 인물은 물론 앙소르 자신의 모습을 표현한 것입니다.

작업실에 작품까지 떨이로 넘기다

앙소르는 여러 기행을 벌였습니다. 〈가면에 둘러싸인 노부인〉이 대표적인 사례입니다. 원래 이 그림은 아름다운 여성의 초상화였다고 합니다. 하지만 그림을 주문한 모델이 '마음에 안 든다'며 작품 수령을 거부하자 앙소르는 앙심을 품고 그림에 낙서하듯 덧칠했습니다. 아름답게 빛나던 눈은 멍하게 만들고, 바보같이 보이도록 점을 찍고, 짧은 턱수염까지 그려 넣었지요. 주변 배경은 불길한 가면과 머리들로 채웠습니다. 훗날 사람들은 말했습니다. "이 작품은 앙소르 그 자체다."

그는 평론가들을 두려워하고 미워했습니다. 여러 평론가 중에 앙소르를 특히 심하게 공격하던 두 명이 있었는데, 앙소르는 작품을 통해 이들을 역으로 공격하곤 했습니다. 1891년 작품인 〈훈제 청어를 두고 싸우는 해골들〉이 단적인 예입니다.

프랑스어로 발음했을 때 훈제 청어는 '아랑 소르'. 이는 '아르 앙소르(앙소르의 미술)'와 발음이 비슷합니다. 해골 같은 비평가들에 의해 갈가리 찢기는 자신의 처지를 표현한 거지요.

앙소르가 서른세 살이던 1893년, 20인회가 해체를 결정합

제임스 앙소르
**〈가면에 둘러싸인 노부인〉, 1889,
헨트미술관**

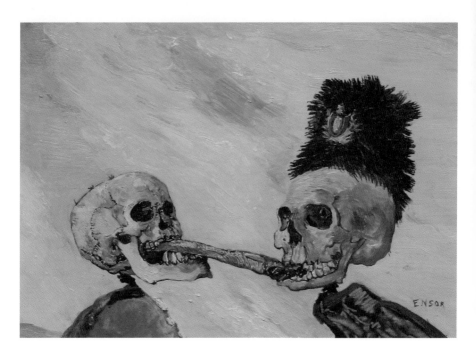

**제임스 앙소르
〈훈제 청어를 두고 싸우는 해골들〉,
1891, 벨기에왕립미술관**
앙소르는 풍자를 자신의 무기로 삼았
고, 아이러니와 경멸로 자신을 지탱
했다. "내가 가장 좋아하는 소일거리
는 다른 사람을 묘사할 때 그들을 비
틀어 왜곡하고 윤색하는 것이다."

니다. 마지막으로 몸 둘 곳마저 사라지자 좌절한 앙소르는 자신의 작업실과 모든 작품을 다 합쳐 8,000프랑에 내놨습니다. 요즘 돈으로 수천만 원인데, 부동산까지 합친 가격이라는 점을 감안하면 헐값이었습니다. 아무도 관심을 보이지 않자 가격을 낮추기까지 했지요. 그래도 여전히 관심을 보이는 사람은 없었습니다.

이젠 더 물러날 곳도 없는 상황. 앙소르는 그야말로 필사적으로 그렸습니다. 캔버스·나무·종이·마분지 등 여러 곳에 유화물감·수채물감·초크·색연필 등 다양한 재료를 섞어 그리며 작품마다 독창적이고 새로운 기법을 사용했습니다. 그런데도 세상은 그를 제대로 평가해주지 않았습니다.

면류관을 쓴 예수의 고통과 슬픔을 모티브로 한 작품 〈비통한 남자〉는 화가의 절망을 표현한 작품입니다. 두껍고 불규칙하게 칠한 얼굴은 주름으로 깊이 팬 듯 고통과 분노를 실감 나게 전달합니다. 앙소르는 친구에게 편지로 이렇게 말했습니다.

"예술은 고뇌의 산물이야. 사실 내 인생은 항상 고통과 환멸로 가득 차 있지." 하지만 별수는 없었습니다. 그래도 살아야 어쩌겠어요.

그때를 돌아보며

그렇게 답 없는 청춘을 보내고 30대 후반이 된 앙소르. 그에게 성공은 예고도 없이 찾아왔습니다. 자신은 전과 달라진 것도 없는데, 갑자기 앙소르의 작품성을 알아보는 평론가와 관객이 늘어나기 시작한 겁니다. 작품도 잘 팔리기 시작해서 덕분에 앙소르는 마흔이 넘어 경제적으로 자립하고 어머니에게 효도

할 수 있게 됐습니다. 사실 앙소르가 인정받는 건 당연한 일이 었습니다. 작품의 완성도가 높은 데다 화풍이 그 어디서도 비슷한 작품을 찾아보기 어려울 만큼 독창적이었거든요. 단지 운이 나빠 안목이 뛰어난 사람들의 눈에 제대로 들지 못했던 거지요.

점차 그는 부자가 됐고, 세계 각지에서 대규모 전시를 열었으며, 왕립아카데미 회원이 됐습니다. 급기야는 벨기에 왕에게 귀족 작위를 받고 기념비까지 세워진 데다 프랑스에서 최고 훈장까지 받았습니다. 젊은 시절 처절하게 무시당했던 그가 '국민 화가'로 등극한 것입니다.

그런데 이상하게도 세상의 인정을 받기 시작한 것과 동시에 창작의 불꽃은 급격히 시들기 시작했습니다. 작품의 원동력이었던 세상에 대한 분노와 증오가 사라지자 열정이 식고 날카로웠던 센스가 무뎌진 거지요. 지금도 앙소르의 대표작으로 평가받는 것들은 1880~1895년, 한창 어려웠던 20대부터 30대 중반까지의 작품입니다. 이 시기 이후 앙소르의 작품 대부분은 초기 작품의 재탕이라는 평가를 받습니다. 일반적으로 대부분의 화가가 나이가 들며 작품 세계를 본격적으로 꽃피우는 것과 대조적입니다.

그래도 별로 상관은 없었습니다. 앙소르는 남은 삶을 별 탈 없이, 악기를 연주하고 글을 쓰는 등 하고 싶은 것들을 적당히 하면서 살았습니다. 그는 두 하인의 보살핌을 받으며, 때때로 자신을 보러 오는 손님과 관광객들을 맞이했습니다. 이렇게 자조하면서요. "20대 땐 나를 아무도 거들떠보지 않았는데, 이제는 나에게 무슨 환상을 품은 것처럼 존경을 보내는구먼." 세상을 떠날 때 앙소르의 나이는 여든셋이었습니다. 장례식은 국장으로 치러졌고, 전 벨기에 국민이 조의를 표했습니다. 오늘날 그는 독창적이고 환상적인 색채의 그림으로 파울 클레(Paul Klee)를 비롯한 후배 화가들에게 큰 영향을 미쳤다는 평가를 받습니다.

(오른쪽)
제임스 앙소르
〈가면이 있는 자화상〉, 1937,
필라델피아미술관

폭풍 같은 젊은 시절을 보낸 뒤 남은 긴 삶을 보내며 앙소르는 무슨 생각을 했을까요. 말년의 작품 〈가면이 있는 자화상〉에서 힌트를 찾을 수 있습니다. 백발이 성성한 화가는 독기가 빠진 인자한 얼굴로 미소를 짓고 있습니다. 하지만 그림을 그리려는 건 아닌 듯합니다. 팔레트가 금방이라도 떨어질 듯 위태로워 보이거든요. 대신 화가는 붓으로 젊은 시절 그린 기괴한 가면들을 그리운 듯 가리키고 있습니다. 앙소르는 그림을 그리며 이런 생각을 하지 않았을까요. '정말 힘든 시간이었다. 절대로 돌아가고 싶지 않아. 하지만 그 덕에 지금의 내가 있다. 그때의 열정이 조금은 그립구먼.'

　살다 보면 그저 좋은 날이 오기를 바라며 견디는 수밖에 없을 때가 있습니다. 무더운 여름이나 추운 겨울이 가기를 기다리듯, 앞날이 보이지 않던 앙소르가 하루하루를 그저 죽지 못해 살았듯이 말입니다. 지금 그런 시간의 한가운데에 있다면, 힘든 시기가 지나가고 훗날 지금을 돌아보며 '나는 그때 내 인생의 한 계절을 지나고 있었구나' 하고 추억하는 날이 오기를 바랍니다.

가난, 질병, 죽음 ··· 끝없는 고통을
예술로 승화한 승리의 기록

○
에드바르 뭉크
Edvard Munch

처음엔 분명 사랑이었습니다. 분명히 그랬는데···. 어디서부터 잘못됐던 걸까요. 그녀와 남자는 한때 서로 사랑했습니다. 그녀는 결혼을 간절히 원했습니다. 하지만 남자는 결혼 생각이 전혀 없었습니다.

어느새 그녀의 사랑은 집착으로 변했습니다. 그녀는 남자의 친구들에게 접근해 환심을 산 뒤 이를 이용해 남자의 일거수일투족을 손바닥 보듯 환히 들여다봤습니다. 남자가 다른 도시로 도망가면 그녀는 곧바로 뒤를 따랐고, "따라오지 마, 네가 싫다"고 하자 남자의 숙소가 있는 곳의 옆 마을에 묵으며 "보고 싶다, 결혼하자"는 편지를 보냈습니다. 주변에는 "남자가 나를 이용하고 헌신짝처럼 버렸다"는 소문을 퍼뜨렸습니다.

남자는 애써 그녀를 무시했습니다. 그러던 어느 날, 누군가가 남자의 호텔방 문을 두드렸습니다. 그녀의 친구였습니다. 불쾌함도 잠시. "그녀가 자살하려고 약을 먹었어요. 상태가 안 좋아요. 당신이 보러 가야 해요."

아무리 스토커라도 한때 사랑했던 사이. 남자는 한달음에 그녀 곁으로 달려갔습니다. 하지만 그녀는 멀쩡했습니다. 총을 든 채 그녀는 말했습니다. "나랑 결혼해. 안 그러면 내가 무슨 짓을 할지 몰라." 애원, 설득, 분노, 말다툼···. 한참의 시간이 흐른 뒤 갑자기 울려 퍼진 총성. 곧이어 남자는 자기 왼손이 뭔가 이상하다는 걸 깨달았습니다. 아래를 내려다본 그는 총에 맞아 박살 난 왼손 중지를 보며 정신을 잃었습니다.

이 불운한 남자의 이름은 에드바르 뭉크(1863~1944). 누구나

에드바르 뭉크
〈절규〉, 1893, 뭉크미술관

한 번쯤 봤을 〈절규〉를 그린 노르웨이의 국민 화가입니다. 하지만 이런 일은 그의 삶에 닥친 수많은 불행 중 일부에 불과했습니다. 뭉크는 이처럼 자기 삶에 닥친 수많은 고통을 그림에 녹였고, 자신의 그림을 '영혼의 일기장'이라고 불렀습니다. 그 일기장을 함께 들여다보겠습니다.

죽음, 죽음, 죽음

1863년 노르웨이 오슬로의 서민 동네, 초라한 침실에 놓인 좁고 낡은 나무 침대에서 뭉크는 태어났습니다. 결핵에 걸린 어머니는 뭉크를 낳으면서도 계속 기침을 했습니다. 뭉크 역시 어머니를 닮아 허약했습니다. 아버지는 급히 신부를 불렀습니다. 뭉크가 곧 세상을 떠날 것 같아서, 천국에 갈 수 있도록 서둘러 세례를 주기 위해서였습니다.

다행히도 예상은 빗나갔습니다. 뭉크는 살아남았고, 몸은 약하지만 똑똑한 아이로 자라났습니다. 예술에 대한 재능도 출중해서 일곱 살 때 바닥에 그린 낙서로 가족들을 놀라게 할 정도였습니다.

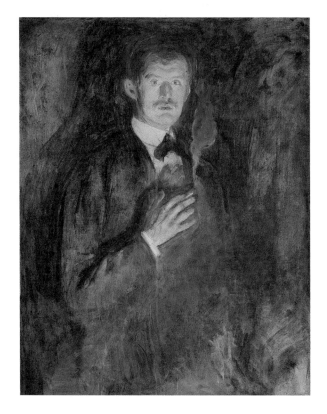

에드바르 뭉크
〈담배를 든 자화상〉, 1895,
오슬로국립미술관

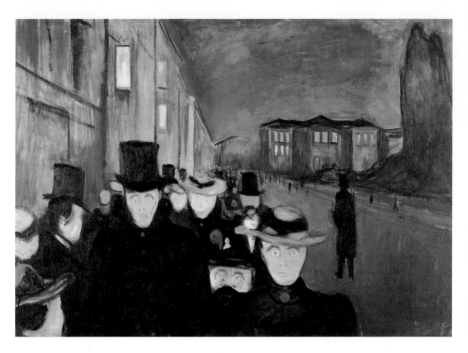

에드바르 뭉크
〈카를 요한 거리의 저녁〉, 1892,
베르겐미술관

문제는 가난이었습니다. 뭉크의 아버지는 의사였습니다. 하지만 지금과 달리 당시 노르웨이에서 의사는 하층민에 가까운 직업이었습니다. 늘 병에 걸렸거나 다친 사람을 봐야 해서 감염 위험이 높은 데다, 의학이 발달하지 않아 환자를 치료할 수단이 별로 없어서 자주 돌팔이 취급을 받았기 때문이었습니다. 열악한 생활환경은 어머니의 결핵을 더욱 빠르게 악화시켰습니다.

당시 집안 분위기를 잘 보여주는 일화가 있습니다. 해가 질 무렵이면 어린 뭉크는 대문 앞에 앉아 아버지를 기다리곤 했습니다. '저기 오는 사람이 아버지가 아닐까' 기대하면서요. 하지만 아버지는 좀처럼 오지 않았습니다. 어둠이 내린 거리 위, 하나같이 지친 얼굴로 터덜터덜 걸어가는 사람들의 얼굴들을 올려다보면서 뭉크는 왠지 모를 우울과 슬픔을 느꼈습니다. 마침내 아버지가 왔을 때, 뭉크는 더욱 깊은 우울감을 느꼈습니다. 그날 본 얼굴 중 아버지의 얼굴빛이 가장 어두웠기 때문입

에드바르 뭉크
〈어린 시절의 기억─문 밖에서〉,
1892, 뭉크미술관
뭉크가 다섯 살 때, 어머니는 뭉크를
데리고 자기 인생의 마지막 산책을
나섰다. 뭉크는 회고한다. "그날만큼
은 어머니의 기침도 평소보다 덜했다.
바깥 공기는 따뜻했고, 시원한 바람
이 불었고, 잔디는 푸르렀다." 20년도
넘게 지난 뒤, 뭉크는 그 기억을 건져
올려 화폭에 담았다.

니다. 피를 토하며 숨을 헐떡이는 아내와 다섯 명의 아이에게
돌아가는 가난한 가장. 그 모습은 어린 뭉크의 마음에 깊은 인
상을 남겼습니다.

　뭉크가 다섯 살이 되던 해, 어머니가 세상을 떠났습니다. '아
내가 죽은 건 내 기도가 부족해서 그런 거야.' 아버지는 종교에
광신적으로 빠져들었습니다. 아이들이 조금만 잘못을 저지르
면 "천국에 있는 어머니가 실망한다"며 호되게 때렸습니다. 혼
자 힘으로 아이들을 제대로 키워내야 한다는 의무감 때문이었
지만, 명백한 학대였습니다.

　뭉크는 훗날 회고했습니다. "아버지는 평소 재미있게 놀아

주셨다. 하지만 그런 만큼 아버지가 때릴 때는 더욱 아프고 끔찍했다. 아버지는 신경질적이고 강박적이었다. 그런 아버지로부터 나는 광기의 씨앗을 물려받았다. 공포, 슬픔, 그리고 죽음의 천사는 내가 태어나던 날부터 내 옆에 서 있었다."

가난하고 우울했던 어린 시절, 뭉크의 유일한 버팀목은 한 살 터울의 누나였습니다. 그는 누나에게서 어머니의 모습을 봤습니다. 그래서 누나를 어머니처럼 따르고 사랑했습니다. 누나도 뭉크를 아꼈습니다. 하지만 누나마저 열다섯 살이 되던 해 폐병에 걸려 세상을 떠나고 말았습니다. 이 죽음은 뭉크의 영혼에 또 한 번 지워지지 않을 상처를 남겼습니다. 한편 뭉크의 아버지에 대한 반감은 커져만 갔습니다. 아버지는 의사였습니다. 기도도 누구보다도 열심히 했습니다. 하지만 아버지의 의술과 기도는 어머니와 누나의 죽음 앞에서 무력했습니다.

예술가가 되기로 결심하다

열네 살이 된 뭉크는 여전히 허약했지만 총명했습니다. 그는 공업학교에 입학해서 좋은 성적을 거뒀습니다. 특히 물리학과 수학 성적이 좋았습니다. 그랬던 그가 갑자기 "화가가 되고 싶으니 공업학교를 그만두겠다"고 하자 아버지는 길길이 날뛰며 화를 냈습니다. 그럴 만도 했습니다. 당시 노르웨이 경제 상황은 매우 나빴지만, 그나마 기술이 있으면 입에 풀칠이라도 하고 살 수 있었습니다. 게다가 뭉크는 장남이었고 세 명의 동생이 있었습니다. 당연히 기술을 배워서 가족을 부양해야 했습니다. 그런데 갑자기 예술이라니요.

뭉크 자신조차 화가가 되기로 한 이유를 명확하게 설명하지 못했습니다. 그저 이 무렵 그의 일기장에 "예술가가 되기로 결심했다"고 한 줄 썼을 뿐입니다. 다행히도 그의 재능을 알아본 친척들과 주변 사람들이 아버지를 대신 설득했습니다. "뭉크의 재능이라면 화가로 충분히 성공할 수 있을 거야." 덕분에

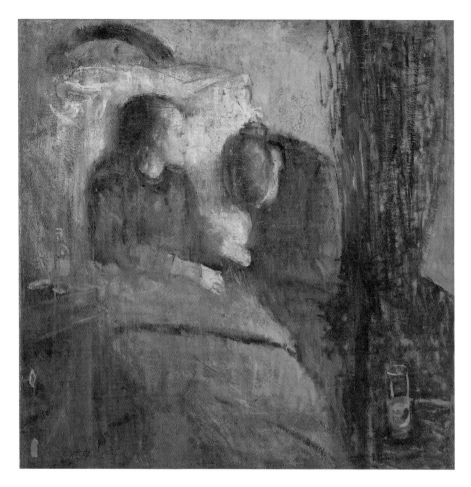

에드바르 뭉크
〈병든 아이〉, 1885~1896,
오슬로국립미술관

뭉크는 열여덟 살이 되던 해 오슬로 미술공예학교에 진학했고, 금세 재능을 인정받아 장학금을 받을 수 있었습니다.

하지만 뭉크의 그림 실력이 느는 데 비례해 그의 술도 늘어만 갔습니다. 어머니와 누나에 대한 그리움과 슬픔, 아버지에 대한 반감이 겹쳐 뭉크는 심한 우울증을 앓았습니다. 이를 달래기 위해 뭉크는 허구한 날 사고뭉치 친구들과 어울려 아침부터 밤까지 술을 마셨습니다. 그럴수록 아버지와의 갈등은 심해졌습니다.

뭉크의 그림에 대한 반응도 좋지 않았습니다. 당시 미술계

는 인상주의와 사실주의로 나뉘어 있었습니다. 뭉크는 둘 중 어느 곳에도 속하지 않았습니다. 그가 생각하기에 인상주의 화가들은 빛에 따라 변화하는 사물의 덧없는 표면에만 집착하고 있었고, 사실주의 화가들은 별 볼 일 없는 것들을 쓸데없이 자세히 그리고 있었습니다. 뭉크는 대신 자신의 영혼 깊이 새겨진 상처와 원초적인 감정들을 있는 그대로 표현하려 했습니다. 하지만 이런 새로운 화풍은 사실주의자들과 인상주의자들의 협공을 받았습니다. "형편없는 미완성 작품, 실체가 없다" "그림이 랍스터 소스를 묻힌 생선 같다." 악평이 쏟아졌습니다.

그럼에도 그의 진가를 알아본 사람들은 있었습니다. 덕분에 뭉크는 스물여섯 살 때 장학금을 받아 프랑스 파리로 유학을 떠나게 됩니다. 파리로 떠나는 배를 타기 전날, 온 가족은 식탁에 둘러앉아 마지막이 될지도 모를 식사를 했습니다. 못마땅해하는 듯한 표정의 아버지 때문에 식사 분위기는 어두웠습니다. 정적 속에서 이따금 나이프와 포크가 접시에 부딪히는 소리만 들렸습니다. 아버지와 뭉크의 대화는 이게 전부였습니다. "파리는 날씨가 습하다니까 건강 조심해라." "네."

그리고 마침내 떠나는 날 아침이 밝았습니다. 항구에 도착한 뭉크는 자신이 너무 일찍 왔다는 사실을 깨달았습니다. 아직 배가 출발하려면 몇 시간이나 남아 있었습니다. 문득 아버지에게 제대로 인사를 해야겠다는 생각이 들었습니다. 아무리 애증의 관계였지만 키워주셔서 감사했다고, 돌아올 때까지 건강하시라는 말 정도는 하고 싶었습니다. 집으로 돌아와 문을 열자 책상에 앉아 있던 아버지가 놀란 눈을 했습니다. 곧이어 아버지의 얼굴에 빈정거리는 표정이 떠올랐습니다. "마음이 바뀌었나? 집에 남으려고?" 뭉크의 마음은 차게 식었습니다. "그럴 리가요." 그리고 그는 다시 항구로 향했습니다.

오랜 기다림 끝에 증기선은 마침내 굉음을 내뿜으며 항구를 떠나기 시작했습니다. 다른 승객들처럼 뭉크도 갑판 위에 서서, 배웅 나온 몇 안 되는 친척과 친구들에게 손을 흔들었습니

다. 그러던 중 뭉크는 이상한 시선을 느꼈습니다. 항구 구석에
놓인 두 개의 기다란 화물 컨테이너 사이, 짙은 그늘 속에서 그
는 구부정한 모습의 한 노인을 발견했습니다. 바로 그의 아버
지였습니다.

가난과 절망, 그리고 반전

사이가 좋지 않은 가족이라도 떨어져 있으면 애틋한 마음이
들기 마련입니다. 뭉크와 아버지의 사이도 어쩌면 좋아질 수
있었을 겁니다. 아버지가 갑자기 돌아가시지만 않았더라면요.

유학을 떠난 그해, 파리에서 자리를 잡으려 고군분투하던 뭉크는 집에서 날아온 편지를 받고 또 한 번 슬픔에 빠집니다. 아버지가 뇌졸중으로 세상을 떠났다는 소식이었습니다. 그는 이제 동생들을 먹여 살려야 하는 가장이 됐습니다. 당장 남동생의 등록금부터 해결해야 했습니다.

급하게 돈을 빌려 집에 부치기는 했지만 여전히 상황은 암울했습니다. 뭉크의 그림은 여전히 인정받지 못했고, 몸은 매일같이 아팠고, 알코올중독도 여전했습니다. 가난 때문에 뭉크는 언제나 배고픔과 외로움과 추위에 시달렸습니다. 숙소 침대 커버에 물감을 흘렸지만 물어낼 돈이 없어서, 그 위에 물감으로 원래 커버 무늬를 덧그린 뒤 도망치듯 숙소를 옮긴 적도 있었습니다.

유일한 희망은 남동생이 대학을 졸업해 돈을 벌기 시작했다는 것이었지만, 몇 년 뒤 그마저 폐렴으로 세상을 떠나는 비극이 벌어집니다. 여동생 중 한 명도 정신병으로 입원했습니다. 이런 불행은 다시 한번 뭉크에게 불안과 우울을 불러일으켰습니다. 하루에도 여러 번 자살 충동이 찾아왔습니다.

이런 와중에도 뭉크는 붓만큼은 놓지 않았습니다. 위기를 기회로 만들 수 있었던 것도 이런 끈기 덕분일 겁니다. 반전의 계기는 1892년 독일 베를린에서 열린 뭉크의 개인전. 베를린 언론들은 처음 보는 우울하고 기괴한 화풍의 그림에 맹비난을 쏟아냈습니다. "저런 전시는 당장 중지시켜야 한다"는 여론이 들끓었고, 불과 개막 1주일 만에 전시는 강제로 중단됐습니다.

하지만 이는 오히려 그의 명성을 하늘로 쏘아 올리는 방아쇠 역할을 했습니다. 뭉크에 대한 동정론이 일었고, 그의 그림을 자세히 살펴본 젊은 베를린 예술가들 사이에서 뭉크를 높이 평가하는 사람들이 생겨난 겁니다. 이 해프닝을 계기로 독일에서 뭉크의 평가는 계속 올라가기 시작했습니다. 오늘날에도 뭉크는 독일 현대미술에 엄청난 영향을 끼친 작가로 평가받습니다.

세 명의 여인

뭉크에게는 세 명의 여인이 있었습니다. 첫 번째는 학생 시절 만난 밀리 테울로브(Milly Thaulow). 여름을 맞아 가족과 함께 떠난 휴가지에서 뭉크는 테울로브를 처음으로 만났습니다. 뭉크는 그녀가 입고 있는 얇고 연한 파란색 여름 정장에, 바람에 물결치듯 우아하게 날리는 치마에, 우아하고 기품 있는 그녀의 태도에 끌렸습니다. 하지만 겉보기와 달리 테울로브는 '팜므파탈'이었습니다. 그녀는 유부녀였지만 여러 남자를 유혹하고 다녔습니다. 뭉크도 그중 하나였습니다.

불륜을 저지른 뭉크는 죄책감에 빠졌습니다. "나는 우리의 사랑이 잿더미로 변해 바닥에 깔리는 걸 느꼈다." 테울로브는

에드바르 뭉크
〈재〉, 1895, 오슬로국립미술관

뭉크를 조금 가지고 놀다 버리고는 다른 남자를 찾아갔습니다. 성(性)과 우울, 후회, 두려움을 연관시키는 뭉크 특유의 정서가 이때 확립됐습니다.

두 번째 사랑은 어릴 적 알고 지내다 베를린에서 다시 만난 다그니 유엘(Dagny Juel). 그녀는 주변 사람을 끌어당기는 묘한 매력을 지닌 여성이었습니다. 뭉크와 잠시 사귀다가 헤어졌지만, 그 후에도 둘의 사이는 좋았습니다. 유엘이 뭉크의 친구인 폴란드 출신 작가와 만나 결혼한 뒤에도 마찬가지였습니다. 뭉크와 유엘은 종종 편지를 주고받으며 서로를 응원했습니다.

하지만 안타깝게도 유엘의 남편은 매일 술을 마시고 바람을 피워대는 형편없는 인간이었습니다. 결혼 생활은 불행할 수밖에 없었습니다. 그러다 급기야 유엘이 괴한에게 살해당하는 사건이 벌어집니다. 증거는 없었지만, 사람들은 "남편이 내연녀와 결혼하기 위해 유엘을 죽였다"고 수군댔습니다. 뭉크의 영혼에 또 하나의 상처가 새겨졌습니다.

마지막 여성이 글의 맨 처음 부분에 나온 툴라 라르센(Tulla Larsen)입니다. 셋 중에서도 그녀는 최악이었습니다. 그녀는 뭉크에게 무섭게 집착하며 따라다녔습니다. 결혼하자며 자살 소동까지 일으켰고, 그 과정에서 사고로 인해 뭉크의 왼손 중지가 산산이 부서졌습니다. 뭉크는 남은 평생 손 때문에 고통에 시달렸고, 이를 잊기 위해 술을 마셨습니다. 그리고 왼손을 장갑 속에 꼭꼭 숨기고 사람들 앞에서 절대로 꺼내지 않았습니다. 뭉크가 죽은 뒤 그의 집에서는 40켤레에 달하는 장갑이 발견됐습니다.

죽음과 함께한 삶

뭉크가 겪어야 했던 고통과 별개로, 그는 점점 유명해지기 시작했습니다. 온갖 불행이란 불행은 다 겪으면서도 계속 그림을

그렸던 끈기가 모두에게 인정받은 겁니다. 40대에 접어든 뭉크는 1903년부터 1907년까지 5년 동안 유럽에서 전시를 43번이나 열었습니다. 돈도 모았습니다. 특히 유럽의 부자들이 앞다퉈 그에게 초상화를 의뢰하기 시작했습니다. 뭉크는 아이들의 그림을 특히 잘 그렸습니다.

인간적으로도 뭉크는 훌쩍 성장했습니다. 젊은 시절 뭉크는 자신의 그림을 '내 아이들'이라고 부르며 판매를 꺼렸습니다. 자신의 기억과 영혼이 담겨 있는 작품들이니 그럴 만도 했습니다. 하지만 자신에게 남은 진짜 가족, 두 여동생을 부양하기 위해서는 이 '아이들'을 떠나보내야 했습니다. 그래서 뭉크가 비슷한 주제를 여러 번 자주 그렸던 것도 작품을 떠나보내는 아쉬움을 달래기 위해서라는 해석이 많습니다. 우리가 잘 아는 〈절규〉만 해도 네 개의 버전이 있으니까요.

말년의 뭉크는 노르웨이에서 독신으로 반 은둔 생활을 했습

에드바르 뭉크
〈린데 박사의 네 아들〉, 1903,
벤하우스드레게르하우스미술관

니다. 여전히 그에게는 여러 일이 벌어졌습니다. 부자이자 유명 인사가 된 그에게 사람들은 끊임없이 돈을 구걸했습니다. 마당에서 기르는 개를 누군가 총으로 쏴 죽인 일도 있었고, 철없는 젊은이들이 밤낮없이 그를 찾아와 만나달라고 하고 전화를 거는 등 괴로운 일이 많았습니다. 그에게 아무것도 해준 적 없는 노르웨이는 세무서를 통해 끊임없이 돈을 뜯어갔습니다. 시력은 약해졌습니다. 자신을 가장 먼저 알아봐줬던 독일에서 자기 작품이 '퇴폐 미술'로 낙인찍히는 일도 겪어야 했습니다. 나치의 짓이었습니다.

하지만 그는 평온을 유지했습니다. 뭉크는 그저 묵묵히 혼자 그림을 그렸습니다. 돈을 쓰지도 않았습니다. 그가 관심 있는 건 단 하나, '영혼의 일기장'이자 '자식'인 그림을 이 세상에 남기는 것뿐이었습니다. 가구가 거의 없는 그의 저택에는 수백 장에 달하는 그림이 쌓였습니다. 태어날 때부터 허약한 그가

에드바르 뭉크
〈창가의 자화상〉, 1940, 뭉크미술관
왼쪽 부분의 화가의 삶과 오른쪽 부분의 죽음을 암시하는 겨울 풍경이 대비를 이루고 있다.

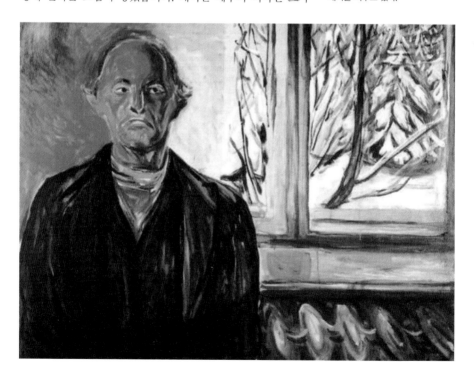

여든한 살까지 살 수 있었던 것도 이런 내면의 평온 덕분이었을 겁니다.

마침내 다가온 죽음까지도 그는 당당하게 맞이했습니다. 죽기 얼마 전, 그는 가정부에게 "죽을 때 혼자 있게 해달라"며 이렇게 말했습니다. "나는 인생의 봄을 지날 때 이미 죽음을 경험했어. 죽음은 진정한 탄생이네. 썩어가는 내 시체에서 꽃이 자라고, 그 꽃 속에서 나는 계속 살아가겠지. 죽음은 삶의 시작이야." 1944년, 그렇게 그는 홀로 조용히 세상을 떠났습니다.

어떻게 보면 뭉크의 삶은 실패와 절망으로 얼룩져 있었습니다. 그가 사랑했던 사람들은 너무 일찍 세상을 떠났고, 아니면 그에게 치명적인 상처를 입힌 뒤 도망갔습니다.

하지만 뭉크는 결코 삶과 그림을 놓지 않았습니다. 그는 도망치고 싶은 심정을 억누르고 자신의 깊은 내면을 똑바로 마주했습니다. 그리고 그 이미지들을 건져 올려 화폭에 표현했습

에드바르 뭉크
〈태양〉, 1911~1916,
오슬로대학교미술컬렉션

니다. 죽음 앞에서마저 그는 비겁하지 않았습니다. **그래서 그**
의 '영혼의 일기장'은 절망의 기록이 아니라, 일종의 승리의 기
록으로 미술사에 영원히 남았습니다.

세상의 추한 면도 외면하지 않은
작지만 위대한 화가

○
앙리 드 툴루즈 로트레크
Henri de Toulouse Lautrec

앙리 드 툴루즈 로트레크
〈물랭루주에서, 춤〉, 1890,
필라델피아미술관

"실례합니다. 당신 뒷자리에 잠깐만 앉게 해주세요."

1894년 프랑스 파리 최고의 '핫플'이었던 클럽 물랭루주. 테이블에 앉아 있는 아름다운 여성의 귓가에 한 남성의 목소리가 들려왔습니다. 조금 쉰 듯했지만 깊은 울림을 가진 독특한 음성이었습니다. 그는 자신의 매력을 어필하고 싶다고 했습니다. "부탁이니 잠깐만 고개를 돌리지 말고, 내가 하는 이야기만 들어봐주세요." 그렇게 시작된 남자의 말에는 유머와 위트가

있었고, 말투는 다정하면서도 사려 깊었습니다. 목소리의 주인 공을 알고 싶어진 여성은 자신도 모르게 남자 쪽으로 고개를 획 돌렸습니다.

여성은 얼어붙었습니다. 남자의 외모가 상상과 달랐거든요. 당시 사람들은 그 남자를 이렇게 묘사했습니다. "커다란 검붉은 얼굴, 보통 사람 얼굴만 한 코와 턱, 두껍고 축축한 데다 이따금씩 침을 흘리는 입술." "큰 머리와 손을 가진 일종의 괴물." "머리와 몸통만이 정상적으로 성장했으며, 머리는 처진 어깨에 쑤셔 박힌 것처럼 보였다. 팔과 다리는 여섯 살 어린아이의 것." 기겁한 여성은 자리에서 일어나 도망쳐버렸습니다.

"역시 이렇게 되는군. 술이나 한잔 더 하자고." 쓸쓸하게 웃으며 친구들에게 말하는 이 남자의 이름은 앙리 드 툴루즈 로트레크(1864~1901). 로트레크는 당대 파리 사교계와 미술계의 '스타'였지만 유전병 탓에 특이한 외모를 지니고 있었고, 여성들은 언제나 그를 외면했습니다.

그런데도 로트레크는 늘 클럽에 '출근 도장'을 찍었습니다. 그 이유가 뭘까요. 로트레크의 삶과 작품 세계를 따라, 19세기 말 파리 클럽의 그 황홀한 혼란 속으로 들어가 보겠습니다.

천재의 재료

로트레크는 '금수저'였습니다. 프랑스 남부에 위치한 그의 집안은 한때 프랑스의 절반을 왕처럼 통치했던 명문가 중의 명문가. 재산도 어마어마했습니다. 하지만 다른 가문에 재산을 나눠주지 않기 위해 근친결혼을 반복한 탓에, 로트레크 집안에는 아픈 아이가 유난히 자주 태어났습니다. 부모님이 사촌지간이었던 로트레크도 근친혼의 피해자 중 하나였습니다.

어린 시절 로트레크는 귀엽고 총명한 아이였습니다. 하지만 자라나면서 그의 몸에 숨어 있던 갖가지 문제가 드러났습니다. 열 살이 채 되기 전부터 로트레크는 치통과 관절통을 비롯한

앙리 드 툴루즈 로트레크
〈거울 앞에 선 자화상〉, 1880,
툴루즈로트레크미술관
거장의 면모를 엿볼 수 있는 초기 자
화상 작품으로, 화가는 그림 속에서
조차 자신의 얼굴을 마주보기 어려워
하는 듯하다.

온갖 통증에 시달렸습니다. 걸음걸이도 어딘가 서투르고 뻣뻣
했습니다. 뼈가 정상적으로 발달하지 못하고 뒤틀리는 유전병
때문이었습니다.

열세 살이 되던 해 산책하다 넘어져 한쪽 다리가 부러진 로
트레크는 이듬해 집 안에서 마룻바닥에 넘어져 다른 쪽 다리

마저 부러졌습니다. 할머니는 그가 류머티즘 관절염에 걸렸다고 생각했고, 어머니는 "성장통일 뿐"이라고 했습니다. 아버지는 "바깥 활동을 잘 안 해서 뼈가 약해졌다"고 했습니다. 하지만 로트레크는 직감했습니다. 자기 다리가 결코 예전처럼 돌아갈 수 없다는 사실을요.

어쨌거나 로트레크는 무려 3년이나 집중 치료를 받아야 했습니다. 친구도 없이 병원에 갇혀 있는 생활. 하지만 좋은 일도 있긴 했습니다. 그림을 잘 그리는 샤를 삼촌이 로트레크에게 수채화를 가르쳐준 겁니다. 로트레크는 특히 사람과 동물의 움직임을 예리하게 관찰해 정확하게 표현하는 데 뛰어난 재능을 보였습니다. 오랜 시간 병석에 누워 있으면서 창밖에 보이는 움직이는 것들을 바라보며 동경했기 때문일 겁니다.

세월이 흘러 열일곱 살이 된 로트레크는 마침내 퇴원했습니다. 다행히도 다리는 더 이상 아프지 않았고, 뼈는 튼튼해졌습니다. 하지만 그의 외모는 입원하기 전과 딴판이었습니다. 상체는 비교적 정상적으로 성장했습니다. 좀 과하게 큰 코와 목젖, 종종 침이 흐르는 두꺼운 입술을 빼면요. 하지만 다리만큼은 열네 살에서 성장이 멈춘 상태 그대로였습니다. 그렇게 그의 키는 152센티미터에서 멈췄습니다.

부모님의 불화, 아버지의 무관심, 어머니의 조금 뒤틀린 애정, 신체적인 장애. 그 속에서도 빛나는 눈과 섬세한 손. 비운의 천재 화가를 만들 재료는 이렇게 모두 갖춰졌습니다.

아저씨, 지팡이 놓고 가셨어요

"파리에 가서 그림을 제대로 배우고 싶어요." 로트레크의 말에 부모님은 흔쾌히 그를 유학 보내줬습니다. 그림을 그리는 건 귀족다운 일이었고, 유학을 보내줄 돈도 충분하니 어려울 것 없었습니다. 그렇게 로트레크는 파리의 내로라하는 화가들 밑에 학생으로 들어가 기본기를 닦았습니다. 하지만 그와 동

료 학생들은 스승이 가르쳐주는 정석적인 그림보다 자유로운 화풍에 마음이 더 끌렸습니다. 당시 유행하던 인상주의처럼요. 그래서 로트레크는 스무 살이 되던 해 몽마르트르 지역에 작업실을 구해 독립했습니다.

지금이야 파리의 대표 관광지 취급을 받지만, 18세기까지만 해도 몽마르트르는 '달동네' 비슷한 곳이었습니다. 바위로 된 높은 언덕이어서 제대로 된 건물을 짓거나 물을 끌어올리기가 힘들었거든요. 그래서 이곳에는 가난한 사람들이 주로 살았습니다. 범죄도 자주 일어났습니다. 18세기에는 선술집 한 곳에서 1주일 동안 살인사건이 열 건이나 발생한 적도 있었습니다. 이를 보고 충격받은 평범한 사람들이 마을을 우르르 떠나버리면서 훔칠 게 없어진 도둑과 소매치기들이 대거 실업자가 되

앙리 드 툴루즈 로트레크
〈펜 드로잉〉, 1892,
툴루즈로트레크미술관
그는 이처럼 자신을 희화화한 자화상을 많이 남겼다. 그의 외모가 보통은 아니었지만, 사실 그가 그린 자화상만큼 이상하지는 않았다는 게 주변 사람들의 증언이다. 하지만 로트레크는 이런 자학을 통해 다른 사람들의 비판에서 자신을 보호하려 했다.

는 웃지 못할 일도 벌어졌습니다.

하지만 로트레크가 스튜디오를 얻은 19세기 말 들어 이곳은 점차 새로운 문화의 중심지로 탈바꿈하고 있었습니다. 곳곳에 술집과 클럽이 문을 열었고, 파리의 답답한 귀족적 분위기에서 벗어나려는 젊은이와 예술가들이 이곳에 몰려들었지요. 로트레크처럼 돈 많은 젊은이들도 예외는 아니었습니다.

밤이 되면 몽마르트르 사람들은 모두 클럽으로 모여들었습니다. 로트레크는 클럽을 진심으로 사랑했습니다. 온갖 사람이 다 모이는 이곳은 그에게 일종의 커다란 극장처럼 느껴졌습니다. 로트레크 자신은 외모 때문에 여성에게 인기가 없었지만, 이곳에서는 청춘을 즐기는 건강한 행운아들을 얼마든지 바라볼 수 있었습니다. 어린 시절 병석에 누워 창밖을 달리는 아이들을 쳐다봤던 것처럼요. 반면 로트레크처럼 어딘가 아픈 사람들도 쉽게 발견할 수 있었습니다. 몸은 멀쩡해도, 술의 힘을 빌리거나 춤을 추는 것으로밖에 자신을 표현하지 못하는 마음이 아픈 이들 말입니다.

그 사이에서 로트레크는 자신이 있을 자리를 발견했습니다. 그리고 매일 클럽에 출근해 술을 마시며 그곳에 펼쳐지는 다양한 장면을 그림에 담기 시작했습니다. 새 친구도 여럿 생겼습니다. 로트레크는 뛰어난 재치와 말솜씨의 소유자였습니다. 귀족적인 말투와 저질 속어가 섞인 그의 말은 독특한 매력을 풍겼습니다. 자기 외모를 소재로 자학 섞인 유머를 구사해 사람들을 '빵' 터뜨리기도 했습니다. 짓궂은 농담도 사람 좋게 웃어넘겼습니다. 어느 날 그림을 그리던 그가 연필을 놓고 일어서자 한 친구가 "아저씨, 지팡이 놓고 갔어요!"라고 소리쳤고, 로트레크는 누구보다도 크게 웃었다고 합니다.

예술에 대한 로트레크의 진지한 열정과 그림 실력은 사람들에게 깊은 인상을 남겼습니다. 1886년 파리를 찾은 빈센트 반고흐와 만났을 때가 대표적입니다. 로트레크는 고흐의 모습을 완벽하게 표현했고, 고흐는 그의 작품에 감동했습니다.

몽마르트르의 슈퍼스타

하지만 로트레크의 그림은 클럽을 소재로 했다는 이유로 당시 주류 미술계에서 저질 취급을 받았습니다. 권위 있는 전시에서도 로트레크의 작품은 번번이 출품이 거부됐습니다.

그럴수록 로트레크는 주류 미술계와 반대의 기법을 썼고, 새로운 재료와 매체를 과감히 시도했습니다. 천재성과 그간 미술을 공부하며 쌓은 탄탄한 기본기, 참신함이 만나니 한 번도 본 적 없는 훌륭한 작품들이 나왔습니다. 그의 작품을 칭찬하는 용기 있는 평론가들도 점점 생겨나기 시작했습니다. 한 평론가는 말했습니다. "그의 초상화는 정확하고 깊이가 있다. 심오한 분석을 통해 내밀한 생각과 감정을 드러낸다."

로트레크가 배우와 가수들을 그린 포스터로 몽마르트르의 '슈퍼스타'가 된 게 이때입니다. 샹송 가수인 아리스티드 브뤼앙(Aristide Bruant)을 그린 작품이 대표적입니다. 브뤼앙의 특징은 엄청난 성량과 카리스마 넘치는 음색. 브뤼앙과 함께 군복무를 했던 사람은 이렇게 말했다고 합니다. "같은 부대에 있었는데, 전신마비 환자도 벌떡 일어나서 행진해야 할 것처럼 군가를 부르더구먼. 트럼펫을 삼킨 줄 알았어." 이런 실력 덕분에 인기를 끌었던 브뤼앙은 자신이 공연할 때마다 로트레크에게

앙리 드 툴루즈 로트레크 〈아리스티드 브뤼앙의 앙바사되르 공연〉, 1892, 개인 소장 마음대로 쓴 듯하면서도 멋들어진 글씨. 글자를 덮은 인물의 얼굴이 돋보인다. 글자 위로 인물을 배치해 강조하는 기법을 사상 처음으로 쓴 포스터다. 당시 이 포스터는 선풍적인 인기를 끌었다. 그만큼 공연 주최 측도 포스터를 많이 찍어냈다. 파리 어디에나 이 포스터가 붙어 있어 한 신문은 "어딜 가나 아리스티드 브뤼앙의 모습만 보인다. 누가 우리를 브뤼앙에게서 좀 구해달라"는 불평을 하기도 했다.

포스터 제작을 의뢰했고, "로트레크의 포스터를 무대에 붙이
지 않으면 공연하지 않겠다"고 할 정도로 그를 좋아했습니다.

그도 그럴 만했습니다. 당시 1880년대는 판화와 일러스트레
이션 등 대중적인 미술이 막 싹트기 시작했던 시기. 포스터를
어떤 식으로 그려야 하는지 감을 잡은 사람은 거의 없었습니
다. 하지만 로트레크는 포스터의 본질이 '길거리를 걷는 사람

들의 시선을 단숨에 사로잡는 것'이란 사실을 본능적으로 알고 있었습니다. 그래서 그의 작품은 간결하면서도 강렬했습니다. 게다가 예술성까지 뛰어나서, 포스터를 벽에서 몰래 떼어내 개인적으로 소장하는 사람들도 적잖았습니다. 그럴수록 주최 측은 포스터를 더 찍어서 붙였고, 공연은 더욱 화제가 됐습니다.

인기 댄서인 '라 굴뤼(La Goulue)'와 '잔 아브릴(Jane Avril)'도 로트레크 덕분에 전설이 된 사례입니다. 이들은 로트레크의 작품 덕분에 스타덤에 올랐습니다. 잔 아브릴은 이렇게 말했습니다. "내가 유명해진 건 물론 그 사람 덕분입니다. 나를 그린 로트레크의 포스터가 붙은 그 순간부터…." 평범한 클럽 댄서로 잊혔을지 모를 두 사람은, 로트레크 덕분에 춤을 그만둔 뒤에도 오랫동안 관객의 기억 속에 생생히 살아 있을 수 있었습니다.

앙리 드 툴루즈 로트레크
〈이베트 길베르〉, 1894,
툴루즈로트레크미술관

최고의 인기 가수였던 이베트 길베르(Yvette Guilbert)도 빼놓을 수 없습니다. 키가 크고 마르고 팔이 길었던 그녀는 검은 장갑을 끼고 취하는 특유의 우아한 제스처로 이름이 높았습니다. 그녀와 친했던 로트레크는 그 모습을 담은 그림과 포스터를 여러 장 그렸습니다. 하지만 결코 예쁘게 그려주지는 않았습니다. 완성된 그림에 충격을 받은 길베르가 애원한 적도 있었습니다. "제발 그렇게 못생긴 모습으로 그리지 말아주세요. 제발요. 당신이 보내준 스케치를 보고 많은 사람이 비명을 질렀답니다…."(1894년 편지)

하지만 나이가 든 뒤 길베르는 자서전을 통해 로트레크에게 깊은 감사를 표했습니다. 자신이 불멸의 이름을 얻은 건 로트레크의 작품 덕분이었다면서요. 비록 그림이 사실적이지는 않았지만, 당시 사람들은 하나같이 "현장에서 길베르를 보는 느낌을 완벽하게 잘 표현했다"고 칭찬했습니다. 길베르가 긴 팔을 휘두르며 장갑을 낀 손가락을 쫙 펼쳐서 청중에게 인사를 하는 그 순간의, 말로 설명하기 어려운 그 느낌과 분위기를 사

진보다 더 잘 담아냈다는 이유였습니다.

사실 로트레크와 길베르는 어떤 의미에서 닮은 꼴이었습니다. 당시 사람들의 기준으로 길베르는 별로 아름답지 않았습니다. 하지만 그녀는 세심한 연구를 통해 자신의 개성으로 관객들의 감성을 흔들었습니다. 로트레크의 그림도 마찬가지였지요. 길베르는 자서전에서 말했습니다. "로트레크는 말하곤 했다. 추한 것은 항상 아름다운 면을 함께 갖고 있으며, 다른 누구도 아직 발견하지 못한 그 아름다움을 발견하는 것은 매혹적인 일이라고. 왜 그가 나를 그렇게 못생기게 그렸는지, 이제는 어렴풋이 알 것 같다." 로트레크의 예술은 이렇게 격동의 시대에서 '흔들리며 피는 꽃'들의 안식처가 되어주었습니다.

자신을 불태우다

20대 때 이미 로트레크는 파리 예술계의 가장 중요한 인물 중 하나였습니다. 하지만 그에 대한 사람들의 평판은 극단적으로 엇갈렸습니다. 그를 좋게 평가하는 사람들은 이렇게 말했습니다. "로트레크의 예술은 정말 뛰어나. 재치도 뛰어나고 사람도 좋지. 그만큼 친구가 많고 사교적인 사람을 본 적 없어."

반면 로트레크의 외모나 성격, 예술에 거부감을 느끼는 사람들도 적지 않았습니다. 안타깝게도 그중에는 가족들도 섞여 있었습니다. 뼛속까지 귀족 정신에 젖어 있던 가족들은 그의 예술이 지속해서 귀족의 이름을 더럽힌다고 생각했습니다. 아버지는 로트레크가 물려받을 땅과 재산을 팔아버렸고, 한때 로트레크가 사랑했던 삼촌이자 첫 그림 스승이었던 샤를은 자기 집 한구석에 그가 맡겨둔 그림이 있다는 사실을 알게 되자 가문의 명예를 지키기 위해 그림을 불태워버렸습니다. 이를 아까워한 주변 사람이 "차라리 팔아서 돈을 기부하라"고 했지만, 그조차도 부끄럽다며 싫다고 했지요.

그럴수록 로트레크는 작업에 몰두했습니다. 누구도 부정하

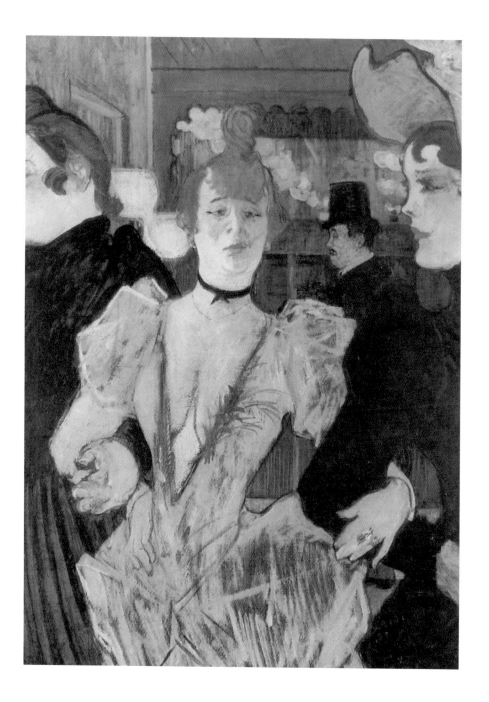

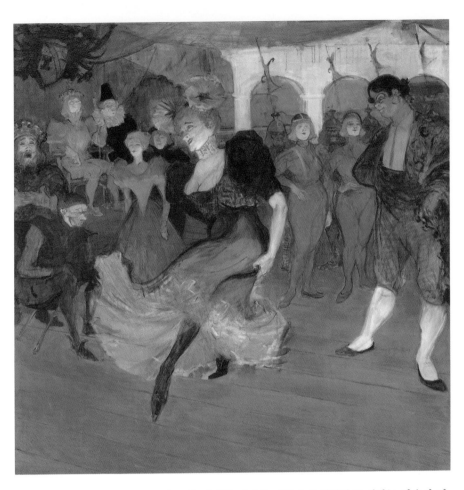

앙리 드 툴루즈 로트레크
〈실페리크에 맞춰 볼레로를 추는
마르셀 랑데〉, 1895~1896,
워싱턴내셔널갤러리

지 못할 성과를 거둬서 가족에게 인정받고 싶다는 마음이 반,
'저질 예술가'이자 '명문 귀족 집안이 수치스러워하는 난쟁이'
로 악명을 떨쳐서 가족에게 복수하고 싶다는 마음이 반이었습
니다. 그러려면 열심히 살아야 했습니다. "마흔이 되기 전에 나
는 내 몸을 다 불태울 것 같아." 그는 이렇게 말하곤 했습니다.
그만큼 로트레크는 어디에서나 스케치했고, 종이가 없으면 냅
킨이나 식탁보, 때로는 카페 테이블의 대리석 상판 위에 직접
그림을 그리며 작업에 몰두했습니다. 그러면서도 매일 밤 클럽
에서 늦게까지 사람들과 어울렸습니다.

이런 생활을 지탱하는 핵심 연료는 술이었습니다. 물랭루주 밖에서 로트레크를 마주치는 이들은 그의 내면보다는 장애에 집중했습니다. 하지만 물랭루주 안에서 로트레크는 누구나 인사하고 대화를 나누고 싶어 하는 명물이자 사교계의 스타였습니다. 술은 그 두 세계를 이어주는 다리였습니다. 술만 마시면 로트레크는 자신감과 활력을 얻었고, 쾌활하면서도 매력적인 사람을 연기할 에너지도 샘솟았습니다. 일이 바빠지고 사교 모임이 많아질수록 술이 더 필요했습니다. 자연스레 로트레크는 엉망진창이 될 때까지 취하는 일이 점점 더 늘었습니다.

귀족이자 천민, 미식가이자 술주정뱅이, 예술가이자 얼간이라는 로트레크의 이중적인 성격은 당시 파리의 분위기와 잘 어울렸습니다. 당시 프랑스 사회와 예술에는 세기말 특유의 퇴폐적인 분위기가 녹아 있었습니다. 파괴적인 충동을 아름답게 생각하고, 이를 즐기고, 기존의 도덕적인 가치들을 거부하는 풍조였지요. 이런 분위기를 타고 로트레크라는 사람과 예술의 인기는 더욱 높아졌습니다. 하지만 술로 지탱하는 영광은 결코 영원할 수 없었습니다.

인간은 추하지만 삶은 아름답다

로트레크의 알코올중독 증세는 갈수록 심해졌습니다. 깨어 있는 시간 내내 술을 마시는 로트레크를 친구들은 필사적으로 말렸습니다. 일할 때 로트레크가 술을 덜 마신다는 점을 알고 일감을 갖다주기도 했습니다. 하지만 로트레크는 이를 모두 피해 갔습니다. "술에 관해서는 걱정하지 마세요. 술을 마셔도 몸에 해는 없습니다. 해로울 것 같다고요? 무슨 말인가요? 나는 최고의 술만을 마시고 있으니 몸에 나쁠 리가 없습니다." 하지만 이는 전혀 사실이 아니었습니다.

알코올중독은 로트레크의 예술도 망쳤습니다. 더 이상 집중력을 유지하기 어려워졌기 때문입니다. 성격은 괴팍해졌고, 심

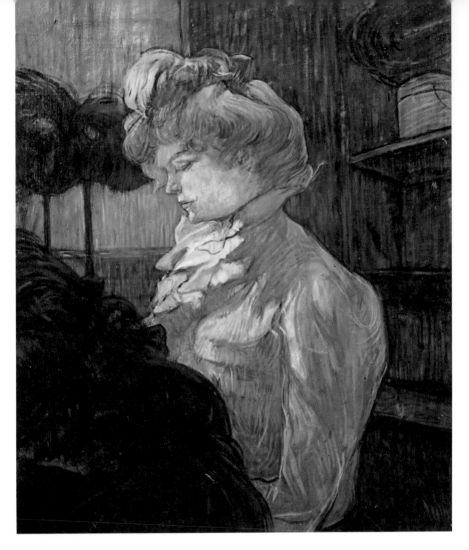

앙리 드 툴루즈 로트레크
〈모자 가게 여주인〉, 1900,
툴루즈로트레크미술관
세상을 떠나기 몇 년 전부터 로트레크는 집 근처 모자 가게 주인과 순수한 우정을 나눴다. 그림에는 풍부한 색채와 함께 이별에 대한 조용한 슬픔이 담겨 있다. 로트레크는 마지막 여행을 떠나기 전 말했다. "포옹합시다. 이제 다시는 만날 수 없겠지요."

각한 정신질환 증세도 보였습니다. 어느 날엔 이런 일도 있었습니다. 갑자기 로트레크의 집 안에서 총소리가 들리자 깜짝 놀란 친구들이 달려왔습니다. 로트레크는 침대에 다리를 꼬고 앉아 권총을 손에 들고 있었습니다. "별거 아냐. 거미에게 공격당해서 반격했을 뿐이야." 그는 항상 경찰에 미행당한다는 피해망상에 시달렸고, 길 건너편에 있는 과일 가게 진열대가 마음에 들지 않는다는 이유로 건물주를 고소하겠다고 협박하기

도 했습니다. 결국 그는 1899년 길거리에서 쓰러졌습니다.

정신병원에 입원해 잠깐 술을 끊었던 로트레크. 하지만 퇴원하고 머지않아 중독은 재발했습니다. 다시 그의 상태는 급격히 나빠졌습니다. 1901년 최후를 예감한 로트레크는 스스로 신변을 정리한 뒤 매년 여름을 보내던 해안가 지방에서 잠깐 요양 생활을 하다 불과 서른다섯의 나이로 숨을 거뒀습니다.

사후 로트레크는 한동안 제도권 예술에서 잊혔습니다. 살아 있을 때도 포스터 예술로 명성이 높은 화가였지만, 순수예술 분야에서는 중요한 화가가 아니었기 때문이었습니다. 하지만 명작은 결국 사람들의 눈에 띄는 법. 10여 년이 지나자 세계 각지의 주요 미술관들이 그의 작품을 사들이기 시작했고, 그의 명성은 날로 높아졌습니다. 이제 그의 위상은 같은 시대를 살았던 고갱이나 쇠라 등 위대한 인상주의 화가들을 뛰어넘을 정도입니다.

사람들은 말합니다. 로트레크는 그 시대 예술가 중 가장 뛰어난 감정이입 능력을 가지고 있었다고. 동시대 화가 대부분은 인간과 세상의 아름다운 면에만 집중했습니다. 반면 로트레크는 세상의 추한 면에서 고개를 돌리지 않았습니다. 그리고 그곳에서 독특한 아름다움과 매력을 찾았습니다. 이는 로트레크 자신을 구원하는 일이기도 했습니다. 아름다움과 추함, 선과 악이 뒤섞여 있는 그 혼돈. 그 이중성이야말로 로트레크의 삶과 작품이 품은 아름다움의 원천이었습니다.

로트레크는 생전 "인간은 추하지만 인생은 아름답다"고 했습니다. "추한 곳에는 언제나 매혹적인 부분이 있고, 누구도 눈치채지 못한 곳에서 그걸 발견하게 되면 대단히 기쁘다"라고도 했습니다. 이를 합치면 이렇게 정리할 수 있지 않을까요. "인간은 누구나 추한 면을 갖고 있다. 하지만 그 추한 면은 각자의 개성이자 독특한 매력이기도 하다. 그 추함을 껴안고 살아가는 사람들의 삶이야말로 더없이 아름답다."

테오, 조 그리고 빈센트,
그림에 녹아 있는 세 사람의 영혼

○
빈센트 반 고흐
Vincent Van Gogh

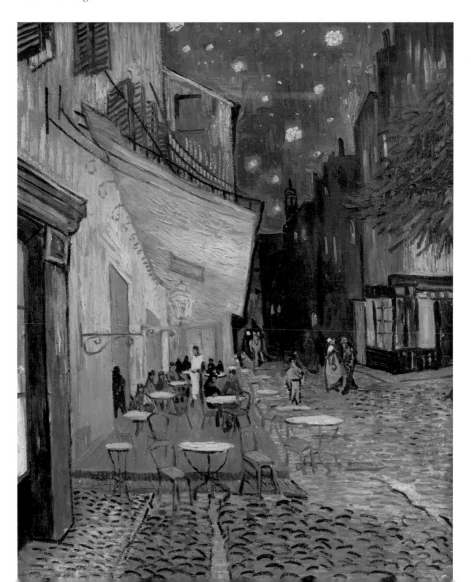

빈센트 반 고흐는 '화가'라는 단어를 들었을 때 현대인이 떠올리는 일종의 '모범 답안'입니다. 미술에 문외한이라 해도 누구나 느낄 수 있는 강렬한 아름다움을 지닌 작품, 비교할 사람을 찾기 어려운 독창적인 화풍, 그리고 무엇보다도 비극적이고 드라마틱한 삶 덕분입니다. 온갖 가난과 고난을 이겨내고 마침내 예술 세계를 꽃피웠지만 한순간에 파멸하는 그의 이야기는 슬프지만 아름답습니다. 사람들은 고흐처럼 가난한 시절을 보냈던 화가, 비극적인 최후를 맞은 화가에 끌립니다. 천재적인 재능을 갖고 태어나 평생 '부자 천재 화가'로 살았던 파블로 피카소처럼 인간적으로 공감하기 어려운 사람보다 말이죠.

상종 못 할 인간

남들이 보기에 빈센트는 상종 못 할 사람이었습니다. 행색은 초라한 데다 항상 술과 담배에 찌든 냄새가 났고, 잘 씻지도 않았습니다. 서른두 살밖에 안 됐는데도 열 개 넘게 빠진 이 때문에 훨씬 더 나이 들어 보였고요. 성격은 외모보다 훨씬 더 문제였습니다. 고집이 말도 못 하게 센 데다 감정 기복이 극단적이어서 같이 지내기 무척 어려웠습니다. 그런가 하면 빈센트는 만난 지도 얼마 안 되는 사람에게 느닷없이 사랑을 고백해 주변 사람을 엄청나게 불편하게 만들곤 했습니다. 그러니 형이 친척 '백'으로 들어간 회사에서 쫓겨난 뒤 제대로 된 직장을 한 번도 갖지 못한 건 당연한 일이었지요.

　가족들도 변변한 직장 없이 부모님에게 얹혀사는 빈센트를 불편하게 여겼습니다. 부모님은 매일같이 한숨을 쉬었고요. 형제자매들의 시선도 차가웠습니다. "오빠가 집을 나가서 속을 덜 썩이는 게 엄마 건강에도 도움이 될 거야!" 대놓고 이렇게 말하는 사람도 있을 정도로요.

　하지만 가족 중에서도 오직 한 명, 빈센트를 쏙 빼닮은 동생 테오(Theo Van Gogh)만큼은 달랐습니다. 테오는 형에게서 특별

한 재능을 봤습니다. '언젠가 형은 역사에 위대한 인물로 남을 거야.' 테오는 믿었습니다. 그리고 해서 형과 지내는 게 편했던 건 아닙니다. 형의 괴팍한 성격 때문에 둘은 걸핏하면 싸웠고, 1년 넘게 말을 하지 않은 적도 있었습니다. 그래도 테오가 형에 대한 믿음과 사랑을 잃은 적은 단 한 번도 없었습니다. 생활비를 대주며 형을 먹여 살린 것도, 여러 곳을 데리고 다니며 새로운 친구들을 소개해 형의 시야를 넓혀준 것도, 칭찬과 따끔한 조언으로 형의 발전을 이끈 것도 모두 테오였습니다.

빈센트 반 고흐(1853~1890), 그리고 그를 인류 역사상 가장 유명한 화가로 만든 동생 부부의 이야기를 지금부터 시작합니다.

쏙 빼닮은 형제

고흐 가족은 대가족이었습니다. 목사인 아버지와 전업주부인 어머니 밑에 삼남 삼녀가 있었습니다. 빈센트는 그중 장남, 네 살 아래인 테오는 차남이었습니다. 형제자매가 닮는 건 당연한 일이지만 빈센트와 테오는 특히 외모가 비슷했습니다. 붉은빛이 도는 머리색부터 187센티미터가량 되는 키, 얼굴 생김새까지요. 하지만 둘의 성격은 좀 달랐습니다. 테오는 전형적인 '착한 모범생'. 반면 빈센트는 예술적 감수성이 뛰어났지만 고집이 세고 변덕이 심했습니다. 이런 일도 있었습니다. 어릴 적 빈센트는 나무에 올라가는 고양이의 모습을 그림으로 그렸습니다. 어머니는 그림을 보고 칭찬을 아끼지 않았지요. 하지만 빈센트는 기뻐하기는커녕 짜증을 내며 그림을 찢어버렸다고 합니다. "무슨 생각을 하는지 정말 알 수 없는 녀석이야. 사교성도 떨어지고. 저 녀석이 커서 뭐가 될지…." 부모님은 이렇게 얘기하곤 했습니다. 빈센트가 우수한 성적에도 불구하고 고등학교를 자퇴했던 것도 특이한 성격 때문이었습니다.

다 큰 아들을 놀게 둘 수는 없으니, 아버지는 빈센트를 친척

(왼쪽)
빈센트 반 고흐
〈자화상〉, 1887,
암스테르담국립미술관

(오른쪽)
빈센트 반 고흐
〈테오의 초상〉, 1887, 반고흐미술관

이 공동대표로 있는 대도시의 큰 갤러리에 취업시켰습니다. 처음에는 빈센트가 잘 할지 걱정도 됐지만, 다행히도 그는 잘 적응했습니다. 좋은 그림이란 무엇인지, 고객들이 어떤 그림을 좋아하는지 전문 지식을 빠르게 배워나갔지요. 빈센트에게는 훌륭한 갤러리스트가 될 자질이 있어 보였습니다. 부모님도 안도의 한숨을 쉬었습니다.

"갤러리 일이 너한테 맞을지, 형을 찾아가서 잘 배워보렴." 성인이 된 테오에게 부모님은 이렇게 권했습니다. 빈센트는 3년 만에 만난 동생을 반갑게 맞이했습니다. 갤러리의 업무와 도시의 이모저모를 친절하게 알려주고, 삶과 예술에 대한 깊은 대화도 나눴지요. 테오는 형의 식견과 통찰력에 감탄했습니다. 집에 돌아온 테오는 빈센트에게 편지를 썼습니다. "집에 돌아왔는데 형이 없어서 이상했어. 형이 정말 그리워. 나도 형의 뒤를 따라서 갤러리에서 일할 거야." 평생에 걸친 형제간의 편지는 이렇게 시작됐습니다.

정신 차려, 형!

빈센트는 아이처럼 순수한 영혼의 소유자였습니다. 하지만 순수하다는 건 착하다는 것과 다릅니다. 어린아이들을 보면 알지요. 아이들은 자기중심적이고 본능에 충실합니다. 어른보다 감정 기복도 심하고 스트레스에 약합니다. 빈센트가 바로 그랬습니다.

이런 성격이 가장 잘 드러나는 게 그의 수많은 짝사랑입니다. 그는 평생 여러 여성을 짝사랑했습니다. 사랑 고백도 많이 했습니다. 하지만 상대방 입장에서는 부담스러울 뿐이었습니다. 빈센트는 만난 지 얼마 안 된 친하지도 않은 사람에게 갑자기 열정적인 사랑을 고백하곤 했으니까요. 고백은 대부분 거절당했고, 그때마다 빈센트는 크나큰 마음의 상처를 받았습니다.

빈센트의 숨겨진 광기가 처음으로 모습을 드러낸 것도 사랑의 실패 때문이었습니다. 짝사랑하던 여인이 결혼하면서 그는 우울증에 빠졌습니다. 눈에 띄게 말수가 급격히 줄고 음침해졌지요. 갤러리스트는 항상 사람을 만나야 하는 직종. 빈센트의 업무 성과가 바닥을 긴 것도 당연한 일이었습니다. 대신 빈센트는 신에서 구원을 찾았습니다. "부자 고객을 꼬드겨서 그림을 파는 이런 무의미한 일은 이제 그만두겠어. 하나님의 복음을 전할 거야."

이때부터 빈센트의 본격적인 방황이 시작됐습니다. 보조 목사, 서점 일자리, 전도사 양성학교…. 가는 곳마다 그는 문제를 일으켰습니다. 조울증을 비롯한 정신질환 때문에 직장을 그만두는가 하면 일이 재미없다고 태업하거나, 짝사랑에 실패했다는 이유로 공부를 그만두기도 했습니다. 벨기에 시골의 탄광 마을에 전도사로 파견됐을 때도 마찬가지였습니다. 아무도 시키지 않았는데도 빈센트는 광부처럼 살겠다며 더러운 옷을 입고, 밥을 거의 먹지 않고, 비누도 사용하지 않았습니다. 이런 그를 광부들은 "옆에 가면 병이 옮을 것 같다"며 피했지요.

이제 빈센트의 존재는 가족들에게 큰 부담이었습니다. 신경을 아무리 써줘도 사고만 치는 밑 빠진 독, 가족들 평판에 먹칠하는 짐 덩어리나 다름이 없었지요. 여동생의 결혼식에 참석하기 위해 잠깐 집에 돌아온 빈센트에게 여동생은 "그냥 결혼식에 안 오면 안 되냐"고 말했습니다. "솔직히 오빠가 여기 있는 게 거슬려. 오빠가 부모님께 얼마나 큰 짐인지 모르지? 존재 자체가 짜증 난다고!" 아버지도 조심스레 말했습니다. "사람들이 그러더구나. 네가 마음이 많이 힘들다고…. 좋은 병원을 알아봤는데, 당분간 병원에서 마음을 좀 치료하면 어떻겠니?"

믿었던 테오조차도 빈센트를 질타했습니다. "형. 형은 변했어. 예전 같지 않아. 온 가족이 형 때문에 답답해. 이제 제발 정신 차려. 일자리를 찾아서 형도 자기 힘으로 먹고살아야지. 판화를 만드는 판화가는 어때? 도면을 그리는 제도사도 괜찮아 보여." 하지만 이런 말이 빈센트의 귀에 들어올 리 없었습니다. "어떻게 너까지 나한테 그런 말을 할 수 있어? 그림 그려서 푼돈이나 벌라는 거야? 아버지는 아예 나를 정신병원에 넣으려고 하더군. 나는 절대로 이 일을 잊지 않을 거야. 아버지도 너도 절대 용서하지 않을 거라고!"

형의 후원자가 되다

씩씩대며 벨기에 탄광 마을로 다시 돌아온 빈센트. 하지만 마음을 가라앉히고 나니 자꾸 동생의 충고가 생각났습니다. '그래. 내가 가장 행복한 건 그림을 그릴 때야. 테오가 옳았어.' 전도사 생활을 하는 둥 마는 둥 하며 그림을 그리던 빈센트는 1년 뒤 화가의 길을 걷기로 마음먹고 본격적으로 그림 공부를 시작합니다. 그리고 테오에게 화해를 청하는 편지를 보냈습니다. 빈센트의 37년 인생 중, 화가로 산 마지막 10년이 이렇게 시작됐습니다.

테오는 형을 받아들이고 용서했습니다. 그리고 빈센트에게

생활비를 보내주기 시작했습니다. 테오가 프랑스 파리에서 잘나가는 갤러리스트긴 했지만, 결코 쉬운 결정은 아니었습니다. 테오의 연봉은 지금 돈으로 따져서 대략 5,000만 원 정도. 그중 3분의 1 정도가 빈센트에게 갔습니다. 또 장남 역할을 하지 못하는 형을 대신해 부모님께 생활비도 부쳐드려야 했지요.

빈센트가 생활비의 대가라며 보내주는 그림은 전혀 팔리지 않았습니다. 하지만 테오는 형을 믿었습니다. 형에 대한 애정과 깊은 이해 덕분에 테오에게는 남들이 보지 못하는 형의 무한한 잠재력이 보였습니다. 그래서 테오는 빈센트의 작품을 냉철하면서도 분석적으로 비평해주며 성장을 도왔습니다. 파리의 최신 미술 경향도 편지로 전해줬습니다. "솔직히 말해서 팔수 있는 작품이 거의 없어. 일단 그림 색감이 너무 어두워. 요즘 파리에서는 인상주의라는 게 유행하고 있는데 말야…."

혹독한 비평에 상처를 받았지만, 빈센트는 테오의 조언을 받아들였습니다. 테오의 조언이 진심 어린 애정에서 나왔다는 사실을 너무나도 잘 알고 있었으니까요. 덕분에 빈센트의 작품은 빠르게 발전했습니다.

하지만 그림 실력과 반대로 빈센트의 건강은 갈수록 나빠졌습니다. 워낙 몸을 돌보지 않으며 살아온 탓이었습니다. "멀쩡한 이가 없어. 상태가 너무 안 좋은 이를 다 뽑았는데, 열 개가 넘더군. 남들이 나보고 40대처럼 보인대." 겨우 서른둘의 나이에 빈센트는 테오에게 이런 편지를 보냈습니다.

얼마 안 돼 빈센트는 테오에게 "파리에서 같이 살자"는 편지를 보냈습니다. "같이 살자. 생활이 너무 어려워. 네 집에서 그림을 그릴게. 나한테 부쳐주는 돈도 절약되잖아." 아무리 그래도 이런 부탁을 들어주는 건 쉽지 않았습니다. 아무리 좋아도 같이 사는 건 또 다른 문제니까요. 게다가 형 성격이 보통 성격도 아닌데요. 하지만 테오는 알아챘습니다. 형이 외로움에 질식하고 있다는 사실을요. 결국 테오는 형을 받아줬습니다.

예상했던 대로 형과 같이 사는 건 쉬운 일이 아니었습니다. 빈센트는 예술에 대한 자기 생각을 비롯해 이런저런 얘기를 끊임없이 쏟아냈습니다. 갑자기 "너야말로 화가가 돼야 할 사람이다. 갤러리를 때려치우고 그림을 그리라"고 강권한 적도 있었고요. 테오의 반응이 조금이라도 마음에 들지 않으면 불같이 화를 냈지요. 원래부터 건강이 좋지 않았던 테오가 형 때문에 스트레스를 받아 쓰러진 일까지 있었습니다.

그래도 테오는 빈센트를 살뜰히 챙겼습니다. 십수 년 전 네덜란드 화랑에서 일하던 형을 찾아갔을 때, 형이 자신을 따뜻하게 돌봐줬던 것처럼요. 테오는 빈센트를 미술관과 갤러리에 데리고 다니며 인상주의 화가들의 그림을 보여줬습니다. 빈센트는 크게 기뻐했습니다. "편지로 네가 인상주의 얘기를 하면서 조언을 해줬을 때는 솔직히 잘 이해가 안 갔는데, 이제야 알

빈센트 반 고흐
〈연인이 있는 정원, 생피에르 광장〉,
1887, 반고흐미술관

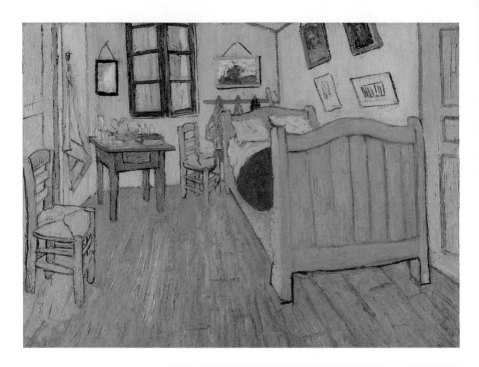

(위)
빈센트 반 고흐
〈고흐의 방, 첫 번째〉, 1888,
반고흐미술관

(아래)
빈센트 반 고흐
〈파이프를 물고 귀에 붕대를 한 자화
상〉, 1889, 취리히미술관

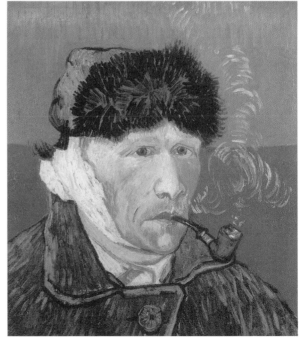

겠어." 앙리 드 툴루즈 로트레크를 비롯한 당대의 탁월한 예술가들을 빈센트에게 소개해준 것도 테오였습니다. 그리고 빈센트는 마침내 어떤 그림을 그려야 할지 감을 잡아가기 시작합니다. 늘 곁에서 손을 잡아준 동생 덕분이었습니다.

마침내 빈센트는 혼자 서기 위한 첫걸음을 뗍니다. "테오, 파리는 나한테 너무 춥구나. 건강이 계속 나빠지고 있어. 이제 나는 떠날 때가 된 것 같아. 고갱이라는 친구와 따뜻한 남쪽으로 가려고 해." 여전히 테오에게 생활비를 의존하긴 했지만요.

빈센트를 떠나보낸 테오. 텅 빈 집에 돌아와 빈센트가 그린 그림들을 보며 자신이 형을 그리워한다는 사실을 깨달았습니다. 형은 확실히 같이 살기 쉽지 않은 사람이었습니다. 하지만 곁에서 지켜본 빈센트의 재능과 예술적인 감성, 독창성은 독보적이었습니다. '역시 내 생각이 옳았어. 형은 천재야.' 그는 여동생에게 이런 편지를 썼습니다. "형은 정말 똑똑한 사람이야. 몇 년만 더 있으면 형은 틀림없이 유명한 사람이 될 거야."

남쪽으로 떠난 빈센트는 여러 일을 겪었습니다. 고갱과의 불화, 정신질환 발작으로 귀를 잘라버린 일, 정신병원 입원, 이어지는 발작… 여전히 그의 운명은 험난했습니다. 수십 년간 괴롭혔던 정신질환과 지난날 겪었던 여러 고생, 좋지 않은 생활 습관 때문이었습니다. 하지만 분명 그의 상황은 전과 달랐습니다. 동생이 준 사랑이 그의 마음을 단단하게 지탱해준 탓에, 그의 작품 세계가 드디어 꽃을 피웠거든요. 드디어 테오는 빈센트가 보내온 그림을 판매하는 데 성공합니다. "형, 이제 돈 생각은 안 해도 될 것 같아. 형이 보내준 그림이 팔렸다고!"

아몬드 나무엔 꽃이 피었지만

긴 겨울을 지나 가장 먼저 꽃망울을 터뜨리는 아몬드꽃은 지중해 연안 지역의 봄을 알리는 전령입니다. 다른 나무들의 메마른 가지에 잎이 돋기도 전에 꽃을 피워내는 아몬드 나무는

새 생명과 희망, 부활의 상징으로 통하지요. 고흐라는 이름도 그렇게 아몬드 나무처럼 오랜 시련을 이겨내고 파리 미술계에 막 알려지기 시작했습니다. 많지는 않지만 돈도 들어오기 시작했고, 빈센트의 이름에 찬사를 보내는 평론가들이 하나둘 나왔습니다. "기이하고 강렬하며 열광적이다. 17세기 네덜란드 거장들의 뒤를 이을 만한 화가다."

마침 테오에게서도 좋은 소식이 들려왔습니다. 테오가 오랫동안 짝사랑했던 여인 요한나와 결혼을 한 거지요. 빈센트는 동생이 행복을 찾았다는 소식에 무척이나 기뻐했습니다. "정말 잘된 일이야. 얼른 제수씨를 보고 싶구나." 그리고 얼마 안 돼 빈센트에게 요한나의 편지가 도착했습니다. "겨울, 아마도 2월쯤에 예쁜 남자아이를 낳을 예정이에요. 아이의 대부가 되어주시겠어요? 이름은 빈센트라고 지으려고 해요."

빈센트는 깊은 감동을 받았습니다. 그래서 그간 쓴 적 없는 밝은 색깔을 사용해 심혈을 기울여 꽃과 꽃봉오리를 그리기 시작했습니다. 아몬드 나무 그림이었습니다. 빈센트가 "내 꽃그림 중 최고"라고 자평할 정도의 걸작이 완성됐습니다. 테오는 "너무나도 아름답다"며 그림을 아기 침대 위에 걸었습니다. 그러는 사이 빈센트의 작업실 창밖에서는 나무들이 하나씩 꽃을 피우기 시작했습니다. 빈센트는 캔버스와 붓을 들고 밖으로 나가 그 아름다운 풍경을 그렸습니다. 여전히 빈센트의 몸은 쇠약했고 정신질환 발작도 이어졌지만, 그의 앞길에는 꽃길만 펼쳐져 있을 듯했습니다.

하지만 파국은 너무나도 갑작스럽게 찾아왔습니다. 1890년 7월 27일 정신질환이 도진 빈센트가 권총으로 자신을 쏜 겁니다. 소식을 듣고 한달음에 달려간 테오에게 빈센트는 말했습니다. "항상 이런 식으로 죽고 싶었어." 테오는 울며 말했습니다. "형은 나을 거야. 분명히 절망에서 벗어날 거야." 빈센트는 이렇게 답했습니다. "아니, 슬픔은 영원히 계속된다."

태어날 때부터 세상과 불화했던 형. 누구보다도 순수한 영

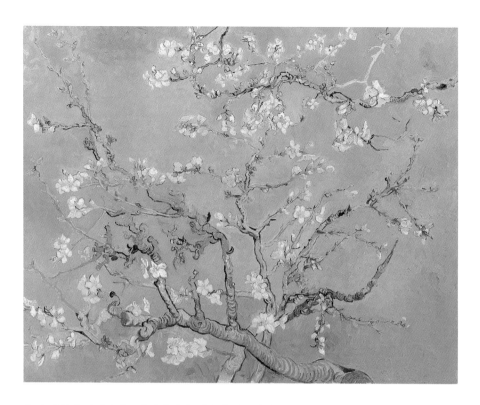

혼과 탁월한 천재성의 소유자였지만, 평범한 이들과 잘 지내기에는 너무나도 비범했던 형. 손대는 것마다 실패하고 가족에게조차 외면받았던 형의 외로움과 고통. 그 고난을 견디느라 망가져버린 몸과 마음. 빈센트는 이제 그 모든 걸 떠나려 했습니다. 오랫동안 형을 지켜봤기에, 테오는 형의 얼굴에 괴로움과 함께 떠오른 안도감을 보고 모든 것을 이해할 수 있었습니다. 빈센트는 그렇게 테오의 품에서 숨을 거뒀습니다. 그의 나이 서른일곱이었습니다.

형처럼 테오도 건강한 체질은 아니었습니다. 부모님과 형, 가족을 부양하느라 한계에 다다랐던 그의 몸은 형이 세상을 떠나자 급격히 무너지기 시작했습니다. 그리고 6개월 뒤 테오도 아내와 어린 아들을 남기고 서른넷의 나이로 형을 따라갔습니다. 전도유망한 화가와 우수한 갤러리스트 형제의 비극적

빈센트 반 고흐
〈꽃 피는 아몬드 나무〉, 1890,
반고흐미술관

인 죽음. 적잖은 이들이 안타까워했지만, 사람들의 인식은 그 정도에 그쳤습니다.

그러나 여기서 끝났다면 우리가 지금 아는 빈센트 반 고흐는 없었을 겁니다. 우리가 고흐의 삶을 자세히 들여다볼 수 있는 건 그의 삶과 작품을 정리하고 널리 알린 사람이 있기 때문입니다. 그 일에 가장 적합한 사람은 누가 뭐래도 빈센트의 동생, 테오였을 겁니다. 하지만 테오는 형이 죽은 뒤 시름시름 앓다가 6개월 만에 세상을 떠났기에 그 바통을 이어받은 주인공은 바로 테오의 아내이자 빈센트의 제수씨, 요한나 반 고흐-봉어르(Johanna Van Gogh-Bonger, 별명은 '조')였습니다.

폭풍 같았던 21개월

형인 빈센트만큼은 아니었지만 테오도 형처럼 금방 사랑에 빠지는 기질이 있었습니다. 스물여덟 살 테오가 스물두 살의 조를 만난 건 1885년입니다. 테오는 조에게 첫눈에 반했고, 딱 두 번 만난 뒤 청혼했습니다. 하지만 조의 입장에서는 황당한 일이었겠죠. 게다가 조는 마음에 둔 사람이 이미 있었습니다. 조는 테오의 청혼을 차갑게 거절했습니다. 그래도 테오는 조에게 끊임없이 구애했습니다. 그렇게 흐른 시간이 1년 반. 조의 마음도 결국 녹아내렸습니다. 마침내 1888년 둘은 결혼했습니다. 그리고 조에게 새로운 세상이 열렸습니다.

네덜란드의 평범한 중산층 가정에서 태어나 영어 교사로 매일매일 비슷한 삶을 살던 조에게 파리의 화려한 거리와 찬란한 문화예술은 깊은 감동을 줬습니다. 남편은 조를 미술관과 공연장에 데리고 다니며 여러 예술가의 이야기를 들려줬습니다. 그중에서도 가장 감명 깊었던 건 남편의 형인 빈센트 얘기였습니다. 남편은 언제나 형의 작품을 보여주며 형이 얼마나 대단한 사람인지, 형의 작품이 얼마나 위대한지 입에 침이 마르도록 이야기했지요. "아이의 이름을 빈센트로 짓고 싶다"는

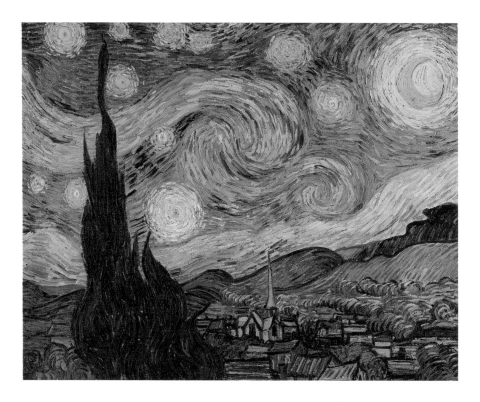

빈센트 반 고흐
〈별이 빛나는 밤〉, 1889,
뉴욕현대미술관

남편의 부탁을 들어준 것도 그래서였습니다.

조가 빈센트를 만난 건 1890년 봄, 빈센트가 조카를 보러 파리에 찾아왔을 때였습니다. 조는 정신질환을 앓고 있는 환자를 보게 될 거라고 생각했습니다. 하지만 막상 만난 빈센트는 상상과 달랐습니다. 조는 이렇게 회고했습니다. "건장하고 어깨가 넓은, 눈빛이 빛나는 단호한 인상의 남자가 있었다." 테오는 형을 아기가 있는 방으로 안내했고, 형제는 아기 침대를 바라봤습니다. 조는 이렇게 회고했습니다. "형제는 아기를 보며 함께 눈물을 흘렸다."

하지만 앞에서 봤듯, 더없이 행복한 나날은 오래 가지 못했습니다. 불과 몇 달 뒤 빈센트가 세상을 떠나고, 반년 뒤 남편인 테오마저 형의 뒤를 따라가 버렸습니다. 결혼한 지 불과 21개월 만에 벌어진 일이었습니다. 조에게 남은 건 테오가 남긴 갓

난아이, 그리고 빈센트가 남긴 400여 점의 그림뿐이었습니다.

짧은 행복을 영원으로

평생 우리가 느낄 수 있는 행복의 총량이 정해져 있다고 한번 가정해봅시다. 그리고 이 행복을 어떻게 느낄지 두 방식 중 하나를 고를 수 있습니다. 첫째, 평생에 걸쳐 행복을 조금씩 나눠 느끼는 것. 둘째, 모든 행복을 1년에 몰아서 느끼는 것. 조는 후자를 택했습니다. 그리고 일기에 이렇게 적었습니다. "나는 완벽하게 행복한 1년을 택했다. 내 소원은 이뤄졌다. 내 몫의 행복을 다 느꼈으니 이제 책임을 져야 할 때다."

조는 빈센트의 삶과 작품, 그리고 이를 떠받친 테오의 노력을 알리는 데 자신의 평생을 바치기로 결심했습니다. 조는 후자를 택했습니다. 그리고 일단 생계를 꾸리기 위해 하숙집을 열었습니다. 그리고 일기에 이렇게 썼습니다. "아이와 내가 먹고살기 위해 하숙생을 받기 시작했다. 하지만 빨래하고 청소하는 기계로 전락하지는 않을 것이다. 끊임없이 정신적으로 성장해야 한다. 테오는 내게 삶과 예술에 대해 많은 것을 가르쳐줬다. 아이는 물론 그가 물려준 또 하나의 유산, 빈센트의 작품을 세상에 알리고 가치를 최대한 높여야 한다. 아이를 위해서라도 테오와 빈센트가 평생 모은 이 보물들을 잘 보존할 것이다. 그게 나의 일이다."

낮에는 하숙집을 관리하고, 밤에는 아이를 재운 뒤 미술 공부를 하는 생활은 이렇게 시작됐습니다. 연구는 빈센트와 테오의 편지를 꼼꼼히 읽어보는 데서부터 시작됐습니다. 두 사람이 남긴 방대한 양의 편지에는 빈센트의 일상과 형제간의 사랑, 그리고 빈센트의 작품 세계에 대한 내용이 빼곡히 들어차 있었습니다. 조는 미술 관련 서적을 읽고 미술 비평에 관한 강좌를 듣는 등 미술 공부도 빼놓지 않았습니다. 그리고 빈센트의 삶과 편지, 예술이 서로 떼놓을 수 없는 관계라는 사실을 깨달

있습니다. 공부를 시작한 그해 조는 일기에 이렇게 썼습니다. "모두가 자신을 외면하던 시절 빈센트가 느꼈을 감정을 처음으로 이해했다."

준비를 마친 조는 본격적으로 미술계에 뛰어들어 빈센트를 홍보하기 시작했습니다. 하지만 현실의 벽은 높았습니다. 미술 평론가들은 처음 보는 화풍이라며 빈센트의 작품을 외면했고, 조를 노골적으로 무시했습니다. 미술에 대해 알지도 못하는 아줌마가 설치면서 귀찮게 군다는 반응이 많았지요. 그래도 조는 끈질기게 빈센트의 작품과 편지를 보여주며 그의 삶과 예술의 위대한 점을 설명했습니다. 때로는 아들을 둘러업고 미술계 사람들의 집 문을 두드릴 때도 있었습니다. "빈센트가 제 인생에 끼친 영향을 여러분도 느낄 수 있기를 바랍니다. 제발 이 그림들과 자료를 눈여겨봐주세요."

당시 미술계에서는 '작가의 삶과 작품을 연관 짓는 건 촌스럽다'는 생각이 지배적이었습니다. 미술 작품은 작품 그 자체의 완성도와 아름다움으로 봐야 하는 것이지, 삶을 함께 보는 건 쓸데없는 짓이라고들 했지요. 하지만 조가 소개하는 빈센트의 이야기와 작품에는 이런 생각을 깨부술 만한 강렬한 힘이 있었습니다. 마침내 조에게 귀를 기울이는 평론가들이 하나둘 생겨났습니다.

세 사람의 반 고흐

남편이 세상을 떠난 4년 뒤인 1895년, 조는 암스테르담에서 빈센트의 작품 20점을 소개하는 전시회를 처음으로 여는 데 성공합니다. 그리고 이후 세계 각지에서 백 번이 넘는 전시를 열었습니다. 이를 통해 조는 고흐 사후 30여 년간 1924년 런던 국립미술관에 판매한 〈해바라기〉를 비롯한 수많은 작품을 중요한 미술관과 영향력 있는 큰손들에게 판매할 수 있었습니다.

또한 조는 빈센트와 테오의 편지를 정리한 책을 네덜란드어로 펴내고, 독일어로도 직접 번역해 출간했습니다. 1910년대 중반 무렵 이미 고흐의 명성은 전 유럽에 퍼져 있었습니다. 하지만 미국 미술계만큼은 생각보다 보수적이어서, 빈센트 작품의 가치를 제대로 인정하지 않았습니다. 여전히 빈센트의 그림을 '정신질환의 산물'로 봤지요. 조는 이런 상황을 바꾸기 위해 정든 유럽을 떠나 미국 뉴욕으로 거처를 옮겼습니다. 그리고 현지에서 인맥을 쌓고 빈센트를 홍보하며 1925년 예순셋의 나이로 세상을 떠나기 직전까지 책을 영문판으로 번역하는 데 힘썼습니다. 영어로 편지가 출간돼 미국 사람들이 빈센트의 삶을 이해하게 되면 상황이 바뀔 거라는 생각에서였습니다.

조의 생각은 적중했습니다. 조가 사망한 뒤인 1927년, 영문판 책이 출간되자 고흐의 신화는 미국에 뿌리를 내린 뒤 전 세계로 퍼져나갔습니다. 이후 조의 아들이 1930년 빈센트의 모

든 작품을 미술관에 기증하고, 1973년 반고흐미술관이 암스테르담에 개관하면서 그의 신화는 현재도 이어지고 있습니다.

오늘날 고흐는 인류 역사상 가장 탁월한 화가 중 한 명으로 꼽힙니다. 네덜란드 반고흐미술관의 관람객 수는 연간 약 200만 명으로, 전 세계 수많은 관광객이 고흐의 작품을 직접 보기 위해 기꺼이 네덜란드행 비행기 티켓을 끊고, 작품 앞에 서서 눈물을 흘립니다. 세 사람의 반 고흐 중 한 사람이라도 없었다면 불가능한 일이었을 것입니다.

고흐의 마지막 말처럼 어떤 슬픔은 영원히 계속될지도 모릅니다. 하지만 사랑도 때로는 영원한 흔적을 남깁니다. 작품을 그린 빈센트 반 고흐, 그를 사랑하고 아끼며 지지해준 테오 반 고흐, 그리고 고흐라는 이름을 널리 세상에 알린 요한나 반 고흐-봉어르. 아름다운 작품 아래 적힌 고흐라는 이름에 이렇게 세 사람의 삶과 영혼이 녹아들어 있는 게 그 증거입니다.

일상

흔히 지나치는 것들에게서
찾은 소중함

평범함 속 위대함을 포착한
숭고의 세계

○
요하네스 페르메이르
Johannes Vermeer

화가의 손에서 붓이 춤을 춥니다. 그 붓끝이 닿은 캔버스에서 꽃으로 만든 관이 피어납니다. 따스한 햇살이 쏟아지는 작업실, 화관을 쓴 모델의 손에는 트럼펫과 책이 있습니다. 그야말로 예술의 여신이라고 말해도 손색이 없을 만큼 아름다운 자태입니다. 여기에 더해 값비싼 대리석으로 장식한 바닥, 고급스러운 샹들리에와 커튼, 우아하면서도 편안한 화가의 옷, 이 모든 걸 그리는 화가 자신의 뒷모습. 내가 그림이 되고 그림이 내가 되는, 완벽한 '예술적 순간'이 찾아옵니다. 바로 〈회화의 예술〉의 한 장면입니다.

"으앙~!" 무아지경에 빠져 그림을 그리던 화가는 귀청을 때리는 아기 울음소리에 현실로 곤두박질쳤습니다. 자신이 그리고 있던 마음속 세상과 달리 집은 어지럽고, 시끄럽고, 가난의 냄새가 짙게 배어 있습니다. 경제위기 때문에 마지막으로 그림이 팔린 게 언제인지도 까마득합니다. 열 명이 넘는 아이들은

**요하네스 페르메이르
〈회화의 예술〉, 1666~1668,
빈미술사박물관**
많은 평론가는 이 그림을 페르메이르의 최고 걸작으로 꼽는다. 화가와 여성의 정체는 정확히 알려지지 않았지만, 뒷모습을 보이고 있는 화가는 페르메이르 자신이라는 의견이 지배적이다. 페르메이르가 죽은 뒤 대부분의 작품을 팔았던 아내도 이 작품만큼은 판매하지 않고 끝까지 지키려 했다. 사실 페르메이르는 이렇게 비싼 옷을 입고 좋은 작업실에서 일할 만큼 돈이 많지 않았다. 고요한 작업실 분위기도 현실과 달랐다. 자식을 열 명 넘게 뒀던 페르메이르의 집에는 아기 울음소리가 끊일 날이 없었다.

시도 때도 없이 배고프다며 울어댑니다. 마음 좋은 빵집 아저씨가 빵을 외상으로 주고 돈도 빌려주지 않았다면 가족은 틀림없이 한참 전에 굶어 죽었을 겁니다.

이럴 때일수록 마음을 다잡아야 합니다. 사랑하는 가족을 먹여 살릴 사람은 가장인 자신밖에 없으니까요. 가진 재주라고는 그림뿐이니, 몸이 부서지도록 그림을 그리고 또 그리는 수밖에 없습니다. 아이 15명을 뒀던 '다산왕' 요하네스 페르메이르(1632~1675)의 삶을 따라가며 아름다운 걸작들을 함께 소개합니다.

'개천에서 난 용' 페르메이르

페르메이르는 1632년 네덜란드 중서부의 도시 델프트의 서민 가정에서 태어났습니다. 네덜란드 독립 전쟁이 막바지로 치달을 때였습니다. 아버지는 여관 주인이었고, 어머니는 이름을 쓸 줄 몰라 공문서 서명 칸에 'X'를 그렸던 문맹이었습니다. 가진 것도 없었습니다.

하지만 이들은 자녀를 위해 어떤 희생도 감수할 준비가 돼 있는 헌신적인 부모였습니다. 그래서 그림에 재능을 보이는 페르메이르를 교육하는 데 '올인'했습니다. 당시 네덜란드에서 화가 교육을 받으려면 상당한 돈이 필요했지만, 어려운 형편에도 페르메이르가 제대로 미술을 배울 수 있었던 건 그 덕분이었습니다. 당시 화가가 정신노동을 주로 하는 고급 기술자에 가까운 직업이었다는 점을 생각하면, 옛날 부모님들이 소를 팔아서 자식을 대학 보낸 것과 비슷하지요.

페르메이르가 열여섯 살이던 1648년, 네덜란드가 전쟁에서 승리해 독립을 쟁취하면서 네덜란드의 고도성장기(황금기)가 시작됩니다. 자동차도, 명품도, 별다른 오락거리도 없던 때였기에 넘쳐나는 돈은 미술시장으로 몰렸습니다. 화가 교육을 받던 페르메이르에게는 희소식이었습니다. 오랜 교육과정을 마

친 페르메이르는 스물한 살 때(1653년) 델프트의 화가 길드(조합)에 가입하면서 화가로서 본격적인 활동을 시작합니다. "할부 되나요?" 넉넉잖은 형편 때문에 가입비를 할부로 내긴 했지만요.

같은 해 페르메이르의 인생에 가장 중요한 일이 벌어졌습니다. '운명의 여인' 카타리나(Catharina Bolnes)와 만나 결혼한 겁니다. 순탄치는 않았습니다. 카타리나는 가톨릭을 믿는 돈 많은 집안의 딸이었고, 페르메이르는 가진 게 하나도 없는 개신교 집안 출신이었습니다.

장모님은 이 결혼을 반대했습니다. 페르메이르의 장인이 심

요하네스 페르메이르
〈델프트 풍경〉, 1660~1661,
마우리츠하위스미술관

실제로 이곳은 배와 상인들이 가득한 붐비고 시끄러운 공간이었다고 한다. 하지만 그림에는 전혀 이런 사실이 드러나지 않는다. 그만큼 페르메이르는 고요를 사랑하고 갈망했다. 프랑스의 위대한 문학가 마르셀 프루스트(Marcel Proust)는 이 그림을 매우 사랑했다. 그는 이 그림을 본 뒤 친구에게 보내는 편지에서 "이 세상에서 가장 아름다운 그림을 봤다"고 했다.

각한 가정폭력범이었기 때문입니다. 자신의 결혼 생활이 불행했던 만큼, 딸만큼은 번듯한 집안에 시집을 가서 행복하게 살아야 한다는 게 장모님의 바람이었을 겁니다. 하지만 페르메이르와 카타리나는 결국 결혼에 골인합니다. 얼마나 아내를 사랑했던지 페르메이르는 결혼하자마자 아내가 믿는 카톨릭으로 종교까지 바꿉니다. 페르메이르는 결혼 뒤에도 아내를 많이 사랑하고 아꼈습니다. 장모님이 이후 페르메이르의 든든한 지원자가 된 게 증거입니다.

사랑꾼 페르메이르, 다산왕 되다

그런데 그 사랑이란 게 정말 대단했습니다. 페르메이르와 카타리나는 결혼 후 22년 동안 아이를 15명이나 낳았습니다. 지금은 물론 당시 네덜란드의 평균적인 가정(서너 명)과 비교해도 압도적으로 많은 숫자입니다.

페르메이르가 남긴 작품이 고작 35점 안팎에 불과한 것도 이 때문일 겁니다. 열 명 넘는 아이들을 키우느라 부업도 하고, 육아도 하느라 충분한 시간을 갖지 못했던 겁니다. 그의 작품 주제 대부분이 집 안에서 벌어지는 일들인 것도 같은 맥락입니다. 늘 보는 게 집 안 풍경이니 일반적인 가정의 일상을 그릴 수밖에 없었지요. 같은 시대를 살았던 다른 화가들이 신화나 종교를 소재로 자주 그림을 그렸던 것과 대조적입니다.

페르메이르의 집은 항상 엉망이었고 엄청나게 시끄러웠습니다. 애가 열 명이 넘으니 당연한 일입니다. 그가 죽은 뒤 집을 찾아온 빚쟁이들은 "요람, 침대, 의자가 집 여기저기 흩어져 있다"고 기록했습니다. 하지만 페르메이르의 그림에 나오는 집들은 모두 완벽하게 정리돼 있고, 조용합니다. 그림을 사 갈 만한 부유한 고객들의 취향을 맞추기 위해서인지, 어지러운 마음을 고요한 그림으로 승화한 건지는 알 수 없습니다.

애 키우느라 정신이 없어서였을까요. 페르메이르는 자신의

(오른쪽)
요하네스 페르메이르
〈열린 창가에서 편지를 읽는 소녀〉,
1657~1659, 베를린국립회화관
오랫동안 벽의 큐피드 그림이 없는 모습으로 알려져 있다가, 2021년 복원을 거쳐 지금의 모습을 되찾았다. 큐피드 그림은 소녀가 연애편지를 읽고 있다는 사실을 암시한다. 창밖에서 들어오는 빛과 유리창에 반사된 소녀의 얼굴 표현이 인상적이다.

작품 대부분에 서명을 하지 않았고, 연도도 잘 표기하지 않았습니다. 일기장 같은 것도 쓰지 않았고 자신을 알리는 데도 큰 관심이 없었습니다. 델프트의 화가 길드 수장으로 두 번이나 선출될 정도로 실력을 인정받았는데도 별다른 기록이 남아 있지 않은 게 이를 증명합니다.

이렇게 정신없고 번잡한 와중에도 페르메이르는 결코 장인 정신을 잃지 않았습니다. 그는 당시 고가의 첨단 장치였던 '카메라 옵스큐라(원시적인 카메라의 일종)'를 구입해 이를 통해 그림의 구도를 잡은 것으로 추정됩니다. 보석을 갈아서 만든 파란 물감도 아낌없이 썼습니다. 1672년 프랑스가 네덜란드 공화국을 침략해 멸망 직전까지 몰아붙이면서(프랑스-네덜란드 전쟁) 심각한 경기침체가 네덜란드를 강타한 뒤에도 마찬가지였습니다. 페르메이르는 가난했지만, 여전히 청색을 아낌없이 사용했습니다. '일하는 데는 돈 아끼면 안 된다'는 생각이었을 겁니다.

(왼쪽)
요하네스 페르메이르
〈음악 수업〉, 1662~1665,
영국왕실컬렉션
남자의 입이 조금 벌어져 있는 걸 보니 아무래도 여성의 연주에 맞춰 노래를 따라 부르고 있는 것 같다. 여성의 뒷모습은 연주에 집중하는 것 같지만, 거울에 비친 앞모습을 보면 남성을 뚫어져라 보고 있다. 그 뒤로 이젤이 보이는데, 거울 속에서만 볼 수 있다. 오류일까, 페르메이르의 장난일까?

요하네스 페르메이르
〈진주 귀걸이를 한 소녀〉, 1665,
마우리츠하위스미술관
소녀의 눈은 관객을 정면으로 바라보고 있고, 입은 당장 뭔가를 말할 듯 조금 벌어져 있다. 수많은 미술사학자가 그림의 모델을 찾으려 애썼지만, 결국 찾지 못했다. '화가가 상상한 이상적인 여인을 그린 것'이라는 의견이 가장 많다. 완벽한 얼굴의 비례, 신비로운 푸른색 터번, 단 몇 번의 붓질만으로 표현한 진주 귀걸이 등 뜯어볼수록 매력적인 작품이다.

완벽주의 성향도 강했습니다. 엑스레이로 작품을 보면 그림을 다 그린 뒤 등장인물의 위치와 실내 인테리어 등을 여러 번 큰 폭으로 고쳐 그린 흔적이 보인다고 합니다. 페르메이르의 그림에서 원근법과 명암, 구도가 완벽한 조화를 이루는 이유입니다.

이렇게 철저하게 완성도에 집착한 덕분에 작품은 잘 팔렸습니다. 페르메이르의 그림은 특히 같은 도시에 사는 부자들 사이에서 인기가 많았습니다. 네덜란드를 방문한 프랑스의 한 외교관은 페르메이르에 대해 "유명해서 작업실에 가 보니 작품이 하나도 없더라"는 기록을 남겼습니다. 다 팔렸다는 거지요.

평범한 일상에서 위대함을 포착하다

하지만 경제위기가 모든 걸 바꿨습니다. 미술시장이 꽁꽁 얼어붙었거든요. 페르메이르의 잘못은 아니었습니다. 얀 스테인(Jan Steen), 빌럼 판 데 펠더(Willem van de Velde) 등 당시 날고 기는 네덜란드 화가들이 붓을 꺾거나, 네덜란드를 떠나거나, 파산했습니다. 하지만 페르메이르에게는 선택지가 없었습니다. 그림을 그려서 아이들을 먹여 살리는 수밖에 없었지요. 이 때문에 페르메이르는 생활고와 스트레스, 격무에 시달렸습니다. 그러다 1675년 마흔셋의 나이로 병에 걸려 세상을 떠났습니다.

그가 죽은 뒤 아내는 빚쟁이들에게 이렇게 호소했습니다. "프랑스와의 전쟁 동안 남편은 자기 작품을 판매할 수 없었습니다. 가족을 부양하지 못해 슬펐던 남편은 좌절에 빠져 갑자기 하루 이틀 만에 건강을 잃고 죽어버렸습니다. 빚 좀 깎아주세요." 빚이 얼마나 많았던지, 페르메이르가 빵집 주인에게 진 빚은 집 한 채 값에 달했다고 합니다. 아이가 열 명 넘으니 식비가 엄청나게 들었겠지요.

누구보다도 아내와 아이들을 사랑했고, 재능이 있었고, 열심히 살았고, 한때 행복을 거머쥐었지만, 결국 시대의 파도에 휩

쓸리고 만 페르메이르. 죽을힘을 다해 살았는데도 그의 이름
은 사후 까맣게 잊혔고, 남긴 작품 대부분은 빚을 갚기 위해 팔
려나갔습니다. 아내는 남편이 죽고 혼자 어렵게 아이들을 키우
다 12년 뒤 세상을 떠났습니다. 자식들은 뿔뿔이 흩어져서 어
떻게 됐는지 알 수 없게 됐습니다. 그래서 그의 삶에 대한 연구

대부분은 법원 문서 등 공문서에 남은 몇 줄의 기록에 의존합니다.

그나마 페르메이르는 작품이라도 남겼습니다. 사실 대부분의 평범한 사람들이 맞을 운명은 그보다 훨씬 허무할 겁니다. 운이 좋으면 유전자 몇 조각은 남길 수 있겠지만, 세상을 떠나고 난 뒤에 금세 잊히겠지요. 우리가 무슨 날씨를 좋아했고, 어떻게 웃었는지, 주말이면 뭘 했는지 기억하는 사람은 아무도 남지 않을 겁니다. 우리가 존재했다는 사실을 증명할 수 있는 자료는 건조한 공문서들 속 숫자, 아무도 들춰보지 않는 몇 줄의 기록뿐일 겁니다. 아등바등 산 결과가 그뿐이라니, 어찌 보면 시시합니다.

하지만 페르메이르의 생각은 달랐던 듯합니다. 그가 그린 〈우유 따르는 여인〉을 보면 알 수 있습니다. 우유를 따르는 일 자체는 그저 매일같이 반복하는 아무것도 아닌 일입니다. 하지만 달리 생각하면 이런 평범한 일상 하나하나가 쌓여 삶을 구성하고, 이 세상을 돌아가게 하고, 비록 조그마할지언정 다음 세대에 흔적을 남기며, '나'라는 존재를 더 크고 위대한 무언가와 연결시킵니다. 그 어떤 신화나 종교의 그림보다도 숭고하게 느껴지는 이 작품은 이 같은 진리를 백 마디 말보다 더 잘 전달합니다.

'평범한 일상 속에도 위대함은 숨어 있다.' 생업과 열 명 넘는 아이들의 육아, 집안일 등이 뒤섞인 번잡한 일과 속에서 생활인 페르메이르는 이런 깨달음을 얻었을 겁니다. **그래서 그는 평범한 사람들이 저마다 품고 있는 위대함의 본질을 포착해 자신의 그림에 완벽하게 담아냈습니다.** 그리고는 '일상의 위대함'을 역설하는 영원불멸의 거장이 되었습니다.

붓 하나로 격동의 유럽을 살아낸,
18세기 최정상급 초상화가

○
엘리자베트 비제 르 브룅
Élisabeth Vigée Le Brun

"당신네 패거리가 잘나간다고 너무 뻐기지는 맙시다. 아름다운 여인이여! 당신의 거만은 말도 안 되는 수준이고, 그림도 다 틀려먹었으니까!"

1783년 프랑스 파리의 길거리 곳곳에서는 이런 노래가 울려 퍼졌습니다. '공격 대상'은 여성 궁정 화가였던 엘리자베

엘리자베트 비제 르 브룅
〈시빌라로서의 해밀턴 부인의
삶 연구〉, 1792, 개인 소장
그리스 신화를 모티브로 현존하는 인물을 그렸다. 그림의 모델인 에마 해밀턴(Emma, Lady Hamilton)은 영국의 해군 영웅 허레이쇼 넬슨 제독(Horatio Nelson)과의 염문으로 당시 유럽의 유명 인사였다.

트 비제 르 브룅(1755~1842). 매력적인 외모의 미인이자 막대한 수입을 올리는 인기 화가로, 왕비인 마리 앙투아네트(Marie Antoinette)의 총애를 얻는 그녀가 '화가 최고의 영예'인 프랑스 왕립미술아카데미 가입까지 이뤄내자 마침내 사람들의 질투심이 폭발한 것이었습니다. "어린 여자가 어떻게 저렇게 크게 성공할 수 있지? 뇌물을 줬거나 미인계를 쓴 게 분명해." 사람들은 수군댔습니다.

'엄친딸'이었던 그녀가 겪었던 어려움은 세간의 질투뿐만이 아니었습니다. 그림 모델이었던 공주님들은 까탈스럽기가 이루 말할 데 없었습니다. 남편은 버는 돈보다 쓰는 돈이 훨씬 많은 '웬수' 같은 존재였고요. 친했던 왕족들은 프랑스혁명으로 세상이 뒤집히면서 저잣거리에 목이 내걸렸고, 화가 자신도 돈한 푼 없이 홀몸으로 망명해 12년간 유럽 각지를 떠돌아다녀야 했습니다. 그만큼 르 브룅의 삶은 파란만장했습니다.

보정의 달인, 꽃길을 걷다

르 브룅은 정말 많은 재능을 타고났습니다. 먼저 그림 실력. 1755년 프랑스 파리의 화가 집안에서 태어난 그녀는 어린 시절부터 틈만 나면 책과 공책에 그림을 그려댔습니다. 실력이 얼마나 뛰어났는지 일곱 살 때 '타고난 화가'라는 얘기를 들었다고 합니다. 불과 열여덟 살 때부터 그녀는 돈을 받고 그림을 그리는 전문 화가로 활동하기 시작했습니다.

르 브룅이라는 이름이 파리 사교계에 널리 알려지는 데는 긴 시간이 필요치 않았습니다. 실력에 더해 미모가 뛰어나다는 점이 큰 도움을 줬습니다. 그녀도 자신이 예쁜 걸 알아서 이를 적극적으로 활용했습니다. 자신의 자화상을 여럿 그린 거지요. 그녀의 자화상을 본 사람들은 화가가 이렇게 예쁘다는 사실에한 번, 그림 실력에 또 한 번 놀랐다고 합니다. 그리고 그녀는성격도 좋았습니다. 덕분에 모델을 편안하게 해주고 자연스러

운 모습을 끌어내 화폭에 담을 수 있었다고 합니다.

가장 중요한 건 르 브룅의 '보정 실력'이 탁월했다는 겁니다. 사진관에 가서 프로필사진을 찍을 때는 촬영 실력만큼이나 보정 실력이 중요하지요. 초상화도 마찬가지입니다. 오히려 더합니다. 초상화를 한 번 그리는 데 엄청난 돈과 시간이 들어가니까요. 그러니 최대한 잘생기고 예쁘게 미화해서 그리는 게 고객들의 기본 주문 사항이었습니다. 그렇다고 해서 완전히 실물과 딴판으로 그릴 수는 없는 노릇. 그 선을 지키는 게 어려운데, 르 브룅은 모델을 자연스러우면서도 '뽀샤시'하게 그리는 데 탁월한 실력을 발휘했습니다.

그 실력에 반한 대표적인 고객이 프랑스 왕비였던 마리 앙투아네트입니다. 앙투아네트는 프랑스와 전통적으로 사이가 좋지 않았던 오스트리아 합스부르크 가문 출신이었습니다. 어머니인 마리아 테레지아(Maria Theresia) 여왕 입장에서는 시집 간 딸이 잘 지내는지 걱정이 되는 게 당연합니다. "얘야, 요즘 어떻게 지내는지 궁금하구나. 초상화 하나 그려서 보내보렴." "예, 어머니. 조금만 기다리세요."

하지만 아무리 기다려도 그림은 도착하지 않았습니다. 화가들의 '보정 실력'이 앙투아네트의 마음에 들지 않았기 때문입니다. 어떤 화가는 외모의 단점, 그러니까 합스부르크 가문 특유의 주걱턱과 튀어나온 눈을 무자비하게 사실적으로 묘사했습니다. 반면 어떤 화가는 미화를 너무 심하게 한 나머지 '엄마도 못 알아볼' 초상화를 그렸고요. 그렇게 속상해하던 앙투아네트는 마침내 르 브룅에게 초상화를 의뢰한 뒤에야 "너무 잘 나왔다"고 만족할 수 있었습니다. 이를 받아본 마리아 테레지아도 결과물에 흡족해했다고 합니다.

초상화를 그리며 얘기를 나누다 보니 앙투아네트와 르 브룅은 동갑내기라는 사실을 알게 됐습니다. 말도 잘 통했습니다. 둘은 신분의 차이를 넘어 금세 가족처럼 친한 사이가 됐습니다. 르 브룅이 바닥에 실수로 떨어뜨린 붓들을 앙투아네트가

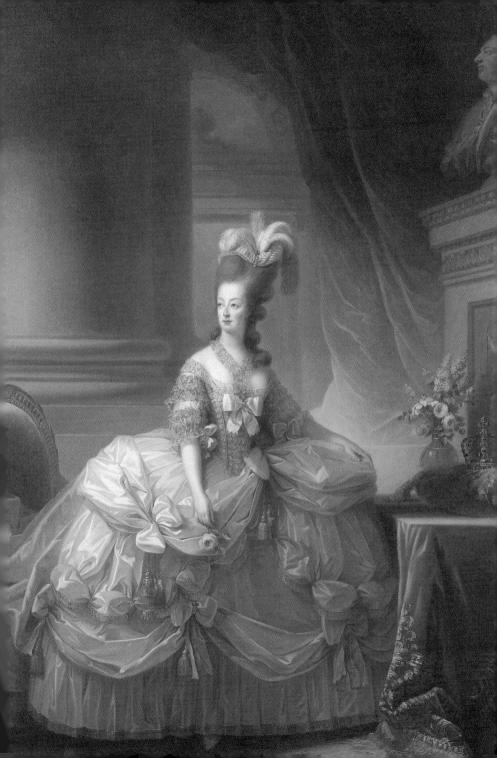

몸소 주워주는 일도 있었고, 초상화를 그리다 쉬는 시간에 둘이 함께 노래를 부르기도 했으니까요.

왕비가 만족할 정도로 '잘 나오는' 초상화를 그리고 나니 르 브룅의 그림값은 하늘 높은 줄 모르고 뛰었습니다. 여성이라는 이유 하나만으로 가입을 거절당하던 왕립아카데미의 문턱도 왕비의 '빽' 덕분에 쉽게 넘을 수 있었습니다. 1783년, 불과 스물여덟의 나이에 부와 명예를 모두 거머쥔 겁니다.

빈털터리 싱글맘 신세가 되다

화려한 삶 뒤에는 사실 어려움도 많았습니다. 르 브룅을 끔찍이도 사랑했던 아버지는 열두 살 때 세상을 떠났고, 새아버지는 질이 좋지 않은 사람이라 르 브룅이 초상화가로 번 돈을 대부분 가로챘습니다. 이를 피하기 위해 서둘러 결혼한 남편도 훌륭한 사람은 아니었습니다. 노름을 즐겼고 돈을 물 쓰듯 썼거든요.

무엇보다도 르 브룅을 가장 괴롭힌 건 사람들의 질투였습니다. "저렇게 그림을 잘 그릴 리가 없다. 다른 화가가 대신 그려준 게 분명하다"는 둥, "미인계를 쓴 게 분명하다"는 둥 헛소문이 끊이지 않았습니다. 앙투아네트 왕비의 이미지가 워낙 사람들에게 안 좋았던 탓에 편견과 비난은 더욱 심했습니다. 음해가 갈수록 심해지자 스트레스로 르 브룅이 쓰러지는 일까지 있었습니다.

이러던 와중에 거대한 시련이 닥칩니다. 1789년 프랑스혁명이 일어나면서 세상이 뒤집힌 겁니다. 혁명의 분위기가 심상치 않게 흘러간다는 걸 느낀 그녀는 1789년 10월 6일 딸과 평민으로 분장해 간신히 프랑스를 탈출했습니다. 그리고 4년 뒤, 앙투아네트 왕비가 단두대에서 세상을 떠납니다. 그만큼 상황은 급박했습니다.

당장 목숨이 위태로운 마당에 돈을 챙길 여유 따윈 없었습

엘리자베트 비제 르 브룅
〈자화상〉, 1790, 우피치미술관

니다. 남편은 프랑스에 남아 있었지만, '마이너스의 손'인 그에
게 경제적 지원을 기대할 수는 없었습니다. 그녀는 최고의 궁
정화가에서 한순간에 '수배 중인 빈털터리 싱글맘' 신세로 전
락했습니다.

붓 하나로 재기한 '슈퍼맘'

막막한 상황이었지만 딸을 생각하면 힘을 내야 했습니다. 다행히도 그녀의 명성은 외국 왕족과 귀족들에게까지 널리 알려져 있었습니다. 이탈리아를 비롯해 르 브룅이 가는 곳마다 초상화 의뢰가 쏟아졌고, 그녀는 금세 다시 부자가 됐습니다. 초상화 거장들과 어깨를 나란히 하는 실력이라는 뜻에서 그녀를 '반 다이크 여사' '루벤스 여사'라고 부르는 사람들도 있었습니다.

로마, 나폴리, 피렌체, 프라하, 베를린, 런던, 심지어 러시아의 상트페테르부르크와 모스크바까지…. 그녀는 유럽 각지를 돌며 왕족과 귀족의 얼굴을 그렸습니다. 현지 화가들은 '굴러온 돌'인 르 브룅을 탐탁지 않게 생각하고 배척했지만, 르 브룅은 가는 곳마다 후한 대접을 받았고 러시아제국 예술아카데미의 명예 회원으로 선출(1800년)되는 영예까지 누렸습니다. 딸도 잘 키워서 모스크바에서 결혼까지 시켰습니다. 사윗감이 썩 마음에 들지는 않았지만요.

그렇게 흐른 세월이 무려 12년. 마침내 프랑스의 정세가 안정됐고, 파리에 남아 있던 옛 동료들의 탄원 덕분에 마침내 그녀는 1801년 귀국할 수 있었습니다.

프랑스에 돌아온 르 브룅은 여든일곱 살까지 장수했습니다. 우아한 삶을 살았다고 합니다. 유행하는 화풍도 바뀌고 체력도 떨어져서 예전만큼 좋은 작품을 발표하지는 못했지만, 그림도 계속 그렸고요. 인생을 통틀어 남긴 초상화가 총 660점이 넘습니다. 말년인 1835년부터 1837년까지는 세 권에 달하는 회고록을 써서 출판했습니다. 오늘날 우리가 그녀의 삶을 자세히 들여다볼 수 있는 것도 그 덕분입니다. 르 브룅의 유언은 이랬습니다. "Ici, enfin, je repose…."(마침내, 여기서, 쉬는구나….)

(오른쪽)
엘리자베트 비제 르 브룅
〈플로라로 그려진 줄리〉, 1799,
세인트피터즈버그미술관
딸을 신화적으로 그린 초상화로, 당시 줄리는 결혼을 앞두고 있었다.

수백 년 전 외국인 초상화, 왜 인기 많을까

한동안 잊혔던 르 브룅의 작품은 20세기 후반부터 본격적으로
재조명받기 시작했습니다. 근래 들어서는 더욱 많은 사랑을 받
고 있고요. 2016년 미국 뉴욕 메트로폴리탄미술관에서 그녀의
대규모 전시회가 열렸던 게 단적인 예입니다.

백 년 전 세상을 떠난 잘 모르는 외국인들의 얼굴이 왜 세계
인에게 이토록 큰 인기를 끌까. 단순히 말하면 르 브룅의 그림
이 아름답기 때문입니다. 형식적으로는 독창적인 스타일, 색의
대담한 사용, 옷과 머리 장식과 보석 등을 표현하는 솜씨 등을
아름다움의 이유로 댈 수 있겠지요. 하지만 이에 더해 그녀의
그림은 테크닉만으로 표현할 수 없는, 한 인간을 제대로 이해

엘리자베트 비제 르 브룅
〈자화상〉, 1800, 예르미타시미술관

하려는 애정이 담겨 있다는 평가를 받습니다. 르 브룅의 작품에서 모델의 외모를 넘어 그의 내면과 당시 시대상까지 읽어낼 수 있는 건 그 덕분입니다.

재능을 타고났다고 해서 모두 이런 성취를 이룰 수 있는 건 아닙니다. 그녀는 항상 자신을 믿었습니다. 주변의 시선과 편견을 개의치 않고 끈기와 성실함으로 노력을 거듭했고요. 파란만장한 인생의 곡절을 겪으면서도 주변 사람들에게 늘 친절했고, 낙천적인 태도를 잃지 않았습니다. 르 브룅의 그림이 자연스럽지만 우아한 건 이러한 화가 내면의 반영입니다. 덕분에 그녀는 지금까지도 18세기 최고의 초상화가 중 한 명으로 꼽힙니다.

어리숙한 늦깎이 독학 화가가 그린
신비로운 환상의 세계

○
앙리 루소
Henri Rousseau

"이게 초상화라고? 머리만 큰 난쟁이 그림이? 내가 그려도 저것보다는 잘 그리겠다."

1889년 프랑스 파리에서 열린 독립미술가협회 전시. 〈바위 위의 소년〉을 보고 누군가가 꺼낸 이 말에 전시장은 웃음바다가 됐습니다. 그럴 만도 했습니다. 그림을 본 관객 모두가 같은 마음이었습니다. 아무리 참가비만 내면 누구나 자유롭게 작품을 내놓을 수 있는 전시라고 해도, 이렇게까지 기괴한 작품을 볼 줄은 상상도 못 했으니까요.

작가 이름은 앙리 루소(1844~1910). 파리 세관에서 공무원으로 일하면서 주말마다 취미로 그림을 그리는 사람이었습니다. 전부터 루소의 그림 실력은 조잡하기로 유명했습니다. 특히 끔찍한 건 초상화 실력이었습니다. 그는 그림을 정식으로 배운 적이 없었습니다. 초상화를 그리는 요령도 당연히 몰랐습니다. 기껏 생각해낸 게 상대방 이목구비의 길이를 잰 다음 그 비례에 맞춰 그림을 그리는 방식이었는데, 결과물이 이 모양이었습니다. 모델들도 초상화를 보면 질색했습니다. 루소의 친구조차 그림을 받아보고 기분이 나빠서 불태워버렸을 정도였습니다.

그런데 이상한 일입니다. 이렇게 비웃음을 샀던 루소는 오늘날 미술 거장으로 평가받고, 그의 그림은 명작 취급을 받습니다. 지난 5월 크리스티 뉴욕 경매에서 그의 풍경화 〈플라밍고〉가 치열한 경합 끝에 4,354만 달러(약 579억 원)에 낙찰된 게 단적인 예입니다. 그동안 무슨 일이 있었던 걸까요. 이런 거액

을 주고서라도 루소의 그림을 갖고 싶어 하는 사람들이 왜 넘
쳐나는 걸까요. 루소의 삶과 작품 세계를 통해 그 실마리를 풀
어보겠습니다.

앙리 루소
〈바위 위의 소년〉, 1895~1897,
워싱턴내셔널갤러리

앙리 루소
〈나, 초상: 풍경〉, 1890, 프라하국립미술관
세계적인 화가로 인정받고 말겠다는 루소의 야망과 꿈이 드러나 있다.

어리숙한 흙수저 독학 화가

어리숙하고 잘 속는 한심한 사람. 때로는 골치 아픈 사고를 치는 사람. 하지만 왠지 안쓰러워서 챙겨주고 싶은 사람. 어느 집단이든 이런 사람이 한 명쯤은 있습니다. 루소도 그런 사람이었습니다.

　루소의 인생이 처음 꼬인 건 아홉 살 때. 멀쩡히 돈 잘 벌던 아버지가 빚을 내서 '영끌 투자'를 했다가 처참하게 실패한 게 계기였습니다. 가족은 알거지가 됐습니다. 어린 루소도 학교를 그만두고 돈을 벌어야 했습니다. 인생이 한 바퀴 더 꼬인 건 열아홉 살 때였습니다. 루소가 순간의 욕심을 이기지 못하고 직장에서 푼돈을 훔치다가 적발된 겁니다. 재판에 넘겨진 그는 곧바로 입대 신청서를 냈습니다. 군복을 입고 재판에 출석하면 판사가 자신을 건실한 청년이라고 생각해 선처해줄 거라는 생

앙리 루소
〈생니콜라 부두에서 바라본 생루이섬 풍경〉, 1888,
세타가야미술관

루소의 일터 근처 풍경이다. 루소는 원근법을 제대로 마스터하지 못했지만, 직관을 통해 세상을 보이는 모습대로 그렸다. 카미유 피사로는 "학습에 의한 기법을 화가의 직관이 대체했다"고 평가했다. 한편 그림 속 풍경은 매우 고요하다. 루소의 일과 대부분은 그저 앉아서 사람이 오기를 기다리는 것이었다.

각에서였습니다. 하지만 이는 쓸데없는 짓이었습니다. 감옥은 감옥대로 갔다 오고, 괜히 군복무만 4년이나 해야 했습니다.

제대 뒤 루소는 세관원으로 취업했습니다. 세관원 일이 그리 힘들지는 않았습니다. 하지만 박봉이었고, 근무 시간이 1주일에 70시간을 넘었습니다. 종일 일하고 쥐꼬리만 한 월급을 받아 입에 간신히 풀칠만 하는 생활이었습니다. 그런 루소의 삶에서 유일한 탈출구는 그림이었습니다. 근처에 살던 유명 화가 오귀스트 클레망(Auguste Clément)이 "그림을 잘 그리면 성공할 수 있다"고 지나가듯 말해준 게 계기가 됐습니다.

휴일이면 루소는 혼자 파리의 미술관과 박물관으로 향했습니다. 그리고 벽에 걸린 작품들을 베껴 그리며 미술 공부를 했습니다. 위대한 화가가 돼서 부와 명성을 거머쥐겠다는 게 루소의 꿈이었습니다. 하지만 미술관에 걸린 명화들처럼 사실적인 그림을 그리는 법을 배울 수는 없었습니다. 그가 할 수 있는 건 오직 자신이 직접 관찰한 것들을 꼼꼼하게 묘사하고 색칠하는 것뿐이었습니다.

루소가 사람들 앞에서 자기 작품을 처음 선보인 건 1886년 8월 18일. 파리 우체국 본부 임시 전시장에서 열린 독립미술가 협회의 전시에서 그의 작품은 큰 화제를 모았습니다. 물론 안 좋은 쪽으로요. 관객들은 그의 그림 앞에 멈춰 서서 눈물이 날 정도로 웃었습니다. 한 언론은 그의 작품을 두고 이렇게 평했습니다. "루소는 눈을 감고 발로 그림을 그리는 것 같다."

그런데도 그는 꿋꿋이 그림을 그렸습니다. 자기 작품을 직접 손수레에 싣고 돌아다니며 팔기도 했습니다. 사람들의 비웃음도, 가난도, 아내와 아이 네 명을 결핵으로 먼저 떠나보낸 것도 그의 열정을 막을 수는 없었습니다. 급기야 그는 세관원을 때려치우고 전업 화가로 살겠다고 선언합니다. 그의 나이 마흔아홉 살 때였습니다.

(왼쪽)
앙리 루소
〈세관〉, 1890, 코톨드미술관
루소의 인생에 결정적 영향을 미친 22년간의 공무원 생활의 흔적이 여기 녹아 있다. 1909년 비평가 아르센 알렉상드르(Arsène Alexandre)는 이 작품에 대해 "루소가 냉정하게 형태와 색을 계산해서 이렇게 이론적으로 완성도 높은 그림을 그렸다면 그는 아주 위험한 사람일 것이다. 하지만 사실 그는 아주 정직하고 바른 사람"이라고 말했다. 정규교육을 받지 않고도 자신의 직관과 노력만으로 자신만의 완성도 높은 화풍을 이룩했다는 루소의 매력을 잘 설명해주는 말이다.

공무원 때려치우고 화가가 됐지만

미술계의 벽은 높았습니다. 동료 화가와 평론가들은 그를 무시했습니다. 전시의 품격이 떨어진다며 루소의 작품을 걸어주지 않는 일도 종종 있었습니다. 사실 루소의 그림 실력이 시원찮긴 했습니다. 손가락을 잘 못 그려서 비웃음거리가 되기도 했고, 발가락을 제대로 그릴 줄 몰라서 일부러 등장인물들을 수풀 속에 세워 발가락을 가리기도 했습니다.

　대중도 그의 그림을 외면했습니다. 그림이 잘 팔리지 않은 탓에 루소는 지긋지긋한 가난에 계속 시달렸습니다. 미술용품을 사고 나면 밥을 굶어야 할 정도였습니다. 집은 원룸이었고, 그마저도 더 싼 곳을 찾아 계속 이사해야 했습니다. 생계를 잇기 위해 루소는 노인과 아이들에게 그림과 음악 과외를 하고,

앙리 루소
〈호랑이가 있는 열대의 폭풍(놀라움!)〉, 1891, 런던내셔널갤러리
이 작품은 당시 미술계에서도 호평받았다. 정글을 주제로 한 작품들을 통해 루소는 자신감을 얻을 수 있었다.

길거리에서 바이올린 연주를 해서 돈을 벌었습니다.

이런 상황에서도 루소는 허세를 부렸습니다. 군대에 있을 때 멕시코에 파병돼서 호랑이를 봤다, 독일과의 전쟁에서 큰 공을 세웠다, 유명한 사람이 내 얼굴을 보자마자 "당신은 그림을 그려야 하는 사람"이라고 하길래 화가가 되기로 했다… 루소가 늘 하던 이 얘기들은 모두 거짓이었습니다.

이런 일도 있었습니다. 어느 날 루소는 훌륭한 교육자들이 받는 훈장(오르드르 데 팔므 아카데미크, Ordre des Palmes académiques)을 받았습니다. 사실 이는 동명이인인 다른 사람이 받아야 할 훈장을 정부의 착오로 잘못 받은 것이었습니다. 루소에게 내려진 훈장도 곧 취소됐습니다. 하지만 루소는 평생 이 훈장을 상징하는 작은 보라색 장미꽃을 자랑스레 옷깃에 달고 다녔습니다.

아마도 루소의 이런 거짓말은 자신의 마음을 지키고 비참한 현실을 견디기 위한 수단이었을 겁니다. 자신이 지어낸 말을 스스로 믿는 어린아이처럼, 루소 역시 자신의 거짓말을 믿었던 것으로 보입니다. 중요한 건 루소가 그 모든 어려움에도 불구하고 붓을 놓지 않았다는 겁니다.

마침내 인정받다, 그리고

시간이 흐르자 마침내 루소의 진가를 알아보는 눈 밝은 사람이 하나둘 나타나기 시작했습니다. 대표적인 인물이 인상파 화가 카미유 피사로(Camille Pissarro)와 폴 고갱(Paul Gauguin)입니다. "진실이 있어. 미래가 있다고! 바로 여기에 회화의 진수가 있어!" 고갱은 1905년 루소의 그림을 보고 이렇게 감탄했다고 합니다.

프랑스가 번영(벨 에포크)을 구가하고 새로운 시도를 장려하는 분위기가 확산하면서 루소를 인정하는 사람은 갈수록 늘었습니다. "저 사람, 바보 같은 면이 있긴 해도 어떻게 생각하면

정말 대단해. 그렇게 욕을 먹으면서도 꿋꿋이 자기만의 독창적인 방식을 지키면서 그림을 그리잖아." 루소의 그림 실력이 갈수록 더 좋아진 것도 여론이 좋아지는 데 한몫했습니다. 특히 정글 그림은 미술계에서도 좋은 평가를 받았습니다. 비록 그가 한 번도 정글에 간 적이 없긴 했지만요.

그의 팬 중 가장 유명한 사람은 피카소였습니다. 피카소는 루소의 작품에 푹 빠져서 그림도 몇 점 사주고, 루소를 위한 파티도 열었습니다. 이 파티에서 한껏 신난 루소는 자신이 창작한 곡을 바이올린으로 연주했습니다. 그리고 피카소에게 이런 얘기를 했습니다. "이 시대 최고의 화가는 나와 당신이야. 나는 미술 전체에서, 당신은 이집트 미술에서." 당시 피카소 그림이 고대 이집트 양식과 약간 비슷하다는 뜻에서 한 얘기지만, 이 말에는 피카소가 자신보다 한 수 아래라는 생각도 깔려 있습니다. 하지만 루소의 순진하고 어리숙한 성격을 아는 피카소는 이 말을 유쾌하게 웃어넘겼다고 합니다.

미술계의 인정을 받으면서 그림 주문도 늘기 시작했습니다. 하지만 여전히 루소의 형편은 크게 나아지지 않았습니다. 현실 감각도, 장사 수완도 워낙 부족했거든요. 옛날에 가르쳤던 제자에게 명의를 빌려줬다가 일종의 대포통장 사기를 당한 뒤 죄를 뒤집어쓰고 법정에 선 일도 있었습니다. 변호인이 최종 변론에서 한 말은 "부디 이 순진한 예술가를 살려주세요." 그 와중에 루소는 또 눈치 없이 큰소리를 쳤다고 합니다. "내가 유죄판결을 받으면 나뿐 아니라 예술 그 자체에 불행한 일이 될 겁니다!" 무죄로 풀려난 게 천만다행이지요.

그의 최후는 갑작스럽게 찾아왔습니다. 건강을 돌보지 않고 작업에 몰두하던 루소는 다리에 난 상처가 덧났고, 패혈증에 걸려 손써볼 틈도 없이 1910년 예순여섯의 나이로 세상을 떠났습니다. 의사가 진단한 그의 병명은 알코올중독. 초라한 옷차림으로 횡설수설하는 모습을 보고 잘못 내린 진단이었습니다. 루소의 유해는 빈민들이 묻히는 공동묘지에 묻혔습니다.

(왼쪽)
앙리 루소
〈풋볼 선수들〉, 1908,
구겐하임미술관
유쾌한 이 그림에서 줄무늬 옷차림의 운동선수들은 공중에서 발레를 하는 것처럼 떠 있다. 배경은 생클루 공원의 가로수길. 1908년 파리에서 열린 프랑스와 영국 간 첫 국제 풋볼 경기를 축하하기 위해 그린 것이다. 이때만 해도 풋볼은 생긴 지 얼마 안 되는 운동 경기였다. 가운데 선수는 루소 자신을 모델로 그린 것이다. 의기양양한 모습이다.

앙리 루소
〈뱀 부리는 사람〉, 1907,
오르세미술관
루소는 파리의 자연사박물관, 식물원
온실, 동물원, 잡지, 신문 등 자료를
총동원해 실제보다 더 사실적인 정글
풍경을 그려냈다.

행복과 순수의 나라로

안타까운 최후였습니다. 루소의 작품 세계를 본격 조명하는 전시들이 줄줄이 예정돼 있었다는 사실을 감안하면 더욱 그랬습니다. 루소가 세상을 떠난 그해 뉴욕 전시에서 그의 작품이 미국 관객들에게 처음 소개됐고, 그 뒤로도 의미 있는 전시가 이어졌습니다. 루소에 대한 책들도 출판되기 시작했습니다.

이를 통해 루소의 삶과 작품을 접한 예술가들은 깊은 인상을 받았습니다. "이런 그림은 처음 본다. 단순하다. 이국적이다. 어린아이 같다. 아무튼 이상하다. 그리고… 매력적이다." 이들은 그 '이상한 매력'의 비밀을 탐구하기 시작했습니다. 추상미술의 선구자 바실리 칸딘스키(Vasilii Kandinskii)가 그랬고,

르네 마그리트를 비롯한 초현실주의자들이 그랬습니다.

그리고 마침내 루소는 기나긴 미술의 역사 속에서도 가장 특이한 거장 중 하나로 자리 잡게 됐습니다. 인간 본연의 예술성을 누구의 영향도 받지 않고 자신만의 방식으로 풀어낸 '소박파'의 거장으로 말입니다. 가난하고 힘없고 못 배운 데다 어리숙하기까지 했지만, 루소는 실낱같은 기회를 잡아내 '위대한 화가'라는 꿈을 이뤘습니다. 이는 루소의 놀라운 끈기와 순수한 열정 덕분이었습니다.

그림을 그리는 순간 루소에게 가장 중요한 것은 자신의 상상 속 행복한 세상의 모습을 다른 사람들에게 보여주는 일이었습니다. 그 열망은 정말로 거대했습니다. 백 년 넘는 세월과 국경을 뛰어넘어 지금 우리에게도 생생하게 보일 정도로요. 그 서툴지만 이상하게 매력적인 색과 모양의 그림이, 그 누구도 따라 할 수 없는 방식으로 펼쳐낸 신비로운 환상의 세계가, 말을 더듬거리면서도 자신이 받은 감동을 자신만의 표현으로 전하려고 애쓰는 천진난만한 소년, 루소의 모습이 말입니다.

앙리 루소
〈잠자는 집시〉, 1897,
뉴욕현대미술관
루소의 대표작 중 하나로 꼽힌다. 고요한 달밤, 사자의 갈기를 흔드는 바람은 어디서 불어오는 걸까. 이것은 여인의 꿈일까. 이 작품은 초현실주의에 큰 영향을 끼쳤다.

방탕한 알코올중독자가 남긴
가장 고요한 그림들

○
아메데오 모딜리아니
Amedeo Modigliani

"저건 마치…. 노예 같잖아."

그 화가의 작업실을 한 번이라도 가 본 사람들은 이렇게 수
군거렸습니다. 그럴 만도 했습니다. 그는 중증 알코올중독자였
습니다. 술을 마시지 않으면 아무것도 할 수 없었습니다. 화가
의 그림을 원하는 사람들은 이 사실을 이용했습니다. 그에게
싸구려 작업실을 마련해준 뒤 술을 넣어주고, 마시라고 권하

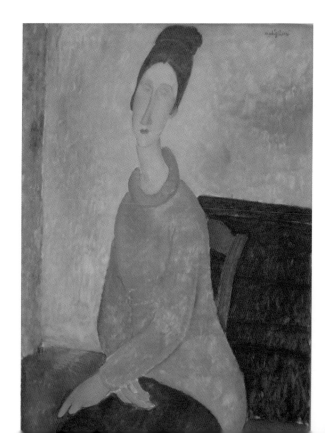

아메데오 모딜리아니
〈노란 스웨터를 입은 잔 에뷔테른〉,
1918, 구겐하임미술관

고, 작업이 끝나면 손에 술을 살 돈을 쥐어줬습니다. 작업실에 화가와 모델을 밀어넣고 술 한 병을 준 뒤 "초상화를 완성하면 꺼내주겠다"며 문을 잠가버린 사람조차 있었습니다. 자동차를 움직이게 하기 위해 연료를 넣듯이, 화가를 '술을 넣으면 돌아가는 그림 기계'처럼 이용한 겁니다.

그런데도 화가는 묵묵히 그림을 그렸습니다. 사실 화가도 자신이 이용당하고 있다는 것쯤은 알았습니다. 하지만 그는 이렇게 술을 마시고 그림을 그리며 자신을 파괴하는 생활 방식에 너무 익숙해져 있었습니다. 다른 누군가를 탓할 처지가 아니기도 했습니다. 이런 꼴을 당하는 가장 큰 책임은 술을 끊지 못하는 자신에게 있었으니까요.

이 대책 없는 알코올중독자의 이름은 아메데오 모딜리아니 (1884~1920). 그의 삶은 술과 마약에 찌들어 있었고, 방탕하기 그지없었습니다. 흥청망청 사는 게 미덕처럼 여겨졌던 20세기 초 프랑스 파리에서도 그는 방종한 생활로 악명이 높은 인물이었습니다. 하지만 이와 대조적으로 그의 작품에서는 놀랍도록 고요한 분위기가 풍깁니다. 가장 엉망으로 시끄럽게 살았던 사람의 작품이, 누구보다도 고요한 감성을 담고 있다는 모순. 그 모순을 낳은 화가의 기구한 삶과 작품 세계를 소개합니다.

천사 같은 미남, 그 속은

모딜리아니의 어머니가 이탈리아 북부의 항구도시 리보르노의 자택에서 진통을 시작한 날, 그의 집은 이리저리 움직이는 식구들로 온통 분주했습니다. 출산을 돕기 위해서가 아니었습니다. 모딜리아니의 어머니가 누워 있는 침대에 귀중품을 쌓아올리기 위해서였습니다.

이처럼 황당한 일이 벌어진 건 빚 때문이었습니다. 원래 부자였던 모딜리아니 가문은 그가 태어날 때쯤 사업 실패로 막대한 빚을 떠안게 됐습니다. 그래서 재산을 압류하러 집행관이

출동하게 됐는데, 하필 집행관이 도착한 게 막 출산이 시작됐을 때였습니다. 그런데 이탈리아에는 '임산부나 산모의 침대, 그리고 그 침대에 있는 것들은 압류할 수 없다'는 오래된 법이 있었습니다. 그래서 모딜리아니의 가족들은 재산을 지키기 위해 출산 중인 산모 옆에 갖가지 귀중품들을 산처럼 쌓았다고 합니다. 모딜리아니의 비극적이고 모순적인 삶은 태어날 때부터 이렇게 예고돼 있었던 걸지도 모릅니다.

모딜리아니는 아주 잘생기고 매력적이었습니다. 어릴 때부터 그를 본 사람들은 모두 입을 모아 "천사처럼 잘생겼다"고 했지요. 그래서 평생 인기가 많았습니다. 하지만 축복받은 외모와 달리 건강은 신의 축복을 받지 못했습니다. 어린 시절 여러 번 병에 걸려 죽을 고비를 넘겼거든요. 예술가가 되기로 한 것도 열네 살 때 고열에 시달리다 미술관이 나오는 환각을 보고 나서였습니다.

열여섯 살 때 결핵 진단을 받으면서 모딜리아니의 운명은 완전히 바뀌었습니다. 지금도 결핵은 무서운 병입니다만, 당시에는 걸리면 천천히 죽어갈 수밖에 없는 그야말로 최악의 역병이자 불치병이었습니다. 당시 유럽인들의 가장 큰 사망 원인일 만큼요.

그가 알코올중독에 빠진 것도 사실은 결핵을 숨기기 위해서였습니다. 당시 사람들은 주정뱅이는 용서했지만 결핵 환자는 절대 곁에 두려고 하지 않았습니다. 하지만 모딜리아니는 도시에 살며 그림을 그리고 팔아야 했습니다. 그래서 자신의 결핵을 숨기기 위해 술을 마시고, 담배를 피우고, 마약을 했습니다. 그러면 기침하거나 피를 토해도 "술과 약 때문"이라고 둘러댈 수 있었으니까요.

리보르노와 피렌체, 베네치아의 미술학교에서 공부한 그는 1906년 스물두 살 때 세계의 미술 수도였던 파리로 떠났습니다. 처음 그는 술을 많이 마시지 않고, 약간은 사회성이 떨어지고, 옷을 귀족적으로 잘 차려입는 잘생긴 귀족 도련님 이미지

였습니다. 피카소를 만났을 때 "당신은 천재지만, 그렇다고 해서 당신의 패션이 엉망이라는 걸 정당화할 수는 없다"고 할 정도로 '패션 자부심'이 넘쳐났지요. 하지만 1년 뒤 그는 거지꼴을 하고 다니게 됐습니다. 술과 마약을 사느라 돈이 없었거니와, 항상 뭔가에 취해 있었기 때문에 옷차림을 신경 쓸 겨를도 없었거든요.

팔리지 않았던 걸작들

모딜리아니의 그림은 한번 보면 그 화풍을 잊지 못할 정도로 특이합니다. 그의 그림 속 인물의 얼굴과 목은 터무니없이 길고, 눈은 작은 아몬드 모양입니다. 분위기는 부드러우면서도 고요합니다.

가봉 전통 가면

이런 화풍은 당시 유럽 미술계에서 일고 있던 '아프리카 원시미술 붐'에 영향을 받은 것입니다. 20세기 초 유럽 미술계에는 아프리카 식민지에서 약탈해온 전통 미술 작품들이 많이 돌아다녔는데, 그 이국적인 양식이 작가들 사이에서 큰 인기를 끌었거든요. 작가들은 말했습니다. "이때까지의 서양 예술은 가짜다. 자연스럽고 소박하고 순수한 아프리카 조각이야말로 우리가 배워야 할 대상이다." 피카소와 마티스도 그런 작가였습니다. 고갱이 원시적인 아름다움을 찾겠다며 아예 남태평양 타히티로 떠나버렸던 것도 이런 분위기를 타서였고요.

모딜리아니도 예외는 아니었습니다. 그는 1909년 현대 조각의 거장 콘스탄틴 브란쿠시(Constantin Brancusi)의 밑에서 조각을 배우게 됐습니다. 브란쿠시 역시 아프리카 원시미술의 영향을 받은 인물. 재료를 살 돈도 없었고, 먼지를 마셔가며 돌을 깎아내는 작업이 몸에 너무 안 좋았기 때문에 다시 그림을 그리게 됐지만, 모딜리아니의 작풍은 이때 확립됩니다.

당시 초상화가들은 모델을 실물과 닮게 그리는 데 별 관심이 없었습니다. 어차피 아무리 잘 그려도 카메라를 뛰어넘을

아메데오 모딜리아니
〈누워 있는 나부〉, 1917~1918,
롱미술관
누드화는 모딜리아니 작품 중에서도
백미로 꼽힌다.

수는 없으니까요. 대신 초상화가들은 각자의 방식으로 대상을 일부러 왜곡해 그리기 시작했습니다. 이를 통해 사진으로는 알 수 없는 모델의 성격을 드러내려고 한 거지요. 모딜리아니는 이런 생각을 극단까지 밀어붙인 화가였습니다. 앞에 있는 모델을 발판으로 삼아 자신이 생각하는 인간의 본질, 인간의 무의식과 본능을 표현하려고 한 거지요.

예술계의 평가는 꽤 괜찮았습니다. 하지만 일반인들이 보기에 이런 그림은 '모델과 하나도 안 닮은 길쭉한 그림'일 뿐이었습니다. 너무 급진적이었던 거지요. 작품은 팔리지 않았고, 모딜리아니는 좌절에 빠졌습니다. 술도 늘었습니다. 1917년 12월 열린 그의 처음이자 마지막 개인전도 해프닝만 남기고 끝났습니다. 화랑 주인이 '노이즈 마케팅'을 위해 모딜리아니의 누드 작품을 가게 창문에 걸었는데, 이게 너무 큰 화제를 모으게 된 겁니다. 군중이 지나치게 몰리자 경찰이 출동했고, 경찰은 풍기 문란이라며 누드 그림을 떼라고 명령했습니다. 전시는 김이 빠져버렸고 모딜리아니의 좌절은 더욱 커졌습니다.

비뚤어진 사랑

모딜리아니 못지않게 주변 사람들도 어딘가 비뚤어져 있었습니다. 그의 후원자들은 모딜리아니에게 "작품을 더 그리라"며 와인과 위스키, 코냑을 권했습니다. 친한 친구이자 후원자, 갤러리스트였던 레오폴드 즈보로프스키(Léopold Zborowski)도 마

아메데오 모딜리아니
〈레오폴드 즈보로프스키의 초상〉,
1918, 개인 소장

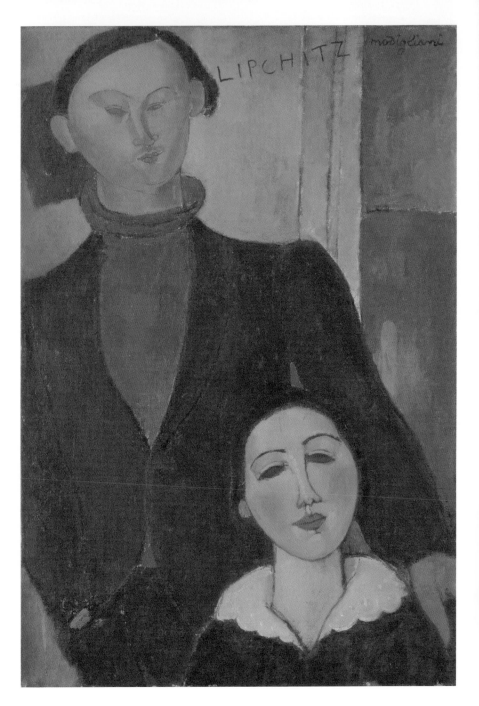

찬가지였습니다. 그는 모딜리아니의 작품을 사랑했는데, 너무 집착한 나머지 화가를 통제하려고 했습니다. 모딜리아니가 싫어하는데도 작업실에 자주 드나들었고, 모딜리아니의 작품에 애정이 없는 고객에게 판매를 거부하는가 하면, 반대로 진가를 알아주는 사람에게는 그냥 줘버리기도 했습니다. 어쨌거나 모딜리아니의 형편에는 별로 도움이 되지 않았습니다.

결핵과 음주, 마약, 가난, 방탕한 삶으로 모딜리아니의 몸과 마음은 갈수록 만신창이가 돼갔습니다. 하지만 그럴수록 모딜리아니는 그림에 매달렸습니다. 모든 것을 잃어가는 그에게 예술은 삶의 의미를 찾을 수 있는 유일한 일이었고, 삶의 위안이자 목적이었기 때문입니다.

그의 몸과 마음을 황폐하게 만든 또 다른 원인은 복잡한 연애 관계였습니다. 모딜리아니는 여전히 매력적인 남자였습니다. 하지만 그의 중독과 종잡을 수 없는 기질은 항상 비극적인 결말을 낳았습니다. 상대방이 모딜리아니를 버리고 떠나지 않으면 모딜리아니가 상대를 버렸고, 그때마다 그는 술을 더 마셨고, 결핵은 심해졌습니다.

모딜리아니의 '마지막 사랑' 잔 에뷔테른(Jeanne Hébuterne)과의 사랑은 그중에서도 가장 뜨겁고도 비극적이었습니다. 1917년 서른셋의 모딜리아니와 열아홉의 에뷔테른은 그야말로 불같은 사랑에 빠졌습니다. 사람들의 증언에 따르면 에뷔테른은 "검은 머리와 창백한 피부가 대비되는, 어딘가 이상하고 이 세상의 것이 아닌 것 같은 분위기를 풍기는 미인이었고, 딱 모딜리아니의 타입이었다"고 합니다. 반면 모딜리아니의 치명적인 매력과 재능 역시 정확히 에뷔테른의 취향에 들어맞았습니다. 둘은 서로를 격렬히 사랑했습니다.

하지만 둘의 사랑은 파괴적이었습니다. 부족한 두 사람이 부딪히면서 서로를 갉아먹는 그런 관계. 모딜리아니와 에뷔테른이 그랬습니다. 모딜리아니는 에뷔테른과 함께 살며 아이까지 생겼지만, 여전히 술을 마시고, 바람을 피우고, 때로는 손찌

(왼쪽)
아메데오 모딜리아니
〈자크와 베르트 립시츠의 초상〉,
1916, 시카고미술관
특이한 화풍이지만 노련한 장사꾼인 남자의 특징과 함께 착하고 순수한 아내의 성격이 잘 표현돼 있다는 평가를 받는다.

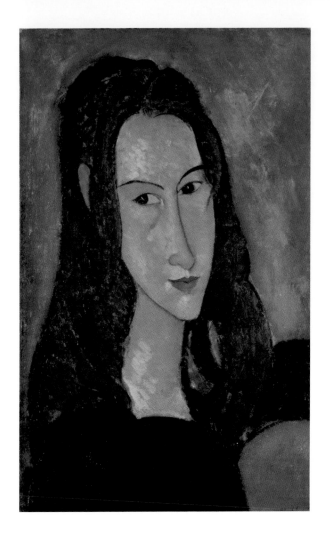

검까지 했습니다.

어찌할 바 모르고 이를 지켜보던 에뷔테른. 1920년 모딜리
아니가 결핵으로 인한 치명적인 발작을 일으키자, 누구에게도
연락하지 않고 그저 밤낮없이 모딜리아니의 곁을 멍하니 지키
기만 했습니다. 지인들이 집에 누워 있는 모딜리아니를 발견한
건 연락이 끊긴 지 1주일 만이었고, 그사이 이미 상황은 너무
늦어 있었습니다.

에뷔테른이 왜 모딜리아니를 방치했는지는 아무도 모릅니다. '너무나 당황하고 슬퍼서 그랬다'는 해석이 있지만 설득력은 없습니다. 의사에게 연락했다면 모딜리아니는 충분히 더 살수 있었던 상황이라고, 학자들은 말하니까요. 아마 에뷔테른은 이렇게 생각하지 않았을까요. '당신이 곁에 있든 없든, 나는 살아갈 수 없어. 이제 함께 모든 걸 다 끝내자.'

그리고 모딜리아니가 죽은 다음 날, 에뷔테른은 배 속에 있는 둘째 아이와 함께 5층 창문 밖으로 몸을 던졌습니다.

죽은 후 전설로, 그 지독한 아이러니

모딜리아니는 죽자마자 전설이 됐습니다. 젊고 잘생기고 방탕했던 천재 작가의 죽음과 불꽃같은 사랑. 누가 봐도 화제가 되는 얘기였습니다. 모딜리아니의 친구였던 이들은 화가에 대한 환상적인 이야기를 퍼뜨렸습니다. 살아 있을 때 충분히 잘해주지 못했다는 미안함이 절반, '모딜리아니 전설'의 일부가 되려는 욕심이 절반이었습니다. 어쨌거나 그림값은 천정부지로 뛰었고, 1922년 베네치아비엔날레에 작품이 전시된 뒤에는 감당할 수 없을 정도로 가파르게 뛰기 시작했습니다. 줘도 안 가진다던 그의 작품은, 지난 2018년 소더비 경매에서 1억 5,720만 달러(2,110억여 원)에 낙찰될 정도로 비싸졌습니다.

세상은 그를 끊임없이 이용했습니다. 갈수록 모딜리아니를 둘러싼 아름다운 전설에 살이 붙었습니다. 수많은 책과 영화가 나왔습니다. 에뷔테른이 "왜 눈동자를 그리지 않나요"라고 물었을 때, 모딜리아니가 "당신의 영혼을 알게 되면 눈동자를 그리겠다"고 답했다는 그럴듯한 소문도 생겨났습니다. 그의 탄생 75주년을 맞은 1959년에는 이탈리아 리보르노의 생가에 '용기 있는 천재였던 화가 아메데오 모딜리아니'라는 명판이 붙었습니다.

기막힌 일도 있었습니다. 1984년 리보르노의 박물관은 "모

잔 에뷔테른
〈자살〉, 1920, 개인 소장
잔 에뷔테른이 죽기 직전 그린 유작
으로, 자신의 비극적인 운명을 암시
한다.

(오른쪽)
아메데오 모딜리아니
〈자화상〉, 1919, 상파울루현대미술관

딜리아니가 집 근처 운하에 조각품을 던졌다"는 이야기를 듣
고 운하 바닥을 수색했습니다. 거기서 머리 조각 세 개를 발견
했을 때는 도시 전체가 축제 분위기가 됐지요. 하지만 이는 근
처 대학생들이 관심을 끌기 위해 모딜리아니를 흉내 내 돌을
조각한 뒤 던져놓은 것이었습니다. 대학생들의 기자회견을 지
켜보던 박물관장은 쓰러져서 병원으로 실려 갔고요. 동네 빵집
들은 이 사건을 기념해 조각상 모양의 커다란 빵을 만들어서
팔았습니다. 대학생들이 조각할 때 쓴 공구를 만든 회사는 "박
물관장도 속이는 성능"이라며 제품을 홍보했다고 합니다. 지
독한 아이러니입니다만, 어떻게 보면 이런 해프닝이 계속되는
건 모딜리아니가 가진 이중성이 그만큼 매력적이라는 뜻이기
도 합니다.

　　모딜리아니 개인은 알코올과 마약 중독에 빠져 자멸한 방탕
한 인간이었습니다. 하지만 예술가로서는 현실에 아랑곳하지

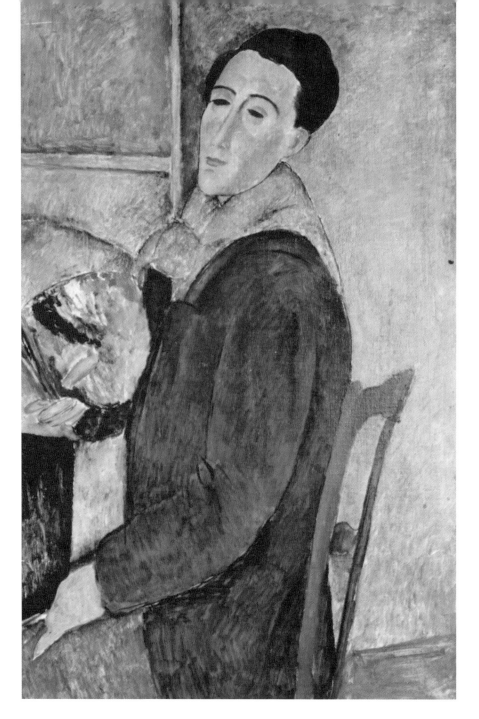

않고 자신만의 신념으로 새 길을 개척해서, 어디에도 없는 아름답고 독창적인 그림들을 남긴 거장이었습니다.

엉망진창이었던 삶과 고요한 예술 세계의 대비. 죽고 나서야 전설이 된 역설. 그런 아이러니 또한 삶이고 예술 아니냐는 듯, 슬프지만 모든 걸 긍정할 수밖에 없다는 듯. 모딜리아니의 그림 속 인물들의 눈은 복잡한 감정을 담은 채, 그렇게 오늘도 수많은 이를 끌어당기고 있습니다. 모딜리아니가 생전 남긴 이 말과 함께요.

"눈동자를 그려 넣지는 않았지만, 내 그림 속 인물들은 세상을 볼 수 있다네. 삶에 대한 말 없는 긍정을 표시하면서 말이야."

가난한 농부의 모습에서
참다운 인간성을 발견한 대가

○
장 프랑수아 밀레
Jean François Millet

"화가가 아주 비열한 놈이네. 일부러 혁명을 선동하려고 사람들을 실제보다 더 가난하게, 마치 거지처럼 그렸어. 저 여인들의 후줄근한 모습을 보게나. 정말이지 꼴도 보기 싫어."

화가의 신작을 본 우파 평론가와 대중들은 "좌파의 악질적 선동"이라며 불만을 터뜨렸습니다. 반면 좌파는 환호했습니다. "저 심오한 명작을 보라고. 가난한 사람이 고통받는 현실, 그리고 우리 사회의 모순을 깊이 있게 표현한 걸작이야. 자유, 평등, 박애를 상징하는 색(푸른색, 붉은색, 흰색)이 들어가 있는 것만 봐도 알지. 아주 위대한 화가야. 이번에 새로 만든 단체에 이분을 모셔야겠어."

정작 그림을 그린 화가 자신은 그저 황당할 따름이었습니다. "도대체 무슨 소리 하는 거야. 내 그림은 농민을 그린 거야. 매일매일 땀 흘려 일하는, 초라하지만 위대한 사람들 말이야. 정치 싸움에 낄 생각은 전혀 없다고." 하지만 그의 말을 귀담아듣는 사람은 아무도 없었습니다. 저마다 자기 멋대로 내린 결론에 그림을 꿰맞출 뿐이었죠. 1857년의 프랑스는 그렇게 좌우로 갈라져 사생결단으로 싸우는 곳이었습니다.

시대의 격류에 휩쓸린 화가, 장 프랑수아 밀레(1814~1875)의 이야기를 지금부터 시작합니다.

가족의 사랑, 화가를 낳다

누군가가 19세기 프랑스 시골 농부의 팔 남매 중 장남으로 태

장 프랑수아 밀레
〈그레빌의 절벽〉, 1871,
올브라이트녹스미술관
노르망디 바닷가의 풍경을 그렸다.

어났다는 건, 그 사람도 농부로 살다 죽을 확률이 99퍼센트라
는 뜻입니다. 밀레는 1퍼센트의 예외에 해당했습니다. 가족들
의 사랑과 결단 덕분이었습니다.

"아버지, 화가가 되고 싶어요." 그림을 좋아하던 열여덟 살
장남의 말에 아버지는 헛소리하지 말라며 버럭 화내는 대신
이렇게 답했습니다. "아들아, 너는 내 곁에 있어야 해. 하지만
나도 네가 알고 싶어 하는 걸 배우게 해주고 싶구나. 조만간 근
처 도시로 가서 네가 화가로 먹고살 수 있을 만큼 소질이 있는
지 알아보자."

밀레의 그림을 본 도시의 화가는 코웃음을 쳤습니다. 못 그
려서가 아니라 너무 잘 그려서였습니다. "이것 봐요, 웃기지 마
세요. 이 녀석 혼자 이런 그림을 그렸다고?" "아버지인 제가 보
증합니다." "그게 정말이라면 당신 아들은 위대한 화가의 재능

을 타고난 거요." 그리고 밀레는 화가 밑에서 본격적으로 그림을 배우기 시작했습니다.

하지만 얼마 안 돼 고향에서 편지가 한 통 도착했습니다. 다정하고 이해심 깊었던 아버지가 갑자기 뇌염으로 세상을 떠났다는 청천벽력 같은 소식이었습니다. 팔 남매 중 성인 남자는 밀레밖에 없는 상황. 밀레가 가족을 책임지는 건 당연한 일이었습니다.

"잠시나마 행복한 꿈을 꿀 수 있었다"며 모든 걸 체념하고 고향으로 돌아온 밀레. 하지만 뜻밖에도 할머니와 어머니는 밀레의 앞을 막고 단호하게 말했습니다. "네 아버지는 늘 말했지. 밀레는 훌륭한 화가가 될 거라고. 우리가 어떻게든 해볼 테니 아버지 말대로 공부해서 훌륭한 화가가 되거라."

밀레는 가족들의 기대와 사랑에 부응하기 위해 열심히 공부하고 그림을 그렸습니다. 그리고 금세 재능을 인정받았습니다. 덕분에 스물세 살 때인 1837년 지역사회의 장학금을 받고 파리의 엘리트 미술학교인 에콜 데 보자르로 유학을 가서 그림을 공부하게 됐습니다.

세상이 그대를 속일지라도

안타깝게도 그 후 밀레의 삶에는 수많은 어려움이 닥쳤습니다. 지역에서 주던 장학금은 원래 받기로 했던 것보다 덜 오기 일쑤였고, 아예 안 올 때도 많았습니다. 밀레는 작고 악취를 풍기는 방들을 전전하며 생활해야 했습니다. 시골뜨기였던 그를 등쳐먹거나 이용하려는 사람도 많았습니다. 미술계에 적응하는 것도 쉽지 않았습니다. 그의 실력을 인정하는 사람은 많았지만, 정치적 감각이 부족해서 끌어주는 사람이 없는 탓에 별다른 상을 받지 못했습니다.

1841년에는 황당한 모욕도 당해야 했습니다. 사건은 장학금을 주던 지역 시청에서 밀레에게 "얼마 전 세상을 떠난 시장의

장 프랑수아 밀레
〈야간의 새 사냥〉, 1874,
필라델피아미술관
햇불을 휘둘러 놀란 새들이 날아오
를 때 몽둥이질을 해 새를 잡는 프랑
스 농촌의 새 사냥 방식이 그려져 있
다. 밀레가 어린 시절 기억을 바탕으
로 그렸다.

초상화를 그려달라"고 의뢰하면서 시작됐습니다. 문제는 밀레
가 생전의 시장을 본 적이 한 번도 없다는 것. 그래서 밀레는
사람들에게 시장의 얼굴 특징을 물어보고 시장의 청년 시절
초상화를 참고해가며 그림을 그렸습니다.

그림 자체는 좋았습니다. 하지만 실물을 모르는데 시장과
닮은 그림을 그리는 일은 애초에 불가능했습니다. 시 의회는
"유족에 대한 모독"이라며 돈을 주지 않았습니다. 이 일로 밀
레는 지역의 유력 인사들에게 '실력 없는 화가'로 낙인찍히고
말았습니다.

여기에 더욱 큰 불행이 겹칩니다. 그해 밀레는 사랑하는 여
인과 결혼했습니다. 하지만 그녀는 몸이 약했고, 결혼 생활을
시작한 지 불과 2년 5개월 만에 시름시름 앓다 세상을 떠나고
말았습니다. 수입도 명예도 없던 밀레는 아픈 아내에게 좋은

약과 음식, 집을 마련해줄 수 없었습니다. 할 수 있는 건 고작 죽어가는 아내 곁을 지키는 것뿐. 밀레는 죽을 때까지 이 시기를 떠올리며 괴로워했다고 합니다.

재능을 알아봐주지 못하는 세상, 틈만 나면 자신을 등칠 생각만 하는 사람들, 가난과 불명예, 사랑하는 사람의 죽음…. 세상에 분노하고 좌절할 법도 하지만, 밀레는 그러지 않았습니다. 그는 친구에게 이렇게 말했습니다. "세상엔 못된 사람도 있지만 좋은 사람도 있어. 좋은 사람 하나가 못된 사람 여럿이 준 상처를 위로해줄 수 있는 법이야."

평범한 사람을 담다

그 말처럼, 밀레는 아무리 어려운 상황에서도 꺾이지 않는 내면의 힘을 가진 사람이었습니다. 아내가 세상을 떠난 뒤 상심해 고향으로 돌아온 밀레는 2년 뒤 새로운 사람을 만나 재혼했습니다. 그리고 다시 파리로 돌아왔습니다. 친구는 이때 밀레의 모습을 이렇게 회고했습니다. "밀레의 집 살림살이는 형편없었다. 그는 아기들을 달래고 끝없이 자장가를 불러줬다. 그리고 다시 황소처럼 그림을 그리기 시작했다."

이 시기 밀레는 처자식을 먹여 살리기 위해 당시 잘 팔리던 여성 누드화를 주로 그렸습니다. 이런 그림이 꼭 외설스러운 것만은 아니었습니다. 당시 프랑스 미술계에서는 여성의 신체가 나오는, 신화나 역사를 소재로 한 그림이 주류였거든요. 하지만 어느 날 파리 길거리에서 젊은이들이 "밀레는 누드만 그리는 화가"라고 말하는 걸 듣고 충격받은 밀레는 결심했습니다. '생활이 어려워져도 다시는 누드화를 그리지 않겠다. 내가 가장 잘 그릴 수 있고, 그리고 싶은 것을 그리겠다.'

그가 발견한 주제는 바로 농촌과 그곳에서 살아가는 사람들이었습니다. 밀레는 자신의 마음속에 있는 어린 시절 고향의 모습을 그려나가기 시작했습니다. 그곳에는 힘들게 일하면서

장 프랑수아 밀레
〈이삭 줍는 사람들〉, 1857,
오르세미술관

도 언제나 다음 끼니를 걱정하는 농민들이 있었습니다. 이들의 표정에는 근심이 가득했고, 생활은 비참했습니다. 하지만 동시에 이들에게는 생기와 활력이 넘쳤습니다. 농부, 나무꾼, 광부, 사냥꾼…. 모습은 초라해도 이들이 자연에 쏟는 정열과 살고자 하는 의지는 다른 그 무엇보다도 위대한, 그림으로 그릴 만한 것이었습니다.

농민들의 어려운 생활을 적나라하게 묘사한 그의 그림은 발표되자마자 프랑스 사회의 화젯거리로 떠올랐습니다. 당시 프랑스에서는 정권교체와 숙청, 폭동이 밥 먹듯이 일어났습니다. 사회 전체가 좌파와 우파 두 편으로 갈라져 싸웠지요. 그래서 밀레의 그림은 주로 정치적으로만 해석됐습니다. 하지만 이런 오해에도 밀레는 꿋꿋이 농민을 그렸습니다. "나는 사회주의자가 아니야. 하지만 좌파 취급을 받더라도 어쩔 수 없어. 인간이야말로 예술이 다루는 가장 감동적인 주제야. 힘들게 괭이

질하는 가난한 농부들의 모습에서 나는 참다운 인간성, 위대한 시(詩)가 보여."

비례와 원근법 등 미술 이론에 대한 깊은 이해, 그리고 농민들의 모습과 동작에 대한 주의 깊은 관찰 덕분에 그의 작품은 갈수록 더 좋아졌습니다. 상도 심심찮게 받았습니다. 이 시대에 농민 그림으로 밀레와 비교될 수 있는 사람은 아무도 없었습니다. 밀레의 작품 속 농부들의 얼굴에서는 촌티가 풀풀 나고 옷차림도 초라하지만, 한편으로 이들에게는 일종의 가슴 뭉클한 위대함이 느껴지기도 합니다. 밀레는 이렇게 설명했습니다. "아이를 보는 어머니는 생김새와 관련 없이 아름다워 보이잖아. 아름다움은 생김새가 아니라, 표정이나 태도에 가까운 거야."

하지만 야속하게도 가난은 계속됐습니다. 불안한 정치·사회적 상황 때문에 가뜩이나 미술시장이 위축된 상황에서, 정치

장 프랑수아 밀레
〈괭이를 든 남자〉, 1860~1862,
폴게티미술관
살롱 입선작이지만 "농부가 아니라 살인자의 모습 같다"는 등 일부 평론가들의 혹평도 받았다. 아래에서 위로 올려다보는 구도를 통해 평범한 농부의 위대함을 강조한 것으로 해석된다.

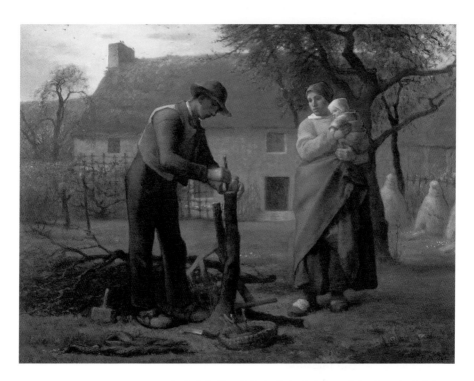

장 프랑수아 밀레
〈접붙이는 농부〉, 1855,
노이에피나코테크
밀레의 전기 작가인 생시에는 말했
다. "천한 일을 하는 사람들이고, 잘
생기고 예쁘지 않은데도, 우리를 사
로잡고 꿈꾸게 한다."

적 작품이라는 낙인이 찍힌 밀레의 그림을 선뜻 살 사람은 드
물었습니다. 절반은 그를 매도하는 우파, 나머지 절반은 멋대
로 그를 이용하는 좌파 때문이었습니다. 40대 가장이었던 그
가 친구에게 보낸 편지들은 이런 어려움을 그대로 보여줍니다.
"이보게, 제발 내 그림으로 돈을 좀 구해주게. 값을 따지지 말
고 팔아도 돼. 100프랑도 좋고, 50프랑, 정 안 되면 30프랑에라
도 팔아서 돈을 보내주게…." 밀레는 어머니의 임종도 지키지
못했습니다. 고향으로 돌아갈 차비조차 없었기 때문입니다.

인간, 희망

밀레의 그림은 화가 자신의 인생과도 닮았습니다. 그의 작품
〈만종〉에는 고된 하루하루를 보내면서도 희망을 버리지 않고
살아가는 인간의 모습이 있습니다. 밀레 역시 가난과 불운에

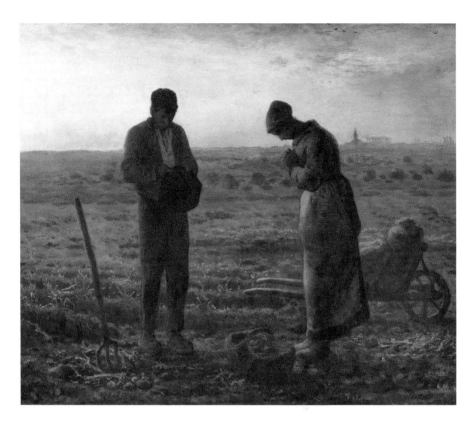

장 프랑수아 밀레
〈만종〉, 1857~1859, 오르세미술관
감사 기도가 아니라 죽은 아기를 추모하는 기도이고, 밀레가 아기의 관을 그렸다가 지웠다는 얘기가 퍼져 있지만 이는 사실이 아니라는 것이 연구자들 사이의 정설이다.

시달리면서도 늘 그림을 더 잘 그릴 방법을 생각했습니다.

밀레가 조금만 세상과 타협했더라면 정치권에 붙어 호의호식할 수도 있었겠지만, 그는 그러지 않았습니다. 사회주의 단체가 자신의 이름을 멋대로 명단에 올리자 자신의 이름을 빼달라고 공개적으로 요청한 적도 있었습니다. "정치적인 화가가 된다는 건 너무 복잡하고 벅찬 일인 것 같아. 사실 난 그런 주의나 주장을 알고 싶지도 않아. 그저 잠깐 스쳐 지나가는 일일 뿐이잖아. 나는 본질에만 관심이 있다고."

그가 생각하는 본질이란 바로 인간이었습니다. 밀레는 어렵게 살아가는 농부들의 고통에 함께 아파했고, 한편으로는 여기서 위대함을 발견했습니다. "나는 일하는 모습을 그릴 생각뿐이야. 누구나 힘들여 일하잖아. 땀 흘리며 일해야 먹고살 수 있

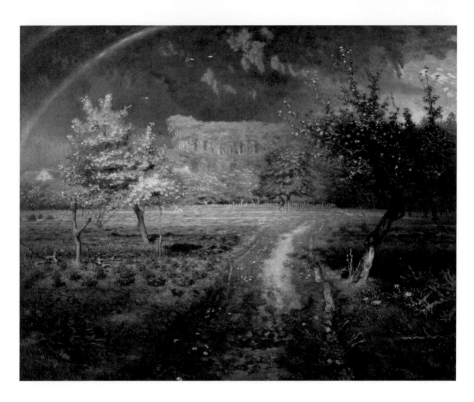

장 프랑수아 밀레
〈봄〉, 1868~1873, 오르세미술관

다는 건 인간의 숙명이야. 그래서 세상 사람이라면 누구나 자기 직업에서 발전을 꾀해야 한다고 생각해. 뭘 하던 자기가 맡은 일을 더 능숙하게 잘해야 하는 거지. 다른 얘기를 하는 사람은 꿈을 꾸고 있거나, 뭔가 꿍꿍이가 있는 거야."

마침내 밀레의 이런 노력은 50대에 들어 인정받게 됐습니다. 최고 권위의 미술 전시였던 살롱에서 1등 상을 여러 번 탔고, 1867년 파리 만국박람회에서 전시를 성공시키며 국내외에서 거장이란 평가를 받게 됐습니다. 좌·우파를 떠나 그는 누구나 인정할 수밖에 없는 화가로 떠올랐습니다. 예순하나의 나이로 세상을 떠나기 전까지, 그는 최고의 화가로 영광을 누렸습니다.

어제와 다를 것 없는 하루하루, 그 속에 위대함이 있다는 사실을 밀레는 자기 작품과 삶을 통해 알려줬습니다. 그가 지금

까지도 전 세계적인 사랑을 받으며 거장으로 불리는 이유입니다. 밀레가 죽기 전 마지막으로 남긴 작품인 〈봄〉만 봐도 밀레의 매력을 알 수 있습니다. 가슴이 따뜻해지는 환한 빛과 무지개. 이를 통해 밀레는 "비 오는 날을 견디고 나면 언젠가 인생의 봄날이 온다"는 위로를 전하려 했던 게 아닐까요.

부드러운 화풍에 담아낸
열정과 투쟁의 흔적

○
알프레드 시슬레
Alfred Sisley

"저, 혼인신고를 하고 싶은데요…."

　1897년 8월 5일, 영국 웨일스 카디프의 한 등기소에 허름한 차림의 중년 남녀 한 쌍이 찾아왔습니다. 쭈뼛거리며 말을 꺼낸 신랑의 나이는 쉰여덟, 그 옆에 손을 꼭 잡고 있는 신부는 예순셋. 둘 다 초혼이었습니다. 신랑은 말을 이어갔습니다. "저희는 프랑스에서 이곳 웨일스로 신혼여행을 왔습니다. 여행을 온 참에 이곳에서 혼인신고를 하고 싶습니다."

알프레드 시슬레
〈생마르탱 운하의 전망〉, 1870,
오르세미술관

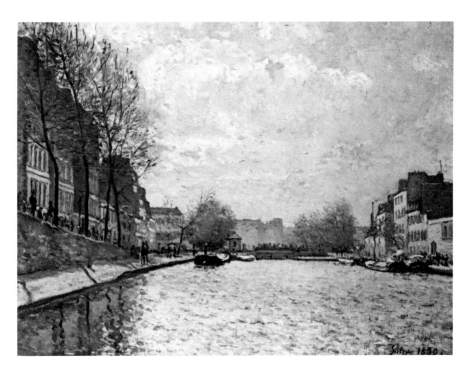

이들은 사실 30년 넘게 한 지붕 아래에서 함께 살아온 사이였습니다. 아들 하나 딸 하나씩 낳아 잘 키워서 독립도 시켰고요. 당시 유럽에서 이런 '늦은 혼인신고'는 별로 드물지 않은 일이었습니다. 부모님의 인정을 받지 못했거나, 신분 차이 때문에 사회적 시선이 신경 쓰인다거나, 돈이 없고 생활이 안정되지 못했다는 등의 이유로 정식 결혼을 하지 못했던 사람들이 세월을 이겨내고 마침내 뒤늦게나마 법적인 인정과 축하를 받는 것이었지요.

하지만 이날 등기소에 찾아온 부부는 조금 사정이 달랐습니다. 이들의 신혼여행은 일종의 이별여행이기도 했거든요. 아내는 불치병에 걸려 1년 뒤 세상을 떠날 운명이었습니다. 남편 역시 몸이 아팠습니다. 아직 알아채지는 못했지만 그의 몸속에서도 종양이 자라고 있었기 때문입니다. 남자는 아내가 떠난 이듬해에 마치 뒤를 따라가듯 영원히 잠들게 됩니다. 이름은 알프레드 시슬레(1839~1899), 그의 애잔한 삶과 작품 이야기를 전해드립니다.

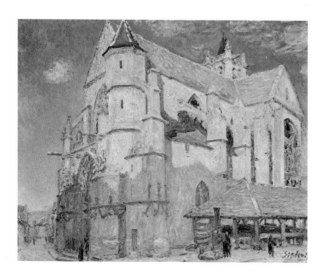

알프레드 시슬레
〈모레의 교회〉, 1893, 루앙시립미술관

느긋한 부잣집 도련님이었지만

행복이란 무엇일까요. 여러 해석이 있지만 '어제보다 오늘이 나아지는 것'이라고 볼 수 있습니다. 사람은 기분이나 건강, 통장 잔고와 같은 자기 상황이 어제보다 오늘 나아지면 행복감을 느끼니까요. 물론 삶이란 게 하루도 빠짐없이 매일매일 좋아지기만 할 수는 없습니다. 좋은 날이 있으면 나쁜 날도 있는 법이지요. 하지만 인생을 통틀어 장기적으로 봤을 때 전체적으로 상승세라면, 그러니까 대체로 상황이 나아지는 쪽으로 흘러갔다면 그 삶은 행복하다고 할 수 있을 것입니다. 이런 기준으로 보면 시슬레의 삶은 불행했습니다. 그의 삶은 평생을 통틀

알프레드 시슬레
〈빌뇌브 라 가렌의 다리〉, 1872,
메트로폴리탄미술관

어 꾸준히 나빠지는 쪽으로 흘러갔기 때문입니다.

　시작은 좋았습니다. 시슬레는 1839년 프랑스에서 영국 출신 사업가의 아들로 태어났습니다. 부잣집 도련님으로 자란 그는 열여덟 살 때 영국 런던으로 유학을 가 회사를 물려받기 위한 경영 수업을 받았지요. 하지만 그는 4년 만에 공부를 그만두고 파리로 돌아왔습니다. 예술가 기질을 가진 그에게는 경영 수업도, 런던의 우중충한 날씨도 영 맞지 않았던 것 같습니다.

　시슬레가 본격적으로 미술 공부를 시작한 해는 1862년, 그의 나이 스물세 살 때였습니다. 그림을 배우러 들어간 화실에서 시슬레는 모네와 르누아르를 비롯해 훗날 명성을 날리게 될 인상주의 화가들과 만나 의기투합했고, 자신도 인상주의의 길을 걷기로 결심했습니다. 시시각각 변하는 자연이 보여주는 찰나의 아름다운 순간들. 그 아름다움을 캔버스에 담기로 한 것이지요. '외광파(外光派)'. 오늘날 이 화가들을 부르는 또 다른 이름입니다. 화실에 틀어박혀 작업하는 대신 야외에서 햇빛과 공기의 흐름을 그대로 담아내려 했다는 뜻이지요.

　시슬레는 인상주의 화가들 사이에서 인기가 많았다고 합니다. 이들 중 대부분은 가난한 집 출신이었지만, 시슬레는 부유한 아버지가 넉넉히 용돈을 챙겨준 덕분에 친구들에게 밥을 자주 살 수 있었습니다. 게다가 성격도 좋았습니다. "시슬레는 구김살 없고 유쾌한 성격이었다. 재치 있는 농담 덕분에 그의 주변에서는 웃음소리가 끊이지 않았다." 동료 화가들은 당시의 그를 이렇게 기억했습니다.

　시슬레와 친구들의 그림은 처음에는 프랑스 미술계에서 그다지 환영받지 못했습니다. 주변의 흔한 풍경을 그린다는 것, 그것도 세부 묘사를 생략한 인상주의 특유의 화풍으로 그림을 그린다는 건 정교한 그림을 높게 쳐주던 당시 미술계에서 용납할 수 없는 일이었기에 작품도 잘 팔리지 않았습니다.

　하지만 시슬레는 조바심을 내지 않고 느긋하게 작품 활동에 전념했습니다. 친구들과 달리 부잣집 아들인 그는 생계에 신경

알프레드 시슬레
〈부지발의 센강〉, 1876,
메트로폴리탄미술관

쓸 필요가 없었습니다. 시슬레는 풍경화를 그리며 이렇게 말
하곤 했습니다. "시간이 지나면 사람들도 인상주의의 훌륭한
점을 알아줄 거야." 그가 다섯 살 연상의 여인 외제니(Eugénie
Lescouezec)와 사랑에 빠져 같이 살기 시작한 것도 이 무렵인
1866년입니다. 그리고 부부는 이듬해 첫아이를 보게 됩니다.

가장의 이름으로

공교롭게도 아들이 태어난 바로 그해, 시슬레의 몰락이 시작됐
습니다. 이 해 시슬레가 친구에게 보낸 편지 중에는 이런 게 있

습니다. "부탁이 있어. 정말이지 돈이 필요한 상황이네. 아내는 아픈데 그녀를 위해 해줄 수 있는 게 없어. 다른 친구에게 내 바다 풍경 그림을 사달라고 설득해봐 주게나."

부잣집 도련님이었던 시슬레가 갑자기 친구들에게 생활비를 구걸해야 할 정도로 가난해진 건 아버지와의 갈등 때문이었습니다. 아들이 물려받으라는 사업은 내팽개치고 돈 안 되는 그림만 그려대는 것도 마음에 들지 않는데, 출신을 알 수 없는 여성과 결혼해 아이까지 낳았다는 건 아버지 입장에서 용납하기 힘들었던 거지요. 이 때문에 시슬레는 아내와 정식으로 결혼식을 올리지도 못했습니다.

3년 뒤인 1870년에는 상황이 훨씬 더 나빠집니다. 프로이센(현재 독일)과 프랑스 사이에 전쟁이 벌어지면서 무역이 위축됐고, 그 여파로 아버지의 사업이 아예 폭삭 망해버린 겁니다. 사업이 망해 파산하자 아버지는 화병을 얻었고 곧 세상을 떠났습니다. 시슬레에게도 이 전쟁은 재앙이었습니다. 파리 서쪽 근교의 작은 마을인 부지발에 있던 시슬레의 집이 프로이센 군대에 점령당해 숙소로 이용됐던 겁니다. 이 과정에서 시슬레의 집은 초토화됐고, 귀중한 초기 작품들은 땔감 신세가 됐습니다.

그사이 딸까지 생겨 두 아이의 아버지가 된 시슬레. 부잣집 도련님이었던 그는 한순간에 그림으로 가족을 먹여 살려야 하는 가난한 가장이 됐습니다. 그의 나이 서른살 즈음이었습니다. 여전히 인상주의 작품에 대한 세간의 인식은 좋지 않아 그림은 거의 팔리지 않았습니다. 하지만 시슬레가 할 줄 아는 것은 이때까지 그려온 풍경화를 계속 그리는 것뿐이었습니다. "이렇게 살 수도 없고 이렇게 죽을 수도 없을 때 서른 살은 온다"고 최승자 시인은 썼습니다. 당시 서른 즈음이었던 시슬레의 상황도 그러했습니다.

시슬레는 오직 자연을 그리고 또 그렸습니다. 좀 더 완성도 높고, 돈이 되어 가족을 부양할 수 있는 그림. 시슬레가 가야

알프레드 시슬레
〈아르장퇴유의 판자다리〉, 1872,
오르세미술관

할 길은 그곳에 있었습니다. 당시 화가들과 달리 시슬레의 그림에 정치적인 의견, 사회문제에 대한 주장, 화가 자신의 이야기가 거의 담기지 않은 데는 이런 이유가 작용했습니다.

다행히도 그의 선택은 그럭저럭 맞아떨어졌습니다. 1874년 처음으로 열린 인상주의 화가들의 독립 전시회에서 시슬레의 친구들 대부분은 대중의 혹독한 비판을 받았습니다. 하지만 시슬레만큼은 평론가들의 칭찬을 받았습니다. "부드러운 색채와 평온한 시각, 깊이 있는 표현이 매력적이다." 하지만 이를 뒤집어 말하면 시슬레의 그림이 동료 화가들만큼 대담하거나 창의적이지 못했다는 뜻도 됩니다.

지긋지긋한 가난과 최후

앞서 말했듯 시슬레 그림 주제에는 작가의 삶이 거의 녹아 있지 않습니다. 하지만 그의 붓 터치만큼은 지긋지긋한 가난에서 벗어나기 위한 몸부림을 그대로 담고 있습니다. 예를 들어 그의 1860년대 중반 작품에서는 풍부하고 다양하지만 어딘가

자신감 없어 보이는 붓질을 읽을 수 있습니다. 취미는 아니지만 그렇다고 그림에 절박하게 매달리지도 않는 부잣집 도련님 같은 느낌입니다. 하지만 세월이 흐르면서 그의 붓 터치는 빠르고 가벼워집니다. 가족을 먹여 살리기 위해 더 많은 작품을 빠르게 완성하고 팔아야 했던 애환이 그대로 그림에 남은 겁니다.

시슬레 가족은 자주 이사를 했습니다. 파리 시내가 아닌 파리 근교 마을들을 자주 옮겨 다녔죠. 새로운 풍경화 소재를 찾는다는 이유도 있었지만, 임대료가 오르는 등의 재정적 이유가 컸습니다. 시슬레는 끊임없이 친구들에게 돈을 구걸하는 편지를 썼습니다. "당신은 제 유일한 희망입니다. 집에서 쫓겨났어요. 우리 가족은 어디에 머리를 눕혀야 할까요…." 시슬레에 대한 수많은 기록이 "그가 끔찍한 가난에 시달렸다"는 내용을 담고 있습니다. 불행 중 다행으로 동료 화가와 몇 안 되는 후원자, 미술품 딜러, 수집가들의 지원 덕분에 시슬레 가족은 굶어 죽는 것만은 면할 수 있었습니다.

하지만 운도 따르지 않았습니다. 그림이 좀 팔린다고 하면 경기가 안 좋아지거나, 미술품을 취급하는 딜러의 재정 상황이 나빠져서 돈을 받지 못하는 일이 반복됐습니다. 조금씩 팬이 생겨나고는 있었지만, 전체적으로 보면 시슬레의 인지도는 언제나 낮았습니다. 대중들의 인식도 별로 좋지 않았습니다. "이게 뭐야. 색은 흐릿한 데다 그리다 말았잖아. 그림 안에 담긴 얘기도 없어. 이런 시골 풍경 따위를 그려서 뭘 하겠다는 거야." 지금은 시슬레 특유의 은은한 스타일과 매력, 개성으로 취급받는 요소들이 당시 대중에게는 그저 단점으로 보일 뿐이었습니다.

그러는 사이 유쾌하고 온화했던 시슬레의 성격은 점차 나빠졌습니다. 1880년대 들어 그는 인상주의 화가들을 비롯해 오랫동안 우정을 이어오던 친구들과 거의 연락을 끊었습니다. 시슬레가 우울증을 비롯한 여러 정신질환을 앓았다고 보는 연구

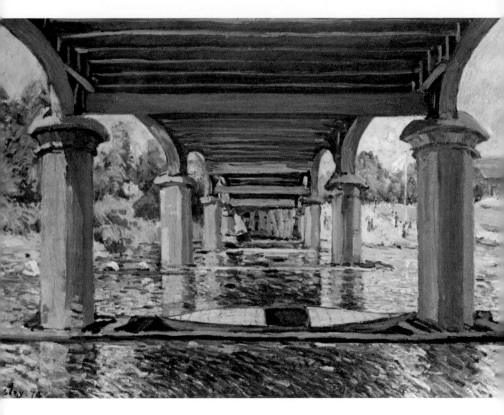

알프레드 시슬레
〈햄튼 코트 다리 아래〉, 1874,
빈터투어미술관

자들도 있습니다. 그럴 만도 했습니다. 오랜 세월 끔찍한 가난
과 사람들의 비판을 온몸으로 견뎌야 했으니까요. 그 탓에 시
슬레의 몸과 마음은 크게 상했고, 1880년대 중후반부터는 작
품 수와 질도 전에 비해 눈에 띄게 나빠졌습니다. 이 무렵부터
인상주의에 대한 사람들의 인식이 조금씩 좋아지기 시작했다
는 점을 감안하면 더욱 안타까운 일입니다. 이제야 성공의 기
회가 찾아왔는데 너무 오래 고생한 탓에 기회를 잡을 힘이 빠
져버렸으니 말입니다.

생의 마지막까지 시슬레는 성공을 거두지 못했습니다. 인상
주의의 인기가 높아지는 가운데 1897년 시슬레가 야심차게 준
비한 대규모 회고전은 비평가들의 혹평과 대중의 무관심 속에
실패로 막을 내렸습니다.

그 이유는 이렇습니다. 인상파 화가 중 가장 '신중하고 온화한' 화가로 꼽혔던 시슬레. 이런 평가 덕분에 시슬레는 사람들이 인상주의를 인정하지 않을 때도 작품을 조금씩 판매하며 가족을 먹여 살릴 수 있었습니다. 하지만 인상주의가 대세가 되자 시슬레의 그림은 '재미없는 그림'으로 평가받았습니다. 모네와 르누아르 등 다른 화가보다 개성이 덜하다는 이유에서였습니다. 과거 가족을 위해 어쩔 수 없이 했던 선택이 독이 돼 돌아왔던 겁니다.

곧이어 아내가 암에 걸렸다는 사실을 알게 되고, 얼마 되지 않아 자신에게서도 종양이 발견되면서 시슬레의 모든 희망은 꺼져버렸습니다. 신혼여행이자 이별여행을 갔다 오고 얼마 안 돼 아내를 떠나보낸 시슬레는 자신도 몇 달 뒤 친구들이 지켜보는 앞에서 숨을 거뒀습니다.

인상주의의 교과서가 되다

대체로 굴곡진 인생을 살아온 인상주의 화가 중에서도 시슬레의 삶은 특히 기구하다고 평가받습니다. 세상을 떠난 뒤에는 대접이 나아졌지만, 지금도 동료 화가들보다는 명성이 뒤떨어지고 연구도 많지 않은 편입니다. 강렬한 색채 대신 옅은 색을 쓴 화풍, 극적인 장관 대신 소박한 시골과 마을 풍경을 그렸다는 점 때문에 '임팩트'가 덜하기 때문일 겁니다.

하지만 역설적으로 시슬레 작품의 매력은 이런 물 빠진 듯한 색채와 특유의 부드러운 화풍에서 나옵니다. 특별하지 않은 덕분에 시슬레 그림은 우리가 자주 보는 일상의 풍경과 닮았습니다. 다만 그냥 흔한 풍경은 아닙니다. 퇴근길 만원 지하철 안에서 내다보는 한강의 한 조각 풍경, 바쁜 일상 속 문득 올려다본 파란 하늘, 오랜만에 찾은 학창 시절 동네의 모습. 특별할 것 하나 없고 때로는 지긋지긋하게 느껴질 때도 있지만, 가끔은 애틋하고 아름답게 느껴지는 그런 풍경을 시슬레는 그렸습

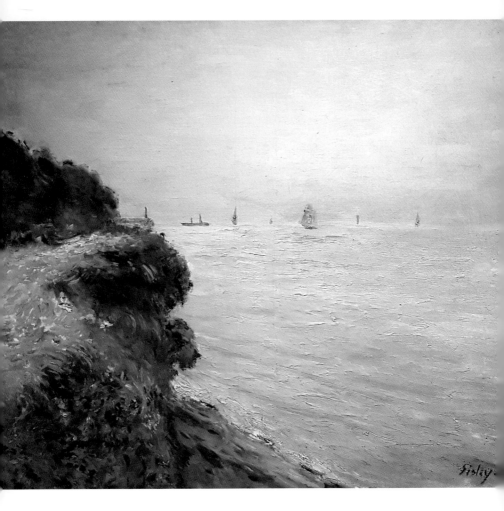

알프레드 시슬레
〈랭랜드 베이〉, 1897,
발라프리하르츠미술관

니다.

누가 봐도 그의 삶은 행복하다고 보기 어렵습니다. 하지만 시슬레가 느낀 모든 순간이 불행이었던 건 결코 아니었을 겁니다. 불행만큼이나 그의 삶 구석구석은 가족에 대한 따뜻한 사랑, 자연의 아름다움에 대한 경탄, 창작의 열정으로 물들어 있습니다. 그래서 그의 작품은 강렬하지는 않아도 한 인간의 꿈과 투쟁의 흔적, 그리고 행복의 흔적을 담은 복잡한 맛이 있습니다.

아내와의 마지막 웨일스 여행을 그린 〈랭랜드 베이〉가 바로 그렇습니다. 화사하지 않고 쓸쓸한 느낌마저 들지만, 부드럽고 복잡한 터치로 완성한 이 풍경화 한 장에는 시슬레의 삶과 작품 세계가 고스란히 담겨 있습니다. 인상주의란 찰나의 아름다운 인상을 캔버스에 영원히 고정하려는 시도죠. 비루한 삶과 매일의 풍경 속에서도 아름다움을 발견해 그림에 담은 시슬레가 '인상주의의 교과서'라고 불리는 이유가 여기에 있습니다.

참고 문헌

단행본

《Alfred Sisley: The English Impressionist》, Vivienne Couldrey, David & Charles, 1992

《Alfred Sisley》, Raymond Cognait, Crown Publishers, 1984

《Andrew Wyeth: A Secret Life》, Richard Meryman, Harper Perennial, 1998

《Caspar David Friedrich and the Subject of Landscape, Second Edition》, Joseph Leo Koerner, Reaktion Books, 2009

《Chagall》, Raymond Cogniat, Ediciones Daimon, 1966

《DEGAS: His Life, Times and Work》, Roy McMullen, Houghton Mifflin Harcourt, 1984

《Degas: The Artist's Mind》, Theodore Reff, Metropolitan Museum of Art, 1976

《Edouard Manet(Rebel in a Frock Coat)》, Beth Archer Brombert, University of Chicago Press, 1997

《Edvard Munch: Behind the Scream》, Sue Prideaux, Yale University Press, 2019

《Flaming Dene: a victorian stunner》, Eilat Negev · Yehuda Koren, Psychology News Press Ltd, 2019

《G. F. Watts: The Last Great Victorian》, Vernoica Franklin Gould, Paul Mellon Centre, 2004

《G. F. Watts: Victorian Visionary》, Mark Bills · Barbara Bryant, Yale University Press, 2008

《Gustave Caillebotte as Worker, Collector, Painter》, Samuel Raybone, Bloomsbury Visual Arts, 2024

《Gustave Caillebotte: The Painter's Eye》, Mary Morton, George Shackelford, University of Chicago Press, 2015

《Henri Rousseau》, Michael Shattuck 외, New York Graphic Society Books, 1985

《James ensor》, Libby Tannenbaum, Ayer Co Pub, 1951

《Jean-Francois Millet, Peasant and Painter》, Alfred Sensier, Legare Street Press, 2022

《Jo van Gogh-Bonger: The Woman who Made Vincent Famous》, Hans Luijten, Bloomsbury Visual Arts, 2022

《John Everett Millais》, Jason Rosenfeld, Phaidon Press, 2012

《Keeping an Eye Open: Essays on Art》, Julian Barnes, Vintage, 2017

《L'heure bleue de Peder Severin Krøyer》, Dominique Lobstein 외, HAZAN, 2021

《Léon Monet, frère de l'artiste et collectionneur》, Géraldine Lefebvre, BEAUX ARTS ED, 2023

《Magritte: A Life》, Alex Danchev, Pantheon, 2021

《Magritte》, Suzi Gablik, New York Graphic Society, 1970

《Manet and the Family Romance》, Nancy Locke, Princeton University Press, 2001

《Marc Chagall》, Franz Meyer, Harry N Abrams, 1964

《Marriage of Inconvenience》, Robert Brownell, Pallas Athene, 2013

《Millet》, Etienne Moreau-Nelaton, Henri Laurens, 1921

《Modigliani: A Life》, Jeffrey Meyers, Houghton Mifflin Harcourt, 2006

《Modigliani: man and myth》, Jeanne Modigiliani, Forgotten Books, 2012

《Peder Mönsted. Zauber der Natur》, Hans Paffrath, Galerie Paffrath, 2013

《Peder Severin Krøyer》, Eric Maurice Fonsenius, Books on Demand, 2022

《Peder Severin Krøyer》, Peter Michael Hornung, Forlaget Palle Fogtdal, 2002

《Renoir: An Intimate Biography》, Barbara Ehrlich White, Thames & Hudson, 2017

《Sisley》, Richard Shone, Phaidon Press, 1999

《Standing in the Sun: A Life of J.M.W. Turner》, Anthony Bailey, Tate Publishing, 2014

《The Art of Rivalry》, Sebastian Smee, Random House Trade Paperbacks, 2017

《The Hammock》, Lucy Paquette, Lucille Paquette Zuercher, 2020

《The masterworks of Edvard Munch》, N.Y. Museum of Modern Art, Museum of Modern Art, 1979

《The Private Lives of Impressionists》, Sue Roe, Harper Perennial, 2007

《The Romantic Vision of Caspar David Friedrich》, Caspar David Friedrich·Sabine Rewald, Metropolitan Museum of Art, 1990

《Tintoretto: Artist of Renaissance Venice》, Robert Echols·Frederick Ilchman, Yale University Press, 2018

《Tintoretto: Tradition and Identity》, Tom Nichols, Reaktion Books, 2015

《Tissot》, Christopher Wood, New York Graphic Society, 1986

《Toulouse-Lautrec and La Vie Moderne: Paris 1880~1910》, Phillip Dennis Cate 외, Skira Rizzoli, 2013

《Toulouse-Lautrec and Montmartre》, Richard Thomson 외, Princeton University Press, 2006

《Toulouse-Lautrec: A Life》, Julia Frey, Viking, 1994

《Vermeer : A View of Delft》, Anthony Bailey, Henry Holt and Co., 2001

《Vermeer and His Milieu: A Web of Social History》, John Michael Montias, Princeton University Press, 1991

《Vigée Le Brun》, Katharine Baetjer 외, Metropolitan Museum of Art, 2016

《Vincent and Theo: The Van Gogh Brothers》, Deborah Heiligman, Henry Holt and Co., 2017

《Wyeth at Kuerners》, Aandrew Wyeth, Houghton-Mifflin, 1976
《꿈꾸는 마을의 화가》, 마르크 샤갈 저, 최영숙 역, 다빈치, 2004
《르네 마그리트》, 마르셀 파케 저, 김영선 역, 마로니에북스, 2008
《르누아르》, 가브리엘레 크레팔디 저, 최병진 역, 마로니에북스, 2009
《르누아르》, 안 디스텔 저, 송은경 역, 시공사, 1997
《르누아르》, 알렉산더 아우프 데어 에이데 저, 김영선 역, 예경, 2009
《마르크 샤갈》, 인고 발터·라이너 메츠거 저, 최성욱 역, 마로니에북스, 2023
《모네-빛으로 그린 찰나의 세상》, 피오렐라 니코시아 저, 조재룡 역, 마로니에북스, 2007
《모네-빛의 시대를 연 화가》, 파올라 라펠리 저, 최병진 역, 마로니에북스, 2008
《모네-순간에서 영원으로》, 실비 파탱 저, 송은경 역, 시공사, 1996
《비제 르 브룅 베르사유의 화가》, 피에르 드 놀라크 저, 정진국 역, 미술문화, 2012
《빈센트 반 고흐》, 인고 발터 저, 유치정 역, 마로니에북스, 2022
《아메데오 모딜리아니》, 도리스 크리스토프 저, 양영란 역, 마로니에북스, 2005
《앙리 드 툴루즈 로트레크》, 마티아스 아놀드 저, 박현정 역, 마로니에북스, 2005
《앙리 루소》, 코르넬리아 슈타베노프 저, 이영주 역, 마로니에북스, 2006
《앙리 루소》, 편집부, 재원, 2005
《에드가 드가》, 베른트 그로베 저, 엄미정 역, 마로니에북스, 2005
《에드바르 뭉크》, 울리히 비쇼프 저, 반이정 역, 마로니에북스, 2020
《윌리엄 터너》, 미하엘 보케뮐 저, 권영진 역, 마로니에북스, 2006
《제임스 앙소르》, 울리케 베크스 말로르니 저, 윤채영 역, 마로니에북스, 2006
《카스파 다비트 프리드리히》, 노르베르트 볼프 저, 이영주 역, 마로니에북스, 2005
《클로드 모네》, 크리스토프 하인리히 저, 김주원 역, 마로니에북스, 2022
《터너 & 컨스터블》, 정금희, 재원, 2005
《터너》, 양인옥, 서문당, 2004
《피에르 오귀스트 르누아르》, 페터 파이스트 저, 권영진 역, 마로니에북스, 2005
《혁신의 미술관》, 이주헌, 아트북스, 2021

논문

Stephen F. Eisenman, 'Allegory and Anarchism in James Ensor's' "Apparition: Vision Preceding Futurism", *Record of the Art Museum, Princeton University* Vol. 46, No. 1 (1987), pp. 2-17

기타

https://vangoghletters.org/vg/
https://www.artforum.com/features/ensor-in-his-milieu-209411/
https://www.kulturarv.dk/kid/VisKunstner.do?kunstnerId=600
https://www.nybooks.com/articles/2016/03/24/vigee-lebrun-most-successful-woman/
https://www.nytimes.com/2021/04/14/magazine/jo-van-gogh-bonger.html

명화의 탄생, 그때 그 사람

제1판 1쇄 발행 l 2024년 3월 7일
제1판 12쇄 발행 l 2024년 12월 27일

지은이 l 성수영
펴낸이 l 김수언
펴낸곳 l 한국경제신문 한경BP
책임편집 l 노민정
교정교열 l 김기남
저작권 l 박정현
홍 보 l 서은실·이여진
마케팅 l 김규형·박정범·박도현
디자인 l 이승욱·권석중
본문디자인 l 디자인 현

주 소 l 서울특별시 중구 청파로 463
기획출판팀 l 02-3604-556, 584
영업마케팅팀 l 02-3604-595, 562 FAX l 02-3604-599
H l http://bp.hankyung.com E l bp@hankyung.com
F l www.facebook.com/hankyungbp
등 록 l 제 2-315(1967. 5. 15)

ISBN 978-89-475-4941-7 03600

한경arte는 한국경제신문 한경BP의 문화 예술 브랜드입니다.
책값은 뒤표지에 있습니다.
잘못 만들어진 책은 구입처에서 바꿔드립니다.